Totentanz and Vado mori

Searching for the Archetypus of the Dance of Death in the Late Middle Ages
by Jang-Weon Seo

대우학술총서

637

토텐탄츠와 바도모리

중세 말 죽음의 춤 원형을 찾아서

서장원 지음

아카넷

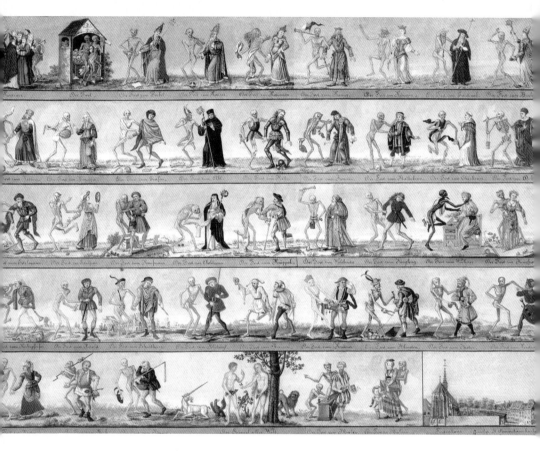

바젤 토텐탄츠. 중세 말 '죽음의 춤'의 전형적인 형식 및 내용을 보여준다. 설교자 교회에 산 사람의 실물 크기로 그려졌고, 중세 사회의 높은 신분에서 낮은 신분 순으로 배열되어 있다. '죽음의 이마고Imago Mortis'인 토텐탄츠는 당시 이 도시를 휩쓴 흑사병이나 복잡다단한 종교적 상황과도 관련이 있다. 20세기에 이마고Imago 개념이나 분석심리학을 정립한 C. G. 융은 '토텐탄츠'의 도시 바젤에서 자라고 학업을 연마했다.

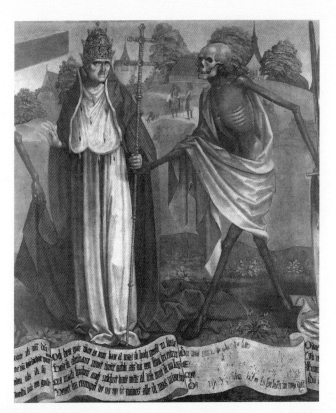

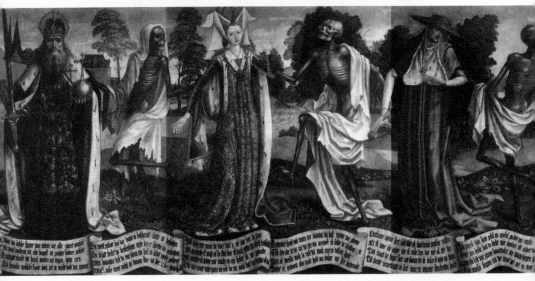

뤼베크 토텐탄츠. 죽음의 당위성과 인간 삶의 현실이 잘 묘사되어 있다. 기획 예술로 뤼베크시를 선전하는 매체로 사용하고 있으며, 인간과 죽음이 서로서로 손을 잡고 죽음의 춤을 추는 윤무輪舞 형식을 취하고 있다. 뤼베크 토텐탄츠는 중세 말의 토텐탄츠를 가장 잘 묘사하고 영향을 많이 끼친 작품으로 유명하다. 20세기 『마魔의 산』의 저자 토마스 만이 뤼베크 출신이고, 20세기 연극사에서 숱한 논쟁을 불러일으킨 A. 슈니츨러의 작품이 『윤무』였다는 것은 주목해 볼 만한 일이다.

『피규어들과의 토텐탄츠』 마지막 장면. 죽음의 형상들이 탄츠하우스Tanzhaus에서 죽음의 춤 잔치가
끝난 후 공동묘지 납골당 마당에 기진맥진하여 널브러져 있다. 토텐탄츠가 단순히 종교적인 의미나
매체로서의 역할뿐만 아니라 호모 루덴스Homo Ludens의 도구로 사용되고 있음을 보여주고 있다. 인생
은 짧고, 인간은 죽어야만 한다는 사실에 바탕한 토텐탄츠는 호모 루덴스 공식을 통해 종교의 기원,
예술의 기원, 철학의 기원에 대한 가능성을 열어준다.

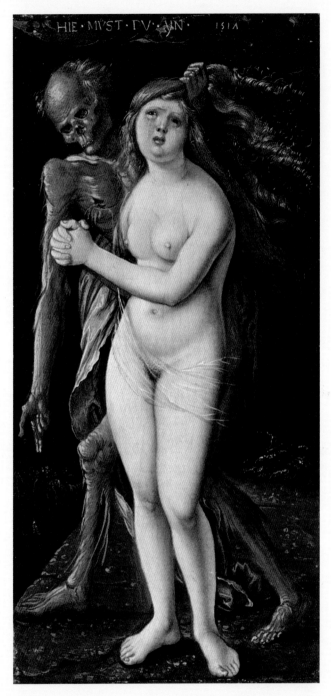

HIE · MVST · TV · IN · 1511

한스 발둥Hans Baldung의 『죽음과 소녀』. 각각의 신분 대표와 죽음이 대면하는 중세 말/르네상스의 토텐탄츠들 중 '죽음과 소녀' 모티프는 가장 강렬한 인상으로 후대 예술가들에 의해 작품화된다. 이 작품은 살아 있는 죽음, 타他 자아, 욕망, 사적임과 내적임, 재현과 상상을 통해 삶과 죽음, 사랑과 증오, 아름다움과 추함, 희망과 절망 등의 세계를 상상하게 만든다. 프란츠 슈베르트의 현악4중주곡 『죽음과 소녀』 원류가 바로 한스 발둥의 『죽음과 소녀』이다.

죽음이 앞에 와 서 있다. 모습은 인간인데 이 세상 인간이 아니다. 인간 형체의 뼈다귀에 살점 하나 없는 해골 형상이다. 부른 적 없고 반기지 않는데 내 앞에 와 있다. 찾아온다고 예고한 것도 아니다. 생각해 본 적 없고 생각하기 싫고 준비하지 않았는데 갑자기 나타나 '너는 가야 한다!'고 한다. 이 길은 지위가 높다고 면제되는 것이 아니고, 늙은 자나 악한 자만이 가는 길도 아니다. 지위가 낮은 자도, 젊은이나 어린이도, 학식이 높은 자나 착하게 산 자들에게도 죽음은 온다. 교황도 끌려가고 황제도 끌려간다. 부자도 끌려가고 거지도 끌려간다. 소녀도 끌려가고 아직 걸음마도 배우지 못한 아기도 끌려간다.

'죽음'은 악기를 소지하고 있다. 그리고 '너는 내 호각 소리에 맞추어 죽음의 춤을 추어야 한다!'고 한다. 죽음과 인간이 손에 손을 잡고 둥그렇게 원을 돌며 윤무輪舞를 추어야 한다고 한다. 죽음이 말을 한다. 혼자만 중얼거리는 것이 아니라 죽어야만 할 인간들과 대화한

다. 나는 이 세상에서 가장 막강한 권력을 지녔고, 가장 많은 돈을 가졌고, 이 세상을 살며 올바른 일만 했고, 그리고 앞으로 해야 할 일이 많다고 아무리 항변해도 죽음을 당해낼 수는 없다. 사랑하는 사람에게 작별인사를 해야 하고, 고마웠던 사람에게 고마웠다고 해야 하는데, 죽음은 나팔을 불고 북을 치며 '죽음의 춤'을 추라고 윽박지른다. 빠져나갈 길이 없다. 길이라고 생각했던 것들은 어둠이고 내가 알지 못하는 세상이다. 육체는 벌레의 먹이가 되거나 썩어 없어지겠지만 내 영혼은 어떻게 되는지 혹은 어디로 가는지라는 생각이 질문인지 탄식인지도 모르게 주위를 맴돈다. 분명한 것은 '죽음'이 이 세상의 승리자이고, 나는 '죽음'의 명령에 따라 '죽음의 춤'을 추어야만 한다는 사실뿐이다.

이 책은 2012년도 대우재단의 '논저 자유 과제' 정례연구지원 대상으로 채택되어 2013년 1월부터 2021년 12월까지 수행한 단독 연구 결과물이다. 원래 2년 계획으로 시작한 연구가 9년이 소요되었다. 연구자의 천학비재淺學菲才함이 근본적인 원인이지만 주제의 방대함과 국내외 학계의 미개척 분야로 끊임없이 새로운 지평이 열리는 도정을 흥미와 호기심으로 달리다 보니 이렇게 시간이 흘렀다. 시간을 잊고 달리기만 하던 연구자에게 대우재단 학술사업부의 알람이 적절하게 울리지 않았더라면 본 과제는 제출되지 못했을 것이다. 국내 학문 발전을 염원하는 대우재단의 세심한 배려와 끊임없는 인내심에 감사를 드린다.

본 작업은 9년 전에 시작되었지만 연구에 첫발을 들여놓은 것은 30여 년 전이다. 1993년 여름학기SS 당시 유학 중이던 독일 구텐베르

크―마인츠 대학교에서 볼프강 클라이버Wolfgang Kleiber 교수가 개설한 중세 독문학 주 세미나하우프트 세미나, Hauptseminar '중세와 근대 사이: 뵈멘의 악커만과 독일 문학에서의 죽음에 대한 사고Zwischen Mittelalter und Neuzeit: Der Ackermann von Böhmen und der Todesgedanke in der deutschen Dichtung'에 참여한 것이 본 주제와의 첫 만남이었다.

세미나에 제시된 주 교재는 요하네스 폰 테플Johannes von Tepl, 1350~1414의 『악커만Der Ackermann』이었고, 부교재는 게르트 카이저Gert Kaiser가 편집한 『춤추는 죽음Der tanzende Tod』이었다. 『악커만』은 산문으로 '죽음'과 '인간' 간의 논쟁이, 『춤추는 죽음』은 그림과 문자(혹은 그림과 텍스트)로 구성된 중세 말의 '토텐탄츠Totentanz' 자료가 주요 내용이었다.

세미나를 통해 처음 접하게 된 '죽음'과 '인간'이 죽음에 대해 논쟁한다는 사실 및 그 내용과, '죽음이 인간에게 나타나 죽음의 춤을 강요하는 그림들'은 가히 충격적이었다. 충격은 곧바로 중세 말 '죽음의 예술'에 대한 강한 학문적 호기심을 자극했다. 저자는 당시 '악커만―문학'을 서양 전통 수사학의 연설 관점으로 접근하여 '악커만―문학과 식장 연설Die Ackermann-Dichtung und das *genus demonstrativum*'로 연구 주제를 설정한 다음 '세미나 아르바이트Seminar-Arbeit'를 작성하여 중세 독문학 세미나를 성공적으로 마쳤다. '중세 독문학'은 근대 독문학 전공자에게도 독어학과 더불어 필수로 이수해야 하는 과목이었다. 독어학의 경우는 현대 어학과 17세기 독일어학으로 학점을 취득했다.

세미나 아르바이트의 연구 대상이 산문이었음에도 '죽음의 춤'을 계속해서 연구하게 된 동기는 '죽음의 예술'에 대한 강한 학문적 호기심 이외에도 예술사 변천 과정의 중요성을 실감하고 있었기 때문

이다. 마인츠 대학교 시절 독일 문학 이론 정립을 위해 대부분의 시간을 한스 헨릭 크룸마허Hans-Henrik Krummacher 교수의 강의와 세미나에 참석했는데 그중의 한 세미나에서 야코프 부르크하르트Jacob Burckhardt의 '르네상스Renaissance 예술론'과 하인리히 뵐플린Heinrich Wölfflin의 『르네상스와 바로크Renaissance und Barock』, 『예술사적 기본 개념Kunstgeschichtliche Grundbegriffe』을 접하며 예술 양식이 문학 이론에 선행한다는 중요한 사실을 깨닫고 있었다. 하지만 이 이론은 순수문학에 대한 설명 방식이었다.

순수문학만이 문학이 아니다. 문학의 숲은 광대하다. 이슬을 머금은 꽃송이가 있는 반면에 어두운 그림자가 드리운 퀴퀴한 흙이 있고 벌레가 나무를 갉아 먹기도 한다. 자연림이기도 하지만 소유권을 다투는 자본의 땅이기도 하다. 그렇기 때문에 순수문학 이론만으로는 광활한 문학 세계 전반을 대변할 수 없다. 순수문학의 한계를 극복하기 위해 개인적으로 독일 유학 후반부는 소위 '프락시스πρξις'로서의 20세기 독일 망명문학 연구에 전념했다. 사람이 죽고 사는 데 문학 타령이 무슨 소용이 있겠는가? 그런데 본 주제를 연구하며 연구 주제의 대상인 '죽음의 형상' 활동 범위가 어느 한 곳에 고정되어 있는 것이 아니라 '테오리아θεωρία', '프락시스', '포이에시스ποίησις'의 범주 곳곳에서 전개되고 있는 사실에 놀랐다. 그만큼 흥미로웠다. 그만큼 어려웠다. 그만큼 지평이 넓었다.

귀국 후 서랍 속에 고이 간직되어 있던 몇몇 주제들 중 중세 말의 토텐탄츠 연구 구상을 책상 위로 끄집어내게 된 동기는 2011년 고려대학교 동아시아미술문화연구소가 주최한 학술 심포지엄의 초청 강연이었다. 당시 소장이던 고려대학교 인문대학 고고미술사학과 방병

선 교수님의 사려 깊은 초청이 없었더라면 이번 연구는 아직도 한 독문학자의 연구 계획으로 책상 서랍의 한구석에서 먼지에 쌓여 연구될 날을 고대하고 있었을 것이다. 강연 결과는 논문 「토텐탄츠 목판화에 나타난 인간과 죽음의 대면 양상」(『동아시아미술문화』 2호 2011. 12.)으로 발표되었다.

연구가 본격화되기 시작한 후 난관이 많았다. 연구가 진척될수록 주제는 낯설어졌다. 그러다가 가까워졌다. 막막하다가 한참을 달리면 새로운 지평이 열렸다. 한번 열렸던 지평은 또다시 사라져 새로운 문제점으로 대두되기를 반복했다. 예를 들면 중세 말의 토텐탄츠를 열심히 연구하고 있었는데, 연구하고 있는 대상이 중세 말의 원형이 아니라 바로크나 계몽주의 시대 화가들이 원본을 보고 그린 그림이라는 것을 소스라치게 또다시 깨달았다.

방법론 역시 마찬가지였다. 중세 말의 현상을 중세적 시각이 아니라 현대적 학문성으로 추적하는 실수를 범하고 있기도 했다. 한번 열렸던 지평이 사라졌다가 또다시 열리는 과정이 반복되었다. 그렇게 학문의 뱃사공은 중세 말의 현장에 도착하여 이곳저곳을 뒤졌다. 중세는 신비의 세상이 아니라 인간과 사회 실생활의 현장이었다. 중세 말의 현장에서, 혹은 중세 말을 출발점으로 해서 유럽의 문화 문명과 사회가 어떻게 발전해 나갔는지를 생각해 본 것은 보람이었다.

연구를 위해 두 번에 걸쳐 독일 현지를 방문했다. 첫 방문은 독일 유학 23년 동안 하루도 쉬지 않고 공부하던 나의 학문적 고향 구텐베르크–마인츠 대학교 독문학과 도서실에서 자료를 수집하는 것으로 시작했다. 그 이외에 옛 학우였던 마인츠 대학교 중세 독문학 전공학자들을 만나 연구 정보를 교환하고 토론했다. 그러한 다음 베를린 토

텐탄츠의 현장인 마리엔 교회St. Marienkirche를 방문하여 21세기 베를린 사람들은 중세의 '베를린 토텐탄츠'에 대해 어떠한 생각을 지니고 있는지 청취했다. '베를린 토텐탄츠' 관련 자료도 확보했다.

두 번째는 독일과 스위스를 방문했다. 유럽 토텐탄츠 학회Europäische Totentanz-Vereinigung 학회장인 울리 분덜리히Uli Wunderlich 박사의 밤베르크Bamberg 사저를 방문하여 이틀 동안 내내 토텐탄츠 학문에 대한 전반적인 의견 교환 및 토론을 하고, 귀중한 자료를 수집했다. 코부르크Coburg의 고성古城에 위치한 '코부르크 고古 예술박물관 Kunstsammlungen der Veste Coburg'을 방문하여 중세풍의 토텐탄츠 공연을 관람하고 토텐탄츠 주제로 교수 자격 논문을 통과한 동 예술박물관 소장 슈테파니 크뇔Stefanie Knöll 교수와 토텐탄츠에 대해 토론했다.

독일에서는 유일하게 카셀Kassel에 소재하는 '죽음/매장/장례문화 연구소 및 박물관Zentralinstitut und Museum für Sepulkralkultur'에서 주최하는 전시회 개막식 '투텐프루Tutenfru'에 초대받아(2018년 10월 26일) 전문가들과 학술 정보를 교환한 후 며칠에 걸쳐 박물관 소속 도서관에서 귀중한 자료를 수집했다. 서양인들의 죽음·매장·장례문화에 대한 식견을 넓히고자 하는 한 동양인의 서양 중세 죽음에 관한 연구를 위해 가능한 모든 편의를 제공한 도서관 사서 이자벨 폰 파펜Isabel von Papen의 배려를 잊을 수 없다.

중세 말 토텐탄츠 발생 현장인 스위스 바젤 '설교자 교회Predigerkirche'를 방문하여 '바젤 역사박물관Historisches Museum Basel' 큐레이터 자비네 죌−타우헤르트Sabine Söll-Tauchert 박사의 특별한 배려로 귀중한 고문서와 자료를 열람하고 촬영했다. 새로운 사실들을 발견했고 많은 것을 깨달았다. 역사적으로 저명한 예술사학자 야코프 부르크하르트와 하

인리히 뷜플린을 떠올리며 바젤 대학교 예술사학과를 방문하여 르네상스 전공 교수와 토론하고 예술사학과 도서관에서 토텐탄츠에 관련된 귀중한 자료를 수집했다.

한참을 서서 토텐탄츠 이마고Imago와 토텐탄츠 발생 현장인 바젤에서 학문의 토대를 닦은 카를 구스타프 융Carl Gustav Jung의 이마고를 생각했다. 프리드리히 니체Friedrich Nietzsche가 '우리의 위대한, 우리의 최고로 위대하신 선생님'이라고 칭송했던 야코프 부르크하르트와 예술사 연구에 신기원을 이룩하며 현대 문학이론 정립에 한 근간을 마련해 준 하인리히 뷜플린을 생각했다. 하지만 그들은 르네상스와 바로크 예술학을 정립한 학자들이다. 동트는 새벽의 아침노을과 아름다운 세상을 바라보았고, 눈이 부신 풍만한 육체를 세상에 선보인 학자들이다. 하지만 이곳 바젤은 르네상스보다는 중세 말 토텐탄츠로 유명했던 도시이다. 도시의 역사와 문화재가 곧 연구의 대상이다.

원래 계획했던 스위스 베른 박물관 방문 일정은 바젤에서의 자료수집이 예상외로 지체되어 아쉽게 취소되었다. 두 번에 걸친 연구 여행 중 특별한 배려로 학문적 토론 시간을 배려해 준 토텐탄츠 전문 학자들과 관계자분들께 무한한 감사를 드린다.

연구가 진행되는 동안 많은 분들이 관심을 기울여 주시고 성원해 주셨다. 감사를 드린다. 번거로운 일인데도 전혀 불편한 내색 하지 않고 독일 마인츠에서 자료를 보내주신 김영모 선생께 특별히 감사드린다.

이 연구는 '마인츠 학술원Akademie der Wissenschaften und der Literatur'에서 불과 100여 미터도 떨어지지 않은 집에서 두 딸이 정원을 바라보며 아빠 무릎에 앉아 빵을 먹던 시절에 시작되었다. 17세기 독일 바

로크문학 연구에 몰두해 있었고, 잠시 독일 중세 문학 세미나에 참가하던 시절이었다. 유학 초기부터도 이미 그래왔지만 그로부터 학문의 길은 거친 파도 위의 난파선이었다. 그렇게 30여 년을 걸어왔다. 혼자 걸은 것이 아니라 두 딸과 아내, 넷이서 걸어왔다. 그러니 이 연구는 나의 두 딸 명희, 동희, 그리고 아내가 함께 쌓아올린 연구 결과이다. 두 사위도 쉬지 않고 응원했다. 두 손녀는 삶의 기쁨으로 지치지 않고 작업할 수 있는 용기를 북돋웠다.

연구를 끝내고 보니 올해가 고려대학교에서 독어독문학 공부를 시작한 지 꼭 50년이 되는 해이다. 그 50년 중 30년을 독어독문학 수업 시대로 보냈다. 30년 중 7년은 고려대학교 학부와 대학원에서 그리고 23년은 마인츠-구텐베르크Johannes Gutenberg Universität-Mainz 대학교에서 독어독문학, 철학, 독일민속학을 전공했다. 유학 기간 중 오랜 시간을 17세기 독일 바로크문학 연구에 집중했는데, 그보다는 시기적으로 중세 말까지 거슬러 올라가게 되어 학문의 영역이 더 넓어졌다. 이 작업을 수행하며 17세기 독일 바로크문학을 연구하며 연마했던 광대하고 엄밀한 학문성을 되찾게 되어 무엇보다도 기뻤다.

지금도 우리는 쉬지 않는다. 나는 쉬지 않는다. 그렇게 계속 걷는다. 내 평생 쌓아온 학문의 한 결과물을 이제 세상에 내놓으니 허허롭다. 가던 길을 멈추고 잠시 뒤를 돌아본다. 험했지만 헛된 길은 아니었다. 학문적으로는 그렇지만 아내와 딸들에게 보상할 길은 없다. 어찌 이뿐이랴! 이 연구 결과로 자그마한 위안이 되었으면 좋겠다.

2022년 5월
서울의 한 도서관에서

차례

토텐탄츠란 무엇인가?

토텐탄츠, 죽음과 산 자의 대화

토텐탄츠는 유럽 중세 말에 발생한 예술로, '죽음'의 형상이 산 자에게 다가와 '죽음의 춤'을 강요하는 장면이 교회 담장이나 납골당 벽면에 그려진 벽화이다. 그림과 '문자'로 구성되어 있는데 그림에는 죽음과 산 자가 등장하고, 그림의 위와 아래를 장식하는 '문자'는 죽음과 산 자의 대화로 되어 있다. 대화는 운문韻文 형식을 취하고 있다.

때에 따라 그림을 '죽음의 춤'이라는 의미의 토텐탄츠라고 하는 반면, '문자'는 '죽음에 발을 들여놓는다'는 의미의 '바도모리Vado mori'라고 한다. 하지만 토텐탄츠라고 하면 통상적으로 죽음과 산 자의 그림과 이에 첨부된 문자 바도모리가 하나의 그림을 형성한 회화繪畫를 말한다.

토텐탄츠는 이처럼 기본적으로 그림과 문자로 구성된 회화다. 하

지만 전개 양상에 따라 그림만 있고 바도모리가 없는 경우가 있다. 이럴 경우 바도모리가 없다고 해서 여기에 있는 그림이 토텐탄츠가 아닌 것은 아니다. 그림의 내용이 '죽음의 춤'이라는 전제 조건만 충족시키면 토텐탄츠이다.

이와 반대로 그림은 없고, 바도모리만 있는 경우가 있다. 이럴 경우에는 토텐탄츠라고 하지 않고, '바도모리 텍스트Vado mori Text'라고 한다. 바도모리 텍스트는 일정한 운문으로 구성되어 있기 때문에 '죽음의 시詩'라고 불러도 된다. 기본적으로 토텐탄츠는 율동하는 춤이기 때문에 이럴 경우의 바도모리는 정적인 '죽음의 시'보다는 동적인 '죽음의 노래'라고 부르는 편이 더 적합하다. 이러한 의미에서 이 책의 부제로 설정한 '중세 말 죽음의 춤 원형을 찾아서'는 때에 따라 '춤추는 죽음과 죽음의 노래'로 불러도 된다.

죽음과 산 자가 일대일로 대면하는 중세 말의 토텐탄츠는 독립된 하나의 작품으로만 벽화에 존재하지 않고 계속 이어지는 연작連作 형식을 취하고 있다. 즉 개별 토텐탄츠는 다음 작품으로 이어지고, 그 작품은 또 다음의 작품으로 이어져 결국에는 윤무를 형성한다.

처음에는 개별 작품으로만 보이는 토텐탄츠는 결국 다음으로 이어져 윤무를 형성하는 것이 대부분이지만, 지역에 따라서는 한 토텐탄츠에 등장하는 죽음이 다음 토텐탄츠에 등장하는 산 자를 거명하거나 직접 산 자의 손을 잡는 방식을 통해 내용이나 형식에서 구체적으로 윤무를 형성하기도 한다. 결국 죽음과 산 자가 손에 손을 잡고 둥그렇게 원을 그리며 집단적으로 '죽음 춤'을 추는 것이 토텐탄츠다. 이러한 사실에서 보듯이 죽음의 춤은 결국 윤무를 모토로 삼고 있다.

구체적으로 토텐탄츠 그림들을 보면 다음과 같은 양상들이 나타난

다. '죽음의 춤', 혹은 '춤추는 죽음'이라고 명명되는 이 예술은 '죽음의 형상'만이 단독으로 등장하는 것이 아니라 인간과 죽음이 함께 등장하는 것이 특징이다. 남자, 여자, 황제, 거지, 부자, 가난한 사람, 늙은이, 젊은이, 아기, 엄마 등 중세 사회를 구성하는 각양각색의 신분 계층 모두는 어김없이 한 사람씩 등장하는데, 이들 각자에게 죽음이 나타나 죽음과 '인간'과의 대화를 통해 '죽음의 필연성'을 각인시키는 것이 내용이다.

벽화 속 그림의 죽음은 외형적으로 해골과 뼈다귀의 인간 형상을 하고 있다. 산 자들은 수의壽衣가 아닌 평상시 의복을 걸치고 있다. 죽음은 악기를 들고 있거나 연주하고, 산 자들은 이승의 신분을 나타내는 장식물을 소지하고 있다. 예를 들면 왕은 왕관을 쓰고 있다. 그림의 내용과 배경은 음산하다. 이승인지 저승인지, 혹은 이승에서 저승으로 가는 중간 공간인지가 불분명하다.

죽음의 춤은 죽음이 주도하고, 산 자들은 죽음을 피하려는 몸짓을 한다. 죽음을 피할 수 없음을 알기에 수동적이라는 표현이 더 적합하다. '춤의 장소'는 산 자와 죽음의 공동 영역에서 행해진다. 산 자나 죽음 두 개체 모두가 이 장소를 낯설어하지 않는다는 사실에서 산 자와 죽음이 공존하는 '공동의 장소'임을 알 수 있다.

가끔 죽음들끼리 윤무를 추기도 하지만, 죽음들의 윤무가 벌어지는 그곳에도 항상 인간은 전제되어 있다. 아무리 죽은 자들끼리의 춤이라고는 하지만 죽은 자는 산 자의 변형이고, 산 자는 죽어가야 할 '죽음의 후보자들'이기 때문이다. 이러한 이유에서 산 자 없는 죽음의 춤은 없다. 다시 말해 죽음의 춤은 산 자로 인해 기인한 것이고, 이 때문에 산 자를 위한 행사이다.

형식적으로 인간과 죽음을 동일한 공간과 동일한 시간에 배치했다는 것은 '피할 수 없는 죽음', '죽음 앞에 선 인간', '인간과 죽음의 대면 현실'을 급박하게 알리기 위함이다. 더구나 죽음의 춤을 매개로 죽음이 나타나 산 자를 이 세상 밖으로 끌어내는 상황은 '한번 태어난 인간은 반드시 죽어야만 된다는 사실'을 강렬하게 인식시키기 위함이다. 이는 이승의 시각에서 보면 인간이 죽음과 대면하는 순간이고, 저승의 시각에서 보면 살아 있는 인간을 '죽음의 사자'가 저승 세계로 끌고 가는 순간이다. 이때 죽음은 하나의 관념이 아니라 의인화된 형상이지만, 인간은 평소 이승 세계의 일상적인 모습 그대로이다.

토텐탄츠는 발생 초기 공동묘지나 납골당의 담벼락 혹은 성당 내부의 벽에 벽화로 그려졌다. 그런데 이들 벽화는 대부분 파괴되었다. 오늘날 우리가 접하는 토텐탄츠는 복사본이거나 인쇄물로 전승되는 것들이 대부분이다. 토텐탄츠는 발생한 후 얼마 지나지 않아 목판화, 화포畵布, 양피지, 동판화 등에 복사본으로 그려졌기 때문에 벽화는 파괴되었더라도 오늘날까지 전승되고 있다.

이러한 역사적 배경 때문에 연구 자료로 사용할 수 있는 것은 중세 말의 원형이 아니라 복사본이나 인쇄물이라는 한계가 있다. 더구나 때에 따라서는 중세 말과는 완전히 분위기가 다른 바로크나 계몽주의 시대에 개보수되었거나 인쇄 · 출판되었기 때문에 그 문예사조의 특성이 알게 모르게 가미되었을 수 있다는 문제가 있다. 하지만 전체적인 토텐탄츠의 기본 틀은 그대로 유지되고 있기 때문에 토텐탄츠의 본질이나 기본 형식을 연구하는 데는 큰 문제가 없다.

그렇다면 근본적인 물음이 제기된다. 즉, 죽음의 춤 혹은 춤추는 죽음이란 도대체 무엇인가? 죽음이 춤을 춘다는 것은 무슨 의미이고

왜 죽음이 산 자들에게 다가와 죽음의 춤을 추자고 권하는가? 죽음의 춤이 유럽 중세 말에 예술의 한 형태로 강렬하게 등장하게 된 역사적 · 사회적 · 정신적 배경은 어디에 있는가? 중세 말에 왜 이와 같은 특이한 예술 장르가 유럽 전역에 유행했을까? 그리고 왜 지금까지 쉬지 않고 사람들은 이 예술에 흥미를 느끼는 것일까?

주제 설정

제기된 문제를 해결하기 위해 이 책은, 크게 5대 주제를 설정한다. '토텐탄츠의 장소', '죽음의 파루시아', '콘템프투스 문디', '에이콘과 그라페인', '메디아스 인 레스'이다. 주제를 설정하며 고대 그리스어나 라틴어 개념을 차용한 이유는 토텐탄츠의 대량 생산이 당시 대학을 비롯한 교육기관에서 '아르테스 리베랄레스Artes Liberales'를 이수한 식자층이나 성직자들의 사고에서 비롯되었고, 이들의 사고나 세계관은 서양 전통 고전어를 바탕으로 형성되었기 때문이다.

우선 '토텐탄츠의 장소'는 '토텐탄츠 어원 및 용어', '발생 시기 및 지역', '당스 마카브르 출현 장소', '토텐탄츠 출현 장소', '전승 자료 및 연구 범위'를 대상으로 연구를 위한 도입부 역할을 한다.

'죽음의 파루시아'는 어떻게 하여 인간이 죽음이 있는 공간에 죽음과 함께 있는지를 연구하기 위해 설정한 주제이다. 이 주제를 통해 '인간은 어떻게 하여 죽음 옆에 있게 된 것'이고 그와 더불어 '인간과 함께 동일한 공간에 항상 존재하는 죽음의 정체는 도대체 무엇인지'를 밝혀내기 위함이다. 동시에 이 지상의 인간들이 왜 '죽음과 함께하

고 있음'을 종교적 · 정치적 · 사회적으로 사용하고 있는지도 추적해 보고자 함이다.

이를 위해 '산 자와 죽은 자의 만남', '아포칼립스적 종교관', '바도 모리', "검은 죽음'과 중세의 종말', '서방 교회 분열과 대립교황'을 구체적인 항목으로 설정했다. 이 항목들 중에는 '3인의 산 자와 3인의 죽은 자 민속 전설'이나 '검은 죽음과 중세의 종말'처럼 이미 잘 알려진 것들도 있고, '디알로구스 미라쿨로룸'처럼 아직 연구를 요하는 주제들도 있다.

'콘템프투스 문디'는 '어떻게 하여 죽음이 춤을 추게 되었을까'라는 의문에서 비롯된 주제이다. 즉 '죽음이 춤을 추게 된 원인'을 추적하기 위해 설정한 주제이다. 이를 위해 라틴어 '카우자causa, 원인'로 번역되어 통용되는 아리스토텔레스Aristoteles, B.C. 384~B.C. 322의 '아이티아αιτια' 개념을 차용했다. 이 개념을 적용한 이유는 중세 말의 토텐탄츠가 자연적이라기보다는 어느 정도 인간의 필요에 의해 대규모로 생산되었기 때문이다.

가공할 만한 흑사병이 유럽 전역을 휩쓸고 기근으로 인해 수많은 사람들이 죽어가자 당시 사회에는 '콘템프투스 문디Contemptus mundi', 즉 '(이승) 세계 경멸' 경향이 만연했는데, 이러한 분위기를 극복하기 위해 당시 프란체스코 교단이나 도미니크 교단은 화가 장인들을 동원하여 토텐탄츠를 제작하였다. 이때 '죽음의 춤' 제작 원인으로 사용한 대표적인 모토가 '아르스 모리엔디ars moriendi', '메멘토 모리memento mori', '가우데아무스 이기투르gaudeamus igitur'다.

'에이콘과 그라페인'은 토텐탄츠 벽화의 가장 기본적인 특징으로 이를 통해 그림과 글자로 구성된 예술의 본질을 밝히기 위해 설정한

주제이다. 그림과 글자로 구성된 토텐탄츠의 본질을 밝히기 위해 고대 그리스어 어원의 그림에 해당하는 '에이콘εἰκών'과 '(글자를) 쓰다'는 의미의 '그라페인γράφειν'을 차용하여 토텐탄츠의 형식적인 본질을 '에이콘'과 '그라페인'의 합성어 개념인 '아이코노그래피Ikonografie'로 이해한다.

'에이콘과 그라페인' 주제는 단순히 토텐탄츠 예술에만 국한된 것이 아니다. '에이콘과 그라페인' 주제 및 형식은 현대의 문학, 심리학, 철학, 사회학, 예술학, 미디어, 영상, 광고 등 분야의 이론과 실제에서 사용되는 개념들을 자극하고 동시에 다시 한번 되돌아볼 것을 요구하고 있다. '에이콘과 그라페인'은 '에이콘'과 '그라페인' 그리고 '아이코노그래피

' 이외에도 '그림과 텍스트', '이마고Imago', '이미지image', '메디움Medium과 커뮤니케이션Communication', '버블verbal 커뮤니케이션', '넌버블nonverbal 커뮤니케이션', '파라버블paraverbal 커뮤니케이션', '하비투스Habitus', '게스투스Gestus' 등을 세부 주제로 삼고 있다.

'메디아스 인 레스Medias in res'는 중세 말에 발흥한 토텐탄츠가 16세기까지가 아니라, 바로크, 계몽주의, 고전주의, 낭만주의를 거쳐 20/21세기 모던/포스트모던에 이르기까지 쉬지 않고 등장하는 흐름의 과정에서 '16세기 토텐탄츠'와 '낭만주의 토텐탄츠'를 '메디아스 인 레스'로 파악한 주제이다. 이 시기를 연구 대상으로 설정한 이유는 16세기는 근대적 의미의 '죽음의 춤'이 창시된 시기이고, 낭만주의는 중세를 재발견한 문예사조로서 중세와 근대 초기의 토텐탄츠를 부흥시킨 시대이기 때문이다. 중세 말과 낭만주의 이외에도 중세와 낭만주의를 종합적으로 재정립한 20/21세기 모던/포스트모던의 토텐탄츠도

상당히 중요한 위치를 차지하는데, 이 시기는 앞의 두 시기의 연구 결과를 통해 어렵지 않게 응용할 수 있으므로 이 책에서는 배제했다.

'메디아스 인 레스'는 '16세기 토텐탄츠'와 '낭만주의 토텐탄츠'를 연구하기 위해 대표적인 작가인 니클라우스 마누엘Niklaus Manuel과 한스 홀바인Hans Holbein, 그리고 알프레트 레텔Alfred Rethel을 연구 대상으로 삼았다. 크게는 16세기나 낭만주의 토텐탄츠에 관한 연구지만, 이들 작가를 선별한 이유는 토텐탄츠 변천사에서 이들은 필수적으로 언급될 만한 작품을 남겼기 때문이다.

방법론

토텐탄츠는 기본적으로 중세 예술의 한 분야이다. 그러므로 당연히 서양 예술사의 연구 분야이다. 하지만 현실적으로 서양 예술사학보다는 유럽 중세사나 중세 문학(독문학, 불문학, 영문학 등) 분야에서 눈에 띄게 연구가 이루어지고 있다. 이렇듯 토텐탄츠는 어느 특정 분야의 전유물이 아니다. 그 내용과 전개 양상에 따라 신학, 유럽 중세사, 중세 문학, 예술학, 음악, 의학 등 다양한 개별 학문의 연구 대상이다.

토텐탄츠는 이처럼 주제의 광범위함이나 지시하는 내용의 깊이 때문에 수많은 방법론이 동원될 수 있다. 죽음에 관한 문제이기 때문이다. 죽음에 관한 문제이기 때문에 자칫 잘못하면 관념적 논의로 빠질 유혹을 충분히 내포하고 있다. 중세 연구도 마찬가지로 자칫 잘못하면 신비주의로 빠질 위험성이 있다. 이때 방법론이라는 것은 단순히 학술에만 국한되는 것이 아니다. 문학·회화·음악 등 전반적인 창

조적 작업뿐만 아니라 인간들의 인생관과 세계관까지도 포함된다.

방법론은 사실 근대적 사고의 유산이다. 르네상스Renaissance/인본주의humanism 이후 계몽주의를 거쳐 19세기 이래로 인간과 세상을 보기 위한, 그야말로 한 '방법'일 뿐이다. 이러한 의미에서 근대적 세계관으로 중세를 파악한다는 것은 무모한 일이다.

중세는 근대와는 완전히 다른 계통이고, 다른 전통 속에 인간과 세상이 존재했던 시기이다. 예를 들면, 중세 사회 삶의 방식과 사회생활에서 발생하던 일은 지금과는 현저히 다른 모습이었다. 불행에서 행복까지의 모습도 현저히 달랐으며 즉각적이고도 절대적인 강도를 띠었다.

중세 말기에는 '도시 시민층의 성장', '지방 영주들에 의한 황제 권력 약화', '기사 시대의 종말', '파벌싸움으로 인한 계층 질서 와해', '1350년 페스트로 인한 종교관 변화' 등이 있었다. 재난과 빈곤을 줄일 수 있는 방법이 거의 없었고, 무섭고 잔혹하고 쓰라린 고통의 연속이었다. 무서운 범죄를 막기 위해 더 무서운 형벌을 고안해 냈고, 감동적 교훈으로 백성들의 본보기가 되게 하기 위해 모든 것에 의식을 만들어내던 당시의 시대정신이 있었고, 증오와 복수라는 단순하고 원초적인 윤리Ethics, ηθική가 적용되던 시기였다.

잘 알려져 있듯이 중세 말기는 혹독하게 형 집행을 하던 시대였다. 범죄 자체의 사악함이라기보다는 민중들이 끔찍한 처형을 통해 동물적이고도 짐승 같은 쾌락을 즐기던 시기였다. 축제도 이와 비슷했다. 정의나 완화된 책임 개념을 알지 못했고, 완전 징벌 아니면 은총의 양극단이 지배하던 시대였다. 증오와 폭력이 횡행하고 불의가 만연하며 어둠이 세상을 뒤덮던 시기였다. 이처럼 완전히 다른 세계를 근

대적 학문 방법론으로 접근하기에는 문제가 많다.

그 이외에도 토텐탄츠 연구에는 수많은 걸림돌이 있다. 우선 문화 원형이 대부분 파괴되었다. 대부분의 문화재가 복구되기는 하였지만 '계몽주의적 사고'나 복구하던 시기의 사고나 시대 상황의 요청에 따라 복원되었기 때문에 문화 원형 연구에는 많은 문제가 뒤따른다. 그럼에도 이러한 자료를 바탕으로 연구자의 세계관을 정당화하려는 관점, 미신으로 여기는 계몽주의적 시각, 특별한 목적으로 접근하는 전제된 시각 등등으로 연구가 진행되고 있다.

하지만 이러한 개별적인 연구방법론에도 불구하고 공통적인 시각은 부정할 수 없다. 이승의 마지막 지점인 죽음은 인간들의 끊임없는 관심사이고, '죽음의 수수께끼', '죽음의 의미', '영속하고 싶은 인간의 심리', '영생하고 싶은 인간의 소망' 등등이 죽음의 예술 속에 나타나고, 인간의 생각 속에 죽음은 항상 존재한다는 사실이다. 죽음의 표상이 나타나는 틀은 민속신앙, 종교, 철학, 문학 등이다. 이러한 상황을 염두에 두고 이 책은 시대를 초월하여 변함없이 존재하는 죽음의 가치와 그 형식 탐구에 주력하고자 한다.

토텐탄츠에 관한 주제는 모든 것이 문제로 출발하여 문제로 남는 연구 대상이다. 숙명적으로 이 주제는 이러한 특성을 지녔기 때문에 문제 제기나 연구 과정 자체도 문제로 남을 수 있다. 그 이외에도 단순히 근대적 학문성만으로는 접근할 수 없는 중세 말 예술이 연구 대상이라는 점을 인식해야 하는 주제이다. 이에 따라 이 책은 중세 말의 토텐탄츠가 중세 말 현장에서 요구하는 방법론을 최대한 동원한다. 관찰자가 아니라 동반자로 중세 말의 토텐탄츠에 집중하기로 한다.

제1장

—

토텐탄츠의
장소

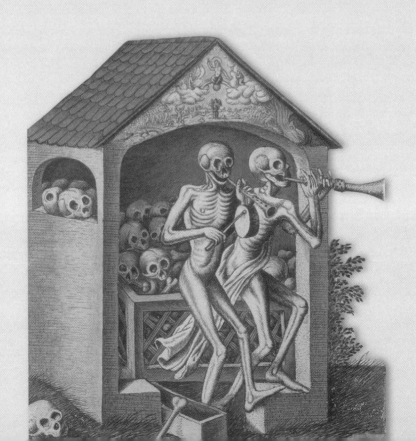

토텐탄츠의 어원 및 용어

　토텐탄츠Totentanz는 독일어 '죽은 자, 죽은 것'이라는 뜻의 'Tote'와 '춤'을 뜻하는 'Tanz'의 합성어로, 직역하면 '죽은 자의 춤, 또는 죽은 것의 춤'이다. 하지만 일상적으로 '죽은 자의 춤, 또는 죽은 것의 춤'이 아니라 '죽음의 춤'이란 의미로 사용된다. 죽음의 춤은 실제로 죽은 자 혹은 죽은 자만이 추는 춤이 아니라, 죽은 자와 산 자가 함께 추는 춤이다. 'Tote'와 'Tanz' 중간에 들어간 'n'은 두 명사를 합성하기 위한 소유격의 의미로 보조 역할을 한다.

　토텐탄츠처럼 Toten과 관련된 수많은 독일어 합성어들은 직역보다는 그 단어에 숨은 의미들로 사용되는 경우가 대부분이다. 예를 들면 Totenbett는 직역인 '죽음의 침대'가 아니라 '임종의 자리'란 의미를 지니고 있다. Totenblume는 '죽음의 꽃'이 아니라 '묘지 주변에 심는 꽃', Totenbuch는 '죽은 자의 책'이 아니라 '사망자 명부', Totenfeier는 '죽은 자의 축제'가 아니라 '장례식, 기일', Totenfrau는 '죽은 부인'

이 아니라 '염을 하는 노파'이다.

언어 사용에서 나타나는 이러한 현상의 이유는 죽음은 현실이긴 하지만 단순히 속세적인 사건으로만 치부해서는 안 될 그 이상의 어떤 성스럽고 탈속세적이고 탈인간적이고 신비로운 영역이기 때문이다. 이렇기 때문에 인간은 죽음 앞에서 예를 지킨다. 그 밖에도 죽음은 두려운 사실이고 우주 질서에 순응하는 의미도 지니고 있다.

토텐탄츠를 국내에서는 '죽음의 춤'보다는 '죽음의 무도舞蹈'로 번역하는 것이 더 일반적이다. 특히 음악 분야에서는 '죽음의 무도'가 압도적이고, 영화·연극·무용(계)에서도 '죽음의 춤'보다는 '죽음의 무도'가 일반화되어 있다. '죽음의 무용'이라는 용어는 거의 사용하지 않는다. 이 책은 이러한 용어들 중 '죽음의 춤'[1]을 사용한다.

용어와 관련하여 유럽 각국의 사정을 살펴보면 우선 토텐탄츠를 프랑스어로는 '당스 마카브르Danse macabre'라고 한다. 영어로는 시대의 흐름에 따라 '세인트 폴스의 춤Daunce of. St. Pauls', '마카브르 춤Dance Machabre', 'Dance of death'를 사용했는데 오늘날에는 거의 'Dance of death'로 통일되어 있다. 스페인어로는 'Danza de la Muerte', 이탈리아어로는 'Danza dei Morti'나 'Danza della Morte' 혹은 'Danza machabra', 네덜란드어로는 'Dodendans', 스웨덴어로는 'Dödsdansen', 라틴어로는 '코레아 모르티스chorea mortis' 혹은 '살툼 모르티스saltum mortis'나 '코레아 마카베오룸chorea machabeorum'이라고 한다.[2]

위에서 보듯 유럽의 언어들은 자기 나름대로 모국어의 명사형 '춤'과 죽음의 합성어를 사용하거나 '마카브르Macabre'와 '춤'의 합성어를 사용하고 있다. 그 밖에도 '윤무'에 해당하는 라틴어 명사 'Chorea코레

아'와 '껑충 뛰다'라는 라틴어 동사를 명사화한 'Saltus살투스'를 사용하고 있다. 그러한 다음 형식으로는 '윤무'이고, 내용으로는 '죽음으로 껑충 뜀'이라는 의미를 '죽음의 춤'이라는 용어를 통해 나타내 주고 있다.

용어 사용에서 보듯이 죽음의 춤 연작들은 어느 특정 구역에만 국한된 것이 아니라, 유럽 전역에서 발생했다. 이러한 사실은 죽음의 춤이 유럽 중세 말에 발생한 일반적인 현상임을 말해주는 증거이다. 중세 말에 발생한 '죽음의 춤' 중에서는 '당스 마카브르'와 토텐탄츠가 특히 뚜렷하게 눈에 띈다. 당스 마카브르와 토텐탄츠가 주도적인 역할을 했고 뒤이어 발생하는 '죽음의 춤'에 영향을 주었기 때문이다.

용어와 관련하여 토텐탄츠와 당스 마카브르는 독일과 프랑스로 대변되는 특정 지역을 염두에 두고 분류한 것처럼 보인다. 하지만 영어, 이탈리아어, 라틴어 등의 언어권에서 '죽음의 춤'과 '마카브르의 춤'이 동시에 사용되었듯이 반드시 어느 특정 지역에 따라 용어가 고정된 것은 아니다. 즉 내용으로 볼 때 '죽음의 춤'이 '마카브르의 춤'이고, '마카브르의 춤'이 '죽음의 춤'이다. 이 사실은 '죽음의 춤'이 곧 '마카브르 예술'임을 암시하는 대목이다.

독일어 어원사전은 형용사 'makaber마카버'가 '(죽음과 관련하여) 으스스한'을 의미하는 특수어로 동일한 의미의 프랑스어 'macabre마카브르'에서 차용되었고, 아마도 히브리어 '매장하는'의 의미의 'm(e)qabber메콰버'나 아랍어의 '무덤'을 의미하는 'maqābir마콰비르'에서 유래했을 가능성이 있다고 밝히고 있다.[3] 즉 '(죽음과 관련하여) 으스스'하고, '매장하는', '무덤'과 관련된 사물·사건이 '마카브르의 춤' 혹은 '마카브르 예술'이다.

독일어 어원사전 이외에도 울리 분덜리히는 현대 독일어에서 '죽음을 상기시키는', '어두운', '음침한', '오싹하게 하는' 등의 뜻을 지닌 'makaber마카버, 마카베르'라는 단어는 이미 인도-게르만어에 존재하고 있었고, 대략 기원전 700년부터 500년 사이 지중해에는 '마카브르Machabre'라는 이름을 지닌 '죽음의 악령Totendämon'이 있었다는 점을 밝히고 있다.[4]

바스크어의 '마카maca'는 유령, '오브리obri'나 '호비hobi'는 무덤, '오브로레obrore'는 장례식을 의미하고, 아랍어의 '마퀴바라maqbara'는 무덤, 이 단어의 복수형인 '마콰비르maqabir'는 공동묘지라는 뜻이 있다는 점을 덧붙이고 있다.[5] '마카브르 예술'이 어원상 죽음, '유령', '무덤', '장례식' 등과 관련 있음을 밝히는 대목이다.

발생 시기 및 장소

 토텐탄츠가 발생한 장소는 로마를 기준으로 볼 때 지중해 서편 스페인 내지 프랑스이거나 알프스 이북 지역이다. 스페인을 거명하긴 했지만 주로 프랑스(당스 마카브르)를 포함한 알프스 이북 지역에서 발생했다. 시기적으로는 이탈리아에서 초기 르네상스 바람이 불기 시작하던 콰트로첸토Quattrocento, 1400~1499와 대략 비슷하다. 콰트로첸토에 발생하고 꽃을 피운 토텐탄츠는 친퀘첸토Cinquecento, 1500~1599에도 계속된다.

 토텐탄츠 연구에서 토텐탄츠 발생 시기를 중세 말이라고 못 박는 이유는 알프스 이북 지역이 로마와는 다르게 아직 중세적인 분위기가 지배적이었기 때문이다. 이러한 의미에서 르네상스를 정당화하기 위해 서양 예술사학에서 일반적으로 사용하는 콰트로첸토나 친퀘첸토는 토텐탄츠 발생 시기와 무관하다. 그 대신에 이 시기를 '중세 말과 근대 사이', 혹은 중립적 개념인 15세기나 16세기로 사용하는 것

이 적합하다.

토텐탄츠는 중세이면서 르네상스에 속한다. 그렇다고 르네상스나 중세 중 어느 한편에 포함시키기 어려운 문제점을 지니고 있다. 이러한 이유에서 이에 합당한 새로운 시대 개념을 필요로 한다. 토텐탄츠를 통해 새로운 시대 개념이 정립되어야 한다면 중세나 근대 등 기존의 시대 분류나, 르네상스 이후에 전개되는 문예사조에 대한 반성 내지 재검토가 불가피하다.

종교적인 측면에서 볼 때 토텐탄츠가 발생한 장소는 아비뇽Avignon 등 대립 황제가 있던 곳이거나, 콘스탄츠Konstanz 등 공의회가 열리던 곳이다. 그 이외에 파리나 바젤 등 당시 어느 곳보다도 문화가 가장 발달했던 장소인 대도시에서 발생한 것이 특징이다.

구체적으로 보면 프랑스 '라 셰즈 뒤La Chaise-Dieu'와 파리에서 발원한 '죽음의 춤'은 유럽 전역으로 전파된다. 프랑스 서부 브르타뉴Bretagne, 중부 라인강Mittelrhein, 북독일, 보헤미아, 발트해 연안, 이탈리아, 에스파냐 북동부에 위치한 카탈루냐, 영국 등지로 확장된다. 하지만 이들 전 지역에서 동시다발적으로 발생한 것은 아니다. 파리를 제외하면 독일어권에서 활발하고 다양하게 발생한다. 즉 토텐탄츠가 중세 말 유럽 '죽음의 춤' 주류를 형성한다.

파리에서 기원한 '죽음의 춤'은 독일어권으로 진입하여 우선 고지 독일어Oberdeutsch 지역인 바젤Basel을 거쳐 저지 독일어Niederdeutsch 지역인 뤼베크Lübeck, 그리고 뤼베크에서 멀지 않은 북독일의 베를린으로 확장된다. 그와 함께 '당스 마카브르'는 독일어권으로 넘어오며 토텐탄츠로 용어가 바뀐다.

파리 '죽음의 춤' 벽화는 1425년에 발생한다. 그리고 15년 후인

1440년에 바젤과 울름Ulm에서 발생한다. 바젤과 울름보다 23년 후인 1463년에는 뤼베크, 뤼베크보다 20여 년 후인 대략 1484년에는 베를린 '죽음의 춤'이 발생한다. 중세 말 죽음의 춤을 거론할 때 사람들은 일반적으로 15세기의 가장 대표적인 것으로 파리, 바젤, 뤼베크, 베를린의 벽화를 꼽는다.

바젤은 오늘날 스위스의 북서부에 위치한 지역으로 독일의 남서부, 그리고 프랑스의 동부와 국경을 접하는 독일어권 지역이다. 울름은 오늘날 독일의 남서부에 위치한 바덴-뷔르템베르크Baden-Württemberg주 동남쪽 '슈베비쉐 알프Schwäbische Alb' 가장자리의 도나우Donau강 변에 소재하는 도시로 바이에른Bayern주와 인접해 있다. 뤼베크는 독일의 북부에 위치한 도시로 슐레스비히홀슈타인Schleswig-Holstein주에 속하며 발트해에 면한 항구 도시이다. 베를린과 그리 멀지 않은 곳이다. 바젤과 울름이 고지 독일어 지역인 반면, 뤼베크와 베를린은 저지 독일어 지역에 속한다.

이러한 사실들을 다시 한번 정리해 보면, 파리에서 발원한 죽음의 춤은 독일어권으로 넘어와 바젤과 울름에서 발생한 다음 20여 년 후에 뤼베크, 그리고 또다시 20여 년 후에 베를린으로 확장된다. 죽음의 춤이 이처럼 파리에서 독일어권으로 이동하는 것은 '당스 마카브르'에서 토텐탄츠로 바뀌었다는 것 이외에도 죽음의 춤이 단순히 어느 한 특정한 구역에서만 발생하는 것이 아니라 전 유럽적인 현상임을 가시적으로 말해주는 대목이다.

그렇다면 토텐탄츠를 묘사해 놓은 작품들은 구체적으로 어디에 있을까? 중세 말의 회화 모티프로 전승되어 내려오는 대표적인 토텐탄츠 지역은 어디일까?

토텐탄츠 연구에서 일반적으로 거론되는 구역 및 발생 연도는 다음과 같다.

1) 15세기: 바젤(1439/40년), 울름(대략 1440년), 바젤-클링엔탈 Basel-Klingental(1460/80년), 뤼베크(1463년), 베를린(대략 1484년), 슈트라스부르크Strasbourg(대략 1485년)

2) 16세기: 베른(1516/19년), 킨츠하임Kientzheim(1517년), 로이크Leuk (1520/30년), 드레스덴Dresden(1533/37년), 쿠어Chur(1543년), 콘스탄츠(대략 1558년)

3) 17세기: 퓌센Füssen(1602/1746년), 프리부르Freiburg im Üechtlan) (1606/08년), 루체른 예수회신학교Luzerner Jesuitenkolleg(1610~1615 년), 루체른-슈프로이어교橋Luzern-Spreuerbrücke(1616~1637년), 볼후젠Wolhusen(대략 1661년), 하즐레 LUHasle LU(대략 1687년), 브루흐하우젠Bruchhausen(17세기)

4) 18세기: 운터셰헨Unterschächen(대략 1701년), 엠메텐Emmetten(대략 1710년), 바벤하우젠Babenhausen(대략 1722년), 블라이바흐 Bleibach(1723년), 브라이텐방Breitenwang(1724/28년), 밤베르크 Bamberg(대략 1730년), 슈트라우빙Straubing(1763년), 프라이부르크 Freiburg i. Br.(18세기)

5) 19세기: 엘비겐알프Elbigenalp(1840년), 엘멘Elmen(1841년), 샤트발트Schattwald(1846년)[6]

위의 지역에서 뤼베크, 베를린, 드레스덴 등을 제외하면 거의 모든 곳이 '오버라인Oberrhein',[7] '호흐라인Hochrhein',[8] 슈바벤-알레만어권[9] 지

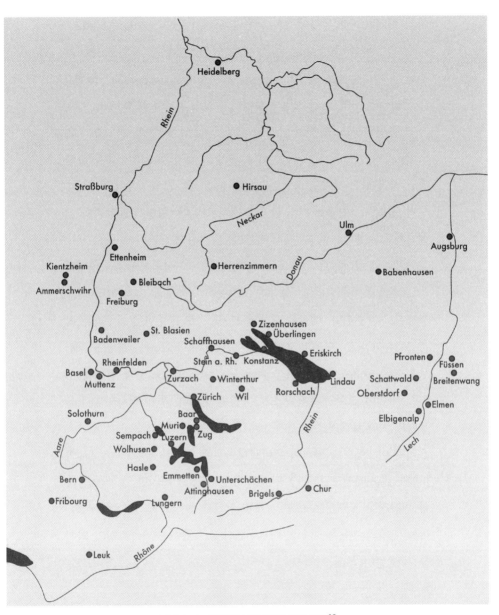

그림 1-1　토텐탄츠 알레만어 구역 지도[10]

역에 토텐탄츠가 밀집해 있다. 구체적으로 '알자스Alsace(오늘날 프랑스 구역)' 지방, '바덴 중부Mittelbaden', '바덴 남부Südbaden', '보덴호Bodensee' 주변, '슈바벤Schwaben', 바이에른의 '오버슈바벤Oberschwaben', 스위스 내 독일어권 구역, 티롤 지방의 로이테가 밀집 지역이다(그림 1-1 참조).

전 유럽의 지도를 펼쳐놓고 볼 때도 독일 남부 지방, 스위스의 거의 전 지역, 오스트리아 티롤 지방, 프랑스 알자스 지방이 죽음의 춤 밀집 지역이다. 시기로 보면 1400년대인 15세기를 시발로 16세기, 17세기, 18세기, 19세로 쉬지 않고 전개되고 있다. 당연히 20세기와 21세기에도 토텐탄츠는 다양한 모습으로 왕성하게 나타난다.

15세기에 토텐탄츠를 주제로 한 벽화는 독일 이외에도 슬로베니아의 흐라스토울예Hrastovlje 성당과 크로아티아 베람Beram의 마리아 교회에서도 발견된다. 베람은 오늘날 250명 정도의 주민이 거주하는 작은 오지 마을로 '가난한 자를 위한 성경'(라틴어로는 가난한 자를 위한 성경이라는 뜻의 '비블리아 파우페룸Biblia pauperum'으로 표기)과 절벽에 위치한 '마리아 교회의 토텐탄츠'로 유명한 곳이다. 중세 역사의 흔적을 유럽의 여타 토텐탄츠 도시처럼 후세에 남긴 곳이다.

이곳 이외에도 이탈리아 롬바르디아주에 위치한 클루소네Clusone와 비엔노Bienno에서도 토텐탄츠 벽화가 발견된다. 하지만 전형적인 특성을 간직한 토텐탄츠 벽화는 독일과 프랑스에서 제작된 것들이다. 이들 이외의 것들은 이들의 아류이거나 소재했던 지역으로서의 의미를 지닐 뿐이다.

당스 마카브르 출현 장소

베네딕트회 수도원: '라 셰즈 듀' 당스 마카브르

프랑스 오베르뉴Auvergne 지방의 라 셰즈 듀La Chaise-Dieu 베네딕트 대수도원 부속 교회에 그려진 프레스코Fresco 벽화가 지금까지 알려진 가장 오래된 당스 마카브르다.[11] 파편적으로만 전해져 오는데, 가로 26m에 폭은 140cm이다. 그림 속 인물들의 신장은 약 70cm이다. 총 30쌍의 죽음의 춤 장면 중 24쌍만 식별 가능하다. 나머지 그림들은 형체는 추측할 수 있지만 구체적인 형상은 분별해 내기 어렵다.

발생 시기에 대해서는 1400년, 1410년, 1390년에서 1410년 사이, 1410년에서 1425년 사이 등 학설이 분분하다.[12] 원본과 제작 시기를 적어 넣은 글자가 없기 때문에 학자들 나름대로 본인들의 고증 방법에 따라 제각각 제작 시기를 추정한다.

라 셰즈 듀 벽화는 죽음의 춤이라기보다는 죽음이 산 자를 강압적

으로 어느 한 방향으로 움직이게 하려는 장면을 묘사해 놓은 것 같다. 죽음은 산 자를 팔로 잡아당기거나 몸에 힘을 주어 끌어당기는 발걸음 자세를 취하고 있다. 아직 죽음의 춤 쌍들이 아니라, 죽음과 산 자들이 도열해 있는 것처럼 보인다. 그럼에도 불구하고 끊이지 않고 이어지는 죽음과 산 자의 연속은 결국 죽음의 춤 장면이 이어지는 윤무의 형태를 만들어내고 있다(그림 1-2 참조).

그런데 이 그림들이 특이한 것은 '죽음의 형상' 머리는 어느 정도 해골 형태를 띠고 있지만 육체는 뼈다귀와 살이 붙어 있는 중간 형체를 유지하고 있다는 사실이다. 만일 죽음의 형상에 해골이 없다면 이 형체는 살이 빠졌거나 마른 인간의 육체일 뿐이다. 이러한 사실을 근

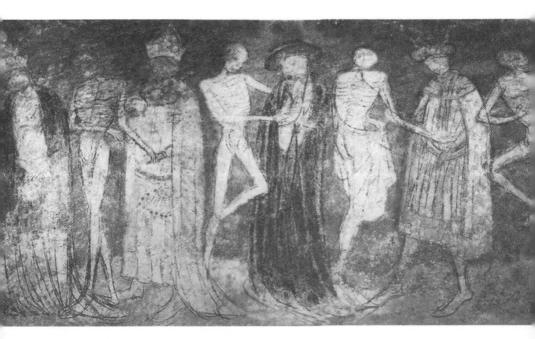

그림 1-2 라 셰즈 뒤 당스 마카브르

거로 라 셰즈 뒤 벽화는 죽음이 아니라, 죽은 자가 산 자를 끌고 가는 장면이라는 해설도 눈여겨볼 만하다.[13] 더구나 바도모리는 그림의 형상을 죽은 남자Le mort와 죽은 여자La morte로 표기함으로써 이 벽화가 죽음의 춤이 아니라 죽은 자의 춤임을 밝히고 있다.[14]

벽화의 그림은 아담과 이브가 낙원에서 원죄를 짓는 장면으로 시작해서 죽음과 1) 교황, 2) 황제, 3) 추기경, 4) 왕, 5) 대주교, 6) 야전 지휘관, 7) 대주교, 8) 기사, 9) (분간하기 어려우나 주교로 추측), 10) 기사의 시동侍童, 11) 수도원장(?), 12) 고위 공무원(?), 13) 점성술사(?), 14) 시민, 15) 주교좌성당 참사회원, 16) 상인, 17) 카르투지오 교단의 수도사, 18) 하사관, 19) 승려 혹은 평수사, 20) 고리대금업자, 21)

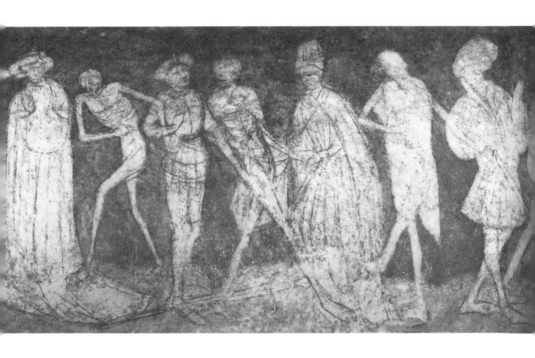

의사, 22) 연인, 23) 법률고문, 24) 악사, 25) 신부神父, 26) 농부, 27) 탁발 수도승, 28) 어린이, 29) 서기書記, 30) 은둔자로 되어 있다.

이처럼 벽화의 그림은 교황, 황제, 추기경, 왕 등 중세의 신분 서열에 따라 배열되어 있다. 그 이외에 각각의 인물은 각각의 신분을 나타내는 복장이나 어트리뷰트Attribute를 소지하고 있다. 교황은 '티아라Tiara, 三重冠'를, 왕은 '구와 십자가Globus cruciger'가 부착된 '고리형 왕관hoop crown'을, 추기경은 추기경 모자를, 왕은 줄무늬로 치장한 왕관을, 대주교는 긴 도포자락을 착용하고 있다. 이러한 어트리뷰트를 통해 신분을 나타내는 방식은 이후에 전개되는 당스 마카브르나 토텐탄츠에도 그대로 적용된다.

다음으로 야전 지휘관은 '검을 떨어트리고' 있고, 시민은 '간절히 두 손을 들어 올리고' 있다. 상인은 '허리에 전대'를 차고 있고, 하사관은 '오만 방자한' 모습을 하고 있고, 연인은 '꽃다발을 들고' 있다. 법률고문은 '잉크병과 필기 용구 상자'를 들고 있고, 신부神父는 '안경을 끼고 기도서祈禱書를 읽고' 있고, 농부는 '곡괭이와 낫'을 들고 있다. 이러한 치장은 단순히 신분의 대표를 나타낼 뿐만 아니라 신분의 특성까지 보여준다.

그뿐만 아니라 의사는 '유행하는 옷'을 걸치고 있고, 주교좌성당 참사회원은 '운명에 순응하는' 모습을 보여준다. 기사는 '궁정 의상'을 걸치고 있고, '카르투시오 수도회Ordo Cartusiensis' 수도사는 '죽음에 귀를 기울이고' 있다. 이러한 상황 묘사는 당시의 시대상이나 신분의 특성을 포착한 것이다. 예를 들면 의사라는 직업은 대중성과 연결되어 있고, 기사는 정치 집단과 연결되어 있다는 사실을 말해준다. 이러한 특성들은 당시의 상황을 대변하기도 하지만 또 다른 한편으로는 계

속해서 전개되는 죽음의 춤에 대하여 정형定型의 토대를 마련해 주고 있다는 의미가 있다.

'라 셰즈 듀 당스 마카브르'는 죽음의 춤 발생과 관련하여 두 가지 사실을 환기시킨다. 첫째는 악커만 문학이고, 둘째는 3인의 산 자와 3인의 죽은 자 전설이다. 라 셰즈 듀 당스 마카브르에 묘사된 세계관이나 종교관은 악커만 문학이나 3인의 산 자와 3인의 죽은 자 전설 등을 통해 당시에 이미 널리 확산되어 있었다.

『악커만과 죽음Der Ackermann und der Tod』 혹은 『뵈멘 출신의 악커만 Der Ackermann aus Böhmen』으로 알려진 악커만 문학은 요하네스 폰 테플이 지은 산문으로, 1400년 체코에서 발간되었다. 이 작품은 인간과 죽음의 대면 혹은 인간과 죽음의 논쟁을 다룬 소설이다. 이러한 이유에서 비슷한 내용과 분위기의 라 셰즈 듀 당스 마카브르 역시 이 시기에 발생했을 가능성을 주시해 볼 필요가 있다. 일군의 학자들은 라 셰즈 듀 당스 마카브르의 발생 시기를 1400년, 1410년, 1390년에서 1410년 사이, 1410년에서 1425년 등으로 추정한다.

3인의 산 자와 3인의 죽은 자 벽화는 1310년 스위스 루체른Luzern 소재 젬파흐-키르히뷜Sempach-Kirchbühl, 14세기 초 바덴-뷔르템베르크 소재 니더슈테텐Niederstetten, 14세기 중반 메클렌부르크-포어폼머른 Mecklenburg-Vorpommern 소재 그림멘의 글라히뷔츠Glewitz bei Grimmen(그림 1-3 참조), 14세기 후반 바덴-뷔르템베르크 소재 바덴바일러Badenweiler, 1370년 독일 튀링겐Thüringen 소재 하우펠트Haufeld, 1400년 바덴-뷔르템베르크 소재 뤼셀하우젠Rüsselhausen 등등에서 발견된다. 3인의 산 자와 3인의 죽은 자 유령 이야기나 벽화는 라 셰즈 듀 당스 마카브르보다 이전이다.

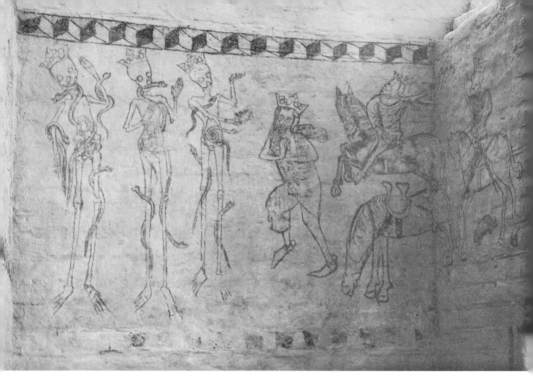

그림 1-3 그림멘의 글라히뷔츠 벽화, 1370/80년

　라 셰즈 듀 당스 마카브르의 일부는 19세기 초에 파괴되었다. 바도
모리Vado mori 시詩가 첨부되어 있는 흔적이 있지만 내용을 파악하기는
어렵다. 이러한 것들로 보아 3인의 산 자와 3인의 죽은 자 벽화나 그
에 따른 전설은 당스 마카브르 벽화나 바도모리 시 발생에 촉매제 역
할을 했을 것으로 본다.

프란체스코회 수도원 공동묘지:
파리 '이노상 공동묘지' 당스 마카브르

라 셰즈 뒤 당스 마카브르에 이어 두 번째로 오래된 당스 마카브르는 파리 이노상 공동묘지Cimetière des Innocents에 있는 프레스코 벽화다. 이노상Innocents이란 '죄 없는 자'란 의미로 이 공동묘지는 '죄 없는 자들의 공동묘지'란 뜻이다(그림 1-4 참조).

이노상 공동묘지 벽화는 1424년부터 1425년 사이[15] 공동묘지 아케이드 담벼락 안쪽에 그려진 그림들이다(그림 1-5 참조). 약 35m 길이에 죽음의 춤 30쌍이 살아 있는 인간 실물 크기로 그려져 있다. 설교자로 시작해서 작가로 끝맺고 있다. 바도모리 시도 첨부되어 있었을 것으로 추측된다. 그림 속에는 인간 형상의 죽음이 종교계나 속세에서 중요한 위치를 차지하고 있는 신분 대표들을 춤 걸음새dance step로 이승에서 저승으로 끌고 가고 있다(그림 1-6 참조).

이노상 벽화는 1669년 거리 확장 공사로 파괴되었다. 다행히도 작품이 만들어진 지 60년 후인 1485년 파리의 인쇄인 기요 마르샹Guyot Marchant이 목판화로 인쇄하여 『당스 마카브르La Danse macabre』라는 제목으로 제본·출판하여 오늘날까지 전해오고 있다. 당스 마카브르의 기본적인 요소인 교훈적인 바도모리 시도 첨부되어 있다.

라 셰즈 뒤 당스 마카브르보다 20여 년 후에 그려진 파리 '이노상 공동묘지 벽화'는 라 셰즈 뒤 벽화가 가장 오래되었다는 연구 결과가 나오기 이전까지만 해도 가장 오래된 당스 마카브르로 알려져 있었다. 하지만 그 이후에 그려졌다는 시간적 차이와는 상관없이 '이노상의 벽화'가 가장 오래된 것 중의 하나이고 또한 가장 유명한 당스 마

그림 1-4 　1882년 페도르 호프바우어Féodor Hoffbauer, 1839~1922가 복원한 파리 이노상 공동묘지 전경

　토텐탄츠와 바도모리

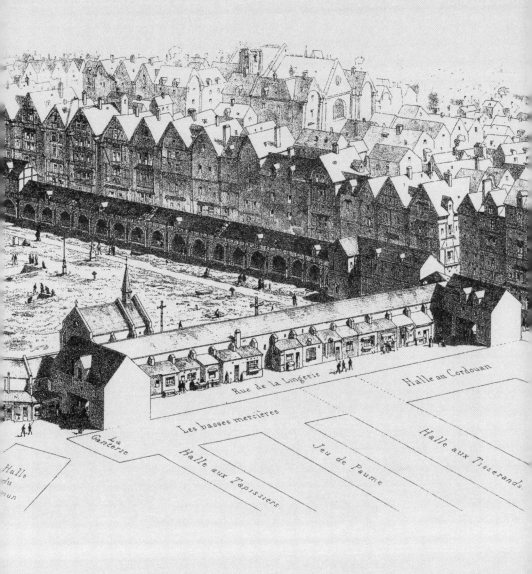

Rue de la Lingerie

Halle au Cordouan

Les basses mercières

La Ganterie

Halle aux Tapissiers

Jeu de Paume

Halle aux Tisserands

Halle du mun

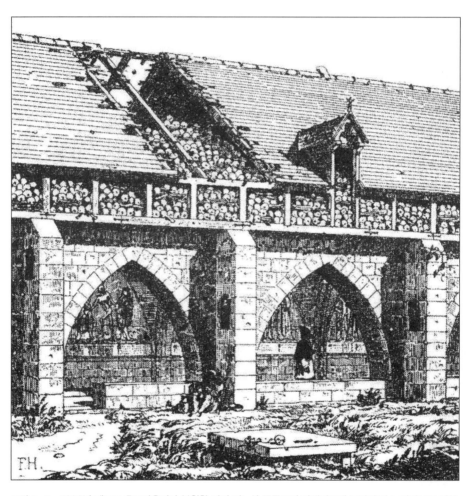

그림 1-5　1882년 페도르 호프바우어가 복원한 파리 이노상 공동묘지 아케이드에 그려진 당스 마카브르 벽화

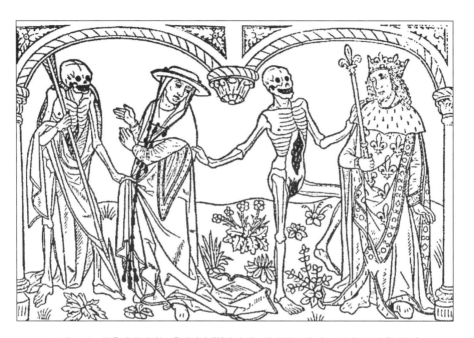

그림 1-6　죽음에 끌려가는 추기경과 왕(파리 이노상 공동묘지 당스 마카브르의 한 장면)

카브르라는 명성에는 이견이 없다. 가장 오래된 죽음의 춤으로서의 가치를 지니고 있고, 동시에 가장 유명한 당스 마카브르로서의 역할을 충분히 하고 했기 때문이다. 그에 관한 이유를 두 가지만 들면 다음과 같다.

첫째, 기요 마르샹의 이노상 목판화본을 통해 당시는 물론 후일 유럽 중세사 내지 서양 예술사 기술記述에서 파리의 이노상 벽화가 최초의 죽음의 춤임을 세상에 알렸다. 책의 형태로 제본된 당스 마카브르 그림들은 프랑스 자국 내에서는 물론 프랑스를 벗어나 유럽의 다른 나라들에도 죽음의 춤을 제작하도록 자극했을뿐더러 전범典範까지 제공했다.

이 목판화 인쇄본은 생 이노상Aux SS. Innocents 프란체스코 수도원 공동묘지 납골당 아케이드 담벼락에 그려진 죽음의 춤 그림들을 비교적 정확하게 모사해 전달했다고 연구자들은 평가한다.[16] 이 판본은 당스 마카브르의 기원, 본질, 특성을 연구하는 중요한 자료로 이용되고 있다. 단순히 중세 말의 죽음의 춤 자체뿐만 아니라 현재에는 영역을 넓혀 다양한 분야에서까지 연구를 위한 중요한 자료로 이용되고 있다.[17]

둘째, 당시에 이노상 공동묘지 자체가 명성을 날리고 있었다. 이노상 공동묘지는 15세기 최고의 안식처라는 명성과 함께 누구나 묻히기를 원했던 곳이다. 20개의 교회가 그곳에 장지를 정할 수 있는 권한을 가지고 있었는데 프란체스코 교회 당국은 기존의 유골들을 파내어서 수도원 공동묘지 납골당에 모셨고, 그곳 담장에 당스 마카브르를 그려 넣었다. 이러한 배경으로 인해 유명세뿐만 아니라 권위도 지니고 있었다. 풍수지리를 중시하는 우리의 인식으로 보면 이노

상 공동묘지 터는 명당이었고, 당시 그들의 인식으로 보면 사후의 명당인 이곳에 시신이 안치되는 것이야말로 인생을 잘 살았다는 의미였다.

1424년에 제작된 파리의 '생 이노상 공동묘지' 벽화 당스 마카브르를 1485년에 목판화로 찍어 책의 형태로 출판한 기요 마르샹본에 나오는 바도모리는 독일어권의 토텐탄츠에서 그대로 전승 발전된다. 기요 마르샹의 바도모리는 당스 마카브르가 발생한 지 60여 년 후에 복사된 것이므로, 이것이 원형인지 혹은 후에 첨부한 해설인지 등의 문제가 제기되며 신뢰에 대한 의문이 남기는 하지만, 이 예술이 한 예술가의 개인 감정에 의한 창작물이 아니라 일반적인 시대적 산물이기 때문에 기요 마르샹이 첨부한 바도모리에 당시의 일반적인 세계관이나 종교관이 그대로 드러난다는 사실은 의심할 필요가 없다.

당스 마카브르는 영원한 삶을 갈망하는 인간들에게 올바르게 살 것을 권하며 이를 위해 반드시 알아두어야 할 가르침을 죽음의 춤을 통해 제시한다는 것이다. 죽음의 춤은 사회적으로 신분이 높고 낮음에 상관없이, 인간이라면 누구나 참여해야 할 운명적인 사건이라는 것이 가르침의 내용이다. 그러한 의미에서 당시 중세 시대에 최고의 자리에 있던 사람들도 죽음에 끌려가는 모습을 보여준다는 것이다.

이러한 해설은 이 예술이 강한 종교적 의도에서 발생했음을 여실히 보여주고 있다. '메멘토 모리!', '죽음을 기억'하고 '그 속을 잘 들여다보는 자는 현명하다'는 말은 악마의 유혹에 굴하지 말고 기독교의 권위에 복종하고, 기독교 교리에 따라 살아야 한다는 당시의 종교관을 그대로 반영하고 있다.

파리 '이노상 공동묘지 당스 마카브르'는 프롤로그Prologue 다음으

로, 죽음과 1) 교황, 2) 황제, 3) 추기경, 4) 왕, 5) 대주교Le patriarche, Patriarch, 6) 육군총사령관Le connestable, 7) 대주교Larchevesque, Erzbischof, 8) 기사, 9) 주교, 10) 기사종자騎士從者, Lescuier, Schildträger, 11) 수도원장, 12) 행정관Le bailly, 13) 학자, 14) 시민, 15) 주교좌성당 참사회원 Le chanoine, Domherr, 16) 상인, 17) 카르투지오 교단 수도사Le chartreux, 18) 하사관, 19) 승려, 20) 고리대금업자, 21) 의사, 22) 연인, 23) 신부神父, 24) 시골 사람, 25) 법률고문, 26) 악사, 27) 프란체스코 수도회 수도사, 28) 어린이, 29) 성직자, 30) 은둔자로 되어 있다.

토텐탄츠 출현 장소

도미니크 수도회 설교자 교회 수도원: 바젤 토텐탄츠

'바젤 토텐탄츠'는 '설교자 교회Predigerkirche'의 '도미니크 수도회Ordo Praedicatorum' 수도원 평신도 공동묘지 안쪽 담장에 그려져 있다(그림 1-7 참조). 모르타르Mortar, 회반죽에 템페라Tempera 물감으로 그려져 있었는데, 시간이 지남에 따라 수차례에 걸쳐 '유화물감oil color'으로 수정했다(그림 1-8 참조). 크기는 60m 길이에 폭은 2m이다. 시간이 지남에 따라 목재 달개지붕을 달고 쇠창살을 설치하여 보호하였다. 등장인물들은 산 사람의 실물 크기이고, 중세 사회의 높은 신분에서 낮은 신분 순으로 배열되어 있다.

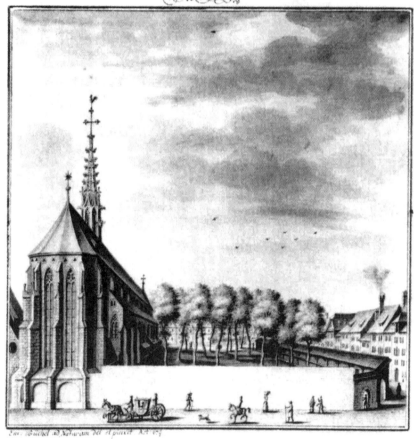

그림 1-7 1773년 에마누엘 뷔헬이 그린 '설교자 교회 마당과 바젤 토텐탄츠Der Predigerkirchhof und Totentanz zu Basel', 바젤 예술박물관 소장, Inv. Nr. 1886. 9. 8.

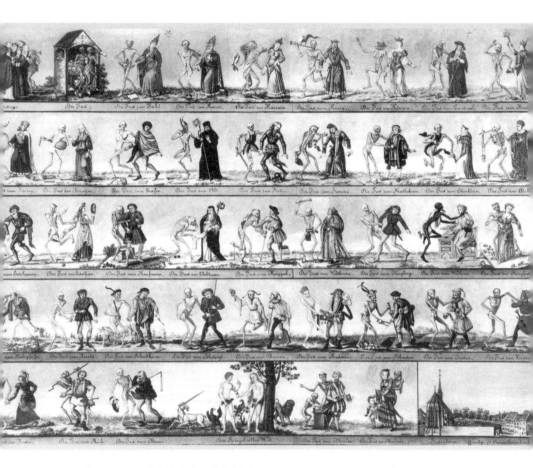

그림 1-8　1806년 요한 루돌프 파이어아벤트Johann Rudolf Feyerabend, 1749~1814의
바젤 토텐탄츠 수채화 복사, 바젤 역사박물관 소장,
Inv. Nr. 1870.679.

설교자 토텐탄츠 혹은 바젤의 죽음

바젤 토텐탄츠는 사람들을 모아놓고 설교하는 그림으로 시작하여 아담과 이브의 원죄 그림으로 끝을 맺는다. '최후의 심판'을 묘사하고 있다. 메멘토 모리, 즉 죽음은 속세의 신분이 높고 낮음에 상관없이 모두의 목숨을 앗아간다는 사실을 상기시키고 있다. 종교개혁 이후 그림의 상단 혹은 하단에는 4구절의 바도모리가 확연히 나타나는데, 토텐탄츠가 처음 발생하던 1440년 시기에 바도모리 텍스트가 함께 있었는지는 확인하기 어렵다.

1439년 여름 페스트가 바젤을 휩쓸고 지나간 후 그려지기 시작한 것으로 추측된다. 동시에 바로 그 시기는 바젤에서 공의회가 열렸는데 공의회 개최와도 관련 있을 것으로 추측된다. 이처럼 발생 시기를 1440년 혹은 1440년경으로 추측하지만, 정확한 작품의 탄생 시점, 작품의 형태, 작가 등에 관한 사항은 전혀 알려져 있지 않다. 설교자 교회 당국이나 도미니크 수도회가 토텐탄츠 도상圖上 기획을 화가에게 의뢰했을 가능성이 크다.

벽화는 도미니크 수도사가 설교 연단에 서서 종교계의 대표들, 귀족, 시민들에게 설교하는 것으로 시작한다. 총 9명이 설교를 듣고 있다. 두 번째 그림은 납골당 앞에서 피골이 상접한 해골의 두 죽음 형상이 음악을 연주하고 있다. 납골당 안의 상자에는 해골이 가득 쌓여 있고, 선반에도 해골들이 놓여 있다. 옆의 공터에는 해골이 나뒹굴고 있다. 한 죽음은 피리를 불고, 또 한 죽음은 긴 트럼펫에 북을 치고 있다. 그러한 다음 '죽음과 교황 쌍'을 시작으로 각 신분의 대표들이 죽음에게 춤을 권유받고 있다.

당시 토텐탄츠는 '바젤의 사랑스러운 죽음'[18]으로 각광받으며 수많은 사람들이 이 벽화를 보기 위해 몰려들었다고 한다. 인간과 죽음, 이승과 저승, 삶과 신에 대한 가상현실을 토텐탄츠를 통해 느꼈기 때문이다. 토텐탄츠야말로 산 자들에게는 실재로 재현된 진실의 세계였을 것이다. 이로 인해 토텐탄츠는 바젤을 알리는 '진실한 도시의 표시' 역할을 톡톡히 했다는 것이다. 죽음의 예술, 혹은 죽음에 관한 예술이야말로 당시 최고 최대의 관심사이자 예술의 꽃이었다. 이처럼 당시 바젤은 토텐탄츠 중심 도시로 확고한 명성을 지니고 있었다.

그런데 약 360년 후인 1805년 8월 바젤 토텐탄츠는 자취를 감추게 된다. 바젤 시청 건축과 철거반원들이 공동묘지 담장을 철거하며 토텐탄츠 역시 파괴한 것이다(그림 1-9 참조). 직접적인 원인은 담장을 허물어 달라는 공동묘지 주변 주민들의 요구였다. 대신에 묘지를 공원 안에 재조성해 달라는 것이었다. 공동묘지 담장은 주변을 오염시키고, 길거리가 곡선으로 되어 있어 불편하다는 것이었다. 담장이 철거되면 더 많은 햇빛을 받을 수 있다는 것도 이유였다.[19]

시 당국은 주민들의 요구를 적극 수용했다. 담장을 보호하고 지속적으로 벽화를 복구하는 것은 귀찮은 일이었다. 무엇보다 공동묘지를 유지하는 것보다는 철거하는 편이 경제적이라는 계산 때문이었다.[20] 이기적이고 실용적 차원에서 제기된 주민들의 실생활에 대한 이익과, 관청의 간단한 논리로, 중세 말의 문화유산은 그렇게 허무하게 사라졌다.

벽화는 파괴되었지만 다행히도 문화재를 보호하려던 사람들이 현장에 있었다. 몇몇 뜻있는 예술 애호가들이 파괴되는 담장에서 토텐탄츠의 파편을 주워 모았다. 이렇게 구조된 단편들이 현재 바젤 역

사박물관Historisches Museum Basel, HMB에 보존되어 있다. 이 파편들은 높은 예술적 가치를 지니고 있으며, 많은 사람들에게 깊은 인상을 주고 있다.

그렇다면 어떻게 하여 바젤 토텐탄츠의 수많은 작품들이 오늘날까지 전해져 내려올 수 있었을까?

1805년 벽화가 파괴되기 이전에 바젤 토텐탄츠는 이미 여러 번의 복구 작업을 거쳤다. 문화재는 특별한 보호 및 복구를 통해서만 보존이 가능하다. 바젤 토텐탄츠는 바로 이러한 과정을 거쳐 전승되었다.

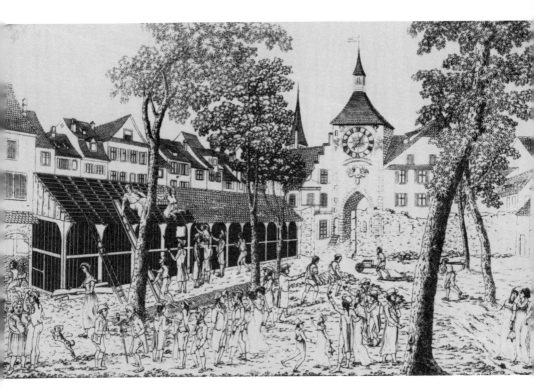

그림 1-9 1805년 도미니크 수도회 수도원 공동묘지 담장의 바젤 토텐탄츠 철거 장면

하지만 원형이 그대로 전승된 것은 아니다. 복구자들은 원형을 보존하기보다는 본인들이 상상하는 스타일로 새롭게 하거나 시대의 취향에 맞추었다.

문헌에 의하면 바젤 토텐탄츠는 1568년, 1614/16년, 1657년, 1703년에 걸쳐 복구되었다.[21] 문예사조 변천 과정 측면에서 본다면 종교개혁 및 르네상스/인본주의1470~1600 시대에 제1차 복구가 있었고, 바로크1600~1720 시대에 세 번에 걸쳐 복구가 있었던 셈이다. 이러한 역사적 사실로 볼 때 오늘날 우리가 접하는 토텐탄츠는 대부분 복구 작업을 통한 작품들이다. 그 변형된 토텐탄츠를 보고 대부분의 사람들은 중세 말의 토텐탄츠라고 이해하고 있다.

1529년에 몰아닥친 우상파괴[22] 당시 중세의 수많은 예술품이 회복할 수 없이 소실되는 상황에서 바젤 토텐탄츠는 파손되지 않고 보존되었다. 파괴 대신 변형을 통해 보존을 선택했기 때문이다. 그 과정은 다음과 같다.

1568년 바젤 시청은 바젤 출신의 초상화가인 한스 훅 클루버Hans Hug Kluber, 1535/1536~1578에게 당시의 시대 취향에 맞게 토텐탄츠를 개보수하라는 위탁 업무를 주었고, 이에 화가는 자기에게 주어진 권한 내에서 토텐탄츠를 개보수했다. 그와 함께 토텐탄츠의 그림 속에서 설교자로 등장하는 인물은 바젤의 종교개혁자 요하네스 외콜람파트 Johannes Oekolampad, 1482~1531(라틴어 이름인 외콜람파디우스라고도 함)의 얼굴로 바뀌었다. 등장인물들은 당시에 유행하던 의상을 걸쳤고, 해골은 해부학적 측면이 고려되어 그려졌다. 작품 마지막 장면에는 두 죽음(해골)과 화가 자신, 그리고 죽음(해골)과 그의 가족(부인과 아이)을 끼워 넣었다. 이러한 방법으로 토텐탄츠는 원래의 작품에서 양식

樣式과 내용이 변경되었다. 당시는 르네상스/인본주의 시대였고, 종교개혁 시기였다.

제2차 복구는 1614년부터 1616년 사이 한스 복Hans Bock der Ältere, 1550~1624의 아들인 에마누엘 복Emanuel Bock이 담당했다. 한스 복은 한스 훅 클루버의 제자였다. 에마누엘 복은 1차에서 복구된 작품을 거의 변화시키지 않았다. 2차 복구 직후 역시 바젤 출신인 마테우스 메리안Matthäus Merian der Ältere, 1593~1650은 토텐탄츠를 동판에 바도모리 시와 함께 새겨 넣었다. 연속된 그림을 각각 한 장면씩 옮겨 낱장에 그렸다. 인쇄하는 방식으로 책을 만들어 출판하려는 의도였다.

그렇게 하여 1621년 요한 야곱 메리안Johann Jakob Merian이 최초로 편집하여 책으로 출간했고, 1625년에 제2판이 출판되었다. 마테우스 메리안이 최초로 작업한 동판화본이 1649년 프랑크푸르트Frankfurt/M 마테우스 메리안의 장인인 요한 테오도르 드 브리Johann Theodor de Bry, 1561~1623의 출판사에서 제4판으로 출간되자 전 유럽에서 유명해졌다. 이 사실은 당시 일반인들의 여행기에서도 발견된다. 메리안 사후 책으로 편집된 바젤 토텐탄츠는 출판을 거듭했다. 1696년과 1698년은 메리안 원본으로 인쇄되었고, 1744년, 1756년, 1786년, 1789년, 1830년 출판은 부식동판화를 이용했다.

1657/58년과 1703년에 제3차와 제4차 복구 작업이 이루어졌지만, 제2차 때와 마찬가지로 커다란 변경은 없었다. 문예사조로 볼 때 이전의 복구 때와 동일한 바로크 시대였기 때문이라고 추측한다. 복구 작업 이외에도 1770년에서 1773년 사이 바젤 출신의 '지지地誌 편찬자 Topograf' 에마누엘 뷔헬Emanuel Büchel, 1705~1775이 바젤시청 건축과의 위탁을 받아 토텐탄츠를 바도모리 시와 함께 펜, 붓, 물감을 이용하

여 복사한다. 그다음 각각의 장면들을 바도모리 시와 함께 낱장에 그려 앨범으로 묶었다.

이렇게 복구되고, 인쇄·출판되고, 복사본이 만들어졌지만 정작 바젤 공동묘지의 토텐탄츠 담장과 벽화는 돌보는 이 없이 방치되다가 1805년 8월 5일과 6일 '치욕적'으로 철거되며 그림이 파괴된다. 다행히 23점의 그림 단편과 3편의 바도모리 텍스트 단편이 바젤의 예술 애호가들에 의해 구조되었다. 그중 19점을 오늘날 일반인들이 만날 수 있다. 원래 1440년판 바젤 토텐탄츠 목판화에는 24신분 계층의 인물들이 그려져 있었는데, 1460년 판본에서는 하이델베르크 대학교 도서관에 보존된 필사본에서 보듯이 40명으로 늘어났다.

1460년 판본 바젤 토텐탄츠 목판화는 다음과 같은 서열로 배열되어 있다. 죽음과 1) 교황, 2) 황제, 3) 황제 부인, 4) 왕, 5) 여왕(혹은 왕비), 6) 추기경, 7) 주교, 8) 공작, 9) 여공작(혹은 공작 부인), 10) 백작, 11) 수도원장, 12) 기사, 13) 법률가, 14) 시의회 의원, 15) 전례장, 16) 의사, 17) 귀족, 18) 귀부인(혹은 귀족 부인), 19) 상인, 20) 수녀원장, 21) 거지, 22) 숲속의 은자, 23) 풋내기 청년, 24) 고리대금업자, 25) 처녀, 26) 교회당 헌당 축제 관악기 연주자, 27) 전령관, 28) 지방자치단체 기관장, 29) 행정관, 30) 바보, 31) 소매상, 32) 맹인, 33) 유대인, 34) 이교도, 35) 여자 이교도(혹은 이교도 부인), 36) 요리사, 37) 농부, 38) 어린이, 39) 엄마, 40) 화가.

이 서열 중 황제와 황제 부인, 왕과 여왕(혹은 왕비), 공작과 여공작(혹은 공작 부인), 귀족과 귀부인(혹은 귀족 부인), 이교도와 여자 이교도(혹은 이교도 부인)를 한 범주에 포함시키면 40명을 등장시키긴 했지만 사실은 총 35계층의 신분을 대상으로 삼은 셈이다.

뤼베크 토텐탄츠

저지 독일어 지역 계열의 뤼베크 토텐탄츠[23]는 베른트 노트케Bernt Notke, 1435~1509가 1463년 뤼베크 마리엔 교회Marienkirche에 높이 2m에 길이 30m로 그린 유화 프리즈Frieze다. 토텐탄츠를 가장 잘 묘사하고 영향을 많이 끼친 작품으로 유명하다. 1463년에 그려진 토텐탄츠 원본은 사라지고 없다. 1701년 원본에 충실하게 복구하여 대체한 그림이 전해오다가 제2차 세계대전 중이던 1942년 3월 28일과 29일 밤 사이에 폭격으로 파괴되었다.

중세 말의 뤼베크 토텐탄츠 원형이 어떠한 모습이었는지는 알 수 없다. 다만 18세기에 야콥 폰 멜레Jacob von Melle, 1659~1743가 쓴 '텍스트'[24] 사본 및 그 이전의 서적들을 근거로 추정할 따름이다.[25] 뤼베크 시와 주변 풍광을 배경으로 24계층의 신분이 엄격한 신분 계층에 따라 죽음과 함께 보통 사람 신장의 크기로 그려져 있었다는 사실은 확실하다(그림 1-10 참조). 그림 하단에는 8행의 시구가 첨부되어 있다. 시를 지은 이는 알려져 있지 않고 여러 명의 시인이 동원된 것으로 추측한다.

뤼베크 토텐탄츠 프리즈는 파리 이노상 공동묘지 당스 마카브르(1425) 전통을 계승하고 있다. 뤼베크 토텐탄츠가 기본적으로 파리 이노상 공동묘지 당스 마카브르 전통을 계승하고 있지만 도시를 배경으로, 좀 더 정확히 말해 도시 앞에서 죽음의 춤이 전개되는 것이 파리 당스 마카브르와 다른 점이다. 이는 토텐탄츠를 위탁한 자가 계획적으로 화가에게 뤼베크시를 눈앞에서 보듯이 생생하게 표현해 달라고 주문했기 때문이다. 이를 통해 관람객들에게 신분 대표들을 재인

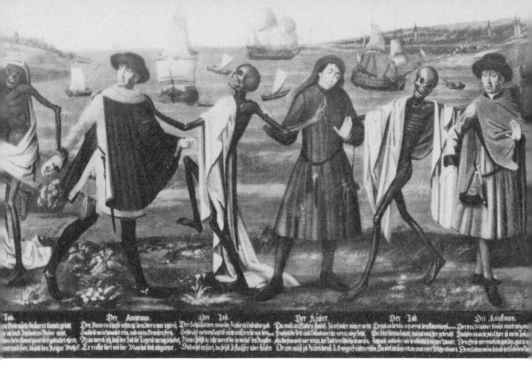

그림 1-10 1701년 복구된 뤼베크 토텐탄츠의 일부

죽음과 산 자들의 죽음의 윤무 배경에는 바다와 상선들 그리고 뤼베크시 풍경이 뚜렷하다.

식시키고, 다른 한편으로는 도시를 선전하려는 목적을 지니고 있었
기 때문이다. 당시의 토텐탄츠는 '삶의 현실'을 대변하는 예술로 기획
자들이 가장 선호하는 선전 매체였다.

뤼베크 토텐탄츠는 레발Reval―오늘날 에스토니아의 수도인 탈린
Tallin―의 니콜라이 교회Nikolaikirche 안토니우스 예배당Antoniuskapelle에
도 있다. 그림의 내용은 물론 인물들의 배열이나 텍스트까지도 동일
한 것으로 보아 레발의 토텐탄츠는 니콜라이 교회Nikolaikirche나 레발
시가 화가 베른트 노트케에게 뤼베크 토텐탄츠와 동일한 형태와 내
용으로 제작해 달라고 위탁 주문한 것 같다.

죽음의 윤무는 서쪽 벽에서 교황으로부터 시작한다(그림 1-11 참
조). 그다음으로 황제, 황제 부인, 추기경, 왕이 뒤를 잇는다(그림

1-12 참조). 북쪽 벽에는 공작, 주교, 수도원장, 기사가 죽음과 함께 춤을 추고 있다. 그다음 죽음과 함께 잇고 있는 인물들은 카르투시오 수도회 수도사, 귀족, 성당장聖堂長, 시장, 의사다. 동쪽 벽면에는 고리대금업자, 예배당 전속 목사, 상인, 성당지기, 고위 공무원이 죽음의 윤무를 추고 있다. 북쪽 벽면에는 속세를 등진 은자와 농부가 있고, 서쪽 기둥에는 젊은이, 처자, 그리고 마지막으로 요람 위에 아이가 있다(그림 1-13 참조).

바도모리 시구 구성을 보면 이전의 토텐탄츠와는 다른 양상을 보인다. 이전의 토텐탄츠는 갑자기 죽음이 나타나 말을 하면 인간이 반응하는 형식이었다. 즉 예고 없이 도래한 죽음과 살아 있는 인간과의 대화였다. 그런데 뤼베크 토텐탄츠는 죽음이 인간에게가 아니라, 인간이 죽음에게 말을 하고 있다.

황제

오 죽음이여, 너 흉한 몰골이여.

(너는) 내 완전한 실체를 변화시키는구나.

나는 힘이 있었고 부유했었고,

그 무엇에 비할 바 없는 최고의 권력자였노라.

왕들, 제후들, 귀족들은

내 앞에서 절하고 나를 존경해야만 했다.

(그런데) 지금 네가 오는구나, 섬뜩한 모양새로,

내가 벌레들의 먹잇감이 되게 하기 위하여.[26]

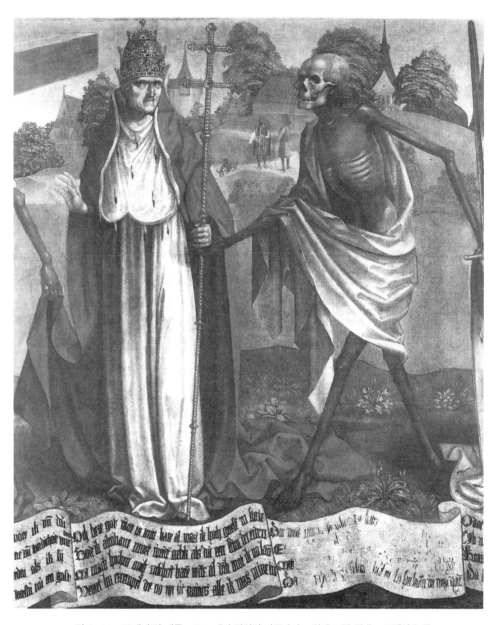

그림 1-11　15세기 말 베른트 노트케가 탈린의 니콜라이 교회에 그린 뤼베크 토텐탄츠 중
'교황과 죽음', 오늘날 에스토니아 탈린 니굴리스테Niguliste 박물관 소장

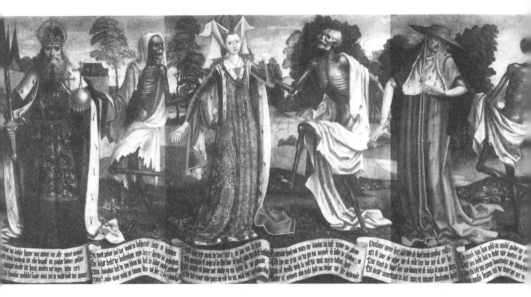

그림 1-12 15세기 말 베른트 노트케가 탈린의 니콜라이 교회에 그린 뤼베크 토텐탄츠
중 '황제-죽음-황제 부인-죽음-추기경-죽음'의 '죽음의 윤무' 장면, 오늘
날 에스토니아 탈린 니굴리스테 박물관 소장

그림 1-13 15세기 말 베른트 노트케가 탈린의 니콜라이 교회에 그린 뤼베크 토텐탄츠
전경, 오늘날 에스토니아 니굴리스테 박물관 소장

죽음이 황제에게

정의의 검을 가지고

그리스도의 성스러운 교회를

비호하기 위하여 그리고 돌보기 위하여

너는 선택받았다 – 잘 숙고해 보아라! –

그러나 궁정의 질주는 너의 눈을 멀게 했다.

너는 너 자신을 알지 못했고.

내가 도착하는 것을 너는 계산하지 못했다.

너는 지금 방향을 바꾸어라, 황제 부인님!**27**

산 자나 죽음의 바도모리 시구에서 특히 주목해야 할 행은 각각의 7행이다. 산 자나 죽음은 7행에서 "지금 네가 오는구나, 섬뜩한 모양새로"와 "내가 도착하는 것을 너는 계산하지 못했다"라며 서로 상대방을 지목하고 있다. 그리고 또 하나의 특징은 '죽음이 황제에게'의 시구절 중 7행에서 "내가 도착하는 것을 너는 계산하지 못했다"라며 죽음이 산 자인 너에게 말하고, 8행에서 "너는 지금 방향을 바꾸어라, 황제 부인님!"이라며 다음 사람/산 자인 '황제 부인'에게 말을 넘기고 있다는 것이다. 이러한 방식이 뤼베크 토텐탄츠의 특징이다. 이렇게 넘기는 방식을 통해 뤼베크 토텐탄츠의 전체 구성은 윤무임을 분명히 해주고 있다는 것이다. 이러한 구성 방식은 스페인의 죽음의 춤 기원으로 거슬러 올라가고, 프랑스를 거쳐 독일로 전승되었을 가능성을 암시한다.**28**

무엇보다도 죽음이 산 자를 주도하지 않고, 산 자가 죽음에 선행하는 뤼베크 토텐탄츠는 두 가지 사실을 말해준다. 첫째 '죽음 주도의

사고방식'에서 인간이 주도하는 사회로 변모했음을 알 수 있다. 이는 종교 중심의 사회에서 인간 중심의 사회로 변하고 있음을 알리는 것과 마찬가지다. 둘째 죽음을 인간을 지배하는 절대적인 힘이 아니라 하나의 매체 내지 예술로 이해하고 있다. 즉, 죽음이야말로 가장 강력한 예술 모티프로 작동하기 시작했음을 알리는 대목이다.

　이렇듯 노트케의 죽음의 춤은 인간과 죽음에 대한 본질적인 문제보다도 특정 신분 대표들을 보호해 주거나 특정 직업에 대해서는 비판을 가하는 것으로 발전한다.

죽음이 시장에게

네가 행한 업무에 비해

너는 막대한 보수를 수령했다.

신이 너에게 천 배로 보답할 것이며

영원히 관을 씌울 것이다.

하지만 네 행동에 나타난 사기 행각은

대단히 심한 고통을 줄 채비를 하고 있을 것이다.

네 죄들을 후회하고 싶으냐! –

나를 따르라! (다음은) 의학 박사!**29**

　이러한 시구는 전통 수사학적 연설 기법으로 볼 때 칭찬과 비난을 기조로 하는 '게누스 데몬스트라티붐' 즉 식장 연설에 해당한다.

베를린 토텐탄츠

베를린 마리엔 교회Marienkirche에 있는 베를린 토텐탄츠[30]는 뤼베크 토텐탄츠를 본떠서 제작되었다. 뤼베크 토텐탄츠의 아류인 셈이다. 높이 2m, 길이 22.6m로 벽면에 속세의 사람들과 성직자들이 그들의 신분 질서에 따라 죽음과 함께 윤무를 추고 있다. 작품 발생 시기에 대해 전하는 기록은 없다. 대략 흑사병이 창궐했던 1484년을 발생 시기로 추측할 뿐이다. 그림을 보면 십자가형 외관의 기둥을 사이에 두고 서쪽과 북쪽 양쪽의 벽면으로 세속인들과 성직자들을 기하학적으로 나누어서 배치해 놓은 점이 특이하다(그림 1-14 참조).

베를린 토텐탄츠에 첨부되어 있는 바도모리들은 가장 오래된 '베를린 시문학'[31]로 평가받고 있다. 시에서 각 신분을 대표하는 자들은 고통을 호소하며 죽음을 연기해 줄 것을 간청하고 있다.

'죽음의 형상'과 '(교회) 집사' 간의 대화는 다음과 같이 되어 있다.

죽음의 형상

교회 집사님, 이리로 오십시오!

그대는 기도의 선도자이셨습니다.

나는 춤의 선도에서 그대와 함께 점프할 것입니다.

그러면 그대에게 모든 열쇠가 울리게 될 것입니다.

어서 빨리 그대의 손에 연대기年代記를 펼치십시오!

나는 죽음입니다, 나는 아무 사람도 담보하지 않습니다.[32]

그림 1-14　베를린 토텐탄츠

(교회) 집사

아 죽음이여, 제발 나에게 1년만 기한을 주십시오.

내가 아직도 내 인생에 대해 분명한 생각을 갖고 있지 못하다는 것이 이

유입니다.

내가 잘 […] 많은 선행을 베풀었다면,

그렇게 지금 기쁘게 그대와 함께 갈 수 있을 텐데.

아 슬프도다! 내가 더 이상 기다릴 수 없다니,

예수의 수난이 지금 나를 구원하리라.[33]

위의 대화에서 보듯이 '(교회) 집사'의 시는 이 세상을 사는 한 작은
인간의 언어로 되어 있다. 이에 비해 성직자는 다른 언어를 구사하고
있다.

'죽음의 형상'과 성직자 중의 한 사람인 '설교자' 간의 대화는 다음

과 같은 시로 되어 있다.

죽음의 형상

설교자님, 그대는 놀라지 마시기 바랍니다.

그리고 저를 심하게 내칠 필요도 없습니다.

나는 죽음입니다, 그대의 지극히 높은 권고勸告입니다.

지금 나와 함께 춤을 추십시오, 그리고 화내지 마십시오!

그대는 나에게 많은 설교를 바쳤습니다.

지금 그대는 나와 함께 춤을 추러 가야 합니다.[34]

설교자

아 선한 죽음이여, 제발 나에게 시간을 더 주십시오,

만일 그대가 나의 매우 사랑스러운 동반자라면.

아, 나는 그대와 논쟁할 수 없는 것 같습니다.

아, 가련한 인간인 나는 무엇을 시작해야 할까?

빨리 죽는다는 것은 크게 불쾌한 일입니다.

나를 도와주소서, 예수여, 모든 성직자들이여.[35]

위의 두 시에서 보듯이 세속인과 성직자는 죽음을 대하는 자세가 다르다. 세속인들은 죽음에 수동적인 반면, 성직자들은 죽음의 본질과 '죽어야만 한다는 사실'을 명확히 인식하고 있다. 세속인들은 '죽어야만 한다'는 사실에 슬퍼하지만, 성직자는 '빨리 죽는다는 것'이 '크게 불쾌한 일'일 뿐이다. 세속인들은 '죽는다는 사실'에 대해 속수무책이지만, 성직자들은 그들이 믿는 예수나 이 세상의 '모든 성직자

들'에게 마지막 희망을 걸고 있다. 이처럼 베를린 토텐탄츠는 세속인과 성직자를 구별해서 표현하는 것이 특징이다. 이는 '베를린 토텐탄츠'가 프란체스코회적 세계상을 근간으로 하고 있기 때문이다.

윤무는 프란체스코 수사의 설교로 시작한다. 이러한 사실로 미루어 볼 때 프란체스코회 수도사의 위임을 받은 베를린의 한 시민 예술가가 이 작품을 만들었을 것이라고 사람들은 추측한다. 이 작품들은 1861년 궁정 건축 감독관인 F. A. 슈튈러Friedrich August Stüler에 의해 재발견되었는데, 당시 벽화의 상태는 그리 좋지 않았다고 한다. 종교개혁 시절 석회로 벽에 끌 칠을 해댄 것 같아 보였다. 더욱이 벽면의 습기로 인해 색까지 바래서 오늘날에는 유리벽으로 보호하고 있다. 그렇기 때문에 1883년 건축사 테오도어 프뤼퍼Theodor Prüfer, 1845~1901가 전하는 4장의 유색有色 '베를린 토텐탄츠' '리소그래피Lithography, 석판화' (그림 1-15~18 참조)는 중요한 것들을 전해준다.[36]

베를린 토텐탄츠 윤무는 성직자와 세속인을 정확하게 구분하여 배열하고 있다. 우선 성직자 부분을 보면 설교하는 프란체스코 수사를 전면에 내세운 후 성당지기와 죽음의 윤무가 나타나고 죽음이 그다음 파트너인 예배당 전속 목사에게 손으로 연결해 주고 있다. 이러한 방식으로 교회 재판소 의장, 아우구스티누스파(회) 수도사, 설교사, 교회지기, 카르투시오 수도회 수도사, 박사(의사), 수도사, 성당지기, 수도원 원장, 주교, 추기경, 교황이 죽음과 죽음의 윤무를 추고 있다. 세속인으로는 황제, 황제 부인, 왕, 공작, 기사, 시장, 고리대금업자, 융커Junker, 상인, 관리, 농부, 술집 여주인, 바보가 죽음의 춤을 추고 있다.

I

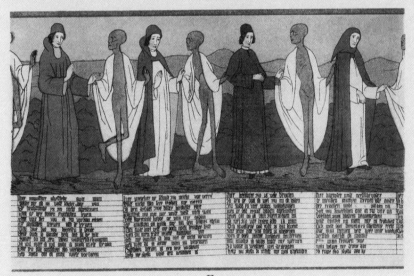

II

Todtenlanz-Bild in der Marienkirche
zu Berlin.

Verlag von Th Prüfer Berlin

그림 1-15 1883년 테오도어 프뤼퍼의 유색 '베를린 토텐탄츠' '리소그래피Lithography(석
판화)' I~II

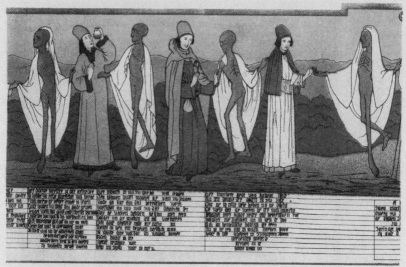

III

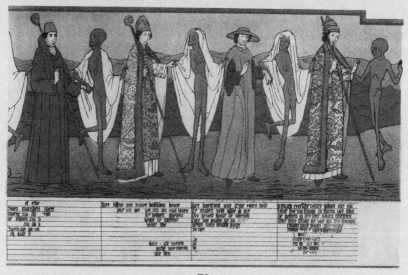

IV

Todtentanz-Bild in der Marienkirche
zu Berlin.
Verlag von Th Prufer Berlin

그림 1-16 1883년 테오도어 프뤼퍼의 유색 베를린 토텐탄츠 '리소그래피(석판화)'
III~IV

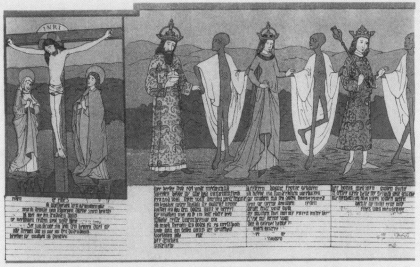

V

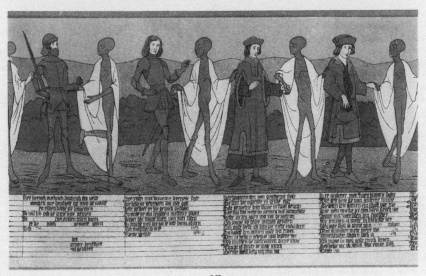

VI

Todtentanz-Bild in der Marienkirche
zu Berlin.
Verlag von Th Prüfer Berlin

그림 1-17　1883년 테오도어 프뤼퍼의 유색 베를린 토텐탄츠 '리소그래피(석판화)'
　　　V~VI

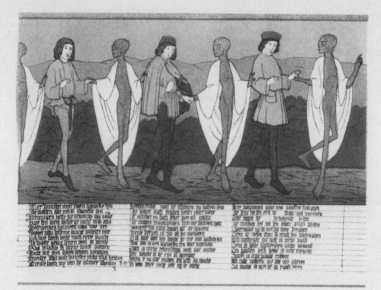

III

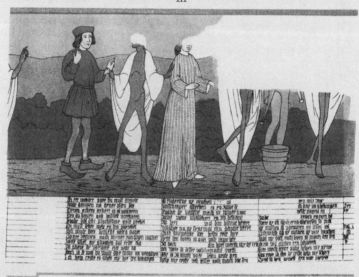

IV

Todtentanz-Bild in der Marienkirche
zu Berlin.

Verlag von Th Prüfer Berlin

그림 1-18 1883년 테오도어 프뤼퍼의 유색 베를린 토텐탄츠 '리소그래피(석판화)'
VII~VIII

전승 자료 및 연구 범위

전승하여 내려오는 것 중 현존하는 가장 오래된 독일 토텐탄츠 텍스트는 오늘날 하이델베르크 대학교 도서관에 보존되어 있는(Cod. pal. germ. 314 der Univ.bibl. Heidelberg) 아우크스부르크Augsburg '필사본 모음집'이다. 이 모음집은 '아우크스부르크 출신의 인문주의자로 애서가였던 지기스문트 고셈브로트Sigismund Gossembrot, 1417~1493가 1443년부터 1447년 사이 마가레테 폰 사보이엔Margarete von Savoyen[37]을 위해 지은 것이며',[38] 이 판본이 '하얀 코덱스Codex[39]'의 원본이라고 뽐내던 것이었다. 4구절 고지 독일어Oberdeutsch 토텐탄츠로 라틴어와 독일어 독백들로 이루어져 있다.

마가레테 폰 사보이엔Margarete von Savoyen 필사본 중 오늘날까지 고스란히 전승되어 중세 토텐탄츠 기록물로 영향을 미치는 것이 1465년판 하이델베르크 목판본 텍스트이다. 이 목판본은 27개('텍스트 표지'와 '시 구절 없는 설교자 그림' 포함)의 토텐탄츠 목판 조각과 '가난한

자를 위한 성경', '행성도서', '신앙고백', '병든 사자의 역사'를 수록하고 있다. 이 목판본은 중세 독문학자인 게르트 카이저가 1983년 『춤추는 죽음—중세 죽음의 춤들Der Tanzende Tod. Mittelalterliche Totentänze』[40]이라는 제목으로 '텍스트 표지'와 25개의 토텐탄츠를 한 권의 책에 편집했다. 각각의 토텐탄츠는 상단에 4구절, 하단에 4구절의 바도모리 텍스트가 인쇄되어 있다.

4구절 고지 독일어 토텐탄츠는 사회 구성원들의 위계질서에 따라 신분이 높은 사람부터 낮은 순서로 배열되어 있다. 이 서열 중 황제와 황제 부인을 한 범주에 넣으면 총 24계층 신분이다.

바도모리 시는 상단과 하단에 각각 4구절씩 배치되어 있다. 상단에는 명령하는 듯한 죽음의 문장들이, 하단에는 수동적으로 죽음과 마주하는 인간의 대화가 수록되어 있다. 죽음이 하는 말에 인간이 대답하거나 탄식하는 내용이다. 각각의 그림에는 죽음이 왼쪽에, 해당 인간들이 오른쪽에 자리를 잡고 있다(그림 1-19~21 참조).

역시 하이델베르크 대학교 도서관에 보관되어 있는, 1460년에 제작된 바젤 토텐탄츠(그림 1-22~24 참조)는 아우크스부르크 고셈브로트판과 텍스트 내용이 거의 일치한다. 고셈브로트판이 알레만어[41]로 쓰인 반면, 하이델베르크 대학교 보관본은 북바이에른 독일어나 중부 독일 사투리로 쓰여 있는 것이 차이이다.[42] 이 판본은 1439/40년 바젤에서 제작된 토텐탄츠를 유추하여 연구하는 데 유용한 자료로 사용되고 있다.

높은 예술적 가치로 많은 사람들에게 깊은 인상을 주고 있다. 1440년 바젤 토텐탄츠 목판화는 설교자 토텐탄츠Predigertotentanz라고도 한다.

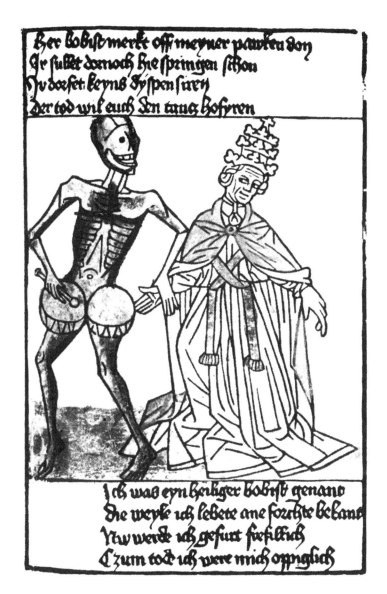

그림 1-19 오버도이치 토텐탄츠, 죽음과 교황, GK280

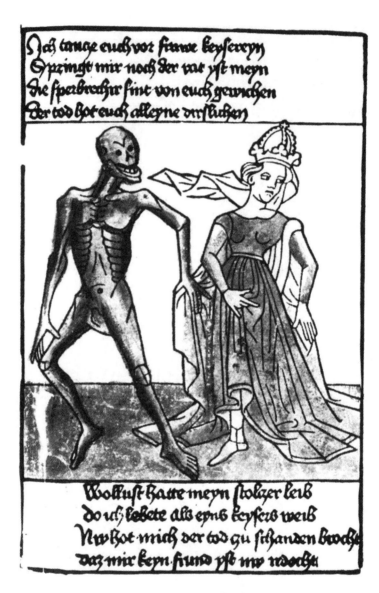

그림 1-20　오버도이치 토텐탄츠, 죽음과 황제 부인, GK284

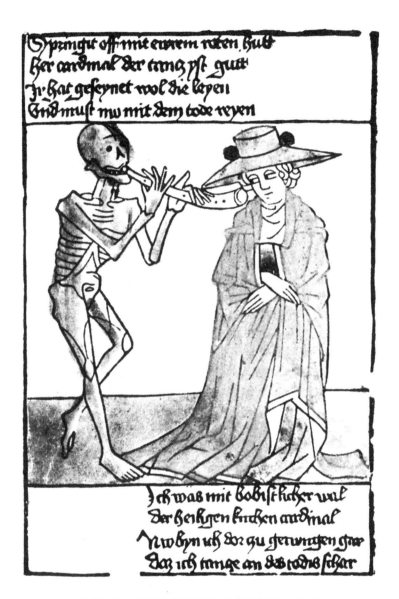

그림 1-21 　오버도이치 토텐탄츠, 죽음과 추기경, GK292

Todt zum Bapst. 47

KOmm heiliger Vatter werther Mann/
Ein Vortantz müßt jhr mit mir han:
Der Ablaß euch nicht hilfft darvon/
Das zweyfach Creutz vnd dreyfach Kron.

Antwort.

HEilig war ich auff Erd genandt/
Ohn GOtt der höchst führt ich mein Star :
Der Ablaß thät mir gar wol lohnen/
Nun wil der Todt mein nicht verschonen. Todt

그림 1-22 바젤 토텐탄츠, 죽음과 교황, GK198

Todt zur Keyserin:

ICh tantz euch vor Fraw Keyserin /
Springen hernach / der Tantz ist mein:
Euwr Hofleut sind von Euch gewichen /
Der Todt hat euch hie auch erschlichen.

Die Keyserin:

VIel Wollüst hat mein stoltzer Leib /
Ich lebt alß eines Keysers Weib:
Nun muß ich an diesen Tantz kommen /
Mir ist all Muth vnd Frewd genommen.

G ij

그림 1-23 바젤 토텐탄츠, 죽음과 황제 부인, GK202

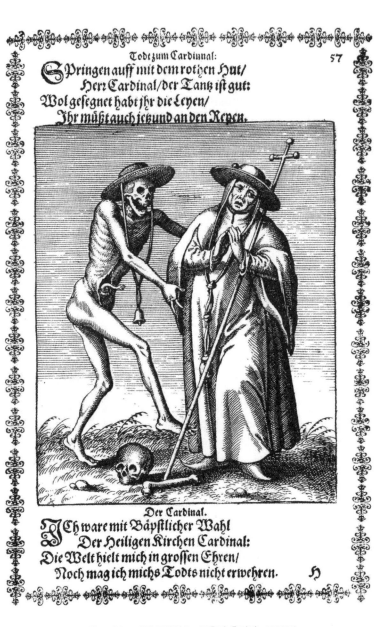

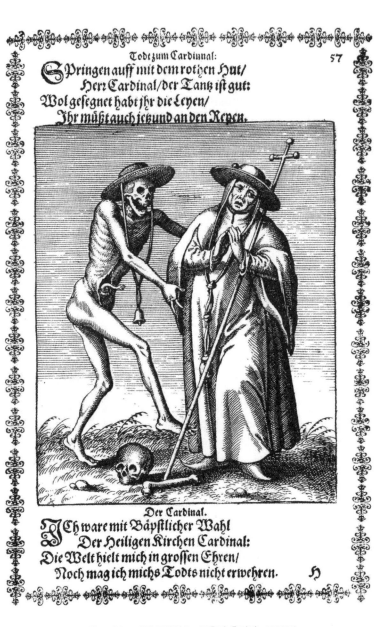

Todt zum Cardinal:

SPringen auff mit dem rothen Hut/
Herr Cardinal/der Tantz ist gut:
Wol gesegnet habt jhr die Leyen/
Jhr müßt auch ietzund an den Reyen.

57

Der Cardinal.

JCh ware mit Bäpstlicher Wahl
Der Heiligen Kirchen Cardinal:
Die Welt hielt mich in grossen Ehren/
Noch mag ich michs Todts nicht erwehren.

H

그림 1-24 바젤 토텐탄츠, 죽음과 추기경, GK209

'바젤 토텐탄츠'는 우선 4구절 고지 독일어 토텐탄츠와 비교해 볼때 두 판본이 공통으로 취급한 신분 이외에 더 많은 신분 계급 및 다양한 인물들이 추가된 것이 특징이다. 두 번째로 모든 목판화가 바도모리 시를 상단과 하단에 각각 4구절씩 배치한 점과, 상단에는 죽음의 대화 그리고 하단에는 인간의 대화를 수록한 것은 4구절 고지 독일어 토텐탄츠와 동일하다. 하지만 죽음이 해당 인간들을 꼭 지목하여 의사 전달하는 것을 제목으로 새겨 넣었다는 것과, 이에 따라 해당 인물은 그에 대한 '대답의 형식'을 취하고 있다는 것이 차이이다. 각각의 그림에 죽음이 왼쪽에, 인간들이 오른쪽에 위치해 있는 것은 동일하다.

4구절 고지 독일어 토텐탄츠에서 죽음의 바도모리는 왼쪽 상단에, 인간의 바도모리는 오른쪽 하단으로 치우쳐 있는데, 그에 관계없이 '바젤 토텐탄츠'는 오늘날 글쓰기의 '왼쪽 정렬 방식'이나 '가운데 정렬 방식'을 취하고 있다. 상단 오른쪽에 쪽수를 표시하여 '코덱스'의 일부분임을 알 수 있고 대부분의 그림 하단 오른쪽에 'Todt' 즉 '죽음'이라고 써넣은 것이 특이하다. 코덱스 기술의 한 부분일 수도 있고, 의도적으로 그려 넣은 것일 수도 있기 때문에 세심히 관찰해 보아야 할 부분이다.

4구절 고지 독일어 토텐탄츠는 아무런 배경 없이 인간과 죽음이 서 있는 지면地面만을 단순히 확보하고 있는 반면, 바젤 토텐탄츠는 지면에 간단한 식물 스케치와 함께 해골이나 뼈다귀들이 널브러져 있고, 흘러가는 구름이나 하늘을 배경으로 하고 있어 인간이 사는 세상임을 분명히 하고 있다.

지기스문트 고셈브로트 필사본 모음집은 토텐탄츠 예술을 전승

하고 있다는 역사적 사실뿐만 아니라 필사본 작업을 통해 당시의 정치 · 사회 · 문화적 상황까지도 감지하게 만든다. 우선 문헌학적 작업과 출판의 과정을 거쳐 토텐탄츠를 전승하고 있다. 두 번째로 마가레테 폰 사보이엔[43]이라는 인물을 거명하며 당시의 정치 · 사회 현장을 보여줌과 동시에 출판 작업이 어떠한 용도로 이용되는가를 보여준다. 그리고 지기스문트 고셈브로트[44]라는 인물을 통해 토텐탄츠가 어떻게 '연감年鑑, 크로닉Chronik, 크로니카χρονικά'로 발전하는지를 보여주고 있다.

세상에 잘 알려진 미하엘 볼게무트Michael Wolgemut, 1434~1519의 유명한 죽음의 춤(그림 1-25 참조)을 만나는 곳이 바로 1493년에 발간된 하르트만 셰델Hartmann Schedel, 1440~1514의 『세계연감벨트크로닉, Weltchronik』이다.[45] 셰델의 『뉘른베르크 연감Nürnberger Chronik』 혹은 『세계연감Weltchronik 1493』이라고도 한다. '이마고 모르티스' 즉 '죽음의 이마고'가 등장하는 곳은 『세계연감』의 마지막 장이다.[46]

게르트 카이저는 '4구절 고지 독일어 토텐탄츠Der oberdeutsche vierzeilige Totentanz(GK278~329)' 이외에도 '당스 마카브르La danse machabre (GK74~107)', '피규어들(인간 형상들)과의 토텐탄츠Der doten dantz mit figuren(GK112~193)', '바젤 토텐탄츠(GK198~275)', 니클라우스 마누엘의 '베른 토텐탄츠(GK332~351)'도 함께 수록하고 있다.

이들 중 '피규어들과의 토텐탄츠'의 완전한 제목은 『피규어들과의 토텐탄츠. 세상 모든 국가들의 비탄과 대답Der doten dantz mit figuren clage und antwort schon allen staten der welt』이다. 'Figur'는 라틴어 'figura' 에서 유래하며 '형성물', '형상', '형태' 등의 의미를 지닌다. 더 나아가 '인간 형상(인간)', '허구의 실체', '전통 수사학 문체론에서의 꾸밈

기법', '춤 Figur(Tanzfigur, 춤 동작/댄스 스텝Dance moves/dance steps)' 등 다양한 방면에서 사용된다. '피규어 토텐탄츠'를 그렸거나 목판화로 조각한 사람이 누구인지는 알려져 있지 않다. 하지만 15세기 당시 유명한 인쇄 장인 조합Zunft에 소속돼 있던 하인리히 크놉로흐트처Heinrich Knoblochtzer, 1445~1500를 피규어 토텐탄츠를 제작한 유력한 사람으로 보고 있다(GK108 참조).

출판업자이자 목판화 조각 장인이었고 인쇄업자였던 크놉로흐트처가 1486년 하이델베르크 대학교에 등록한 기록이 있을뿐더러, 그 전에는 슈트라스부르크에서 작업했다는 근거가 있기 때문이다(GK108 참조). 크놉로흐트처는 1484년 슈트라스부르크에서 하이델베르크로 인쇄소를 이전했다. 그러한 사실에 비추어 1485년 이후 죽음의 춤을 작업했을 것으로 사람들은 추측하고 있다. 실제로 『피규어들과의 토텐탄츠』는 1492년경에 출간(GK108 참조)되었다. 판본은 현재 하이델베르크 대학교 도서관과 뮌헨 '바이에른 국가도서관Bayerische Staatsbibliothek, BSB'에 보관되어 있다.[47]

『피규어들과의 토텐탄츠』는 당시에 일반적이던 벽화를 복사한 것이 아니라 순전히 출판을 목적으로 한 '서적 토텐탄츠Buch-Totentanz'이다. 즉 의도적으로 목판화를 새겨 인쇄한, 책 속에만 있는 죽음의 춤이다. 프랑스 당스 마카브르처럼 죽음이 말하는 8구절, 죽음의 상대자가 말하는 8구절 바도모리로 되어 있다. 바도모리 텍스트 내용 역시 파리 이노상 공동묘지 벽화와 유사한 면이 많다. 이러한 사실로 볼 때 파리 이노상 벽화의 영향을 받았을 수도 있지만 1485년에 발간된 기요 마르샹의 목판화 인쇄본 『당스 마카브르La Danse macabre』가 직접적인 영향을 준 것 같다. 크놉로흐트처가 독일 하이델베르크로 이

Septima etas mūdi CCLXIIII
Imago mortis

Morte nihil melius. vita nil peius iniqua
O pma mors boim. reges eterna laborū
Tu senile iugum domino volente relaxas
Uinctorūcp graues adimis ceruice cathenas
Exiliumcp leuas.τ carceris bostia frangis
Eripis indignis.iusti bona ptibus equans
Atcp immota manes.nulla exorabilis arte
A primo prefixa die.tu cuncta quieto
Ferre iubes animo.promisso fine laborum
Te sine supplicium. vita est carcer perennis

그림 1-25 미하엘 볼게무트의 Imago Mortis

사하기 이전에 (오늘날의 프랑스령인) 알자스 지방 슈트라스부르크(프랑스 지명으로는 스트라스부르)에서 출판업을 했고, 그곳에서 기요 마르샹본을 접했을 가능성이 다분하기 때문이다.

바이에른 국가도서관에 보관되어 있는 판본에는 도서관 직원이 표기한 듯한 '42개 목판화, 1492년 마인츠 야콥 마이덴바흐Mainz Jakob Meydenbach um 1492'라는 글자가 보인다. '피규어 토텐탄츠'가 1492년경에 출판되었다는 사실은 표기를 근거로 하는 것이다. '피규어 토텐탄츠'는 사실상 41개의 그림으로 되어 있다. 내용 중 두 번째 그림을 첫 번째에 배치하여 표지로 사용한 다음, 두 번째 그림은 그대로 두 번째 자리에 두었기 때문에 41개가 42개로 보일 뿐이다.

토텐탄츠에 대해서는 누구나 중세의 벽화, 필사본, '인큐나불라incunabula'⁴⁸를 떠올리는 것이 공식처럼 되어 있다. 하지만 앞서 언급했듯이 토텐탄츠는 이 시대에만 국한된 것도 아니고, 이 시대만의 전유물도 아니다. 중세 후기의 토텐탄츠 분위기를 고스란히 드러내면서도 눈에 띄게 새로운 양상으로 발전시킨 16세기의―문예사조상 일상적으로 르네상스라고 표기되는 시기―대표적인 작가로는 니클라우스 마누엘과 한스 홀바인을 들 수 있다.

니클라우스 마누엘1484?~1530은 위에 언급한 중세 말 토텐탄츠 필사본이나 인큐나불라가 왕성하게 생성되던 시기와 장소에서 어린 시절을 보낸 인물로 1516년에서 1520년 사이 스위스 베른의 도미니크 수도원(설교자 수도원) 교회 마당 담장에 토텐탄츠를 그렸다. 마누엘은 중세적인 토텐탄츠 형식에 르네상스적인 새로운 바람을 불어넣으며 토텐탄츠를 순수 예술의 경지로 끌어올린 인물이다. 그야말로 토텐탄츠 예술가였고, 토텐탄츠가 예술이라는 장르로 확고히 자리를

굳히게 만든 개척적인 인물이다. 이러한 의미에서 그의 작품은 중세와 근대를 잇고, 또 다른 한편으로는 근대를 여는 길목에서 앞으로 전개되는 토텐탄츠 예술의 토대를 마련해 준다는 의미를 지닌다. 그와 더불어 중세에서 르네상스로 넘어가는 시기는 토텐탄츠 역사에서 대단히 중요한 의미를 지니고 있음을 가시적으로 말해주고 있다.

한스 홀바인Hans Holbein, 1497/1498~1543은 종래의 벽화 위주 토텐탄츠에서 벗어나 완전히 새로운 예술을 창조해 낸 인물이다. 토텐탄츠를 실용화했을 뿐만 아니라 정형화시켜 후대에 강한 영향을 끼쳤다. 그의 토텐탄츠 정형은 독일 낭만주의 시대에 재생하여 막강한 영향력을 발휘한다. 독일 아우크스부르크 출신인 홀바인은 1515년 토텐탄츠의 도시 스위스 바젤로 가서 집중적으로 죽음에 대해 몰두했고, 그 결과로 '무덤 속 그리스도의 주검Der Leichnam Christi im Grabe'(1521)을 비롯하여 해골 삽화나 토텐탄츠 공예 오브제 등을 세상에 내놓는다. 그러한 다음 프랑스로 작업 장소를 옮겨 1538년에는 『시뮬라크르와 역사적으로 잘 알려진 죽음의 화상들Les Simulachres & Historiees Faces de la Mort』[49]이라는 책을 내놓는다. 이 책은 프랑스 리옹에서 출판되었다.[50]

한스 홀바인이 토텐탄츠를 본인의 저서 제목에서 『시뮬라크르와 역사적으로 잘 알려진 죽음의 화상들』이라고 규정했듯이 토텐탄츠를 '죽음의 시뮬라크르Simulachres de la mort'로 표기한 것은 토텐탄츠의 본질을 파악하는 데 중요한 암시를 준다. 그만큼 역사적으로 중요한 의미를 지닌다. 토텐탄츠를 '죽음의 이미지'와 '죽음의 시뮬라크르'로 표기한 것은 하르트만 셰델과 한스 홀바인이지만, 이는 당시 대중이 받아들인 토텐탄츠에 대한 개념이거나 상像이었다. 홀바인은 독일, 스

위스, 프랑스에만 머물지 않고 영국에서도 활발히 활동했다. 이는 한 예술가의 개인적인 경로이기도 하지만 당시 토텐탄츠의 경로이자 영역이었다.

파리 '이노상 공동묘지' 당스 마카브르, '바젤 토텐탄츠', '피규어들과의 토텐탄츠', '뤼베크 토텐탄츠', '베를린 토텐탄츠'로 대표되는 중세 말 토텐탄츠와 중세의 형식을 고스란히 유지하며 토텐탄츠 역사에 새로운 디딤돌을 놓은 니클라우스 마누엘 토텐탄츠와 한스 홀바인의 토텐탄츠가 이 책의 범위이다. 그 외에 그리스·로마 문화 문명을 전범으로 따르던 인본주의/르네상스, 바로크, 계몽주의, 고전주의를 탈피하고 찬란했던 중세를 바라보며 민족문화를 발전시키고 민족 정신을 수립하던 낭만주의 시대에 나타난 알프레트 레텔Alfred Rethel, 1816~1859의 토텐탄츠도 연구 범위에 포함시킨다. 기존의 종교나 예술에서 목적성을 발휘하던 죽음의 춤이 알프레트 레텔의 예술에서는 정치적 선전 도구로 구체화되며 토텐탄츠의 본질을 잘 설명해 주고 있기 때문이다.

위와 같이 연구 범위를 설정하긴 했지만 토텐탄츠 연구는 광범위하고 학문적으로 유혹하는 점들이 한두 가지가 아니다. 죽음의 춤이 한두 곳에서만 발생한 것이 아니라, 전 유럽에서 대규모로 발생했기 때문이다. 단순히 종교에만 국한된 것이 아니라, 문화·사회적인 현상이었던 것이다. 중세 말에 잠시 나타났다가 사라진 한 시대의 산물이 아니라 르네상스에 꽃을 피우고 바로크 계몽주의 고전주의 시기에 명맥을 유지하다가 낭만주의에서 재발견되고 20세기와 21세기에 각 분야에서 응용·활용되고 있기 때문이다. 이러한 점들을 볼 때 토텐탄츠는 단순히 학술적인 연구뿐만 아니라 시대가 요구하는 연구

과제이기도 하다. 구체적으로, 벽화로 시작된 토텐탄츠는 시대가 변화함에 따라 조각, 문학, 음악으로부터 영화, 뮤지컬, 비디오, 게임에 이르기까지 모든 예술 장르에서 다양하게 형상화되고 있다. 이러한 이유로 각 장르의 연구 대상이기도 하다.

각 장르별 전개 상황을 점검해 보면 다음과 같다. 우선 음악을 보면 죽음의 춤 모티프는 대략 '죽음과 소녀'라는 주제로 작곡되었다. 1822년에 발표된 프란츠 슈베르트Franz Peter Schubert, 1797~1828의 현악 4중주곡 「죽음과 소녀」[51]는 같은 이름으로 1775년에 쓰인 마티아스 클라우디스Matthias Claudius, 1740~1815의 시 「죽음과 소녀Der Tod und das Mädchen」를 텍스트로 삼고 있다.

소녀

지나가라! 아, 지나가라!
저리 가라 거친 뼈다귀 인간아!
나는 아직 젊다구, 제발 좀 가라!
그리고 나를 건드리지 마라.

죽음

네 손을 주어라, 너 아름답고 부드러운 자태여!
나는 네 친구이지, 너를 처벌하러 온 것이 아니야.
좋은 기분을 가져라, 나는 거칠지 않아,
너는 내 팔에서 순하게 잠을 잘 거야.

중세의 토텐탄츠 텍스트처럼 인간과 죽음의 대화로 구성되어 있

다. 차이라면 인간이 말하고 죽음이 대답한다는 점이다. 그 밖에 강하게 감정을 표출하는 것이 다르다.

　프랑스 낭만파 음악 작곡가인 카미유 생상스Camille Saint-Saëns, 1835~1921의 「죽음의 무도」와 오스트리아 낭만파 음악 작곡가인 프란츠 슈베르트의 현악4중주곡 「죽음과 소녀」 역시 르네상스 시대의 토텐탄츠와 깊은 연관 관계가 있다. 생상스의 「죽음의 무도(춤)」 원제는 「당스 마카브르」로 중세 말 유럽 전역에 다양하게 나타난 회화의 한 형태인 당스 마카브르를 그대로 차용하고 있다. 슈베르트의 「죽음과 소녀」는 독일 르네상스 시대의 화가 한스 발둥Hans Baldung, 1484~1545의 작품 제목과 동일하다.

　한스 발둥은 「죽음과 소녀」 이외에도 「죽음과 여인Der Tod und die Frau」을 그렸는데, 「죽음과 여인」이라는 제목은 한스 발둥뿐만 아니라 니클라우스 마누엘Niklaus Manuel, 1484~1530의 작품에도 나타난다. 한스 발둥과 니클라우스 마누엘의 경우에서 보듯이 「죽음과 소녀」 혹은 「죽음과 여인」 등의 모티프는 당시 어느 특정한 화가들에게만 국한된 것이 아니라 당대의 화가들이 일반적으로 즐겨 사용하던 주제였다. 그런데 이러한 작품들에 나타난 모티프나 주제는 당시 르네상스 화가들이 처음으로 고안해 낸 것이 아니라 중세 말부터 전승되어 내려왔던 '춤추는 죽음' 전통에 기인한다. 이 외에도 프랑스의 작곡가 루이-엑토르 베를리오즈Louis-Hector Berlioz의 「환상교향곡 C장조 작품 14」(1830), 독일의 프란츠 리스트Franz Liszt, 1811~1886의 「죽음의 춤」(1849), 러시아의 모데스트 무소륵스키Modest Petrovich Musorgsky, 1839~1881의 「죽음의 노래와 춤」, 스위스의 프랑크 마르탱Frank Martin, 1890~1974의 「바젤 죽음의 춤」(1943), 영국의 메탈 밴드 아이언 메이든Iron Maiden의

「죽음의 춤」(2003) 등이 있다.

　문학에서는 영국의 소설가 겸 시인인 월터 스콧Walter Scott, 1771~
1832이 워털루전투에서 전몰한 장병들을 위해 1815년 운문 서사시
「죽음의 춤The Dance of Death」을, 독일의 문호 요한 볼프강 폰 괴테Johann
Wolfgang von Goethe, 1749~1832는 1815년 발라드 「토텐탄츠Der Totentanz」를
썼다. 프랑스의 시인 아르튀르 랭보Jean-Nicolas-Arthur Rimbaud, 1854~1891
는 1870년 그의 시에 죽음의 춤 모티프를 사용했고, 체코 출신의 독
일어권 시인 라이너 마리아 릴케Rainer Maria Rilke, 1875~1926는 1907년
「토텐탄츠」라는 시를 썼다.

　스웨덴의 극작가 아우구스트 스트린드베리August Strindberg, 1849~
1912는 1900년 독일어의 토텐탄츠에 해당하는 「Dödsdansen」이
라는 희곡 작품을 발표했고, 독일의 소설가 토마스 만Thomas Mann,
1875~1955은 『마의 산Der Zauberberg』의 한 장章을 「토텐탄츠」라는 제목
으로 엮어나가고 있다. 독일 작가 레나 팔켄하겐Lena Falkenhagen, 1973~
은 2008년 역사 소설 『소녀와 검은 죽음Das Mädchen und der Schwarze Tod』
을 발표했다. 이 외에도 문학 분야에서 죽음의 춤 모티프는 굳이 예
를 들지 않더라도 곳곳에서 쉽게 발견된다.

　영화 분야에서는 1912년 우르반 가드Urban Gad, 1879~1947 감독의
무성영화 「토텐탄츠Der Totentanz」, 1926년 그레타 가르보Greta Garbo,
1905~1990가 출연한 프레드 니블로Fred Niblo, 1874~1948 감독의 「마귀
부인」, 1957년 잉마르 베리만Ingmar Bergman, 1918~2007 감독의 「제7의
봉인Det sjunde inseglet」, 1983년 울리 롬멜Ulli Lommel, 1944~ 감독의 「마녀
들의 죽음의 춤」, 1990년 우르스 오데르마트Urs Odermatt, 1955~ 감독의
「바젤에서의 죽음」 등이 있다.

이렇듯 죽음의 춤은 곳곳에서 발견된다. 하지만 이 모든 것을 일일이 연구 범위에 포함시킬 수는 없다. 그보다는 연구 범위에 포함시킬 필요가 없다고 말하는 편이 옳다. 왜냐하면 '토텐탄츠가 발견되는 곳곳'이나 '토텐탄츠가 진행되는 과정'에서 숨길 수 없는 분명한 사실이 있기 때문이다. 어느 시대이건, 어느 개별 학문이건, 어느 예술 장르이건 간에 죽음의 춤은 중세 말의 토텐탄츠를 근간으로 하고 있다는 점이다. 이러한 의미에서 토텐탄츠에 관한 연구는 중세 말의 토텐탄츠가 전제되지 않으면 그 본질 파악이 쉽지 않다. 이러한 의미에서 위에 제시한 연구 범위를 철저히 파헤치고 체계화하는 것만으로도 '중세 말'뿐만 아니라 이후에 전개되는 토텐탄츠를 파악하기에 충분하다.

그렇다면 연구 목적은 무엇인가? 연구 목적은 대략 다음과 같다.

죽음의 춤 혹은 '춤추는 죽음'이란 도대체 무엇인가? 죽음의 춤이 유럽 중세 말에 예술의 한 형태로 강렬하게 등장하게 된 역사적 · 사회적 · 정신적 배경은 무엇인가? 중세 말에 왜 이와 같은 특이한 예술 장르가 유럽 전역에 유행했을까? 유럽 중세 말에 발원한 토텐탄츠의 주제나 모티프는 르네상스를 거쳐 낭만주의 시대 이래로 어떠한 의미에서 서양의 음악, 회화, 문학, 영화, 컴퓨터게임 등 다양한 예술 분야에서 그렇게 막강한 영향력을 발휘하고 있을까? 토텐탄츠에 관한 연구는 과연 어떠한 방법론을 택해야 할까? 도대체 인간들은 왜 토텐탄츠를 연구해야만 하는 것일까? 토텐탄츠 연구를 통해 학문은 무엇을 얻을 수 있고, 토텐탄츠는 어떠한 문제점을 제시하는가?

제2장

—

죽음의
파루시아

인간은 어떻게 하여 죽음이 있는 공간에 죽음과 함께 있는가? 인간은 어떻게 하여 죽음 옆에 있는가? 인간과 함께 동일한 공간에 항상 존재하는 죽음의 정체는 무엇인가? 좀 더 정확히 말해 인간 옆에 있는 죽음의 정체는 무엇인가? 왜 죽음은 저세상에 있지 않고 인간 옆에 있는가?

성경이나 기독교는 예수의 재림adventus Domini 개념을 정립하기 위해 고대 그리스어의 파루시아παρουσία 개념을 차용했다. 파루시아란 그리스어 어원상 '거기에 있음', '그 옆에 있음'이라는 뜻이다. 이러한 어의를 바탕으로 헬레니즘[1] 철학에서 파루시아란 단어는 본원적으로 신성神性이나 지배자가 영향력을 발휘하며 현재 존재함을 의미하는 뜻으로 사용되었다. 이와 함께 플라톤Platon, B.C. 428/427~B.C. 348/347은 사물들 속에 이데아가 '참석해 있음'이나 그러한 '현재'를 파루시아로 지칭하기도 했다. 이처럼 토텐탄츠에 나타난 죽음 역시 파루시아

이다. 좀 더 정확히 말해 죽음의 파루시아이다.

토텐탄츠와 관련된 죽음의 파루시아를 파악하기 위해 다양한 학문적 원리를 적용한다. 우선 죽음의 정체를 밝혀내고 죽음의 파루시아 양상을 파악하기 위해서는 사회학·민속학·문화인류학·예술사·문학사·철학·신학·역사 등의 학문적 원리를 동원한다. 그중에서 죽음의 정체를 밝혀내기 위해 민속 전설 및 민간설화, 성경의 아포칼립스Apokalypse적 종교관, 시대 상황에 따른 심성사心性史, 문화인류학 등을 적용해 보면 죽음의 파루시아 양상 및 죽음의 정체는 산 자와 죽은 자의 만남, 신이 보낸 사자, 악마, 악마의 음유악사吟遊樂士 등으로 대별된다.

토텐탄츠의 출현 배경에는 무엇보다도 당시 유럽인들의 생각, 감각, 일상적인 생활상 등이 중요하게 작용했다. 하지만 이에 못지않게 당시 유럽 대륙을 휩쓸며 중세의 종말까지를 앞당긴 '검은 죽음'이나 서방 교회 분열과 대립 황제로 인한 극심한 종교·사회·정치적 분열 등 '중요한 역사적 사건'도 간과할 수 없다. 이들 중요한 사건들은 절대적이지는 않았지만 당시 중세 말 유럽인들의 생각, 감각, 일상생활에 영향을 끼치며 토텐탄츠 출현에 직간접으로 영향을 미쳤기 때문이다. 이 책은 아날학파École des Annales의 연구 방법론을 존중한다. 하지만 전적으로 따르지는 않고 필요한 부분만을 참조하기로 한다.

─

산 자와 죽은 자의 만남

'3인의 산 자와 3인의 죽은 자' 민속 전설

　3인의 산 자와 3인의 죽은 자 민속 전설은 13세기 이후 삽화나 벽화에 자주 등장하는 소재로 토텐탄츠 출현 배경을 직접적으로 알리는 토텐탄츠 전 단계 도상圖像이다. 1310년, 14세기 초, 14세기 중반, 14세기 후반, 1370년, 1400년, 15세기 등등에서 발견된다. 내용이나 형식으로 볼 때 토텐탄츠가 발생하는 선행 요건을 충분히 충족하고 있다.

　3인의 귀족이 사냥 길에(혹은 사냥 후 귀가 길에) 공동묘지를 지날 때 그들의 선조 3인이 갑자기 '산 죽음'으로 그들 앞에 나타나 인간은 언젠가는 한 번 죽어야만 한다는 사실을 상기시키는 내용이다. 3인의 죽은 자가 말하는 'Quod fuimus estis, quod sumus eritis(너희들인 것, 그것이 우리들이었고) ─ Quod sumus, hoc eritis(우리들인 것, 그것이

너희들이 될 것이다)'라는 문장은 이미 수많은 문학작품을 통해 전해오고 있다(UW39 참조).

이 전설을 토텐탄츠가 발생하게 된 배경 중의 하나로 꼽는 이유는 1) 산 자와 죽은 자가 대면하는 상황을 모티프로 삼고 있고, 2) 죽은 자가 산 자에게 죽음의 필연성을 구두로 면전에서 상기시키는 내용이고, 3) 죽은 자와 산 자의 대화 내용이 벽화에 부착되어 있는 것이 대부분이고, 4) 이로 인해 형식상 그림과 문자가 혼합되어 구성된 벽화이기 때문이다. 이는 토텐탄츠의 기본적인 구성 요소와 일치한다.

그뿐만 아니라 초창기 토텐탄츠는 벽화나 필사본을 통해 관람객이나 독자와 만나는데, 3인의 산 자와 3인의 죽은 자 역시 세밀화 필사본이나 벽화로 전승되는 유사함을 보여주고 있다(HGW25 참조). 이들 벽화가 일회성이나 어느 특정한 장소에만 국한된 것이 아니라, 시기적으로 연속성을 띠며 곳곳에 산재해 있는 것도 특징이다. 하지만 결정적인 선행 요건은 죽음의 형상이 '말을 한다'는 사실이다(UW38~39 참조). 더구나 말을 하는 죽음의 형상으로서는 최초(UW38~39 참조)이다.

그림에서 죽은 자는 말하고, 산 자는 말이 없다. 산 자는 예상치 못하게 나타난 죽은 자와 대면하고, 그 순간 그 장소에서 죽은 자가 말하는 삶과 죽음에 대해 듣고 있을 뿐이다. 죽은 자들은 그들이 누구였고, 이승에서 어떤 과실이 있었는지에 대해 상세히 설명한다. 살아 있을 때 잊어서는 안 될 사항들을 산 자들에게 환기시키고, 최후의 심판에 대비하여 이승의 생활 태도에 대해 골똘히 생각해 볼 것을 교훈으로 준다. 즉 명예를 좇지 말고, 권력과 쾌락을 추구하지 말고, 영원한 축복을 받기 위해 노력하라(UW41 참조)는 것이 교훈의 내용이다.

하지만 죽은 자가 가르치고 경고하며 일방적으로 말하던 초창기 전설은 시간이 지남에 따라 죽은 자와 산 자의 대화 형식으로 발전한다. 죽은 자가 말하는 섬뜩한 상황에 대해 산 자는 수동적으로 듣기만 하는 것이 아니라 "오, 두렵도다! 내가 무엇을 본 것인가. 이들은 세 명의 악마가 아닌가"라는 독백이나 상황 설명으로 반응한다. 물론 산 자와 죽은 자의 언술은 대화 구조 형식을 취하고 있다.

산 자들의 형상은 청년기, 장년기, 노년기의 세 연령대로 나타나고, 죽은 자들의 형상은 세 등급의 귀족 서열로 등장한다.[2] 산 자들의 형상에는 가끔 여성이 등장하기도 한다. 죽은 자들은 시신의 부패 상태에 따라 나열되기도 한다. 시신의 부패 상태란 당연히 이 세상을 하직한 시간 순서를 암시한다. 이는 시간의 순서에 관계없이 이 세상을 하직한 모든 죽은 자들이 등장한다는 의미이다. 산 자가 이승에서 대면했던 죽은 자도 있겠지만, 그들이 대면하지 못한 아주 오래전의 죽은 자도 전설의 대상이다.

산 자들은 대부분 사냥매나 개를 동반하는데, 이는 현재 사냥 중임을 암시함과 동시에 사냥매나 개를 특정한 상징으로 사용하고 있다는 것을 보여준다. 중세 유럽 사회는 크게 성직자, 귀족, 농민이 피라미드 형식의 계층을 이루는데, 귀족은 부와 명예, 권력을 향유하는 계층으로 사냥 중 사냥매와 개는 실용적인 목적 이외에도 권위와 유희 기구의 상징으로 사용되었다.

그림 중에는 예외적인 것들도 있다. 똑바로 서 있는 뼈다귀와 해골로 된 인간 배리언트Variant, 이형異形 혹은 변이체變異體 밖에는 '살아 있지 않은 죽은 자'가 관과 열려 있는 무덤에 누워 있는데, 이 그림에는 죽은 자들 옆에 앉아 있는 은자隱者가 죽은 자를 대신해서 산 자에게 말

을 하고 있다. 즉 은자가 죽은 자를 대신하고 있다. 하지만 은자가 죽은 자를 대신하고 있다고 단순히 규정하기보다는, 3인의 산 자와 3인의 죽은 자에서 은밀히 나타난 은자는 토텐탄츠에서 설교자의 역할로 변모하지 않았을까 하는 예감이 든다. 이 부분은 후속 연구로 남겨둔다. 죽음의 해설자, 죽음의 해석자, 죽음의 설교자 등을 비롯하여 죽음을 말하는 자는 종교·예술·문화·사회·정치·사상 등 다양한 분야에서 연구의 대상이기 때문이다.

3인의 산 자와 3인의 죽은 자 광경은 대부분 라틴어나 독일어로 설명되어 있다. 삶의 의미에 대한 주의를 환기시키고 시간에 맞추어 본인 자신의 죽음을 준비하라는 것이 주된 내용이다.

3인의 산 자와 3인의 죽은 자 전설을 모티프로 한 그림은 13세기로 거슬러 올라간다. 1240/50년 이탈리아 아브루초주Regione Abruzzo 아트리Atri에 소재하는 그림이 가장 오래되고 유명하다. 1350년 이탈리아 피사 캄포산토Camposanto, 공동묘지[3]의 죽음의 승리Trionfo della Morte 벽화에 그려진 3인의 산 자와 3인의 죽은 자는 한 장면을 통해 이 전설을 뚜렷하게 부각한 것으로 유명하다. 캄포산토 벽화에서 보듯이 3인의 산 자와 3인의 죽은 자 그림은 죽음의 승리와 관계가 있고, 죽음의 승리 역시 토텐탄츠 발생 배경과 관계가 있다.

14~15세기가 되면 3인의 산 자와 3인의 죽은 자는 독일은 물론 스페인, 이탈리아, 프랑스, 영국 등 유럽 각 지역에서 벽화, 삽화, 필사본, 인쇄본 등으로 나타난다. 독일어권에서는 오버라인, 보덴호 주변, 스위스 내 독일어권 구역 등 토텐탄츠가 밀집한 구역에 3인의 산 자와 3인의 죽은 자 그림이 동시에 나타나는 특징을 보여주고 있다.

3인의 산 자와 3인의 죽은 자는 토텐탄츠보다 먼저 발생했지만, 토

텐탄츠 출현과 더불어 사라지는 것이 아니라 계속해서 등장하는 현상을 보이고 있다. 양으로 볼 때 토텐탄츠 정도는 아니지만, 다른 구역에 비해 토텐탄츠가 대량으로 나타난 지역에 동시다발적으로 나타난다. 주제와 형식으로 볼 때 3인의 산 자와 3인의 죽은 자는 토텐탄츠가 지니는 구성 요소를 미리 현실화하고 있기 때문에 토텐탄츠의 선행 요건을 미리 실증적으로 보여주고 있는 셈이다. 독일어 언어지도로 볼 때 이곳이 알레만어 구역이다.

구체적으로 보면 1310년 스위스 '루체른 칸톤, 키르히뷜 지역 젬파흐Sempach-Kirchbühl/Kanton Luzern'의 성 마틴St. Martin 구舊 가톨릭 사목구司牧區 성당에 3인의 산 자와 3인의 죽은 자의 만남 벽화가 있다(그림 2-1 참조). 1300년부터 1310년 사이에 그려졌으며, 전설 모티프를 그대로 그려 넣은 것 중 가장 오래된 것으로 13세기 후반 프랑스 필사본에 영향을 받은 것으로 추정된다. 1289년부터 키르히뷜은 프랑스 알자스에 소재하는 무르바흐Murbach 베네딕트대수도원의 지배하에 있었고, 이로 인해 알자스로렌 예술의 영향을 받은 곳이다.[4]

보존 상태가 양호하지 않음에도 세 젊은 왕과 똑바로 서 있는 시신보屍身褓에 씌워진 죽은 자들의 윤곽은 식별이 가능하다. 산 자는 왼손을 들어 올려서 말하는 자세를 취하고, 오른쪽 손바닥으로는 죽은 자들을 피하듯 거부하고 있다. 첫 번째 죽은 자는 첫 번째 산 자의 맞은편에 서서 왼쪽 아래팔로 시신보를 꽉 잡으려는 동작을 하고 있다. 두 번째 죽은 자 역시 오른손을 들어 올리고 있다. 세 번째 죽은 자는 오른손으로 시신보를 꼭 여미고 있다.

산 자들은 가볍게 옆으로 돌아 죽은 자들을 향해 걸어간 것처럼 보이고, 그러한 다음 그들의 시선은 멈춰 선 것 같다. 죽은 자들은 관찰

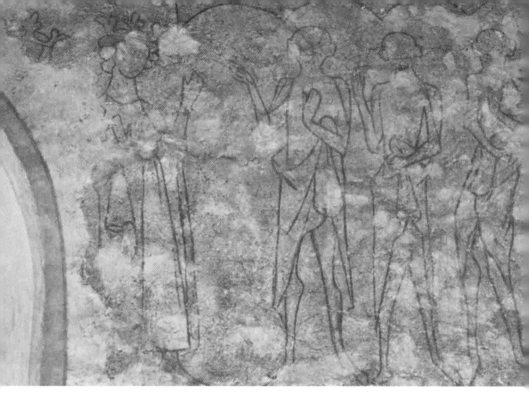

그림 2-1 루체른 칸톤, 키르히뷜 벽화, HGW26

자인 산 자들을 향해 정면으로 방향을 돌린다. 첫째와 둘째 죽은 자
는 두 다리를 쩍 벌리고 서 있고, 세 번째는 오른쪽 발을 서 있는 다
리 형태로 만들어 나선형으로 돌고 있다. 그림에 첨부된 잠언은 보이
지 않는데, 원래부터 텍스트가 있었는지 혹은 없었는지는 알려져 있
지 않다.

　젬파흐 성 마틴 성당의 3인의 산 자와 3인의 죽은 자 벽화는 신약
과 구약에서 죽음과 관련된 주제를 선별하여 성당 벽에 그린 연작 중
에서 특별히 한 장면을 골라 삽입한 것이다. 이처럼 성당 벽면에는
다양한 종류의 죽음이 묘사되어 있는데, 죽음을 상징하는 '긴 낫의 사
나이', 최후의 심판을 암시하는 '영혼의 저울Seelenwaage'을 든 미카엘

대천사 등이 대표적이다.

그런데 신약과 구약뿐만 아니라 민속 전설까지 주제에 포함시킨 것은 종교적인 의미보다는 죽음 자체를 강조하기 위한 의도적인 수법이다. 어느 때 어느 곳에선가 반드시 만나야 할 죽음을 3인의 산 자와 3인의 죽은 자를 통해 인간과 죽음의 만남을 각인시켰다는 사실은 토텐탄츠 태동을 알리는 중요한 사건이다. 그 외에도 만남의 대상을 피규어Figur로 설정한 것은 대단히 중요한 의미를 지닌다.

죽음의 피규어 창조는 불가시不可視의 세계를 가시可視의 세계로, 무無를 유有로, 상상을 현실로 이해하기 위한 인간의 노력이다. 알 수 없는 것을 형상화를 통해 얻고자 하는 노력의 한 방법이다. 인간은 분명히 하나의 피규어이기 때문에 궁극적으로 인간이 만나야 할 죽음을 하나의 피규어로 설정한 것은 서양 전통 수사학에서 세상을 파악하는 한 방법이다. 어떠한 주제 내지 대상을 하나의 압축된 개념이나 언어로 포착하기 위한 기술로 도입한 토포스τόπος[5] 개념 창조와 마찬가지이다.

전설이나 그림에서 피규어를 도입한 것은 '죽는 법을 배우라!'는 명제를 실천하기 위한 노력의 일환이다. 인간의 죽음은 무로 돌아가는 것이 아니라, 동반자와 함께 죽음의 춤을 추며 그에 의해 그 어느 곳엔가 인도받고 싶은 소망이 인간의 무의식에 내재하기 때문이다. 3인의 산 자와 3인의 죽은 자의 만남은 계속해서 이러한 방식으로 전개된다.

14세기 말 독일 서남쪽과 스위스 북서쪽의 국경 근처로 오늘날 독일령인 바덴봐일러Badenweiler에도 3인의 산 자와 3인의 죽은 자의 만남 벽화가 있다[6](그림 2-2~3 참조). 14세기 말에 그린 게 틀림없으며,

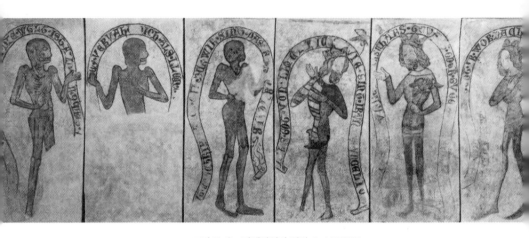

그림 2-2 바덴봐일러 벽화 1. HGW28

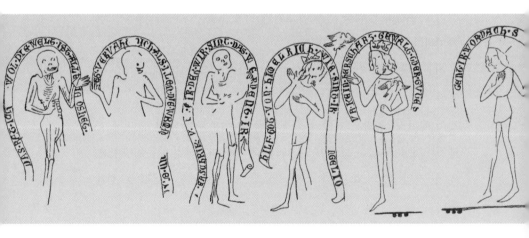

그림 2-3 바덴봐일러 벽화 2. HGW28

젬파흐—키르히빌 다음으로 토텐탄츠와 유사한, 가장 오래된 벽화다. 3명의 왕이 산 자로 3명의 죽은 자와 마주 서 있다. 일반적으로 산 자는 왼쪽에 그리고 죽은 자는 오른쪽에 배치되는데, 여기에서는 죽은 자가 왼쪽에, 그리고 산 자가 오른쪽에 위치해 있다. 산 자들은 인간들이 생존해 있을 당시의 세 연령대 형상으로 등장한다. 첫 번째 왕은 긴 수염의 늙은이, 두 번째 왕은 짧게 자른 수염의 장년기, 세 번째 왕은 수염이 없는 젊은이의 모습을 하고 있다. 왕들은 사냥매를 거느리고 있다.

죽은 자들과 가장 가까이 서 있는 늙은 왕의 발은 앞으로 나아가는 자세를 유지하며 오른손은 방어하듯 들어 올리고, 얼굴은 죽은 자를 피하는 듯한 표정으로 그의 동행자들에게로 몸의 방향을 돌린다. 사냥매는 뒤에서 누군가 사냥꾼의 매 끈을 끌어 잡아당기는 것처럼 깜짝 놀라서 왕에게서는 물론 글이 새겨진 띠 바깥 위로 날아오른다. 두 번째 사냥매는 두 번째 왕의 사냥매 장갑에서 높이 날아오르려는 날갯짓을 하고 있다. 두 번째 왕은 첫 번째 왕에게—혹은 죽은 자들에게—오른손을 펼쳐 들어 올려 대화하는 자세를 취하고 있다. 이에 반해 세 번째 왕은 오른손을 가슴 위에 얹고 있다. 세 왕은 벽화가 그려지던 당시에 유행하던 우아하고 꽉 쪼이는 옷을 걸치고 있다.

죽은 자들은 히죽히죽 웃는 모습의 해골로 산 자들을 향해 있다. 산 자들과 비교해 볼 때 죽은 자들은 왕관을 쓰지 않고, 살아생전 왕이었음을 나타내는 어떠한 어트리뷰트도 없다. 산 자와 죽은 자의 여섯 피규어는 각각 둥그렇게 잠언이 새겨진 띠로 치장되어 있다. 잠언의 내용은 죽은 자가 외치면, 산 자가 대답하는 대화 형식이다. 죽은 자가 '너는 나에게 무엇을 그리 놀라느냐? 그 사람이 우리들이고, 그것

이 너희들이 될 텐데(Was) erschrik du ab mir? der wir sint, das werdent ir'라고 외치자, '하늘의 신이시여 도와주소서, 우리는 그들과 그렇게 동일하지 않습니다Hilf Gott von Himelrich, wi sint ir uns so ungleich'[7]라고 대답한다.

바덴봐일러 벽화는 1866년 빌헬름 뤼브케Wilhelm Lübke, 1826~1893에 의해 발견되었다. 일부는 알아보기 어려울 정도로 파손되어 예술적 가치에 흠집이 있긴 하지만 전체적으로 3인의 산 자와 3인의 죽은 자 도상은 분명히 역사적인 가치를 지니고 있다. 두 번째 죽은 자의 잠언은 완벽하지 않고, 세 번째 산 자의 잠언은 거의 읽을 수 없도록 파손되어 있다.

다음으로 눈에 띄는 것은 1894년까지 보존되었던 1420년 바젤의 옛 성 야곱St. Jakob an der Birs 예배당에 있던 3인의 산 자와 3인의 죽은 자 만남 벽화다(그림 2-4~6 참조).[8] 이 벽화는 당시 완전한 것으로 남아 있던 것이 아니라 부분적으로 파괴된 상태였다. 현재 프란츠 바우르Franz Baur가 1894년까지 보존된 벽화를 보고 그린 수채화가 남아 있다. 3인의 산 자가 잠언 띠와 함께 그려져 있고, 산 자들이 죽은 자들과 어떻게 마주해 걸어가는지가 묘사되어 있다. 잠언에 새겨진 문자는 읽을 수 없는 상태다. 이러한 이유로 바덴봐일러 벽화나 보덴호 호반의 마을 위버링엔Überlingen의 벽화와 비교해 가며 내용을 추측해 볼 수밖에 없다.

부분적으로 파손되었고, 잠언은 읽을 수 없음에도 성 야곱 예배당의 벽화를 그냥 지나칠 수 없는 이유는 발생 장소와 시기 때문이다. '바젤 토텐탄츠'는 이로부터 20년 후인 1440년에 그려졌다. 토텐탄츠가 출현한 동일한 시기 직전에 동일한 장소에서 3인의 산 자와 3인의 죽은 자의 만남이 그려졌던 것이다. 그 이외에 또 다른 주목할 만한

그림 2-4 성 야곱 예배당 벽화 1

그림 2-5 성 야곱 예배당 벽화 2

그림 2-6　성 야곱 예배당 벽화 3

사실은 이곳에 그려져 있던 '고마운 죽음'이다. 15세기에 그려진 이 벽화는 여러 번 개보수되었다. 이 그림 역시 프란츠 바우르의 수채화로 남아 있다. 이 그림도 3인의 산 자와 3인의 죽은 자 만남처럼 계속해서 이어지는데 그중에서 '고마운 죽은 자' 민간설화를 벽화로 그려 넣은 것 중 '최초'라는 것에 역사적 의미가 있다.

보덴호 호반 위버링엔Überlingen의 순례자 교회Pilgerkirche 성 요독St. Jodokus 교회에도 3인의 산 자와 3인의 죽은 자 만남 벽화가 있다(그림 2-7 참조). 1424년 직후에 탄생했고, 위의 두 벽화와 마찬가지로 알레만어 구역이다.[9] 의상에서 이미 신분이 높다는 것이 나타나는 서로 다른 연령대의 세 고위급 인물이 오른쪽으로 가던 발걸음을 깜짝 놀라 멈춰 선 광경이다. 3인의 산 자는 갑자기 그들 앞에 나타나 서 있는 뼈다귀와 해골 형상에 마법이 걸린 듯 뻣뻣이 굳어져 3인의 죽은 자를 응시하고 있다. 3인의 산 자는 사회 신분의 대표를 고려한 것 같고, 신분은 왕, 공작, 백작으로 보인다.[10]

산 자들은 값비싼 의상을 걸치고, 왕관과 유사한 챙 없는 납작 모자 바레트Barett를 쓰고 있다. 제일 앞에 서 있는 산 자는 양손을 들어 올려 말하는 자세를 취하고 있다. 양손의 손가락은 곧추세웠고, 얼굴 표정과 바라보는 눈길이 말하는 자세임이 분명하다. 그가 말한 내용은 3인의 산 자 위에 둥그렇게 장식된 띠 속에 문자로 기록되어 있다. 이 문자가 산 자가 말한 내용이라고 단정하는 이유는, 띠의 시작이 첫 번째 산 자의 입에서 시작하고 있기 때문이다. 피규어가 말하는 것이 일정한 테두리 안에 문자로 흡입되어 텍스트를 이루는 '아이콘Icon'과 '그래피Graphy' 조합의 텍스트 생산 방식을 사용하고 있다. 현대에 널리 알려진 만화의 한 수법이다.

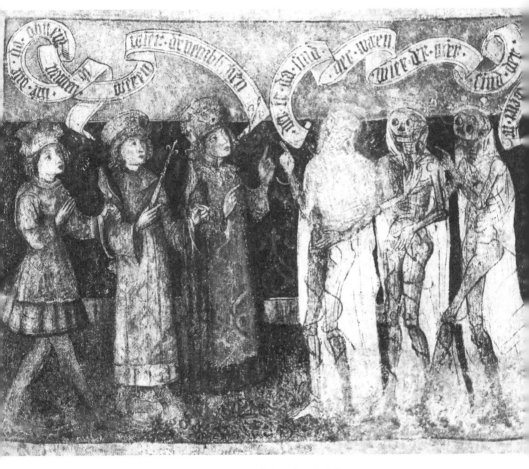

그림 2-7 '성 요독' 교회 벽화

두 번째 산 자는 오른손에는 백합 왕홀王笏을, 왼쪽 주먹에는 사냥매를 잡고 있다. 세 번째 산 자는 앞의 두 산 자에 비해 월등히 작은 체격에 동안이고, 짧은 하의를 걸친 것으로 보아 가장 젊다는 것이 확연히 드러난다. 그 역시 사냥매를 왼쪽 주먹에 올려놓고 있다. 3인의 산 자는 모두 죽은 자 쪽을 바라보며 오른손은 동일한 높이로 들어 올려 말하는 자세를 취하고, 얼굴 표정과 눈이 3인의 죽은 자를 응시하는 것이 특색이다. 3명이 윤무 형태로 마주 이어져 있는 것도 특징이다.

3인의 죽은 자들 육체는 반쯤 부패해 있고, 그들은 시신보를 걸치고 있다. 뾰족한 왕관을 쓰고 있고, 육체는 뱀이 휘감고 있다. 첫 번째 죽은 자는 머리 부분과 상체의 그림이 파손되었지만 전체적인 윤곽은 분간할 수 있다. 3인의 산 자와 마찬가지로 오른손을 들어 올려 쭉 뻗은 두 번째 손가락으로 상대방에게 말하고 있다. 그가 하는 말은 그의 머리 옆에서 시작하여 죽은 자들 위를 장식하는 잠언 띠에 담겨 있다. 두 번째 죽은 자의 손 움직임은 특이하다. 오른손으로는 가슴을, 왼손은 음부를 가리는 자세를 취하고 있다. 세 번째 죽은 자는 들어 올린 손으로 활달하게 산 자들과 대화하고 있다.

이 벽화의 큰 특징은 산 자와 죽은 자를 두 집단으로 나눠 대칭으로 배열한 점이다. 두 번째 특징은 다른 벽화들의 산 자와 죽은 자들은 움직이지 않고 서 있는 반면, 이 벽화의 산 자와 죽은 자들은 다리를 엇갈리게 하여 걷는 동작을 취하고 있는 점이다. 그 밖에 죽은 자들의 신장이 산 자들보다 큰 것도 특이하다. 죽은 자들은 이미 이 세상 사람이 아니라고 하더라도 신체의 우월성을 보여줌으로써 죽은 자에게 의미를 부여하고 있는 것 같다. 산 자와 죽은 자 위에 있는 둥그런 띠

속에 들어 있는 중세 독일어로 된 잠언은 해독이 가능하다. 산 자 위에 있는 잠언: "이들처럼 우리는 그렇게 이름 하나도 없었나이다, 주님이시여wie dise ohn namen weren wier die nemblichen." / 죽은 자 위에 있는 잠언: "너희들인 것, 그것이 우리들이었고, 우리들인 것, 그것이 너희들이 될 것이다der ir da sind der waren wier, der wier sind der weret ir."

1430/40년 보덴호 호반 에리스키르히Eriskirch에 소재하는 중세 말 마리아 승천 사목구 성당이자 순례자 교회에 있는 3인의 산 자와 3인의 죽은 자 만남 벽화는 특이한 양상을 보인다(그림 2-8 참조).[11]

3인의 산 자가 자리하고 있는 왼쪽 집단과 3인의 죽은 자가 자리한 오른쪽 집단은 세계 심판자인 예수의 흉상과 두 개의 열린 무덤에서 위로 올라온 2명의 죽은 자에 의해 양분되어 있다. 예수의 흉상은 위에, 2명의 죽은 자는 아래에 위치해 있다. 위의 예수의 흉상은 둥그런 테두리 띠에 둘러싸여 있고, 아래 2명의 죽은 자는 허리를 구부려 손으로 문자가 새겨진 띠를 잡고 있다. 예수를 둘러싼 띠는 아래의 반 정도만 보이고, 2명의 죽은 자가 들고 있는 띠는 크기로 볼 때 죽은 자 피규어들보다 훨씬 크며 선명한 흰색으로 되어 있어서 띠를 강조하고 있는 것 같다.

산 자들은 그림 안쪽부터 바깥으로 '여왕', '젊은이', '그 밖의 여성' 형체이고, 죽은 자들은 '왕', '지체 높은 여성', '남자'임이 드러난다. 첫 번째 죽은 자와 마지막 죽은 자가 무덤에서 위로 올라온 죽은 자들처럼 문자가 새겨진 띠를 붙잡고 있다. 산 자와 죽은 자들을 대상으로, 즉 '여왕'과 '왕', '젊은이'와 '지체 높은 여성', '그 밖의 여성'과 '남자'를 특별히 짝으로 묶어 정렬해 보면 이 벽화는 부부를 모사한 것이라는 추측이 가능하다.[12] 문자가 새겨진 네 개의 띠는 해독이 불

가능하다.

1451년 스위스 그라우뷘덴 칸톤 브리겔스/브라일Brigels/Breil의 성 에우세비우스Sankt Eusebius 산상山上 예배당에 있는 3인의 산 자와 3인 의 죽은 자 만남 벽화(그림 2-9 참조)에는 궁정 복장의 한 젊은 남자와 두 젊은 여자가 뼈다귀 해골과 마주하고 있다.[13] 죽은 자 하나는 '활 쏘는 사람'이고, 다른 하나는 '큰 낫으로 베는 자'이다. 세 번째 죽은 자 형상은 머리와 상체가 심하게 파손되었다. 모든 피규어를 둘러싸 고 있는 문자 띠의 텍스트는 읽을 수 없는 상태이다.

벽화뿐만 아니라 필사본에도 3인의 산 자와 3인의 죽은 자 만남 그림이 있다. 1550년 이전 독일 서남부 바덴-뷔르템베르크주 로트 봐일Rottweil의 헤렌침머른Herrenzimmern 성에서 탄생한 빌헬름 뷔른 허 폰 침머른Wilhelm Wernher von Zimmern 필사본 모음집『무상함의 책 Vergänglichkeitsbuch』의 21쪽에는 펜화 기법으로 그린 3인의 산 자와 3인 의 죽은 자 만남이 있다(그림 2-10 참조). 이 필사본에는 그림을 그린

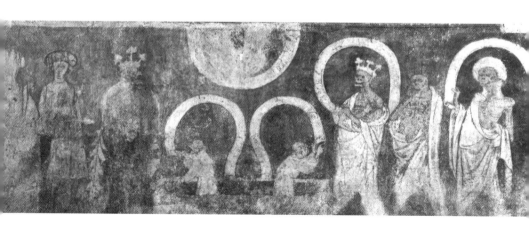

그림 2-8 마리아 승천 '사목구 성당' 벽화

그림 2-9 '성 에우세비우스' 산상 예배당 벽화

본인 자신과 타인의 작품들이 수록되어 있는데, 필사본 편집자는 그림을 '죽는다는 것과 죽음', '연옥과 심판', '무상함과 세상 경멸/속세 경멸'의 주제에 따라 나열하고 있다.[14]

왕관을 쓰고 왕홀을 든 산 자들은 다양한 연령대의 왕족이다. 뱀에 휘감긴 죽은 자 형상들 역시 왕관을 쓰고 있고, 손은 들어 올려 활달하게 왕에게 설득하는 자세를 취하고 있다. 산 자들이 눈길과 표정을 죽은 자들에게 고정시키고 있는 반면, 죽은 자들의 머리와 몸짓은 산 자와 '독자/관람자'를 향하고 있다. 크리스티안 키닝Christian Kiening은 이를 두고 '동등하지 않음의 대립이면서도 동등함, 차별과 무차별의 오버랩'[15]이라고 지적하였다. 죽은 자와 산 자가 말하는 텍스트는 각각 그들 머리 위에 두루마리를 펼쳐놓은 형태의 두 장으로 되어 있다.

헤렌침머른 필사본 이외에도 1568년 아르가우 칸톤Kanton Aargau 추르차흐Zurzach(스위스 바젤 근교 소재)의 옛 성 베레나St. Verena 수도원 부속 성당 스테인드글라스에도 3인의 산 자와 3인의 죽은 자 만남 그림이 있다. 사냥에 나선 세 왕이 어떻게 왕관을 쓴 3명의 죽은 자들을 만나는지는 중세 독일어로 된 텍스트가 설명해 주고 있다. 왕들이 말하고 죽은 자들이 대답하는 대화 형식으로 되어 있다.[16] 그림이 그려져 있던 창유리는 1847년 발견된 것으로 추측된다.[17]

3인의 산 자와 3인의 죽은 자 전설의 핵심은 이미 고대 오리엔트 문자로 기록되어 있다.[18] 기원후 355년 북요르단 가다라Gadara의 한 묘비에는 죽은 자의 잠언이 그리스어 문자로 새겨져 있다.[19] 이 전설은 6세기 인도의 문헌, 이슬람 시대 이전의 아랍 텍스트들, 카를 대제의 스승인 앨퀸Alkuin의 조시弔詩 등에도 언급된다.[20] 13세기 중반이 되

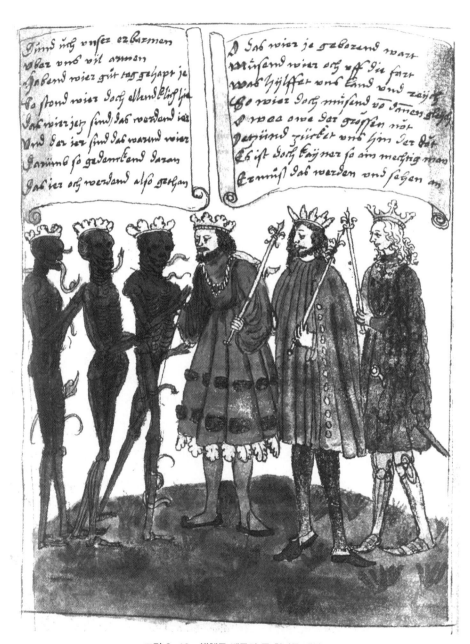

그림 2-10 빌헬름 뵈른허 폰 침머른 펜화

면 이 전설은 시문학, 세밀화, 벽화를 통해 일반화된다. 이 시기에 역사적으로 유명해진 그림이 1240/50년 아트리Atri의 벽화다. 이 벽화는 프란츠 에거가 지적했듯이 '육체 몰락의 순간'에 '죽음의 형상'이 묘사된 '최초의 그림'이라는 의미를 지니고 있다.[21]

'고마운 죽은 자' 민간설화

산 자와 죽은 자가 만나는 기록은 3인의 산 자와 3인의 죽은 자 민속 전설 이외에도 '고마운 죽은 자' 민간설화에서도 발견된다. 고마운 죽은 자 설화는 도적들에게 쫓기던 기사가 예기치 않게 무덤에서 나온 죽은 자들의 도움을 받는데, 그 일이 있은 후 공동묘지를 지날 때면 영혼 치유를 위해 언제나 기도를 했다는 내용이다.[22] 고마운 죽은 자 벽화는 대부분 파리 이노상 당스 마카브르(1425), 바젤 토텐탄츠(1440), 뤼베크 토텐탄츠(1463), 베를린 토텐탄츠(1484) 이후에 나타났다.

그럼에도 불구하고 1420년 바젤의 옛 '성 야곱' 예배당에 있던 3인의 산 자와 3인의 죽은 자 만남 벽화가 있던 자리에 고마운 죽은 자 설화 벽화 흔적이 있었기 때문에 이를 근거로 토텐탄츠 출현보다 이전 혹은 출현과 함께 설화의 실체가 존재했다고 볼 수 있다. 그 이외에도 토텐탄츠 출현 배경과 관련하여 시기적으로 동시대나 그 후에 나타난 고마운 죽은 자 민간설화를 주목하는 이유는 설화 장르가 지니는 특별한 의미 때문이다. 즉 고마운 죽은 자 설화는 토텐탄츠 발생에 간접적으로 영향을 미쳤거나 토텐탄츠와 연관된 그림일 가능성

이 있기 때문이다.

설화를 독일어로 표기하면 '자게Sage'로 '고고古高 독일어Althochdeutsch, 750~1050'의 '자가saga'에서 유래한다. 이는 그림 형제가 편찬한 『그림 사전』에 따르면 '말해진 것Gesagtes'이란 의미이다.[23] 이 어원을 바탕으로, '말해진 것'이 '입에서 입으로' 전해 내려온 것이 독일식 설화다.

설화는 대부분 민간인에 의해 탄생하고 주도되기 때문에 일반적으로 '민간설화Volkssage'라는 용어를 사용한다. 하지만 '폴크Volk'가 '민간'보다는 '민족'이라는 의미가 강하기 때문에 '민간설화Volkssage'로 고정시켜 사용하면, 무의식중에 '어느 한 민족'을 떠올리게 되는 것이 문제점으로 떠오른다. 이러한 문제를 해소하기 위해 독일 민간설화, 스위스 민간설화, 오스트리아 민간설화 등 해당 민족명을 병기하는 것이 일반적이다.

민간설화는 처음 생산한 사람, 즉 '작자 미상'의 원리가 일반적인 원칙이다. 원작자를 모르므로 당연히 생성 시기도 모른다. 다만 시기에 관해서는 유추를 통해 추측할 뿐이다. 이에 반해 '말해진 것'을 문자로 고정시킨 다음 내용과 문체를 문학 형식에 맞추어 작업하고 편집할 경우, 편집자와 작품들은 전해 내려온다. 문자와 편집으로 남기도 하지만, 이 책에서 다루는 것처럼 벽화로 남기도 한다. 소재와 모티프는 기본적으로 자기들의 민속적인 것이지만, 자주 타민족이나 타문화의 산물을 받아들이기도 한다. 이러한 경우 풍경이나 시간적 특성 그리고 문학적 수법은 자기 것과 남의 것이 혼합된다.

고마운 죽은 자 설화 벽화가 눈에 띄게 등장하는 것은 토텐탄츠가 대량으로 발생한 시기 이후인 16세기부터이다. 시기적으로 토텐탄츠보다 이후에 발생하지만, 토텐탄츠와 관련된 장소에 그려져 있는 것

이 특징이다. 산 자와 죽은 자가 만나는 모티프나 죽은 자가 산 자에게 전하는 메시지가 토텐탄츠와 관련되어 있기 때문에 고마운 죽은 자 설화 벽화를 점검하고 그 역사적 배경을 추적하는 것은 토텐탄츠 출현 배경 연구를 위해 필수 불가결한 일이다.

15세기 성 야곱 예배당에 있던 것을 제외하면 그다음 첫 번째 것으로 여겨지는 벽화가 1513년 바젤 동부 외곽에 위치한 무텐츠 Muttenz(바젤-란트샤프트 칸톤 소재)의 옛 납골당에 있는 고마운 죽은 자 전설이다.[24] 벽화에는 담장으로 둘러싸인 공동묘지 안쪽에서 한 기사가 옆에 말을 세워놓고 꿇어앉아 기도를 올리고 있다. 무덤에서 솟아오른 죽은 자들은 기사를 위협하는 기병대들로부터 기사를 방어해주고 있다.

1522년 스위스 '장크트聖 갈렌St. Gallen' 칸톤 '빌Wil'에 소재하는 성 베드로St. Peter 교회의 옛 납골당에도 고마운 죽은 자 전설 벽화가 있다. 15세기 성 야곱 벽화처럼 토텐탄츠 벽화와 함께 있다. 벽화에는 죽은 자의 해골과 뼈다귀가 그려져 있고, 그 앞에 한 사나이가 무릎을 꿇고 기도하고 있다.[25] 사나이의 형상은 윤곽만 알아볼 수 있다. 전체 그림을 보면 기도하는 사나이를 보호하기 위해 열린 무덤에서 해골들이 솟아올라 완전무장한 공격자들이 공동묘지로 들어오려는 것을 단순한 기구로 막으려 하고 있다.[26]

고마운 죽은 자 설화 벽화는 1513년경 무텐츠, 1522년경 빌, 1545년경 이외에도 바르Baar(그림 2-11~12 참조)(스위스 추크Zug 칸톤 소재), 1549년경 추크(그림 2-13 참조), 1562년 무리Muri(스위스 아르가우Aargau 칸톤 소재), 1701년경 운터셰헨(스위스 우리Uri 칸톤 소재)으로 계속 이어진다.[27] 소재와 동기는 비슷하다. 작은 차이라면 바르 벽화에서 죽

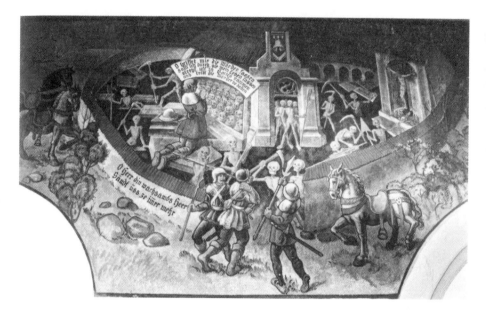

그림 2-11 바르 벽화 1

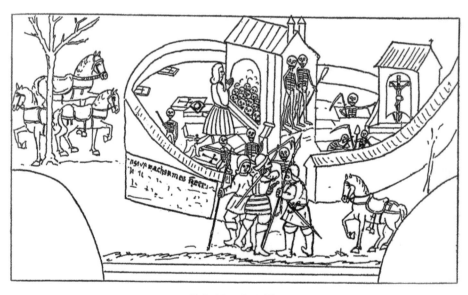

그림 2-12 바르 벽화 2

은 자들이 단순한 기구가 아니라 긴 낫과 미늘창Hellebarde으로 기사를 방어해 주고 있는 정도다. 그리고 운터셰헨의 경우 7개의 토텐탄츠와 유사한 그림 옆에 고마운 죽은 자 벽화가 있다.

고마운 죽은 자 민간설화는 단순히 설화뿐만 아니라, 전설과 동화로도 전승되었다. 도상학圖像學 관점에서 볼 때 고마운 죽은 자 설화는 '죽은 자(의) 도움' 모티프로 17세기와 18세기의 민속예술로 유포되었다. 죽은 자(의) 도움에 대한 상상은 죽은 자가 다시 돌아온 것을 인정하고 동시에 산 자와 죽은 자 상호 간에 그들이 주고받는 목적이 있다는 것을 인정하는 데서 출발한다. 즉 죽은 자의 '죽은 자 복무/죽음의 복무Totendienst'는 산 자들이 죽은 자들에게 입증되는 것이고, '죽은 자(의) 도움Totenhilfe'은 죽은 자들이 산 자들에게 베푸는 고마움의 행위이다.[28]

시기적으로 볼 때 토텐탄츠가 출현한 후에 고마운 죽은 자 벽화가 광범위하게 유포되었다. 그럼에도 불구하고 이 책에서 주시하는 이유는 '산 자를 돕는 죽은 자' 모티프가 토텐탄츠 출현보다 훨씬 이전인 13세기 초 카이자리우스 폰 하이스터바흐Caesarius von Heisterbach, 1180~1240의 저서에서 이미 발견되기 때문이다.

디알로구스 미라쿨로룸

카이자리우스는 시토회 소속의 학식 높은 수도사였다. 그는 당시 구전으로 전해 내려오던 설화나 기록 문헌들을 수집하여 '놀라운 이야기 대화'라는 뜻의 『디알로구스 미라쿨로룸Dialogus miraculorum』[29]을

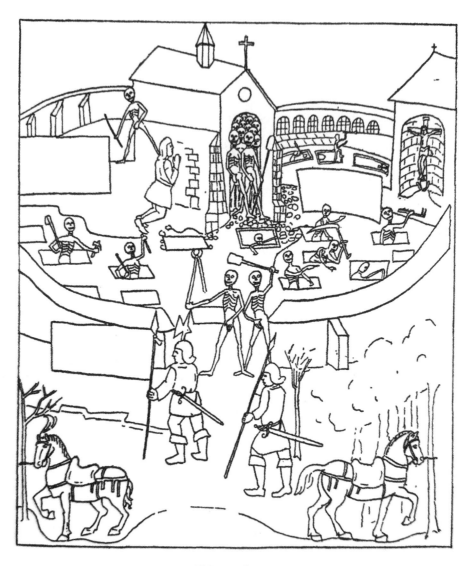

그림 2-13 추크 벽화

엮었는데, 그 속에 '고마운 죽은 자' 이야기 모티프가 들어 있다. 카이자리우스는 이야기를 전개하는 과정에서 '본인이 실제로 기록을 수집하고, 스케치하고, 전 작품을 편찬했다'는 것을 분명히 하기 위해 독자들에게 1인칭을 사용하며 본인을 『디알로구스 미라쿨로룸』의 '스크립토르Scriptor'라고 소개하지만,[30] '스크립토르'는 오늘날의 '저자'라는 의미보다는 어휘가 지니는 의미 그대로 '글을 쓰는 자, 역사 기록자, 편찬자'라는 뜻을 지녔다.

실제로 그가 저서에 담은 내용은 당시 기록으로 전해 내려오는 문헌에서 발췌했거나 다른 사람들에게서 들은 이야기였다. 편찬한 이야기들 중에는 전승하는 기록에서 발췌한 것들도 있지만, 양으로 볼 때 그가 속한 시토회의 수도원장과 수도사, 그리고 수녀들에게서 직접 들은 이야기가 더 많았고, 이 이야기들은 라인강 주변에 전해지는 민간설화들이었다.

서양 중세에서 죽음과 연관된 민간설화의 발상지는 대부분 수도원이다. 그렇기 때문에 우선 시토회Ordo Cisterciensis에 대한 기본 지식과 시토회 전후의 교단 상황에 대한 조망이 필요하다.

시토회는 프랑스 중동부 부르고뉴Bourgog 지방의 디종Dijon(오늘날 '부르고뉴 프랑슈 콩테Bourgogne-Franche-Comté' 레지옹région, 주의 수도)에서 남쪽으로 약 25km 떨어진 곳에 위치한 시토 수도원Abbaye de Cîteaux에서 유래한다. 529년에 창건된 베네딕트회Ordo Sancti Benedicti, OSB의 전통을 보다 엄격히 따르기 위한 목적으로 1098년 베네딕트회 소속 로베르 드 몰렘Robert de Molesme, 1029~1111과 20여 명의 몰렘 수도원Abbaye Notre-Dame de Molesme 수도사들에 의해 창건되었다.

베네딕트회의 모토가 평화를 뜻하는 '팍스pax'와 '오라 에트 라보라

ora et labora!' 즉 '기도하라 그리고 일하라!'인 데 반하여, '오라 에트 라보라 에트 레게ora et labora et lege!', 즉 '기도하라 그리고 일하라 그리고 읽어라!'로, '기도'하는 생활, '노동'하는 생활, '봉독奉讀'하는 생활이 '시토회'의 모토였다.

시토회 수도사들은 개혁적인 변화를 추구하며 새로운 교단을 창건했지만 역사적인 맥락으로 볼 때 시토회는 새로운 세계와 낡은 세계를 공유하고 있었다. 그렇다고 낡은 세계와 새로운 세계를 연결하는 가교로서의 의미만 있는 것이 아니라, 또 다른 새로운 세계를 여는 토대로서의 역할을 하고 있다. 이때 낡은 세계를 대표하는 교단이 베네딕토회이고, 새로운 세계를 대표하는 교단이 곧이어 13세기에 출현하는 탁발수도회托鉢修道會, Bettelorden이다.

이 책과 관련된 시토회의 유령 이야기 혹은 죽은 자 이야기는 탁발수도회에서 더욱 풍성해지며 결국에는 15세기 탁발수도회가 주도하는 토텐탄츠 출현의 토대가 된다. 시토회나 탁발수도회의 유령 이야기 혹은 죽은 자 이야기를 주목하는 이유는 민족 전설이나 민간설화만으로 토텐탄츠가 출현하는 전체적인 배경을 설명하기 쉽지 않기 때문이다.

유령 이야기 혹은 죽은 자 이야기 전설이나 설화들은 기본적으로 수도원 주변과 수도원의 구성원들에 의해 발생한다. 하지만 수도원이나 수도원 구성원들은 이들이 속한 교단이나 교단의 체제를 지배하는 기독교의 본질과 밀접하게 관계되고 상호작용하고 있기 때문에 토텐탄츠 출현 배경을 파악하기 위해서는 이들 전체에 대한 조망이 필요하다. 이를 위해 카이자리우스의 저작은 물론 당시 카이자리우스를 둘러싼 주변의 교단 상황을 다각도로 살펴보기로 한다.

시토회의 수도사들을 가르치는 교사Novizenmeister로서의 직책을 수행하며 카이자리우스는 수많은 교재를 준비한다. 결과적으로 이 교재들이 그의 저서로 남게 된다. 대표적인 것이 『디알로구스 미라쿨로룸』이다. 오늘날 대학 강의안이 저서로 남는 것과 같은 방식이다. 칸트나 헤겔의 수많은 저서가 강의의 결과물이라는 것은 잘 알려진 사실이다.

카이자리우스의 이러한 작품들은 수도원의 분위기와 그곳에 비치된 도서, 그리고 수도원의 구성원들에게 들은 이야기들로 결국 '노비첸마이스터' 직책 수행이 카이자리우스의 저술 작업을 자극한 셈이다. 참고로 독일 수도원에 천 년의 세월 동안 아무도 읽지 못하게 비치되었던 귀중한 고서들 중에는 고서가 전하는 귀중한 의미를 아는 사람들에게 재발견되어 재조명된 것들이 있다. 바로 이 시기가 그러한 시대였다. 그중의 하나가—약 2세기 후이긴 하지만—1417년 이탈리아 인문주의자 포조 브라촐리니Poggio Bracciolini, 1380~1459[31]에 의해 독일 풀다Fulda 수도원에서 발견된 기원전 1세기에 쓰인 루크레티우스Titus Lucretius Carus의 『사물의 본성에 관하여De rerum natura』[32]이다.

노비첸마이스터에서 수도원장Prior에 오른 카이자리우스는 1227년 시토회 대수도원장과 함께 마리엔슈타트Marienstatt,[33] 에버바흐Eberbach,[34] 아이펠Eifel[35]의 힘메로트Himmerod[36] 수도원을 순방하고, 더 나아가 네덜란드까지 여행하며 수많은 민간설화를 듣게 된다. 그는 이 여행을 통해 경험하고 얻은 설화와 문헌을 설교에 활용한다.[37]

여기에서 우리가 주목해야 하는 것은 12세기 말 내지 13세기 초라는 시기이고, 동시에 민간설화가 설교에 응용되고 있다는 사실이다. 중세 시대에 설교[38]는 사실 성사聖事보다 중요하지 않았다. 예배제식

의 중심은 성찬식이었다. 하지만 1200년 발도파의 '평신도 운동'처럼 설교 속에 중요한 과제가 담겨 있다고 본 개혁운동이 일어나며 새로운 분위기가 감돌았다. 물론 중세 가톨릭교회의 설교에서는 평신도들이 인정되지 않았기 때문에 설교의 비중이 그렇게 강조된 것은 아니다. 하지만 탁발수도회, 특히 도미니크 수도회와 프란체스코 수도회가 나타나며 설교가 중시되었다. 더구나 중세 말 유럽에 대학이 설립되며 양질의 설교사들이 양성되기 시작했고,[39] 탁발수도회의 설교자 교회가 설립되며 토텐탄츠 생산의 중심지 역할을 했다. 그중에서 대표적인 예가 도미니크 수도회 소속 바젤 설교자 교회이다.

설교와 관련된 이러한 발전 과정에서 카이자리우스는 낡은 세계와 새로운 세계에 발을 걸치고 있었는데, 새로운 세계보다는 아직 낡은 세계에 있었다. 즉 발도파가 아니라 시토회에 속해 있었고, 민중을 향한 연설이 아니라 수도원에 제한되어 수도사 공동체에 대한 교육을 설교의 목적으로 삼고 있었다.

카이자리우스가 설교에 민족 전설이나 민간전설을 활용하였듯이 당시 설교에는 '엑셈플룸exemplum, 모범/예', '전설', '비타이 파트룸vitae patrum, 교부전敎父傳'이 사용되었다. 카이자리우스가 『디알로구스 미라쿨로룸』에서 사용한 유령 이야기 혹은 죽은 자 이야기는 장르로 볼 때 엑셈플룸에 속한다. 카이자리우스의 유령 이야기 엑셈플룸을 추적하기 위해 유령과 기독교와의 관계를 살펴보기로 하자.

원래 기독교에서는 유령의 출현을 부정한다. 영혼은 인간이 죽는 순간 인간 육체에서 빠져나와, 그 즉시 하느님의 심판석 앞에 서서 하느님의 심판을 기다린다는 것이 기독교적 사고다. 그러한 다음 인간 육체는 다만 무덤에 누워 썩어 없어져 갈 뿐이다. 물론 성경에 이러한

사실들이 명확하게 표현된 바는 없다.

하지만 육체와 영혼은 무덤에 묻혀 안식을 취하다가 마지막 심판의 나팔[40]이 불리면 죽은 자들이 구원을 받는다는 등의 구절[41]이 성경에 있기 때문에 기독교인들도 알게 모르게 육체와 영혼의 죽음관을 수용하고 있다. 그럼에도 불구하고 기독교적 사고에서는 한번 죽은 영혼은 하늘나라나 지옥으로 가는 것이지 이승으로 되돌아오는 것이 아니다. 이러한 기독교적 분위기에도 불구하고 12세기 말에서 13세기 초에는 죽은 자가 되돌아오는 유령 이야기가 광범위하게 유포되어 있었다.

중세 초기만 해도 유령의 출현을 단호히 부정하던 기독교는 12~13세기가 되면서 유령에 관한 이야기를 앞장서서 퍼트렸다. 인구가 비약적으로 증가하며 도시가 부흥했고, 전체 기독교계에 새로운 언어가 광범위하게 유포되던 시기이다. 법정에서는 전통 수사학의 연설 종류genera orationis인 법정 연설genus iudiciale/γένος δικανικόν의 틀에 따라 사건의 옳고 그름을 따지는 논쟁이 벌어졌고, 시장 및 일반 사회에서는 흥정이 나타났고, 대학의 예과에서는 리버럴 아츠Liberal Arts의 트리비움Trivium(자유 7개 과목septem artes liberales 중 문과 3개 과목)인 문법γραμματική τέχνη, 수사학ρητορική τέχνη, 논리학λογική τέχνη을 가르쳤고, 교회에서는 성스러운 말(씀)이 식장式場 연설γένος ἐπιδεικτικόν의 틀을 빌려 공표되었다.

기독교계에 새로운 언어가 유포되었다는 것은 말(씀)의 종교Religion des Wortes인 기독교를 떠받치는 기독교 언어에 새로운 변화의 바람이 불기 시작했다는 뜻이다. 예를 들어 13세기 중엽 프란체스코회 수도사가 되기 위해서는 대략 14세에 프란체스코 교단 소속 신학교에 입

학하였다. 수도사 청원자請願者들은 1학년 때 일반 학교의 전통과 마찬가지로 트리비움과 쿠바드리비움Quadrivium(이과 4개 과목: 산술학, 기하학, 음악, 천문학)을 이수한 후 요한 폰 에어푸르트Johann von Erfurt의 『논리학 서판Tabulae Logicae』이나 로저 베이컨Roger Bacon, 1220~1292의 『신학공부 개론Compendium Studii Theologiae』을 교과서로 채택하여 배웠다.[42]

이렇게 하느님의 말씀은 이제 서양 전통 수사학의 틀을 이용하여, 즉 말 잘하는 기예技藝에 의해 공적으로 공표되기 시작했다. 특이한 것은 당시 기독교가 반대하던 논리학을 교과서로 채택하여 배운 것인데, 이는 트리비움 이외에 쿠바드리비움까지 이수시키며 미미하나마 자연과학적 사고와 논리학을 설교자가 갖추어야 할 덕목에 끼워 넣기 시작한 것으로 보인다. 로저 베이컨은 '경이로운 선생'이라는 명성을 지닌 영국 프란체스코회 수도사이자 철학자, 특히 자연철학였고 최초의 경험적 방법론 옹호자로 평가받는 후기 스콜라철학을 대표하는 인물이다. 추리 논증보다는 관찰과 실험을 중시했다.

수사학에서 '말을 잘한다'는 의미는 주어진 상황을 변화시킬 수 있느냐 없느냐에 달려 있다. 즉 말을 통해 주어진 상황을 변화시키면 말을 잘하는 것이고, 상황을 변화시키지 못하면 좋은 연설가라고 할 수 없다는 의미이다. 이처럼 수사학의 틀을 사용하는 설교는 청중으로 하여금 '(나는) 믿는다'를 확실히 주입시킨 후 본인이 원하는 바를 성취하는 것이 목적이다. 이때 목적을 달성하기 위해 사용한 것이 유령 이야기이고 죽은 자의 되돌아옴이었다. 이러한 이야기를 통해 당시 성직자들이 목표하는 바는 죽은 자에 대한 추모와 신앙심을 고취시키고, 신자들로 하여금 즐거운 마음으로 (종교 기관에) 기부하게 함

으로써 교회가 기독교 사회에 강한 영향력 갖는 것[43]이었다.

죽은 자가 나타나는 것을 보았다는 기록은 11세기부터이다. 꿈이나 환영을 통해서였다. 이러한 경험은 자서전적 기록으로 나타난다. '전해 들은 이야기'에서 '자서전적 이야기'로 발전했다는 의미이다.

11세기에서 15세기에 쓰인 유령 이야기는 세 종류로 나뉜다. 첫째, 실제로 출현하지 않고 보이지도 않으나 가까이 있다고 느껴지는 경우, 둘째, 엑스타시Ecstasy, 즉 망아 상태이긴 하지만 깨어 있을 때 보았다고 하는 경우, 셋째, 꿈에서 본 환영[44]이다. 이 중에서 가장 흔한 것이 꿈에서 본 환영이다. 당시 자서전적 기록은 주로 성직자나 수도사들이 썼으나, 13세기부터는 학식이 있는 평신도들도 쓰기 시작했다.

『디알로구스 미라쿨로룸』은 1219년과 1223년 사이 독일 라인강 변 쾨니히스빈터Königswinter 수도원[45]에서 12책冊에, 746가지의 종교적 주제를 담은 이야기로 엮은 책이다. 라틴어로 쓰였고, 수도사들의 교사magister와 수련 수도사novicius 간에 대화하는 형식으로 구성되어 있다.[46] 수련 수도사들의 교육을 위한 책인데, 내용에서 보듯이 개인적인 독서나 종교 단체에서 집단적으로 읽어야 할 내용으로 되어 있다. 시토회 모토 중 하나인 '레게lege!' 즉 '읽어라!'에서 하느님의 말씀과 성경 이외에 수도사들의 교육을 위한 봉독의 대상으로『디알로구스 미라쿨로룸』을 첨가했다는 데서 유령 이야기가 당시 식자층의 흥미 범주일 뿐만 아니라 설교로 권장하는 자료였음을 알 수 있다.

『디알로구스 미라쿨로룸』은 593/594년에 쓰인 제64대 교황 그레고리오 1세Gregorius PP. I, 재위: 590~604의 저서『대화Dialogi』의 전통을 이어받고 있다. 그레고리오 1세는『대화』에서 그레고리오 1세와 부제副祭 베드로 사이의 대화 형식을 통해 식자층인 수도사나 성직자 청중들

에게 그들의 시대에도 역시 성스러움은 주어질 수 있으며, 성스러움은 그의 동시대인들에게 도덕적인 모범들을 제공할 것[47]이라고 설득한다.

그레고리오 1세와 부제 베드로 사이의 대화는 600여 년 후 카이자리우스에 의해 수도사들의 교사와 수련 수도사 간의 대화로, 성스러움을 전달하려는 내용은 놀라운 이야기로 바뀌었다. 내용은 변할 수 있어도 대화라는 틀은 변하지 않은 것이다. '말(씀)의 종교'이고, '말의 종교'인 기독교에서 대화를 설득의 가장 효과적인 방법으로 보았기 때문이다.

『디알로구스 미라쿨로룸』에 실린 유령 이야기는 모두 50편이다. 작품 전체의 약 6.6%에 해당하고, 그 가운데 3/5이 마지막 12책에 실려 있다.[48] 더구나 '악령에 관하여De daemonibus'(제5책), '수많은 환상에 관하여De diversis visionibus'(제8책), '놀라운 일에 관하여De miraculis'(제10책), '죽어가는 자에 관하여De morientibus'(제11책)가 총 4책으로 1/3을 차지한다. 마지막 '죽은 자를 위한 보답에 관하여De praemio mortuorum'(제12책)까지 포함하면, 당시 성직자나 지배 계층의 관심사는 죽은 자와 그를 만나는 방법 혹은 악령 신앙에 집중되어 있었던 셈이다.

이제 하느님의 말씀이나 성경을 습관적으로 유일무이하게 받아들이며 폐쇄된 수도원에 안주하던 성직자들이 하층민들이 거주하는 마을이나 상인을 비롯한 일반인들이 활동하는 도시에 눈을 돌리기 시작한 것이다. 더구나 신생 교단인 시토회는 고리타분한 교회의 일반적인 사항보다는 화폐경제를 더 신뢰했고, 시토회 수도사들은 평수사나 맥주 양조자들을 통해 수도원 밖에서 벌어지는 세상일에 대한 정보를 접할 수 있었기 때문에[49] 농민들이나 하층민 그리고 일반인들

이 정말로 죽음에 대해 어떠한 생각을 가지고 있는지 알 수 있었다.

수도원 밖의 일반인들에게는 악령 신앙에 대한 관심이 팽배해 있었고 이에 따라 산 자와 죽은 자의 만남 이야기가 일상화되어 있었다. 그러한 배경에서 카이자리우스와 같은 식견을 갖춘 수도사가 산 자와 죽은 자의 만남 전설이나 설화를 능동적으로 수집하고 문자로 정리하여 새로운 교재를 만들어낸 것이다. 당시 시토회라는 교단이 낡은 세계와 새로운 세계에 걸쳐 있기 때문에 악령 신앙을 전하는 이러한 이야기들을 장-클로드 슈미트Jean-Claude Schmitt는 "미라쿨라miracula와 엑셈플라exempla의 두 장르 사이에서 흔들리고 있다"[50]고 지적하지만, 그것보다는 오히려 두 장르를 동시에 포함하며, 내용으로는 '미라쿨라' 즉 '이상한 이야기들', 형식으로는 '엑셈플라'로 분류하는 것이 좋다.

『디알로구스 미라쿨로룸』에 등장하는 유령은 대부분 죽은 수도사들이고, 이들을 본 자들은 산 수도자들이다. 이전의 유령 이야기에 비해 특이한 것은 여성들이 많이 등장한다는 점이다. 죽은 여성들을 목격한 자들은 시토회 소속 수녀들이다. 이때 '산' 수녀가 '죽은' 수녀를 만나는 방법은 비지오visio, 환시를 통해서다. 비지오[51]는 의식이 약해진 상태(엑스타시)에서 대상물과는 (혹은 실재와는) 일치하지 않지만 실제로 일상처럼 느끼고 보고 소리 내고 접촉하고 냄새 맡는 경험[52]을 말한다.

약해진 의식 상태란 대부분 꿈과 연관된 혹은 꿈과 비슷한 체험을 말한다. 13세기 이전까지 사람들은 환시를 통해 낙원, 하늘나라, 연옥, 지옥을 보았는데, 12세기 말과 13세기 초가 되면서 서서히 죽은 자들로 대치된다. 등장인물들은 사제의 부인, 고리대금업자, 도둑,

재속 성직자, 성당 참사회원 등이었다. 이때 등장하는 인물들은 단순히 죽은 자로만 나타나는 것이 아니라 속세 사회[53] 전체의 스펙트럼을 보여주고 있다.

『디알로구스 미라쿨로룸』은 독일 문화사와 풍속사에 대한 원전으로서의 가치를 지니고 있다. 그중에서도 특히 '악마Teufel 믿음/악마 신앙'과 '악령Dämon 믿음/악령 신앙'[54]에 대한 당시의 상황을 잘 반영하고 있다. 카이자리우스는 『디알로구스 미라쿨로룸』의 편집 목적을 '우리 시대에 더구나 매일매일 발생하는 놀라운 사건들'을 묘사하려는 데 있다고 밝혔다. 나아가 놀라운 일로 (사람들을) 현혹하려 하거나 그 어느 것에도 비할 바 없는 미라쿨라를 찬양하려는 것이 아니라, 오히려 (인간들에게) 그것을 인식하는 능력을 배양하게 함으로써 구원으로 이끌고자 함이 목적이라고 규정하고 있다.[55]

중세 사회의 '죽은 자의 되돌아옴'이나 '유령의 출현 현상 및 그에 관한 역사적 배경'에 대해서는 프랑스의 중세학자 장-클로드 슈미트의 저서 『죽은 자의 되돌아옴. 중세 유령의 역사』[56]가 세밀하게 서술하고 있듯이, 죽은 자가 되돌아온다든가, 유령이 출현한다든가, 산 자와 죽은 자가 대화한다든가 하는 현상이야말로 당시 기독교 사회에서는 쉽게 수용하기 어려운 '놀라운 일'이었다. 중세 초기만 해도 유령이 출현한다는 사실은 이교도의 잔재로 기독교적 사고에서 철저히 부정되었기 때문이다. 기독교적 사고로 볼 때 인간이 죽으면 영혼은 육체에서 빠져나와 심판을 기다리고, 심판 후 천국이나 지옥으로 간다는 것이 공식처럼 통용되던 시기였기 때문이다. 하지만 토텐탄츠 발생이나 뒤이어지는 거대한 사고의 변화를 위해 '죽은 자가 되돌아옴'이나 '유령의 출현 현상'은 중요한 역할을 담당한다.

아포칼립스적 종교관

'아포칼립스Apokalypse'는 '숨겨진 것을 벗겨냄'이라는 의미의 고대 그리스어 '아포칼립시스ἀποκάλυψις'에서 유래한다. 기독교에서는 '계시'로, 국내에서는 '묵시'로 번역한다. 아포칼립스는 '이승 세계의 멸망' 혹은 '신의 권능에 의한 모든 날의 종말'을 의미한다. 한편으로는 멸망이나 종말을 계기로 '저세상 낙원에서 인류의 해방'을 의미하기도 한다.

이처럼 아포칼립스는 '암비발렌츠Ambivalenz', 즉 두 개의 상반된 가치가 이중적으로 공존하는 양가성을 포함하는 개념이다. 아포칼립스가 포함하는 이중성은 구세계와 신세계 사이에 존속하고 동시에 그 두 가치를 숙명적으로 지니고 있다. 기독교인들이 파악하기에 세상은, 특히 서양 중세 구세계는 불완전함, 비참함과 불행, 고통, 죽음이 가득한 세상이고, 신세계는 완전하고 행복과 기쁨과 삶이 가득한 세상이다. 구세계는 썩고 악하고, 신세계는 깨끗하고 선하다는 생각이다.

구세계는 시간적으로 지금에 비해 '이전'이고, 신세계는 '이후'이다.

토텐탄츠는 바로 아포칼립스적 요소, 즉 '이 세계의 종말'과 '저세상 낙원에서 영원한 윤무'를 은연중에 양가적으로 포함하며, 구세계인 이 세상과 신세계인 저세상의 이원론적 구조 개념을 바탕으로 형성되어 있다.

셰델의 『세계연감 1493』

역사적 흐름에서 죽음의 '파루시아' 현상이 왜 중세 말에 대규모로 출현하였는지를 규명해 줄 수 있는 중요한 자료가 유럽 중세 말에 발간된 하르트만 셰델의 '연감'[57]이다. 이미 언급된 미하엘 볼게무트의 유명한 죽음의 춤이 수록된 바로 그 하르트만 셰델의 『뉘른베르크 연감』 혹은 『세계연감 1493』(이후 『세계연감』)이다.

셰델의 『세계연감』은 세계 역사 일반에 대한 보편적인 '역사 기술서'로, 기적적인 현상 이외에 세상의 기원부터 1492/93년까지의 역사적 사건과 인물을 연대기순으로 다룬 책이다. 독자들의 이목을 집중시킬 만한 내용과 지리적 정보도 수록하고 있다. 단순히 역사서뿐만 아니라 지역 정보 관련 서적으로서의 가치도 지니고 있다. 1492/93년이라는 시기는 아메리카 신대륙 발견에서 보듯이 유럽인들이 유럽 지역은 물론 새로운 세계를 열망하던 시기이다.

셰델의 『세계연감』 구성과 내용은 '세상의 시작'부터 '우리의 이 시기'까지 총 7장으로 되어 있다. 이는 7개의 시대 구분 원칙을 바탕으로 한 것이다. 제1장, 즉 제1시대는 세상의 창조부터 대홍수 신화까

지, 제2시대는 아브라함의 탄생까지, 제3시대는 다윗 왕국까지, 제4시대는 바빌론 유수까지, 제5시대는 예수 탄생까지, 제6시대는 예수 탄생부터 현재(『세계연감』이 발간되던 당시인 15세기 말)까지를 다루며, 제7시대는 세계 멸망과 최후의 심판에 대한 전망으로 되어 있다.

셰델의 역사 기술 시대 구분은 세비야의 이시도르Isidore of Seville, 560~636의 『어원학Etymologiae』에서 정립한 6시대를 기본으로 수용한 후 '반反기독교인이 도래'하는 제7시대와 '최후의 심판'을 마지막 시대로 도식을 확장하고 있다. 6세기와 7세기를 산 세비야의 이시도르는 인체를 구성하는 4대 원소를 거명하며 인간의 살은 흙, 인간의 피는 물, 인간의 숨결은 공기, 인간의 체온은 불의 성질을 지녔다고 정의했다.

여기에서 보듯이 토텐탄츠가 발생하게 된 원인을 중세 말의 '역사 기술'은 세계 멸망, 최후의 심판, 반기독교인이 도래하는 제7시대로 꼽고 있다. 또한 세비야의 이시도르가 제시한 인체 구성의 4대 원소는 토텐탄츠 발생에 한 암시를 제공한다. 즉 인간이 죽으면 살, 피, 숨결, 체온은 사라지고 뼈만 남게 된다는 것이다. 그렇다면 영원히 소멸하지 않는 영혼이 옛 삶의 유기체였던 해골과 뼈다귀로 돌아올 수 있다는 가정도 불가능한 것은 아니다. 그렇게 된다면 이들 영혼은 죽음의 춤을 통해 세상과 대면할 수 있다.

셰델의 『세계연감』은 제7시대를 통해 세계 멸망과 최후의 심판을 전망하는데, 이는 기독교적 해석 방법이라기보다는 당시의 시대 현실인 페스트, 빈곤, 아사, 중세 시대의 문제점 등이 종합적으로 폭발한 것이다. 이들 문제점이 곧 토텐탄츠를 통해 발현된 것이다.

하이마르메네와 죽음의 기사

중세 말과 근대 초기 토텐탄츠의 특징은 죽음의 의인화다. 죽음의 의인화에는 당연히 '어트리뷰트'[58]도 첨가된다. 의인화는 고대 그리스 시대의 '하이마르메네εἱμαρμένη'로 거슬러 올라간다. 하이마르메네는 그리스 철학과 그리스 신화에서 피할 수 없는 운명의 '육체화'를 의미한다.

운명이란 신의 힘으로 미리 예정되어 있거나 우연이라고 느끼는, 인간들의 삶 속에 나타난 일들이나 발생한 일들이 인간 본인과 상관없이 진행되는 것을 말한다. 그리스 철학이나 그리스 신화에서 운명을 육체화한, 즉 의인화한 운명의 여신을 아난케Ἀνάγκη라고 한다. 아난케는 '필요' 혹은 '필연성', '불가피성', '강제성' 등을 뜻한다. 그러한 의미를 발전시키면 죽음은 필연적이고 불가피하며 강제성을 띤 아난케다.

이오니아 자연철학부터 나타나기 시작하고 헤라클레이토스Heraclitus of Ephesus, B.C. 520~B.C. 460 철학의 중심을 이루며 기원전 3세기 古 스토아 철학에 의해 계승 발전된 하이마르메네는 중세 말 토텐탄츠에서도 흔적을 찾아볼 수 있다.

죽음의 의인화와 어트리뷰트 첨가는 성경 텍스트와 '레벤스벨트Lebenswelt, 삶의 세계'에서 차용하고 있다.[59] 성경 텍스트에 죽음이 의인화된 흔적은 무엇보다도 요한묵시록[60]인데, 그중에 나타난 '죽음의 형상'들은 다음과 같은 장면들이다.

그리고 나는 보았다, 그리고 본다, 빛바랜 말을. 그리고 그 위에 죽음이

라는 이름으로 불리는 기사가 앉아 있고, 지옥이 그를 뒤따라간다. 그리고 그들(기사들)에게 검, 굶주림, 죽음, 지상의 금수禽獸를 동원하여 지상의 1/4을 죽일 권한이 부여된다. (요한묵시록 6장 8절)[61]

그리고 나는 크고 작은 죽은 자들이 어좌 앞에 서 있는 것을 보았다. 그리고 책들은 펼쳐졌다; 삶의 책 역시 펼쳐졌다. 죽은 자들은 그들의 행실에 따라 정렬되었다. 책 속에 쓰인 것에 따라. (요한묵시록 20장 12절)[62]

죽음의 기사는 "검, 굶주림, 죽음, 지상의 금수를 동원하여 지상의 1/4을 죽일 권한을 부여"받고 '토텐벨트' 즉 '죽음의 세계'에서 '레벤스벨트' 즉 '삶의 세계'로 말을 타고 나타난 죽음의 사자使者로, 이 지상에서 보면 죽음의 형상이 의인화된 것이다. 그리고 사후 세계에서 '어좌 앞에 서서 평생의 행실에 따라 심판을 받는 죽은 자들' 역시 죽음의 의인화이다.

중세 말 죽음의 춤과 관련하여 지금까지 학계에서 레벤스벨트 개념은 특별히 사용되지 않고 있다. 하지만 이 책은 이름가르트 빌헬름-샤퍼Irmgard Wilhelm-Schaffer의 『신의 사자使者와 악마의 음유악사Gottes Beamter und Spielmann des Teufels』 연구에서 '죽음의 의인화와 어트리뷰트 선정은 성경 텍스트와 레벤스벨트에서 차용하고 있다'[63]는 용어 사용에 암시를 받아 본격적으로 연구의 한 개념으로 도입한다.

이 개념을 도입하는 이유는 첫째, 레벤스벨트는 토텐벨트와 대비되는 개념으로 이승과 저승, 삶의 세계와 사후의 세계 등을 대비해서 설명할 수 있는 도식이기 때문이다.

둘째, 기존의 종교적 이데올로기로는 현재의 레벤스벨트를 해석하

는 데 문제점이 있기 때문이다.

셋째, 레벤스벨트를 도입할 경우 토텐탄츠는 인간들의 레벤스벨트
에 대한 재문의가 될 수 있기 때문이다.

'삶의 세계' 혹은 '생활 세계'로 번역 가능한 독일어 레벤스벨트는
당시의 상황을 고려할 때 '죽은 자들의 나라Totenreich' 혹은 '죽은 자들
의 세계'와 대비되는 개념이다. 서양인들은 '토텐벨트' 대신에 일반적
으로 '지하 세계'라는 용어를 사용한다.

아포칼립스적 세계관에서, 레벤스벨트는 성경적 모티프와 레벤스
벨트와의 관계는 죽음과 인간, 저승과 이승, 환상과 현실, 시뮬라크
르와 실제의 도식을 형성하고 있다. 레벤스벨트를 굳이 '삶의 세계'
혹은 '생활 세계'로 번역하여 쓰지 않는 이유는 이 용어가 19세기 말
에 사용되기 시작하여 20세기 에드문트 후설Edmund Husserl, 1859~1938
의 현상학에 이르러 후설 철학의 중심 대상으로 사용되는 등 특별한
가치를 발휘하고 있기 때문이다.

—

바도모리, 나는 죽음에 발을 들여놓는다

'바도모리Vado Mori'는 죽음의 춤 혹은 유령의 세계는 물론 '아포칼립스'적 세계관을 설명해 주는 중요한 기록물이다. 바도모리란 라틴어로 '나는 죽음에 발을 들여놓는다', '죽음으로 변형된다' 등의 뜻이다. 바도모리라는 문장을 앞세운 이 시는 13세기부터 유럽에 널리 알려진 라틴어 산문 텍스트다.

바도모리의 발생지로는 프랑스, 이탈리아, 오스트리아 등이 거론되고 있지만 그 유래는 아직까지도 불분명하다.

바도모리. 죽음은 확실하다. 죽음보다 더 확실한 것은 아무것도 없다.

시간은 불확실하다. 시간은 얼마나 더 지속될지 불확실하다. **바도모리**.

VADO MORI. Der Tod ist sicher, nichts ist sicherer als jener;

die Stunde ist ungewiss und , wie lange es noch dauert. VADO MORI.

바도모리. 나는 다른 사람들을 따라가고, 다음 사람들도 내 뒤를 따를 것이다.

나는 첫째도 아니며, 그렇다고 맨 마지막도 아니다. **바도모리**.

VADO MORI. Anderen folgend und nach mir die nächsten,

ich werde weder der erste noch der letzte sein. VADO MORI.

바도모리. 나는 왕이다. 도대체 명예가 무엇이며,

세속의 명성이 무엇이란 말인가? **바도모리**.

VADO MORI. Ich bin der König. Was ist die Ehre,

was ist der Ruhm der Welt? VADO MORI.

바도모리. 나는 교황이다. 죽음은 내가 계속 교황으로 머물도록 허락하지 않고 삶을 마치도록 요구한다. **바도모리**.

VADO MORI. Ich bin der Papst, dem der Tod nicht länger gestattet,

Papst zu sein, sondern auffordert, sein Leben zu beenden. VADO MORI.

바도모리. 나는 주교다. 내가 원하든 원치 않든 주교의 지팡이, 신발, 모자를 내놓아야만 한다. **바도모리**.

VADO MORI. Ich bin der Bischof. Ob ich will oder nicht, ich werde den Stab,

die Sandalen und die Mitra abgeben müssen. VADO MORI.

바도모리. 나는 기사다. 나는 전쟁과 결투에서 승리를 거두었다. 하지만

나는 죽음을 제압할 수는 없었다. **바도모리.**[64]

VADO MORI. Ich bin der Ritter, Ich habe in Kampf und Wettstreit
gesiegt,

den Tod kann ich nicht bezwingen. VADO MORI.[65]

바도모리 시는 토텐탄츠 발생에 중요한 역할을 했을 뿐만 아니라
직접 작품에 삽입되어 토텐탄츠의 본질을 설명하거나 역할을 담당했
다. 바도모리 텍스트야말로 인간의 영혼 속에 내재해 있는 인간의 죽
음에 대한 사고이고, 토텐탄츠 예술을 작업해 내게 하는 원천이다.

바도모리와 함께 춤과 노래의 결합을 통해 순례자들에게 기독교의
구원론을 설파한 노래인 '아드 모르템 페스티나무스Ad mortem festiamus,
죽음의 영접' 역시 바도모리의 일종이라고 볼 수 있다. 1396년에서 1399
년 사이 몬세라트Montserrat 수도원의 붉은 책 속에 수록된 무도가舞
蹈歌/춤 노래는 다음과 같은 제목에 다음과 같은 내용으로 되어 있
다. 이 책에서 라틴어 텍스트를 그대로 인용한 이유는 텍스트 속에
"contemptus mundi"나 "vita brevis"처럼 토텐탄츠 개념을 설명하는
중요한 용어들이 내용 중에 들어 있기 때문이다. 그뿐만 아니라 우선
이 책에서 개념이나 용어로 부각되지 않았더라도 후속 연구에서는
라틴어 텍스트가 분명히 중요한 자료로 이용될 것이다.

「우리는 급히 죽음을 맞이하러 가네. 우리는 더 이상 죄를 범하고 싶지않
네Ad mortem festinamus peccare destinamus」, 1396~1399

나는 세상을 경멸하는 자에 관해 글을 쓰기로 결심했다네.

이는 그와 같은 나쁜 시간들이 헛되이 지나가지 않도록 하기 위함이라네.

이제 사악한 죽음의 잠에서 깨어날 시간이라네.

우리는 급히 죽음을 맞이하러 가네. 우리는 더 이상 죄를 범하고 싶지 않네.

Scribere proposui de contemptu mundano,

Ut degentes seculi non mulcentur in vano.

Iam est hora surgere a sompno mortis pravo.

Ad mortem festinamus peccare desistamus.

인생은 짧고 머지않아 끝난다네.

죽음은 우리가 생각하는 것보다 빨리 찾아온다네.

죽음은 모든 것을 파괴하고 그 누구도 보호하지 않는다네.

우리는 급히 죽음을 맞이하러 가네. 우리는 더 이상 죄를 범하고 싶지 않네.

Vita brevis breviter in brevi finietur,

Mors venit velociter que neminem veretur,

Omnia mors perimit et nulli miseretur.

Ad mortem festinamus peccare desistamus.

만일 그대가 개심을 하지 않고 아이처럼 순수해지지 않는다면,

그리고 그대의 삶을 선행으로 바꾸지 않는다면,

그대는 축복받은 하느님의 왕국에 들어갈 수가 없다네.

우리는 급히 죽음을 맞이하러 가네. 우리는 더 이상 죄를 범하고 싶지 않네.

Ni conversus fueris et sicut puer factus

Et vitam mutaveris in meliores actus,

Intrare non poteris regnum Dei beatus.

Ad mortem festinamus peccare desistamus.

최후의 날에 경적 소리가 울려 퍼지면 심판관이 나타나

영원히 선택받은 자들은 자기의 왕국으로 데려가고,

저주받은 자들은 지옥으로 보낸다네.

우리는 급히 죽음을 맞이하러 가네. 우리는 더 이상 죄를 범하고 싶지 않네.

Tuba cum sonuerit, dies erit extrema,

Et iudex advenerit, vocavit sempiterna

Electos in patria, prescitos ad inferna.

Ad mortem festinamus peccare desistamus.

그리스도와 함께 다스리는 자들은 얼마나 복되겠는가?

그들은 그리스도의 얼굴을 바라보면서

'거룩하도다, 만군의 주'라고 외친다네.

우리는 급히 죽음을 맞이하러 가네. 우리는 더 이상 죄를 범하고 싶지 않네.

Quam felices fuerint, qui cum Christo regnabunt.

Facie ad faciem sic eum adspectabunt,

Sanctus, Sanctus, Dominus Sabaoth conclamabunt.

Ad mortem festinamus peccare desistamus.

영원히 저주받은 자들은 얼마나 슬프겠는가?

그들은 해방될 수가 없고 멸망의 구렁텅이로 들어간다네.

비참한 자들은 '아! 슬프도다, 아! 슬프도다'라고 외친다네. 그들은 결코

거기서 벗어날 수가 없다네.

우리는 급히 죽음을 맞이하러 가네. 우리는 더 이상 죄를 범하고 싶지 않네.

Et quam tristes fuerint, qui eterne peribunt,

Pene non deficient, nec propter has obibunt,

Heu, heu, heu, miserrimi, numquam inde exibunt.

Ad mortem festinamus peccare desistamus.

모든 속세의 왕들, 모든 지상의 권력자들,

모든 성직자들 그리고 모든 정치인들은 변하지 않으면 안 된다네.

그들은 교만을 뽐내지 말고 아이들처럼 되어야 한다네.

우리는 급히 죽음을 맞이하러 가네. 우리는 더 이상 죄를 범하고 싶지 않네.

Cuncti reges seculi et in mundo magnates

Adventant et clerici omnesque potestates,

Fiant velut parvuli, dimitant vanitates.

Ad mortem festinamus peccare desistamus.

오, 사랑하는 형제들이여! 우리가 하느님의 쓰라린 고난을 깊이 되새기고,

울면서 더는 죄를 짓지 않겠다고 맹세하는 일은

참으로 사리에 합당한 일이라네.

우리는 급히 죽음을 맞이하러 가네. 우리는 더 이상 죄를 범하고 싶지 않네.

Heu, fratres karissimi, si digne contemplemus

Passionem Domini amare et si flemus,

Ut pupillam occuli servabit, ne peccemus.

Ad mortem festinamus peccare desistamus.

동정녀들 가운데 자애로우신 동정녀이며 하늘에서 왕관을 쓰신 성모님!

아드님 곁에서 우리의 대변자가 되어주시고,

우리가 추방된 뒤에도 저희들의 중재자가 되어주소서.

우리는 급히 죽음을 맞이하러 가네. 우리는 더 이상 죄를 범하고 싶지 않네.

Alma Virgo Virginum, in celis coronata,

Apud tuum filium sis nobis advocata

Et post hoc exilium ocurrens mediata.

Ad mortem festinamus peccare desistamus.

그대는 아무 가치도 없는 시체가 될 터인데, 왜 죄를 두려워하지 않는가?

왜 화가 치밀어 오르는가?

왜 돈을 탐하는가?

왜 값비싼 옷을 입는가?

왜 명예를 기대하는가?

왜 자신의 죄를 고백하지 않는가?

왜 이웃을 보살피지 않는가?[66]

Vile cadaver eris cur non peccare vereris.

Cur intumescere quearis.

Ut quid peccuniam quearis.

Quid vestes pomposas geris.

Ut quid honores quearis.

Cur non paenitens confiteris.

Contra proximum non laeteris.

토텐탄츠에 바도모리 원형 형식이 그대로 적용된 것은 아니다. 대략 위의 두 텍스트가 전하는 죽음에 대한 관념을 포함하고 토텐탄츠 그림에 첨부된 텍스트를 바도모리라고 칭한다. 이러한 의미에서 거시적으로는 토텐탄츠의 이해를 돕는 텍스트를 바도모리라고 볼 수 있다. 토텐탄츠에 첨부된 죽음과 인간 간의 대화를 이해하기 위해서는 토텐탄츠 이전에 발생한 악커만 문학을 주시해 볼 필요가 있다.

중세 말 인간과 죽음과의 대화는 인간들의 멘탈mental에 나타난 일상적인 현상이었다. 1400년 보헤미아 지방의 자츠Saaz(지금의 체코 북서 지역에 위치)에서 한 '시市 서기書記' 요하네스 폰 테플이 쓴 악커만 문학[67]이 대표적이다. 그의『악커만과 죽음』은 여러 종류의 필사본으로 유포되다가 1460년에 밤베르크에서 최초의 목판화본으로 출간되었다.

지금까지 16종의 필사본과 17종의 인쇄본이 전승되고 있다.[68] 즉 당스 마카브르나 토텐탄츠가 발생하던 시기에, 혹은 그 이전에 이미 인간과 죽음 간의 대화는 일상적인 현상이었다. 더구나 최초의 목판화본이 출간된 밤베르크가 고고지古高地 독일어(대략 750년에서 1050년까지 사용된 독일어) 구역이라는 점을 감안한다면 이러한 사실은 더욱 분명해진다.

악커만 문학은 아직 본격적인 소설이 아니기 때문에 독일 문학사는 단지 독일 최초의 산문이라고만 기술한다. 당시까지 볼 수 없었던 형식과 내용의 문학이다.『악커만과 죽음』혹은 '악커만 문학'이라고 불리는 이 산문은 1400년 뵈멘 자츠시[69]의 서기였던 요하네스 폰 테플이 쓴 작품이다. 작가가 '테플 출신의 요하네스'라는 것은 550년도 더 지난 1960년대에 연구를 통해 밝혀졌다. 중세의 명명학命名學[70]과 당시를

지배했던 '서양 전통 수사학 체계'[71]를 동원한 연구 성과이다.

우선 작가 요하네스 개인의 연보를 보면, '검은 죽음'이 뵈멘 지방을 휩쓴 시기에 태어나 10대를 고스란히 흑사병의 현장에서 보내고 50세에 부인과 사별했다. 죽음이 일상화된 공간에서 살아가다 부인이 죽음을 맞이하게 되자 '보이는 것과 보이지 않는 것'을 주제로 '인간과 죽음 간의 논쟁'을 썼다.

당시는 죽음이 일상이었기 때문에 '보이지 않는 죽음의 세계'가 '보이는 세계'로 일반화되었다고 추측된다. 그런데 이러한 사실을 기록으로 남긴 사람이 누구일까라는 질문이 제기된다. 당시는 개별 인간이 인간과 세상에 대해 자기의 독특한 견해를 표명하던 시기가 아니었고, 이에 따라 예술 역시 개인적인 체험을 바탕으로 한 개인의 감정을 표출한 창작물이 아니었기 때문이다.

『악커만과 죽음』은 개인 요하네스의 창작물이라기보다는 한 '시 서기'[72]의 기록물인데, 그 기록물의 작성자가 '요하네스'였고, 이 기록물이 문학적 가치를 지닌 '독일 최초의 산문'으로서의 가치를 지니게 되었다고 평가하는 것이 올바르다. 시 서기와 『악커만과 죽음』과의 관계를 자세히 서술하는 이유는 이 책의 주제인 죽음의 춤도 마찬가지 배경을 지니고 있기 때문이다. 중세 예술에 대한 연구는 주관적이거나 미적인 평가보다는 당시의 제도나 문화·사회·전통에 대한 정확한 파악이 우선이다. 당시에는 한 개인의 감정이 아니라, 어느 한 특정한 틀에 의해 죽음의 춤이 제작되고 생산되었기 때문이다.

악커만 문학은 기본적으로 인간과 죽음 간의 논쟁으로 구성되어 있다. 토텐탄츠에서도 그림을 설명해 주듯이 바도모리 시가 삽입되어 있는데, 그 내용 역시 '인간과 죽음의 논쟁'이다. 이러한 의미에서

악커만 문학은 토텐탄츠의 기원을 설명해 줄 수 있는 한 증거로 부상한다.

일설에 의하면 1400년 8월 1일 부인 마르가레타가 산후욕으로 사망한 것이 요하네스가 작품을 쓰게 된 직접적인 동기라고 전해진다. 사랑하는 아내의 때 이른 죽음에 큰 충격을 받은 요하네스가 아내를 데려간 죽음을 신에게 고소하고 죽음의 원칙 없는 행동에 대해 죽음과 논쟁을 벌이는 것이 주된 내용이라는 것이다. 그런데 이러한 사실을 그대로 수긍하면, 이 작품은 체험 문학이라는 결론에 이르게 된다.

하지만 악커만 문학은 체험 문학이 아니고, 한 리버럴 아츠Liberal Arts 기예技藝를 배우고 익힌 자가 다양한 라틴어 텍스트나 전승되어 오는 민간 신화 내지 민족 전설 원전을 활용하여 본인 특유의 역동적인 방법을 동원하여 만들어낸 당시 학문의 총체적 활용서이다. 이러한 의미에서 악커만 문학의 제작 시기와 작품 구성을 진지하게 살펴보면, 악커만 문학은 총 34장으로, 1장부터 32장까지는 악커만과 죽음 간의 논쟁, 33장은 신의 판결, 34장은 아내의 영혼을 위한 악커만의 기도로 이루어져 있다. 내용이나 구성이 철두철미하게 당시의 사회적 관습이나 전통적인 문학적 서술 방법을 따르고 있다.

'검은 죽음'과 중세의 종말

죽음의 춤 예술 장르가 발생하게 된 직접적인 원인은 수많은 사람을 한꺼번에 갑자기 죽음으로 몰고 간 가공할 만한 흑사병이다.

1347년 이탈리아에서 시작된 흑사병은 빠른 속도로 전 유럽을 덮쳤다. 프랑스 마르세유와 파리를 거쳐 1349년 12월부터는 영국의 런던, 독일의 프랑크푸르트에 창궐했다. 이 병을 서양에서는 페스트Pest[73]라고 한다. '검은 죽음'이라고 명명하기도 한다. 영어로는 블랙데스Black Death, 독일어로는 슈바르처 토트Schwarzer Tod라고 표기한다. 우리에게는 일반적으로 흑사병이라는 명칭이 귀에 익지만 서양 전체의 문화사적 흐름을 이해하기 위해서는 '검은 죽음'[74]이라고 표기하는 것도 눈여겨보아야 한다.

당시 페스트는 '끔찍한 죽음', '짓누르는 죽음', '음산한 죽음'의 표상이었고, 이로 인해 발생한 토텐탄츠에서의 '죽음의 형상'은 인간이 맞이해야 할 끔찍한 죽음, 짓누르는 죽음, 음산한 죽음의 표상이자

현실이었다. 참고로 검은색은 서양에서 죽음, 중세, 낭만주의 등을 떠올리게 하는 알레고리로 사용된다.

페스트가 창궐하기 시작한 처음 5~6년간 전 유럽 인구의 1/3이 죽어갔다. 한번 시작된 전염병은 5~10년을 간격으로 주기적으로 발생했다. 1290년에 비해 1430년의 유럽 인구는 50~75%가 감소했을 정도이다.

페스트가 창궐한 시기는 대략 3기로 구분된다. 1347년부터 1349년까지의 제1기에는[75] '겨드랑이 페스트', '폐렴 페스트', '패혈 페스트'가 창궐는데, 당시 유럽 인구의 1/3이 사망했다. 1361년부터 1362년 사이의 제2기에는 유럽 인구의 10~20%가 사망했다. 1369년에 발생한 제3기에는 유럽 인구의 10~15%가 사망했다.

페스트가 휩쓸고 간 자리는 참혹했다. 이탈리아 플로렌스에서는 전 주민의 1/5만 살아남았고, 프랑스 아비뇽은 인구의 절반이 사망했다. 부풀려진 면도 없지 않겠지만 수많은 사람이 페스트로 목숨을 잃은 것만은 확실하다. 오늘날의 독일 지역은 전 주민의 1/10이 '검은 죽음'으로 목숨을 잃었다.[76]

페스트로 인한 사회적 영향은 대단했다. 당시 중세 사람들은 페스트의 원인이 어디에 있는지 몰랐다. 다만 신이 내린 벌이라고 생각했다. 또 다른 면으로는 유대인들이 페스트를 옮긴 주범이라고 의심했다. 의심이라기보다는 분풀이였다. 독을 섞었다거나 우물에 독을 타서 전염병이 돌았다는 것이었다. 이로 인해 독일에 거주하는 유대인들이 불태워졌고 그들의 집이나 유대교회당이 파괴되었다.

페스트는 죽음, 심판, 천국, 지옥 등 '네 가지 최후 사건'에 대한 중세인의 강박적 관심을 한층 심화시켰다. 흑사병은 문학과 예술에 두

드러진 영향을 미쳤고, 인간들은 고통의 이미지에 흠뻑 젖어 있었다. 교황은 이제 기독교 세계의 도덕적, 정신적, 지도자적 자격을 상실하고, 한낱 재정과 법에 눈이 먼 또 다른 관료가 되고 말았다. '검은 죽음'이 발생한 이후 사회적으로는 계층 간의 갈등이 첨예화되었고, 여기저기에서 반란이 일어났다.

당시 사회는 '도시 시민 계층의 성장', '지방 영주들에 의한 황제 권력 약화', '기사 시대 종말', '파벌 싸움으로 인한 계층 질서의 와해', '페스트 발생으로 인한 죽음에 대한 생각 심화' 등이 뒤섞인, 그야말로 중세의 가을이었다. 이러한 사회적 배경은 인간의 죽음의 춤으로 나타났다.

서방 교회 분열과 대립교황

당시의 종교계 상황은 어떠한 배경에서 혹은 어떠한 의도에서 중세 말에 토텐탄츠가 발생했는지를 암시한다. 천 년 가까이 그리스도와 믿음을 근간으로 인간의 구원을 책임지고 정치 · 사회 · 정신 등 전 분야를 절대적으로 통치하던 종교계는 서서히 부패하고 균열되기 시작하며 권위를 상실해 간다. 그 대표적인 사건이 서방 교회 분열Western Schism, Abendländisches Schisma과 대립교황Antipope, Gegenpapst이다.

서방 교회 분열은 1378년부터 1417년 사이 로마 교황과 아비뇽 교황이 서로 자신이 기독교의 정통 교황이라고 주장하면서 발생한 사건이다. 1309년부터 1377년 사이의 아비뇽 유수 사건Avignon Papacy, Papauté d'Avignon 이후에 발생했다. 신학적인 것보다는 정치적인 이유에서 분열된 사건으로 1414년에서 1418년 콘스탄츠 공의회에 의해 종료되었다. 서방 교회 분열은 1347년에서 1349년(제1기), 1361년에서 1362년(제2기), 1369년(제3기)에 흑사병이 유럽 전역을 휩쓴 시기

와 비슷한 시기의 사건으로, 유럽은 '검은 죽음'과 '종교 분열'로 종말이 다가오는 것 같았다. '서방 교회 분열' 구역은 페스트가 휩쓸고 지나간 오늘날의 이탈리아, 스페인, 프랑스, 독일, 영국 등지와 일치한다. 이로부터 한 세대가 지나 이 지역은 토텐탄츠의 발상지가 된다.

서방 교회 분열 시 아비뇽 교황을 추종하던 지역은 아비뇽 교황이 머물던 프랑스를 비롯하여 아라곤 왕국, 카스티야 왕국, 나폴리 왕국, 스코틀랜드 왕국이었고, 로마 황제를 추종하던 지역은 이탈리아 북부를 주축으로 잉글랜드 왕국, 덴마크 왕국, 폴란드 왕국, 헝가리 왕국이었다. 신성로마제국과 포르투갈 왕국은 다양한 황제를 추종하고 있었다.

서방 교회 분열 속에 대립교황이 탄생하는 과정을 보면 다음과 같다. 1377년 교황 그레고리우스 11세가 로마로 귀환하면서 아비뇽 유수 기간은 종료된다. 1378년 그레고리우스 11세가 로마에서 선종하자, 로마 교황청에서는 우르바누스 6세를 새 교황으로 선출한다. 하지만 프랑스 추기경들은 이를 무효라고 선언하면서, 대립교황을 선출한다. 이때부터 로마와 아비뇽 양쪽에 교황이 존재하게 되고, 1418년까지 대립교황은 이어진다.

토텐탄츠가 발생하던 시기의 대립교황을 보면 신성로마제국 이탈리아 사르차나 출신의 니콜라우스 5세는 1447년부터 1455년까지 8년 19일 동안 재위한다. 재위 기간 중 바티칸도서관을 건립했다. 신성로마제국 이탈리아 사보이엔 출신의 아마데우스 8세는 1439년부터 1449년까지 9년 5개월 2일간 재위했다. 펠릭스 5세라고도 하는, 마지막 대립교황[77]이다.

베니스공화국 출신의 에우게니우스 4세는 1431년부터 1447년까

지 15년 11개월 20일 동안 재위했다. 프랑스 출신의 베네딕트 14세는 1425년부터 1430년까지 5년간 재위했으며 아비뇽에서 대립교황이었다. 아라곤 연합왕국 출신인 클레멘스 8세는 1423년부터 1429년까지 6년 1개월 16일간 재위했고 아비뇽에서 대립교황이었다. 이탈리아 교회국가 제나차노 출신의 마르티누스 5세는 1417년부터 1431년까지 13년 3개월 9일간 재위에 있었다. 그는 서방 교회의 분열[78]로 더 이상 교황으로 재위할 수 없었다.

당시 교황의 재위 기간 및 간단한 이력을 면밀히 관찰해 보면 서양 종교사에서 이 시기는 대립교황과 서방 교회의 분열로 특징지어진다. 교황의 권위가 실추했을뿐더러 정통성 자체가 부정되던 시기였다. 로마-가톨릭교회는 내부적으로 분열되어 세력이 분산되고, 이에 따라 종교가 서서히 권위를 잃어가고 있었다.

마르티누스 5세가 황제로 즉위하기 직전인 1415년에서 1417년까지 2년은 '자리가 비어 있는'이라는 라틴어 어원의 '세디스 바칸티아 sedis vacantia'[79] 시기로 교황은 공석이었다. 나폴리 왕국 출신으로 1410년부터 1415년까지 5년 12일간 재위한 요하네스 23세는 피사에서 대립교황이었고, 베니스 공화국 크레타(그리스) 출신으로 1409년부터 1410년까지 10개월 7일간 재위한 알렉산더 5세도 피사에서 대립교황이었다. 이 두 교황은 20세기가 되어서야 대립교황으로 불린 사람들이다. 이처럼 당시 교황의 권위는 땅에 떨어져 일반인들과 마찬가지로 '죽음 앞에 끌려가', '죽음의 윤무를 추어야 하는' 신세가 되어 있었다.

여기에서 크게 주목해야 할 몇 가지 사실을 깨닫게 된다. 첫째, 4구절 고지 독일어 토텐탄츠가 탄생되던 시기의 교황이 펠릭스 5세였

고, 그는 마가레테 폰 사보이엔과 마찬가지로 사보이엔 출신이라는 점이다. 틀림없이 토텐탄츠와 깊은 연관 관계가 있음을 보여주는 대목이다. 그렇다면 죽음의 춤을 추어야만 했던 인물이 바로 펠릭스 5세였을까?

이 문제에 대해 간단히 답하기 전에 펠릭스 5세가 마지막 대립교황이었다는 점에서부터 논의를 시작해 보자. 당시 펠릭스 5세와 대립해 있던 교황은 에우게니우스 4세로, 펠릭스 5세보다 8년 전에 교황이 되어 2년 전인 1447년까지 재위했다. 바로 4구절 고지 독일어 토텐탄츠가 탄생하던 시기의 교황은 에우게니우스 4세였고, 대립교황은 펠릭스 5세였다. 토텐탄츠가 사보이엔에서 탄생했다는 점을 감안한다면, 더구나 사보이엔 구역의 예술가에 의해서 제작되었다면 죽음 앞에 서야만 했던 교황은 펠릭스 5세가 아니라 에우게니우스 4세로 추측할 수 있다.

둘째, 죽음의 춤 연작이 1425년 파리에서 최초로 그려졌다는 기본 지식을 바탕으로 로마-가톨릭 교회사를 면밀히 검토해 보면 바로 이 시기에 프랑스 '아비뇽'에서 대립교황이 지배하고 있었다는 것이 뚜렷한 사실로 나타난다. 1423년부터 1429년까지 아라곤 연합왕국 출신인 클레멘스 8세가 아비뇽에서 대립교황이었고, 1425년부터 1430년까지 프랑스 출신의 베네딕트 14세가 아비뇽에서 대립교황이었다. 변방 출신이, 변방에서, 로마-가톨릭교회의 권위를 반대하고 대립하며 교황이 되었던 시기이다. 이러한 맥락에서 로마-가톨릭교회의 최고 수장인 교황을 '죽음 앞으로 끌어내어', '죽음의 윤무'를 추게 하는 것은 예술적으로 얼마든지 가능했던 일이다.

그러면 '서방 교회 분열'과 '대립교황', 그리고 '검은 죽음'이 종합적

인 영향과 구체적인 현실로 나타난 1440년 바젤 토텐탄츠를 살펴보기로 한다. 바젤과 바젤 토텐탄츠, 그리고 1440년은 토텐탄츠의 기원을 설명해 줄 수 있는 대표적인 시기이자, 대표적인 장소이다. 바젤은 이미 토텐탄츠의 도시였고, 종교 · 사회 · 문화 · 역사의 중심지였다. 토텐탄츠가 발원한 장소이고, 한스 홀바인의 '죽음의 예술'을 발전시킨 도시이다.

바젤 토텐탄츠는 지금까지 작자 미상으로 되어 있다. 화가가 누구인지, 언제 그렸는지에 대한 기록이 남아 있지 않다. 직업 화가인지, 수공업자인지, 무명의 인물이 그렸는지조차도 가늠하기 어렵다. 어떠한 기회에 혹은 어떠한 목적으로 그렸는지조차도 모른다. 이러한 문제들은 토텐탄츠의 발생 원인을 밝혀내기 위하여 가장 기본적인 연구 방법인 당시의 '시대적 상황'과 '죽음과 대면해야 했던 인간들의 상태'를 점검해 보도록 유도한다.

우선 역사적인 기록을 보면 1431년부터 1448년까지 바젤에서 공의회公議會, concilium가 소집되었다. 이것이 첫 번째 암시이다. 그리고 두 번째 암시는 역시 '검은 죽음'이다. 그런데 종교보다는 인간의 생명을 앗아간 전염병이 인간에게 급박한 문제이므로 '검은 죽음'에서부터 시작하기로 한다.

1440년의 1년 전인 1439년은 바젤 사람들에게 고통의 한 해였다. 공의회 개최로 종교 지도자들이 가득 방문한 이 도시에 페스트가 발병한 것이다. 부활절에서 성 마르틴의 날(11월 11일)까지 5,000명이 목숨을 잃었다. 가을 첫 추위에 나뭇잎이 우수수 떨어지듯 5,000여 명이 그 몇 달 동안 단말마의 고통을 절규하며 죽어갔다. 끝도 없이 이어지는 고통스러운 죽음과의 싸움은 그대로 죽음의 춤 예술이 되

었다. 그와 함께 사람들은 '모든 인간은 죽는다, 죽음 앞에서 차별은 없다, 교황에서부터 거지까지 순서도 없다'는 사실을 깨달았다. 모든 것이 허망했다.

'바니타스, 바니타툼 에트 옴니아 바니타스Vanitas, Vanitatum et Omnia Vanitas허망하다, 허망하다, 모든 것이 허망하다'와 '메멘토 모리죽음을 기억하라'를 외쳤다. 1418/19년 마지막으로 바젤에 전염병이 돈 지 20년 만이었다. 그 이전에도 1314년 페스트가 이 도시를 공포의 도가니로 몰아넣으며 바젤 사람들 14,000명의 목숨을 강탈해 간 적이 있다.

이러한 와중에 그해 10월 30일부터 11월 5일 사이 '바젤 공의회'[80] 모임에서 '콘클라베Conclave'가 개최되어 펠릭스 5세를 대립교황으로 선출했다. 에우게니우스 4세 교황에 대립각을 세운 것이다. 교회는 분열되고 교황과 주교들 간의 싸움으로 대립교황이 존재하던 시절이다.

교회 싸움도 충분하지 않다는 듯 성직자들은 패거리를 형성하였고, 기근과 물가고, 전쟁은 끊일 줄 몰랐다. 세계의 종말이 서둘러 오는 듯했다. 1437년과 1438년의 혹한과 긴 겨울은 흉작을 가져오며 기근으로 이어졌다. 1438년 초부터 바젤 사람들은 식료품 가격 상승으로 고통을 겪었다. 주식인 밀과 빵, 그리고 포도주 가격은 천정부지로 뛰었다. 비싼 가격이 또 비싸졌다. 게다가 우기가 되자 비는 쉬지 않고 내렸다. 다시 물가는 오르기 시작하고 1439년 여름에는 최고치를 기록했다.

경제적으로 그렇게 호황을 누리던 곳에 굶주림이 찾아왔고, 결국에는 페스트와 전쟁이 그곳을 파괴했다. 바젤은 검은 죽음이 찾아오기 이전에도 혹독한 시련을 겪고 있었다.

페스트 엄습은 이미 예고되어 있었다. 1438년 9월 포르투갈 두아

르테 1세 왕이 투마르 수도원에서 페스트 감염으로 사망했다. 최고위층 저명인사들이 희생되기 시작한 것이다. 페라라에 전염병이 나돌자 에우게니우스 4세는 1438년 1월 10일 공의회를 플로렌스로 이전했다. 이러한 정황으로 보아 바젤에도 이미 전염병이 들이닥치기 시작한 듯하다. 하여간 바로 전번에는 1418/19년 마지막으로 페스트를 겪었기 때문에 바젤 사람들에게 검은 죽음에 대한 기억은 생생했다. 그만큼 공포감도 대단했다. 번개 치듯 서서히 검은 죽음이 바젤로 다가오는 것을 느꼈고, 이 병에 한번 감염되면 치유할 수 없다는 것을 누구나 알고 있었다.

1439년 부활절에 페스트 환자들이 나타나기 시작했다. 처음에는 서민들이 감염되는 듯했다. 그런데 자세히 보니 잘살고 못살고를 가리지 않고 페스트에 걸려 목숨을 잃어가고 있었다. 거리에는 매 시간 시신이 운반되고 있었다고 당시의 연대기 기록자들은 전하고 있다.

여름 햇살이 뜨거워지고 참을 수 없을 정도로 온도가 상승하자 페스트는 더욱 기승을 부렸다. 공동묘지는 시체로 가득 찼다. 개별적으로 매장할 수 없어 단체로 매장하는 사태로까지 번졌다. 심한 경우 하루에 100여 명이 죽어갔다. 이러한 배경에서 토텐탄츠가 발생했다. 단지 바젤뿐만이 아니라 유럽의 각지가 비슷한 상황이었다. 그렇게 무섭고도 비참한 현실은 예술이 되어 지금까지 전승되고 있다.

제3장

—

콘템프투스 문디

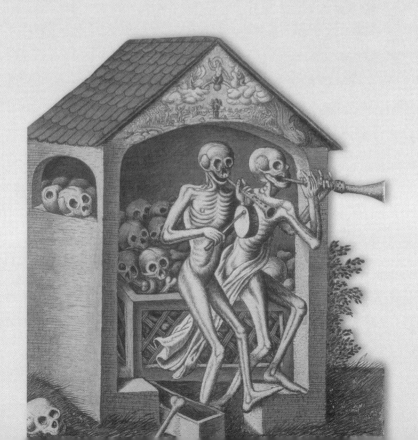

죽음이 춤을 춘다는 것은 사실일까 아니면 상상일까? '춤추는 죽음'은 어떻게 하여 벽화에 등장하게 되었을까? 죽음이 춤을 춘다면 그 사실은 어디에서 찾아낼 수 있고, 상상이라면 그 상상은 어디에서 유래하는 것일까? 토텐탄츠는 왜 중세 말에 대규모로 발생했을까? 이 장에서는 토텐탄츠의 제작 동기, 동인, 원동력 등 토텐탄츠의 모티프에 대해 알아보기로 한다.

토텐탄츠 모티프 연구를 위해 일반적으로 라틴어 단어 '카우자 causa, 원인'로 번역되어 통용되는 아리스토텔레스의 '아이티아αίτία' 개념을 차용한다. 아리스토텔레스는 '아이티아Aitia'를 '카우자 마테리알리스causa materialis, 재료 원인', '카우자 에피키엔스causa efficiens, 효과 원인', '카우자 포르말리스causa formalis, 형식 원인', '카우자 피날리스causa finalis, 결과 혹은 목적 원인'로 분류한다.

'아이티아' 개념을 적용하는 이유는 토텐탄츠가 자연적이라기보다

는 어느 정도 인간의 필요에 의해 발생했기 때문에 당시의 주변 환경을 설명해 주는 측면보다는 토텐탄츠가 발생한 상황을 아이티아를 통해 파악해 보려는 의도이다. 중세 말 토텐탄츠와 관련된 아이티아는 '콘템프투스 문디Contemptus Mundi'이다.

　가공할 만한 흑사병이 유럽 전역을 휩쓸고 기근으로 인해 수많은 사람들이 죽어가자 당시 사회에는 콘템프투스 문디,[1] 즉 '(이승) 세계 경멸' 경향이 만연했다. 이러한 분위기를 극복하기 위해 당시 프란체스코 교단이나 도미니크 교단은 화가 장인匠人들을 동원하여 당스 마카브르/토텐탄츠를 제작하는데, 이때, 즉 초기에 제작된 대표적인 죽음의 춤을 특징적으로 분류해 보면 '아르스 모리엔디', '메멘토 모리', '가우데아무스 이기투르'를 모토로 하고 있다.

　파리 이노상 공동묘지 당스 마카브르 벽화는 '아르스 모리엔디', 바젤 설교자 교회 토텐탄츠 벽화는 '메멘토 모리', 피규어들과의 토텐탄츠는 '가우데아무스 이기투르gaudeamus igitur'를 주요 모티프로 선택하고 있다. 이 마카브르 예술을 통해 당시 탁발수도회는 일반인 청중/관객들에게 속세의 사물이 아무 값어치가 없고 이승에서의 삶이 무상하다는 것을 인식시켜 그들이 원하는 '레벤스퓨룽Lebensführung, 삶의 운영'을 통해 일반인을 강하게 지배하려는 목적을 보이고 있다.

아르스 모리엔디, 잘 죽는 기예

'아르스 모리엔디ars moriendi'를 직역하면 '죽는 기예技藝'이다. 하지만 '아르스 디켄디ars dicendi'가 단순히 '말하는 기술/기예'를 의미하기보다는 '아르스 베네 디켄디ars bene dicendi', 즉 '말 잘하는 기술/기예'인 것처럼 '아르스 모리엔디'는 '아르스 베네 모리엔디ars bene moriendi'로 '잘 죽는 기술/기예'이다.

'기예'로 번역되는 '아르스Ars'는 고대 그리스어 '테히네téxvη'의 라틴어 번역어로, 어떤 일이나 사물을 '응용하기 위한 앎'이나 '실제적으로 할 수 있는 능력'을 말한다. '이론'과 '실제'에 적용되는 개념이다. 실제적 행위에서는 앎이 입증되고, 실제적 행위는 이론적으로 확립되는 기예이자 개념이었다.[2]

이러한 중세적 시각의 기예는 아리스토텔레스식의 예술에 대한 기예가 아니라, 플라톤적 존재론적 기예로 교회의 권위를 통해 전수되고 보증된 가르침으로 통용되었다.

아르스 모리엔디는 기본적으로 '죽어가는 자'와 안락사에 대한 내용을 설명하는 교과서였다. 병든 자와 죽어가는 자를 병리학적으로 안내하고, 더 나아가 그들과 교유하는 법칙이 들어 있는 교과서다. 이 전문서는 단순히 병리학에만 사용된 것이 아니라. '설교', '성찰기략省察記略', '교단의 규칙', '양로원의 규칙', '신도 단체의 회칙'이기도 했다. 그 규칙은 다음과 같이 되어 있다.

1. 영원한 축복으로 인도하는 죽음이 있다.
2. 이 죽음은 기예이다.
3. 기예와 '할 수 있음'/능력은 '원칙적인 능력 습득의 가능성'과 '배워 익히는 어려움'의 두 가지를 포괄한다.[3]

15세기에 영혼 치유 방법인 아르스 모리엔디는 메멘토 모리와 더불어 죽음의 의미를 해석하는 중요한 장르였다. 아르스 모리엔디의 중요한 형식들은 15세기에 텍스트와 그림을 통해 이미 세상에 유포되어 있었다. 단순히 유포만 된 것이 아니라 대단한 인기를 끌었다. 아르스 모리엔디는 토텐탄츠처럼 책으로 출판되어 시중에 유통되었다. 그 그림들 중 '절망의 엄습Temptatio de desperatione'(그림 3-1 참조)을 살펴보기로 하자.

'템프타티오 데 데스페라티오네' 그림에는 여섯 악령 형상들이 '죽어가는 자'를 에워싸고 그가 저지른 죄 형상을 받아들이게 하려 한다. 침대 머리맡에 있는 악령은 죽어가는 자에게 '너는 호색한이었어fornicatus es'라고 질책하며 서 있는 여인을 손가락으로 가리킨다. 즉 이 여인과 간음을 했거나 혹은 이 여인이 간음을 하고도 남편을 속인

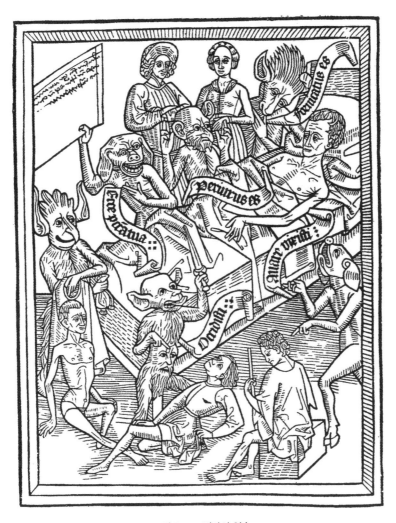

그림 3-1 절망의 엄습

부인이라는 것이다.

그 옆에 있는 악령은 올바른 손가락 자세로 오른손을 들어 선서하는 것이 아니라, 왼쪽 손을 들고 그것도 모자라 틀린 손가락 자세를 보이며 '너는 거짓 맹세야periurus es'라며 위증의 죄를 보여주고 있다. 그 뒤에 서 있는 남자는 위증의 죄를 범한 사람인 것 같다. 그 옆에 있는 악령은 글자판을 높이 들어 보이고 있다. 글 띠에는 '너의 죄목을 보아라Ecce peccata'라고 쓰여 있다.

다음의 두 악령과 옆에 서 있는 사람들은 '약탈'과 '살인'을 보여주고 있다. '약탈한 자'는 손에 돈 주머니를 들고 서 있고, '약탈당한 자'는 맨몸으로 주저앉아 있다. '살인자'는 왼손에 칼을 들고 오른손으로는 그가 살인한 자를 가리키고 있다. 글 띠에는 '너는 살인을 했다occidisti'라고 쓰여 있다. 그리고 여섯 번째 악령은 거지다. 이 광경은 '임종하는 자'에게 탐욕스러웠던 인생과 자비를 베풀지 않았던 삶을 눈앞에서 여실히 보여주고 있다. 글 띠에는 '너는 인색했고, 탐욕스럽게 살았노라Auare vixisti'라고 쓰여 있다.

'템프타티오 데 데스페라티오네'에 대한 대답이 '희망에 관한 사자使者의 좋은 영감Bona inspiracio angeli de spe'(그림 3-2 참조)이다. '죽어가는 자'는 사해진 죄의 본보기들, 바울, 마리아 막달레나, 예수와 함께 십자가에서 처형된 도둑들, 베드로의 눈길에 의해 조종받고 있다. 침대 아래의 개 같은 악령은 '나에게 승리란 없다victoria michi nulla'라는 말을 내뱉으며 구석으로 도망치고 있다.

무엇보다도 죽음의 순간에도 선해질 수 있었던 예수와 함께 십자가에서 처형된 도둑들이 주는 암시를 통해 '좋은 영감bona inspiracio'은 이 그림의 핵심인 희망을 표현해 준다. 즉 죽어가는 자가 죄를 저질

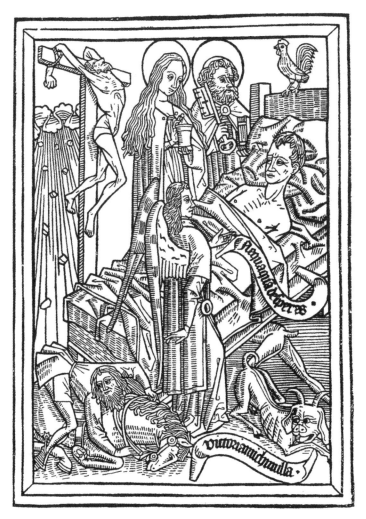

그림 3-2　희망에 관한 사자使者의 좋은 영감

렀음에도 불구하고 의심할 필요 없이 희망은 남아 있다는 메시지를 전달해 준다. 신의 은총은 인간의 죄보다 더 크고 그리스도는 죄 지은 자들을 위해 십자가에 못 박혔기 때문이다. 이러한 '아르스 모리엔디'적 사고는 당스 마카브르/토텐탄츠 모티프에도 적용된다.

1485년에 목판화로 찍어 책의 형태로 출판한 기요 마르샹본의 파리의 이노상 공동묘지 벽화(그림 3-3 참조) 프롤로그는 '아르스 모리엔디'를 보여주는 좋은 예이다.

이 목판화는 '저자'[4]라는 제목으로 시작하는 바도모리에서 당스 마카브르의 제작 의도를 정확히 규정하고 있다. 죽어야만 하는 인간이 삶을 올바르게 마치기 위해 꼭 해야 할 일이 죽음의 춤을 배우는 것이라는 가르침이다.

오, 그대 영생을 갈망하는

이성적인 피조물이여!

여기에 그대가 죽어야 하는 삶을 올바르게 마치기 위해

꼭 생각해 볼 만한 가르침이 있다.

누구나 춤추기를 배워야 하는

당스 마카브르라고 하는 것이 그것이다.

남자와 여자도 당연히 지정指定된

그 죽음은 크고 작음을 대수롭게 여기지 않는다.

이러한 방식으로 춤을 추어야만 하는 것을

이 거울에서 누구나 읽을 수 있다.

현명하다는 것은 바로 그 속을 잘 들여다보는 자를 두고 하는 말이다.

죽음은 산 자를 그쪽으로 데리고 간다.

Discite vos choreã cuncti qui cernitif iftã: Eft cõmune mori mors nulli parcit
Quantum profit honor. gloria. diuicie. honori. Mors fera. mors neꝗ. mors
Tales eftis enim matura morte futuri: nulli parcit: et equam Cunctis dat
Qualis in effigie mortua turba vocat. legem. tollit cum paupere regem.

Hec pictura decus, pompam, lucrum ꝗ relegat:
Inꝗ choris noftris ducere ferta monet.

Lacteur

O creature roysonnable En ce miroer chascun peut lire
Qui defires vie eternelle. Qui le conuient ainsi danser.
Tu as cy doctrine notable: Saige eft celuy qui bien fi mire.
Pour bien finer vie mortelle. Le mort le vif fait auancer.
La dance macabre fappelle: Tu vois les plus grans commãcer
Que chascun a danfer apprant. Car il neft nul que mort ne fiere:
A homme et femme eft naturelle. Left piteufe chose y panfer.
Mort nefpargne petit ne grant. Tout eft forgie dune matiere.
 a. ii

그림 3-3 파리 이노상 당스 마카브르 프롤로그, GK74

그대는 위대한 자들이 시작하는 것을 보게 될 것이다,

왜냐하면 죽음이 덮치지 않는 자는 아무도 없기 때문이다.

그것에 대해 생각하는 것은 참담할 것이다.

만물은 하나의 재료로 주조되었나니. (GK74~75)

'아르스 모리엔디' 가르침은 '영혼 돌봄', '영혼 인도' 등의 뜻을 지닌 '영혼Seele'과 '돌봄Sorge'의 독일어 합성명사 '젤조르게Seelsorge'로 발전한다. 라틴어로는 '쿠라 아니마룸cura animarum'이라고 한다. '젤조르게'는 역사적으로 볼 때 독일어에서 태동하여 독일에서 주로 사용되던 개념이다. 현대에는 '스피리추얼 케어spiritual care'의 개념으로 수용하여 '정신', '마음', '영혼' 등의 각 분야에서 적용하여 치료에 적용할수 있는 개념이 되었다.

1424년에 제작된 파리의 생 이노상 공동묘지 벽화 당스 마카브르를 1485년에 목판화로 찍어 책의 형태로 출판한 기요 마르샹본에 나오는 위 글은 그림과 문자의 형식을 통해 계속 이어지는 당스 마카브르의 의도를 알리고 있다. 당스 마카브르가 발생한 지 60여 년 후에 복사본을 통한 문화 원형에 대한 해설이므로 어느 정도 신뢰해야 되는지의 의문이 남지만, 이 예술이 한 예술가의 감정에 의한 창작물이아니라 시대적 산물이기 때문에 기요 마르샹의 해설은 당시의 일반적인 세계관이나 종교관으로 이해 가능하다.

당스 마카브르는 영원한 삶을 갈망하는 인간들에게 올바르게 살것을 권하며 이를 위해 반드시 알아두어야 할 가르침을 '아르스 모리엔디'의 개념 바탕 위에 죽음의 춤 틀을 이용하여 제시하고 있다. 잘죽기 위해 죽음의 춤은 남녀노소나 지위고하의 차이도 없고, 인간이

라면 누구나 통과하여야 할 운명적인 사건이라는 것이다. 그러한 의미에서 당시 중세 시대에 최고의 자리에 있던 사람들도 죽음에 끌려가는 모습을 보여준다.

이러한 해설은 이 예술이 강한 종교적 의도에서 발생했음을 여실히 보여준다. '아르스 모리엔디', '잘 죽는 법'이 제시하는 것은 악마의 유혹에 굴하지 말고 기독교 권위에 복종하고 기독교 교리에 따라 살아야 한다는 당시의 종교관을 그대로 반영한 것이다.

프롤로그 다음으로 당스 마카브르는 1) 교황, 2) 황제, 3) 추기경, 4) 왕, 5) 대주교Le patriarche, Patriarch, 6) 육군총사령관Le connestable, 7) 대주교Larchevesque, Erzbischof, 8) 기사, 9) 주교, 10) 기사종자騎士從者, Lescuier, Schildträger, 11) 수도원장, 12) 행정관Le bailly, 13) 학자, 14) 시민, 15) 주교좌성당 참사회원Le chanoine, Domherr, 16) 상인, 17) 카르투지오 교단 수도사Le chartreux, 18) 하사관, 19) 승려, 20) 고리대금업자, 21) 의사, 22) 연인, 23) 신부神父, 24) 시골 사람, 25) 법률고문, 26) 악사, 27) 프란체스코 수도회 수도사, 28) 어린이, 29) 성직자, 30) 은둔자로 되어 있는데, 이곳에 실려 있는 바도모리를 일별해 보면 '아르스 모리엔디'적 사고가 촘촘히 깔려 있다.

기요 마르샹 목판화본은 다음과 같은 시(그림 3-4 참조)로 마감하고 있다.

인간은 무無이다, 그것에 대해 생각해야 할 것이다.
모든 것은 아무것도 아니다, 허망하다.
그래서 그대들은, 그대들이 본 이 이야기를,
잘 기억해 두어야 할 것이다.

Ung roy mort
Vous: qui en ceste pourtraicture
Veez danser estas diuers.
Pensez quest humainne nature
Ce nest fors que viande a vers.
Je le monstre: qui gis enuers:
Si ay ie este roy coronnez.
Telz seres vous: bons: et peruers.
Tous estas: sont aux vers donnez.

Lacteur
Rien nest domme: qui bien y pense.
Cest tout vent: chose transitoire.
Chascun le voit: par ceste danse.
Pour ce: vous qui veez listoire
Retenez la bien en memoire.
Car hommes et femmes elle amoneste:
Dauoir de paradis la gloire.
Eureux est: qui es cielx fait feste.

Mais aucuns sont a qui nenchault
Comme sil ne fust paradis:
Ne enfer. helas: il auront chault.
Les liures que firent iadis
Les sains: le monstret en beaux dis.
Acquitez vous qui cy passes:
Et faictez des biens: plus nen dis.
Bien fait vault moult es trespasses.

Cy finit la dase macabre imprimee
par vng nomme guy marchant de
morant au grat hostel du college de
nauarre en champ gaillart aparis
Le vinthuitisme iour de septembre
Mil quatre cet quatre vingz et cinq

그림 3-4 파리 이노상 당스 마카브르 에필로그, GK106

왜냐하면 낙원의 광채光彩를 얻기 위하여,

이 이야기는 남자들과 여자들을 일깨우고 있기 때문이다.

복되도다! 천국에서 축제를 벌이는 자는.

그러나 낙원이 어떠한지 혹은 지옥이 어떠한지를

신경 쓰지 않는 자들도 있다네,

아, 그들은 뜨거운 (불)맛을 보리니.

언젠가 성자들이 쓴 책들은

이것을 아름다운 말씀으로 보여주고 있다네.

잘해라, 더 이상 나는 말하지 않겠다.

좋은 작품들은 죽은 자들에게 많은 것을 할 수 있다. (GK106~107)

인간은 아무것도 아니고 삶은 허망하기 때문에 '낙원에서 광채를 얻기 위하여' 그리고 '천국에서 축제를 벌이기' 위해서는, 즉 영원한 삶을 살기 위해서는 '아르스 모리엔디'의 본질과 원리를 잘 기억해야 한다는 논리다. 아르스 모리엔디가 '당스 마카브르/토텐탄츠'의 중요한 모티프임을 강조하는 대목이다.

메멘토 모리

토텐탄츠와 설교

바젤 토텐탄츠가 설교자 교회의 도미니크 수도회 수도원 평신도 공동묘지 담장 안쪽에 그려져 있는 사실이 말해주듯, 바젤 토텐탄츠는 설교와 밀접한 관계가 있다. 설교자 교회는 오르도 프라이디카토룸[5]과 아르테스 프라이디카토룸artes praedicatorum이라고 표기하기도 한다. 라틴어 'ordo praedicatorum'을 직역하면 '설교자 교단'이란 뜻이고, 이는 도미니크 수도회를 이르는 또 다른 이름이기도 하다. 이때 도미니크 수도회는 '아르테스 프라이디카토룸'이라고 표기하기도 하는데, 이는 라틴어로 '설교자의 기예들'이란 뜻이다.

설고자 교단이란 별칭은 단순히 도미니크 수도회[6]를 뛰어넘어 탁발수도회 전체의 이념이기도 하다. 탁발수도회는 13세기에 기독교를 믿는 전 서유럽과 중부 유럽에 급속도로 전파되었다. 탁발수도회가

이렇게 급속도로 팽창한 근본적인 원동력은 요아힘 폰 피오레Joachim von Fiore, 1130/1135~1202가 예언한 것처럼 당시 정신적으로 승화한 기독교의 종말론Eschatologie과 희망, 특히 프란체스코 수도회에 있었다. 탁발수도회, 기독교의 종말론과 희망은 토텐탄츠 예술을 탄생시킨 주체와 개념이다. 그리고 이들은 설교와 밀접한 관계가 있다.

1424년 파리 '이노상 공동묘지 당스 마카브르' 역시 탁발수도회 소속인 프란체스코회 수도원 공동묘지 납골당에 그려져 있다. 라 셰즈 뒤 당스 마카브르는 특이하게 베네딕트회 수도원에 소재하고 있다. 바젤 토텐탄츠는 도미니크 수도회 수도원[7]에 그려졌고, 1524년 한스 홀바인의 토텐탄츠—알파벳은 바젤 도미니크 수도회 수도원에서 발생했다.

도미니크 수도회는 성직자와 평신도로 구성되어 있었는데, 제일 높은 자리에는 이 단체를 이끌고 대외적으로 대표하는 프리오르Prior, 즉 수도원장이 있었다. 성직자들은 목회가 주된 업무인 반면, 평신도들은 수도원과 수도원 정원의 실질적인 일을 도맡아 해야 하는 의무가 주어졌다. 1215년 도미니크 수도회를 창립한 도미니쿠스Dominikus, 1170~1221는 14세까지 팔렌시아에서 '아르테스 리베랄레스' 즉 자유기예—현대에는 리버럴 아츠Liberal Arts로 변형 발전됨—를 익힌 후 철학과 신학을 수학했다. 이러한 이력에서 보듯이 '도미니크 수도회' 소속 설교자들은 '아르테스 리베랄레스'를 익힌 자들로, 서양 전통 수사학의 범주와 체계를 바탕으로 설교를 펼쳐나갔다.

이들이 교양 필수로 이수해야 했던 '자유 7개 과목'은 문법, 수사학, 논리학변증법, 산수, 기하학, 음악, 천문학이었고 이 7개 과목은 3개 과목 '트리비움(문법, 수사학, 논리학(변증법))'과 4개 과목 '쿠바드리비움(산술학, 기하학, 음악, 천문학)'으로 나뉘어 불리는데 설교자들에

게 '트리비움'은 중요한 지식을 전달했다.

도미니크 수도회는 프란체스크회, 카르멜회, 아우구스티노회와 더불어 탁발수도회의 4대 분파에 속한다. '탁발수도회'는 중세 전성기인 13세기에 개혁종단으로 발생했다.

중세 시대에 설교는 성사聖事보다 중요하지 않았다. 그보다는 만찬인 성찬식聖餐式이 중요했다. 그런데 1200년 개혁운동이 발생하며 설교의 중요성을 인지한 분파가 생겼다. 발도파Waldensians, Waldenser의 '평신도 운동'이 여기에 속한다. 가톨릭교회에서는 평신도들에게 설교를 허락하지 않았다.

결과적으로 발도파 평신도들은 교회에서 쫓겨났다. 그와 동시에 교회가 인정한 설교 교단이 있었는데, 도미니크 교단과 프란체스크 교단 같은 탁발수도회는 설교를 강조했다. 중세 말 대학이 설립되며 설교를 잘할 수 있는 교육 여건이 조성된 것도 바로 이 시기이다. 이제 라틴어가 아닌 자국어로 설교가 진행되었다. 토텐탄츠의 바도모리—'토텐탄츠 텍스트'로 표기하는 편이 옳을 수 있다—역시 라틴어가 아니라 중세 불어, 중세 독일어, 중세 영어 등 자국어로 쓰였다.

아르테스 프라이디칸디(설교 기예)

설교 규범規範은 고대 후기 이래로 수사학 이론의 한 분야였고, 수사학은 중세 설교 현장에서 중심 역할을 했다. 중세에는 자유롭게 의견을 표출할 수 있는 일반적인 권한이 없었기 때문에 여자나 하층민은 침묵을 했고, 연설가들은 연설할 기회가 없었다. 설교자나 선교자

들은 교단이나 교황의 허가를 받아서 설교단에 설 수 있었다. 이러한 의미에서 설교는 수사학을 사용할 수 있는 좋은 기회였다.

'아르테스 프라이디칸디artes praedicandi, 설교 기예'는 고대와 유대 모범에 따라 발달했는데, 고전고대古典古代 수사학은 중세에 중요한 역할을 담당했다. 교회 초기에 '미션(전도) 설교(복음을 전함)', '예언(예수 생애의 영감과 경고)', '호밀레Homile(성서의 구두 주해)', '그리스도의 에피데익틱Epideiktik' 설교 형태가 발생했다. 기원후 400년 최초의 설교에 관한 저서인 『그리스도 가르침에 대하여De doctrina christiana』를 쓴 성 아우구스티누스Sanctus Aurelius Augustinus Hipponensis, 354~430는 수사학을 설교의 보조 수단으로 보았다. 그는 설교의 목적을 '도케레docere, 청중을 가르치는 것'와 '모베레movere, 청중을 감동시키는 것'로 보았다.

중세 시대 독일에서는 어떻게 설교를 해야 하는지 등에 관한 설교Homiletik에 관한 지침서는 없었다. 이러한 상황에서 학교에서 가르치는 고전 수사학의 일반적인 법칙이 설교의 보조 수단으로 활용되었다.[8] 마르틴 루터Martin Luther, 1483~1546부터는 2,000회 이상, 장 칼뱅Jean Calvin, 1509~1564부터는 1,200회 이상 설교가 행해졌다. 1600년이 되어서야 개신교 목사들은 1주일에 1회 이상 1~2시간 동안 설교를 했다. 이러한 배경에서 보듯이 중세 말 설교 이론과 실제는 서양 전통 수사학에 강한 영향을 받고 있다.

수사학은 기본적으로 서양에서 발달하고 꽃을 피운 학교 교과 과목 중의 하나였다. 연설을 잘하고 말을 잘하는 기술이 수사학의 핵심이다. 수사학의 기본인 연설의 종류로는 '법정 연설', '정치 연설genus deliberativum', '식장 연설'이 있고 기능으로 보면 '가르치는 방법', '대화하는 방법delectare', '감동시키는 방법'이 있다.

그다음으로는 수사학의 중요한 부분인 연설이 행해지기까지의 단계에 관한 체계가 있다. 연설이 행해지기까지에는 '인벤티오inventio, 발견', '디스포지티오dispositio, 배열', '엘로쿠티오elocutio, 치장, 언어 선택', '메모리아memoria, 외우기', '프로눈티아티오pronuntiatio, 연설의 실제'의 다섯 단계가 있다. 이 중에서 이 책은 '인벤티오', '디스포지티오', '엘로쿠티오'의 틀에 따라 토텐탄츠 설교를 분석해 보기로 한다.

인벤티오[9]

설교자가 설교단에 서서 오른손에는 성경을 들고, 왼손은 손짓 기예Chironomia[10]를 부리며 설교를 하고 있다(그림 3-5 참조).

설교단 앞에 모여 설교를 듣는 사람은 모두 9명이다. 설교를 듣는 것인지 아니면 그냥 모여서 잡담을 하는 것인지 불분명하다. 여기에 모인 자들의 신분은 복식이나 어트리뷰트를 통해 드러난다. 왼쪽부터 추기경, 주교, 교황이 보이고, 중앙 위로부터 아래로 왕비, 왕, 황제가 서 있다. 그 오른쪽으로 왕, 식별이 불가능한 2인과 농부가 있다.

이들을 직업별로 분류해 보면 교황, 추기경, 주교는 '교회 당국자'로 성직자 지위에 속한 자들이다. 두 번째로 황제, 왕, 여왕(혹은 왕 부인)은 '속세 당국자'로 귀족 지위에 속한 자들이다. 세 번째로 농부나 식별 불가능한 2인(둘 중 한 명은 여성) 평신도 지위나 시민 지위에 속한 자들이다. 설교자가 설교를 들어야 할 대상으로 '발견'한 자들은 교회 당국자/성직자 지위, 속세 당국자/귀족 지위, 평신도 지위/시민 지위 집단이다.

서양 전통 수사학에서 차용한 설교의 이론과 실제에서의 '발견' 범주는 소속된 교단의 교리 전제하에 설교자가 생각하고 상상할 수 있

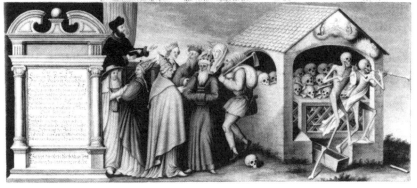

그림 3-5 바젤 토텐탄츠 설교 장면[11]

는 모든 사물과 사건에 대한 사려 깊은 파악으로부터 출발한다. '발
견'의 대상은 설교자가 묘사하고 기술하는 영적인 것과 현세적인 것,
그리고 생명체와 무생물체를 포함한 세상의 모든 것들이다.

'발견'의 전제 조건은 다루려고 하는 사건이나 사물과 관계된 모든
주위 환경을 사려 깊고 면밀하게 파악해 두는 일이다. 그것을 위해서
는 설교자의 지적 능력intellectio은 당연한 일이다. 그런데 토텐탄츠 설
교는 한 개별 인간인 설교자에 의해 설교의 '발견'이 결정되는 것이
아니라, 중세라는 독특한 시대적 상황에 의해 '발견'이 결정되었다.
이는 어느 특정한 개인이 설교를 하는 것이 아니라 시대가 설교를 하
고 있었고, 이와 함께 중세 말의 토텐탄츠 설교는 시대의 산물이자
시대의 요구였기 때문이다.

그림 3-5에는 '설교자Der Prediger'라는 부제가 붙어 있고, 그림 3-6
에는 '죽음Der Todt'이라는 부제가 선명하다. '바젤 토텐탄츠'는 형식상
설교이고, 주제―설교자의 '발견'―는 죽음임을 분명히 밝히는 대목
이다. 그림 3-6이 펼쳐지는 곳은 납골당으로, 납골당 앞에는 죽음의

두 사나이가 나팔을 불고 북을 치며 춤추는 발동작을 하고 있다. 이들이 내세우는 것은 메멘토 모리이다. 이 표어는 곧 설교자의 수사적 '발견'이다.

수사학이나 설교에서 사물의 발견이란 자연과학자들처럼 그동안 아무도 몰랐던 새로운 물체를 찾아내는 것이 아니라 이미 존재하고 주어진 대상물에서 그것이 지니는 독특한 특성이나 기능에 대해 설교자가 파악한 본인 특유의 의미를 자기 나름대로 부여하는 작업을 말한다. 이때 사물이란 삼라만상의 모든 물체뿐만 아니라 이 세상의 자연계나 인간 사회에서 벌어지는 모든 사건과 이에 수반되어 나타나는 현상을 총망라한다.

'발견'의 방법에는 여러 가지가 있다. 이 분류 원칙은 '모든 논증의 집이고 또한 논증의 본고장sedes et quasi domicilia omnium argumentorum'으로 표현되는 서양 전통 수사학의 발견 방법인 '토포스τοπός' 체계에 암시를 받고 있다. 그중에서 가장 일목요연한 발견 방법론이 사람에 의한 토포스loci a persona와 사건에 의한 토포스loci a re 구분법이다. 즉 연설의 대상은 '사람에 관한 일' 아니면 '사건에 관한 일'로 집약되고, 이에 따라 설교의 대상 역시 '사람에 관한 일' 아니면 '사건에 관한 일'이라는 것이다.

참고로 고대 그리스어 토포스τοπός는 라틴어로 로쿠스locus로 표기하고 우리말로는 '장소'로 번역한다. 즉 말을 하기 위해 만들어 놓은 근거, 테마 등등이 토포스다. 예를 들면 해가 지고 해가 뜬 이전의 시간을 '어제', 지금 이 시간이 지나 해가 지고 해가 뜰 다음의 시간을 '내일'이라고 하는 것이 토포스다. 사랑, 증오, 도덕, 이성, 죽음 등등의 개념도 인간이 만든 토포스다.

'바젤 토텐탄츠'에서의 토포스는 죽음, 더 나아가 메멘토 모리인데 이

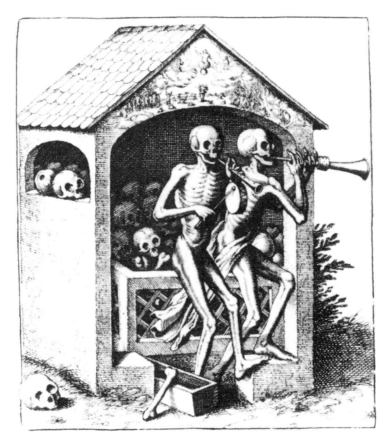

O Mensch betracht/ Vnd nicht veracht/
Hie die Figur/ All Creatur

Die nimpt der Todt Früh vnd spot/
Gleich wie die Blum Im Veld zergoht.

Todt

그림 3-6 바젤 토텐탄츠: 죽음

는 '사건에 관한 일'에 해당하고, 토텐탄츠에 등장하는 교황(그림 3-7 참조), 황제(그림 3-8 참조), 주교(그림 3-9 참조), 왕부인/여왕(그림 3-10 참조), 공작 부인/여공작(그림 3-11 참조) 등등은 '사람에 관한 일'에 속한다.

'토포스는 이 세상에 존재하는 모든 단어나 개념을 총괄하는 것 같지만 수사학에서 말하는 토포스란 일반적인 사물이나 사건을 지칭하기보다는 논증Argument을 하기 위해 연설자가 의도적으로 설정한 단어나 개념을 말한다. 하지만 토텐탄츠 설교에서의 토포스는 이 세상에 존재하는 모든 단어나 개념의 총괄이자 일반적인 사물이나 사건인 사람들의 삶과 죽음에 관한 모든 논증을 포괄하고 있다.

바젤 토텐탄츠는 사람들을 모아놓고 설교하는 그림으로 시작하여 아담과 이브의 원죄 그림으로 끝을 맺는다. 최후의 심판을 묘사하고 있다. 이 모든 것이 설교자의 발견에 속한다. 그와 더불어 메멘토 모리, 즉 죽음은 속세의 신분과 상관없이 모두의 목숨을 앗아간다는 사실을 상기시키는 것 역시 설교의 발견이다.

설교 및 군중을 감동시키는 방식에도 발견 법칙은 작동한다. 설교자는 일방적으로 강연하며 강요하고 군중은 수동적으로 듣기만 하는 도케레를 사용하지 않는다. 설교자가 죽음의 사실 및 그에 관한 사실을 말한 다음 '죽음의 후보'들이 이에 대해 반응하는 '델렉타레' 방식을 취하고 있다. 모놀로그Monologue가 아니라, 디알로그Dialogue이다.

내용 면에서는 죽음의 위탁자인 설교자가 죽음의 절대적인 힘을 과시하는 도케레가 모든 분위기를 지배하는 반면, 죽음의 불가피성 속에 삶에 대해 마지막 애착을 보이는 '죽음의 후보'들의 모베레가 밑바닥에 깔려 있다. 군중을 감동시키는 영향의 측면에서 볼 때 도케레,[12] 델렉타레,[13] 모베레[14]가 효과적으로 사용되고 있다.

Kom heilger Vatter, werther Mann,
Ein Vortantz müßt ihr mit mir han:
Der Ablaß euch nicht hilfft dar von,
Das Zweifach Creütz und dreifach Kron.

Heilig war ich auf Erd genant,
Ohn Gott der höchst führt ich mein Stand:
Der Ablaß that mir gar wohl lohnen,
Noch will der Tod mein nicht verschonen.

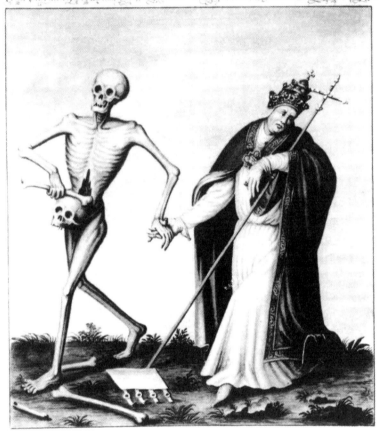

그림 3-7 바젤 토텐탄츠: 교황에게 간 죽음

Todt zum Keyser.

HEr: Keyser mit dem Grawen Bart/
Euwr Reuw habt jhr zu lang gespart/
Drumb sperrt Euch nicht/ jhr müßt darvon/
Vnd tantz'n nach meiner Pfeiffen thon.

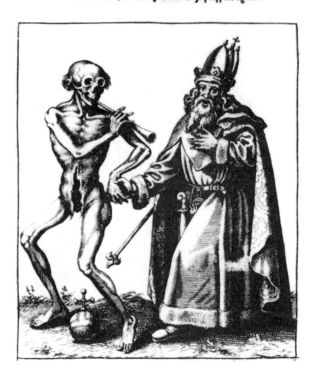

Der Keyser.

JCh kondte das Reich gar wol mehren
Mit streitten/ Fechten/ Vnrecht wehren:
Nun hat der Todt vberwunden mich/
Daß ich bin keinem Keyser gleich.

Todt

그림 3-8 바젤 토텐탄츠: 황제에게 간 죽음

Todt zum Bischoff.

E Vwer Würde hat sich verkehrt/
Herr Bischoff weiß vnd wolgelehrt:
Ich wil Euch in den Reyen ziehen/
Ihr mögen dem Todt nicht entfliehen.

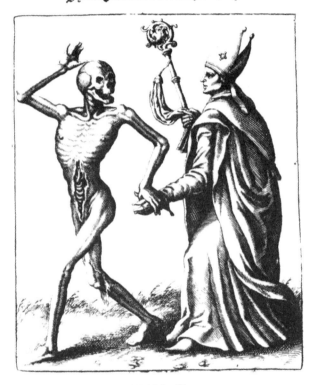

Der Bischoff.

J Ch bin gar hoch geachtet worden/
Dieweil ich lebt in Bischoffs Orten:
Nun ziehen mich die vngeschaffnen
An jhren Tantz/alß einen Affen.

Todt

그림 3-9 바젤 토텐탄츠: 주교에게 간 죽음

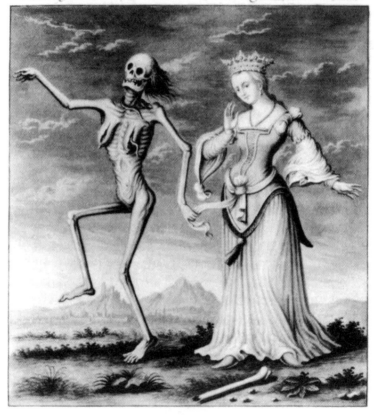

그림 3-10 바젤 토텐탄츠: 여왕/왕비에게 간 죽음

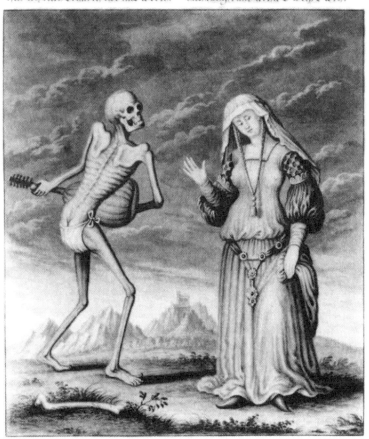

Fraü Hertzogin feind wolgemuht
Ob ihr schon feind von edlem Blut
Hochgeachtet auf dieser Erd.
Hab ich euch dennoch lieb und werth.

Ach Gott der armen Lauten Thon
Müst ich mit dem Greütlng darvon.
Heut Hertzogin und nimmer meh.
Ach Angst und Noht. O weh, O weh.

그림 3-11　바젤 토텐탄츠: 공작 부인/여공작에게 간 죽음

디스포지티오

설교에서 '디스포지티오dispositio'**15**란 말 그대로 발견된 사물이나 사건을 청중이나 주변 상황을 고려하여 적합하고 보기 좋게 배열하고 정렬하는 작업을 말한다.

바젤 토텐탄츠를 예로 들면 다음과 같은 디스포지티오로 되어 있다. 1) 교황, 2) 황제, 3) 황제 부인, 4) 왕, 5) 여왕(혹은 왕비), 6) 추기경, 7) 주교, 8) 공작, 9) 여공작(혹은 공작 부인), 10) 백작, 11) 수도원장, 12) 기사, 13) 법률가, 14) 시의회 의원, 15) 전례장, 16) 의사, 17) 귀족, 18) 귀부인(혹은 귀족 부인), 19) 상인, 20) 수녀원장, 21) 거지, 22) 숲속의 은자, 23) 풋내기 청년, 24) 고리대금업자, 25) 처녀, 26) 교회당 헌당 축제 관악기 연주자, 27) 전령관, 28) 지방자치단체 기관장, 29) 행정관, 30) 바보, 31) 소매상, 32) 맹인, 33) 유대인, 34) 이교도, 35) 여자 이교도(혹은 이교도 부인), 36) 요리사, 37) 농부, 38) 어린이, 39) 엄마, 40) 화가.

이러한 배열 법칙과 규범은 '파리 이노상 당스 마카브르', '뤼베크 토텐탄츠', '베를린 토텐탄츠', '피규어들과의 토텐탄츠', '4구절 오버도이치 토텐탄츠'는 물론 이어지는 토텐탄츠들도 철저히 따르고 있다.

설교자는 교황, 황제, 왕, 추기경 등의 순서에 따라 설교의 내용을 배열하고 있는데, 이는 설교자가 사회적 신분 질서를 철저하게 설교의 배열 법칙에 응용하고 있다는 증거이다. 동시에 죽음 앞에서도 철저히 중세의 신분제도를 반영하고 있다는 증거이다. 서양 중세는 제1신분인 성직자, 제2신분인 귀족, 제3신분인 농민으로 철저하게 구분되는 계층 사회였다.

중세의 철저한 신분 제도를 염두에 두고 죽음 앞에 선 인간들의 서열을 일별해 보면 우선 눈에 띄는 것이 교황(1순위), 총대주교(4순위), 대주교(5순위), 추기경(6순위), 주교(7순위), 수도원장(11순위), 전례장(13순위), 수녀(19순위) 등의 성직자 집단이다. 이들은 총 24부류의 인간들 중 8명으로 전체의 1/3을 차지한다. 인원수나 토텐탄츠 배열의 순위로 볼 때 성직자 집단이 중세 사회에 얼마나 중요한 위치를 점하고 있었던가를 여실히 보여준다.

중세 사회에서 종교의 무게는 대단했고, 교회는 중세의 삶 전체를 지배했다.[16] 이로 인해 중세인들은 교회와 성직자들이 가르치는 원칙에 따라 살아야 했다. 그들은 인간의 삶은 물론 죽음에 대한 생각까지도 지배했다. 죽음에 관한 사항이야말로 그들이 존재할 수 있는 이유였고, 그들의 전유물이자 최고의 상품 내지 권력이었다.

다음으로 황제(2순위)와 황제 부인, 왕(3순위) 등 국가의 통치자들이 그 뒤를 잇고 있다. 황제나 왕은 근대국가에서는 절대 권력의 소유자였지만 중세 시대에는 아직 교황보다 아래에 배열되어 있다. 성직자나 국가의 절대 권력자 다음으로 공작(8순위), 백작(9순위), 기사(10순위)가 순서대로 나열되어 있다. 공작과 백작은 분명히 귀족으로서 최상에 위치해 있는 것이 확실하지만 기사가 이렇게 높은 서열에 있는 것은 눈에 띄는 일이다. 하지만 영주들이 후원하고 자기의 주군에게 충성하고 신의를 지키던 기사 계급 역시 중세 시대에는 귀족의 한 부류였다.

기사의 위치를 확인해 보기 위해 중세의 삶과 생활의 측면에서 인간들의 부류를 또다시 확인해 본다면 중세 사람들은 사회적으로 크게 '일하는 사람들: 농민', '싸우는 사람들: 기사 계급', '기도하는 사

람들: 성직자', '도시민: 상인, 장인'[17] 등 네 가지로 분류됨을 알 수 있다. 이러한 정황을 바탕으로 귀족계급을 다시 한번 배열해 보면 공작(8순위), 백작(9순위), 기사(10순위), 귀인貴人(15순위), 귀부인(16순위)의 순서가 된다.

다음은 법률가(12순위)와 의사(14순위)가 배열되어 있는데, 이들은 약사(18순위)와 더불어 특별한 기술의 소유자, 즉 농민이 아닌 장인의 부류에 속하는 사람들이다. 농민에 속하지 않는 사람들로는 도시와 관계된 상인(17순위)이 그다음에 배열되어 있다. 그다음 하층 직업인 요리사(20순위)와 농부(21순위)가 뒤따른다. 그다음의 거지(22순위)는 사회 서열이나 직업에도 속할 수 없는 인간 사회 밖의 사람이다. 엄마(23순위)와 아이(24순위)를 최하층에 배열한 것은 신분이나 직업이 아니라 인간 모두는 죽음 앞에서 예외가 없다는 사실을 알리려는 의도임이 분명하다. 엄마의 경우는 인간 세상에서 가장 사랑스러운 존재인데도 죽어야만 된다는 사실을 일깨워 주고 있고, 아이의 죽음은 인간애적인 관점뿐만 아니라 당시 유아 사망률이 높았다는 사회적 현실을 상징적으로 보여준다.

그 밖에도 이들이 특별히 예술품의 대상으로 선별된 이유는 신과 성직자 중심의 중세 사회를 벗어나 서서히 인간 중심의 사회가 도래하고 있다는 것을 은연중에 알리고 있기 때문이다. 이들 모두가 죽음의 후보들이다.

그런데 설교자들은 왜 '배열'을 하려고 할까? 왜 그들은 배열을 중시할까? 설교자가 배열을 설교의 중요한 과제로 여기는 이유는 설교의 본질이 목적성을 지녔기 때문이다. 문학의 본질이 목적성을 지니듯이, 설교야말로 종교의 목적성을 전면에서 실행하는 하나의 도구

이기 때문이다.

　설교의 본질이 목적성을 지니고 있다는 것은 다시 말해 설교자가 설교를 통해 영향을 미치려고 한다는 뜻이다. 설교자는 '나를 위해', '너를 위해', 그리고 '그를 위해' 설교한다. 이때 '그'란 그가 믿고 전파하고 싶은 하느님이라는 존재이다. 그렇기 때문에 설교를 잘하려고 하는 것은 그의 영향력을 발휘하고 싶기 때문이다. 토텐탄츠가 일반인들에게 영향을 미쳤다면, 설교로서 이미 목적을 달성한 것이나 마찬가지다.

　설교가 목적성을 지니고 있다는 당연하고도 평범한 사실에 대한 조심스러운 파악은 토텐탄츠를 설명하기 위한 중요한 암시를 제공하고 동시에 문제를 해결하기 위한 결정적인 시금석으로 작용한다. 설교자가 목적을 달성하기 위해서는 이에 합당한 수단을 사용하는데, 서양 전통 수사학은 이를 세 가지 방법으로 설명한다. 서양 전통 수사학은 청중에게 영향을 주기 위해서, 즉 목적지에 도달하기 위한 방법론으로 '도케레', '델렉타레', '모베레'를 제시한다.

　배열은 '가르치기 위해', '대화하기 위해', '감동을 주기 위해' 설교자가 설정한 수사적 발전 단계의 두 번째 과제이다. 그런데 가르치거나, 대화하거나, 감동을 주기 위한 것들은 언뜻 보기에 설교자가 추구하고자 하는 궁극적인 목적, 그 자체처럼 보이지만 사실 설교 이론 관점에서 보았을 때는 목적을 이루기 위한 수단에 불과하다. 그런데 이러한 것들을 단순히 수단이라고 속단할 수밖에 없는 이유는 설교의 본질이 교인들을 설득시키고 감동을 자아내는 데 의의를 두는 상황 논리를 기조로 삼기 때문이다.

　단순한 신분의 나열보다도 배열의 체계를 설명하기 가장 좋은 모

델은 설교의 단계이다. 설교의 단계는 '엑스오르디움exordium, 설교 시작', '나라티오narratio, 이야기하기', '아구멘타티오argumentatio, 증거 대기, 논증', '페로라티오peroratio, 설교 마감'로 진행된다. 그런데 설교를 이루는 각각의 단계는 그 나름대로 독립적인 의미를 지니면서 다른 단계와 유기적으로 연결되기 때문에 고전 수사학은 '연설의 단계'라는 말보다는 '연설의 부분들partes orationis'이라는 용어를 사용한다. 이들 중 토텐탄츠 설교와 관련해서는 '나라티오'와 '아구멘타티오'가 특히 많이 사용된다.

죽음

수녀님, 그대는 그대가 영민하다고 잘못 생각하셨습니다.

이 원무에 그대도 함께 춤을 출 것입니다.

그대의 수녀복을 벗어 던지십시오.

그대는 여기에서 죽음들과 함께 가야만 합니다.

수녀

나는 나의 수녀원에서

어린 수녀로 신을 섬겨왔다네.

그런데 지금 나의 기도가 무엇에 도움이 되겠는가?

나는 죽음의 원무에 발을 들여놓아야 한다네. (GK319)

4구절 오버도이치 토텐탄츠에 나타난 죽음과 수녀의 대화는 나라티오를 그대로 적용하고 있다. 나라티오는 설교자가 다루려고 하는 사건의 진상에 대한 묘사인데, 이 묘사는 정말로 있었거나 혹은 실제로 있었을지도 모르는 사건을 청중이나 관람객에게 납득시키기 위한

유용한 서술로 나머지 설교 부분에서는 전체의 출처 역할을 한다. 위에서 보듯이 나라티오는 짧고 분명함의 덕목을 추구한다. 짧게 이야기해 주는 것은, 사건이 논쟁의 대상으로 떠올랐을 경우 장황한 설명보다 더 믿음을 주고, 사건이 복잡하고 불분명할 때는 쉽게 이해시킨다는 특징이 있기 때문이다.

다음은 죽음과 공작(그림 3-12 참조)과의 대화에서 아구멘타티오의 예를 보기로 하자.

죽음

그대는 숙녀와 함께 언젠가 세상을 날아다녔지요.

기세등등한 공작님이여, 아름다운 노래를 불러댔지요.

그것을 그대는 이 윤무에서 회개해야만 합니다.

자 어서, 죽음이 그대에게 인사를 하게 하시오.

공작

나는 명예로운 귀족의 군주들을 검으로 다스렸노라,

그들이 공작에 귀속되어 있는 것처럼.

그런데 지금 나는 이 의상의 보석에서 밧줄로 끌려

이 죽음의 춤을 강요당하는구나. (GK297)

공작은 귀족 신분 중 최고의 직책이다. 중세 시대의 공작은 통치권에서 왕 다음으로 중요한 인물이었다. 왕이 주도하고 왕과 영주들에 의해 선출된 권력의 정점에 선 귀족이었다. 토텐탄츠에서 공작은 손동작이나 몸의 자세 등이 당당하다. 하지만 전투 태세를 보이지 못

HAbt jhr mit Frauwen hoch gesprungen/
Stoltzer Hertzog ists euch wolg'lungen:
Das müßt jhr an den Reyen büssen/
Wol her g'lust Euch die Tod'n zu grüssen.

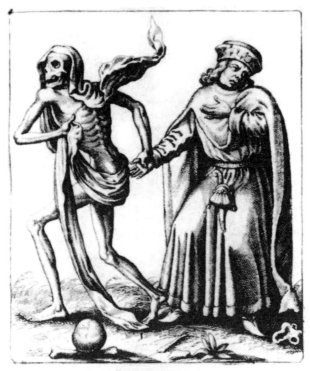

Der Hertzog.

O Mordt muß ich so flux darvon/
Landt/Leut/Weib/Kindt dahinden lon:
So erbarm sich GOtt in seim Reich/
Jetzund werd ich meim Tentzer gleich.

F Todt

그림 3-12 죽음과 공작

하고 죽음과는 완전히 다른 방향을 보고 있다. 발동작 역시 마찬가지다. 그렇지만 낙담한 표정은 짓지 않고 또렷이 다른 곳을 응시하고 있다.

이에 대응하듯이 죽음은 왼손으로 공작의 끈을 휘둘러 감은 채 검을 쥐고 있다. 분노한 듯한 눈매에 무엇인가 강압적으로 말하는 듯한 입 모양을 한 채 왼쪽 발로는 공작을 움직이지 못하게 하려는 목적으로 공작의 복장을 고정시켜 밟고 있다. 둘 사이에 '증거 대기', 즉 현대 서구어로 '아규먼트'가 시작된 것이다. 텍스트 중 "죽음이 그대에게 인사를 하게 하시오"라는 문장은 단순히 당시 공작이라는 위치나 사회적 역할에 대한 의문 내지 불만을 표시를 뛰어넘어 강한 논쟁거리를 제기한 것이다. 즉 죽음이 성직자 집단이라고 본다면 '공작'은 귀족 집단의 최상에 위치한 대표 신분으로 성직자 집단이 귀족 집단을 강하게 비판한 것이고, 죽음이 당시의 진리 내지 세상의 승리자 개념이라면 '공작'은 부정부패의 대표적인 신분이기 때문에 윤리적으로는 질책당해야 하고 사회적으로는 폐지되어야 하는 신분 계층이라는 논리이다. 이와 함께 아름다운 세상의 테두리 안에서 숙녀들과 놀아나고, 사회적 위치를 이용하여 불편부당하게 선량한 일반인을 억압하고 쾌락의 세월을 보내는 이 계층은 윤리적으로는 "회개해야만" 하는 사람들이었고, 법이나 사회적으로는 죽음으로 체벌당해야 마땅한 신분들이라고 공공연하게 토텐탄츠 바도모리는 알리고 있다.

귀족은 사회적 · 법적 · 정치적으로 특권 계층이었다. 무엇보다도 특권을 이용하여 높은 경제적 이권을 누리는 사람들이었다. 그들의 권력은 이미 때어날 때부터 정해진 것이었다. 따라서 특별한 삶의 형태를 지녔고, 엘리트 의식을 발휘하는 사람들이었다. 게다가 일반인

에게는 높은 신분의 품격으로 각인된 자들이었다. 부와 권력, 엘리트 의식과 높은 신분의 품격을 바탕으로 아름다운 여인을 거느리며 인생과 세상을 즐길 수 있는 사람들이었다. 그러니 인생과 세상이 아름답고, 저절로 아름다운 노래가 나올 수밖에 없었다. 하지만 이러한 모든 일은 세속적인 일이었다. 죽음의 입장에서 보면 죽음의 춤을 추며 회개해야 할 일이었고, 어서 죽음을 맞이해야 할 사람들이었다.

귀족은 선거권과 국가의 공적인 직책을 맡은 자들이었다. 선거권과 공직은 곧 권력의 표지였다. 그 밖에도 경제력과 종교적 힘은 그들의 위치를 더욱 공고히 했다. 실질적으로 국가의 운영은 그들의 손에 달려 있었다. 귀족의 참여 없이 왕권은 성취될 수 없었다. 귀족의 무게는 왕의 영향력에 따라 달랐다. 왕권이 강할 때는 귀족의 힘이 약했고, 왕권이 약할 때는 귀족의 힘이 강했다.

13세기가 되면서 유럽의 귀족들은 고위 귀족과 하위 귀족으로 분열된다. 고위 귀족과 하위 귀족의 차이는 정치적 결정을 할 때 얼마만큼의 영향력을 발휘할 수 있느냐에 따라서 결정되었다. 그 둘은 특권을 지녔으나, 고위 귀족의 특권은 하위 귀족의 특권을 능가했다. 권력은 편중되었다. 공작, 영주, 백작과 그들의 가족은 고위 귀족에 속했다. 귀족 연합의 정점에는 왕과 황제가 있었다. 이들 신분은 출생과 더불어 미리 결정되어 있었지만, 고위 귀족에서 하위 귀족으로 강등되기도 했다.

중세 초기에는 없던 소위 하위 귀족은 중세 후기가 되면서 새로이 나타난 신분 계층이다. 귀족으로 태어나지 않았기 때문에 태생적으로는 귀족이 아니었던 '기사'가 그들이다. 사람들은 이 신분을 '기사임 혹은 기사 집단'[18]이라고 표기했다. 기사가 귀족 신분으로 형성되

던 초기에는 부농도 기사 신분으로 상승할 가능성이 있었다. 중세 후기가 진행됨에 따라 귀족의 재산을 행정적으로 처리하던 고위직 공무원들도 하위 귀족으로 신분 상승했다.

아구멘타티오는 설교의 가장 중요한 부분이고 동시에 좋은 발견이 중요한 역할을 하는 곳이다. 아규먼트를 하기 위해서 설교자는 본인의 이익에 따라 논쟁에 관한 질문을 서술하고 대답할 준비가 되어 있어야 한다. 청중이나 관람객에게 본인의 주장이 믿을 만하게 받아들여지고 결국에는 설득으로 연결되기 위해서 본인이 준비한 대답이 타당함과 증명력을 지니고 있어야 하기 때문이다. 아구멘타티오의 중점은 영향 측면에서 볼 때 불필요한 '감동 주기'를 피하고 '가르치기'를 적용해야 하기 때문에 대부분의 설교자들은 도케레를 적용한다.

아구멘타티오는 긍정적인 것만 있는 것이 아니라 부정적인 반증도 있다. 증거를 대는 방법으로는 외부에서 끌어들이기, 기술 부리기, 부풀리거나 비약하기 등 세 가지가 있는데, 이러한 기술은 토텐탄츠 텍스트에 골고루 산재해 있다. 그뿐만 아니라 감정을 자극하는 방법인 칭찬과 질책도 도처에서 응용되고 있다.

엘로쿠티오

'엘로쿠티오elocutio'[19]는 수사적 발견과 배열의 결과로 얻어진 생각이나 대상에 대해 말이나 글을 사용하여 짜임새 있게 다듬고 꾸며서 가지런히 하는 일이나 그러한 기술을 말한다. 발견과 배열이 말하고자 하는 대상의 범주에 속한다면 치장은 말 그대로 언어를 도구로 삼

는 철저한 언어 작업이다.

어느 한 대상에 대해―토텐탄츠 설교에서는 죽음에 관해―똑같은 마음을 느꼈다고 할지라도 좋은 설교가 되는지 아니면 일상어로 전락하는지는 바로 치장의 작업 결과에 달려 있다. 죽음과 기사 간의 바도모리 텍스트를 보기로 하자.

죽음

기사님, 그대는, 죽음과 그리고 죽음의 시종과
기사도적인 전투를 끝까지 성취하기로
미리 예정되어 있습니다.
하지만 그곳에서 내리치는 것과 찌르기는 아무 도움이 되지 않습니다.

기사

나는 실로 고귀한 의미를 가지고
세상의 한 엄한 기사로 헌신했노라.
하지만 지금 신분의 명예를 경멸당하며
이 춤추기를 압박당하는구나. (GK221)

기사라고 하면 누구에게나 떠오르는 이미지가 '말을 타고 있는 군인'이다. 무장하고 있는 갑옷이나 말은 값비싼 물품들이었으므로, 이 것을 소유하는 것 자체만으로도 이미 사회적으로 높은 신분이다. 하지만 토텐탄츠를 설교하는 설교자는 기사를 '기사도적인 전투'나 용맹도 아무 소용 없고, 그저 죽음의 춤 추기만을 압박당하는 인간으로 치장해 버린다. 다음으로 죽음과 농부(그림 3-13 참조)의 대화를 보기

로 하자.

죽음

농사꾼아, 네 거친 신발을 신은 채로,

서둘러라 이리로, 너는 칭찬을 얻어야만 한다.

이 춤 저 뒤에, 그곳에서

죽음이 너를 발견할 것이다.

농부

나는 아주 힘든 노동을 했고,

땀은 내 피부를 타고 흘러내렸네.

나는 죽음에게서 도망쳤으면 좋으련만,

죽음 옆에서는 어떤 행운도 없네. (GK323)

농부는 평생 아주 힘든 노동을 한 사람이다. 농사의 주된 일터는 경작지이고, 일과는 해가 뜨면서 시작해서 어둠이 몰려오면 끝이 난다. 농부들의 일상은 수확 계절의 순환에 따라 결정된다. 연초에 농토를 빌리는 것으로 시작하여, 쟁기질하고 씨 뿌리고 김매고 작물을 길러낸다. 여름과 초가을에는 열매를 거두고, 쟁기질을 한다. 중세의 농부들은 경작지에서만 노동을 하는 것이 아니라, 가축도 돌봐야 했다.

농부의 기본적인 두 가지 작업은 밭일과 가축을 기르는 일이다. 가축의 경우, 소는 운송 수단으로 사용되지만 우유, 고기, 가죽의 공급원이기도 하다. 돼지 역시 중요한 먹거리의 공급원이다. 양은 옷을 만드는 중요한 털을 제공한다. 경작지에서 일하는 것 이외에도 가축

Todt zum Bawren.

DV haſt g'habt dein Tag arbeit groß/
Früh vnd ſpatte ohn vnderloß/
Dein Burde will ich dir abheben/
Korb/Flegel Degen thu mir geben.

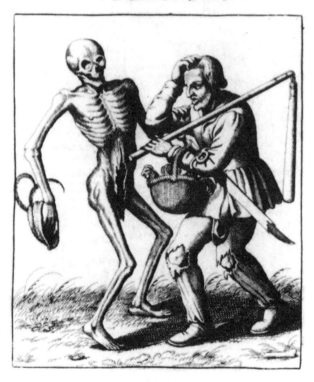

Der Bawer.

O Grimmer Todt gib mir mein Hůt/
Mein Arbeit mir nicht mehr weh thut/
Die ich mein Tag je hab gethan/
Was zeiſt mich armen alten Mann.

Todt

그림 3-13 바젤 토텐탄츠: 농부에게 간 죽음

을 돌보는 것은 농민들에게 시간을 투자해야 되는 고된 일이었다. 그래서 땀은 농부의 피부를 타고 흘러내린다. 이런 농부에게 설교자는 '네 거친 신발을 신은 채로' '서둘러서 죽음의 세계로 가서' '죽음의 춤을 추어야만 된다'는 말의 치장을 한다.

중세 시대에 농민은 서열상 제3신분에 속했지만 인구 비율로는 유럽 인구의 대부분인 90% 정도를 차지했다. 신분상으로는 제3계급이었지만 제1신분과 제2신분인 클레루스와 귀족을 떠받치는 부의 토대였고, 주민들의 먹거리를 창출해 내고 생계를 위해 일하는 필수 불가결한 구성원이었다. 사회적으로 이렇게 중요한 과업을 떠맡고 있음에도 불구하고 신분상 그들의 위치는 밑바닥이었다. 이러한 농부들에게도 죽음은 여지없이 찾아온다는 말을 수사적 문체를 동원하여 설교자는 '농민'들을 죽음의 행렬에 끼워 넣으려 한다.

평생 정신적 활동은 성직자에게 내맡기고, 권력자에게는 지배를 받고, 사회적으로는 일정한 위치를 누려본 적이 없는 밑바닥 사람들인 노동자 농민들이 죽어가는 현장에서 설교자는 아름답게 치장된 언어로 노동자의 죽음까지도 지배한다. 노동자들의 노동으로 주민들이 먹고살았고, 성직자와 권력자들에게는 부의 토대를 마련해 주었지만 그들을 칭찬하는 고위층 신분은 없었는데 이제 죽음의 순간에 설교자들이 그들을 위해 언어 치장을 하고 있는 것이 토텐탄츠의 장면이다. 치장을 통한 토텐탄츠 설교의 암비발렌츠Ambivalenz가 여실히 드러나고 있다. 이를 통해 우리는 중세의 실상을 경험한다.

중세뿐만 아니라 이러한 현상은 역사가 발전해도 크게 변하지 않는다. 평생 밑바닥 사람으로 일정한 위치를 누려본 적 없고 제대로 대접도 받아보지 못한 사람들은 죽음의 현장에서까지도 평생 정신적

활동을 내맡긴 사람들과 군림해 온 권력자들에게 치장을 통해 또다시 지배를 당한다. 그들은 마지막 순간까지 '죽음의 형상'으로 따라와 이승에서 지배했던 자들을 저승으로 가는 길목까지 지배하려고 한다. 그리하여 치장이 서툴거나 불가능한 눌린 자의 삶은 죽음과 함께 모든 것이 소멸하고, 지배자의 치장만 남아 역사가 된다. 이때 '죽음의 형상'이란 지배자들이 이승에서 소유했던 최고의 위치 내지 불가항력의 권력 내지 부를 말한다.

다음으로 죽음과 '거지'를 보기로 하자. 농부는 하층 신분이자 하층 계급으로 인간 사회의 식량 공급원 역할이라도 하지만, 어떤 신분이나 계급에도 속하지 못할뿐더러 인간 사회의 구성원 취급을 받지 못하는 사람들이 거지들이었다. 굳이 구분하자면 중세의 거지는 신분상 최하층이었다. 거지를 인간으로 취급했는지, 아니면 장면으로 포착한 인간의 모습이었는지는 당시의 구성원들만이 말해줄 수 있을 것이다. 그런 거지에게도 설교자들은 치장을 동원하여 설교를 한다.

죽음
절뚝거리며 네 목발을 짚고 이리로 오너라.
네 소지품은 행복하게 바뀔 것이다.
살아 있는 자들은 너를 아무것도 아니라고 업신여긴다.
죽음은 너에게 특별한 은혜를 베풀 것이다.

거지
이곳 삶에서 한 가련한 거지,
아무도 그와 친구를 맺으려고 하지 않는다네.

하지만 죽음은 그의 친구가 되려고 한다네.

죽음은 부자의 팔로 그를 데리고 간다네. (GK325)

당시 거지들은 가진 것이 아무것도 없었고, 지하실 바닥에서 잠을 잤고, 자주 일용직으로 일했다. 중세 시대에는 대략 인구의 1/5이 거지였다. 하지만 동냥은 긍정적으로 보았다. 가난한 자만이 동냥을 할 수 있었다. 그렇지 않은 자가 동냥을 할 경우에는 고액의 벌금형을 납부해야만 했다. 속죄하려는 자들은 죄과에 따라 많거나 적은 적선을 베풀었다. 그러한 의미에서 적선은 좋은 행동이었다.

다음으로 죽음과 '엄마'를 보기로 하자. 감정을 느낄 수 있고 인식이 가능한 개체라면, 인간은 물론 동물 전체까지를 포함해서 이 세상의 피조물에게 엄마란 생명의 근원지이고 본인을 지켜주는 보금자리이다. 죽음과 엄마의 바도모리 시는 다음과 같다.

죽음

자 조용히 해라 그리고 그대의 말다툼을 중지하거라.

그러한 다음 요람을 가지고 아이에게 달려가거라.

너희 두 사람 모두는 이 춤에 와야만 한다.

부인이여, 웃으시요, 그러면 재미는 완벽할 것이니.

엄마

오 아이야, 나는 너를 풀어 놓아주려고 했단다.

그런데 지금 모든 기대는 저쪽에 있구나.

죽음은 우리를 앞질러 와서

나와 너를 잡아쥐고 있구나. (GK327)

'치장'인 '꾸밈'은 표현의 욕구인 동시에 채워지지 않는 영원한 갈등의 샘물이다. 꾸밈은 설교자 개개인이 지니고 있는 능력의 표출일 뿐만 아니라 설교를 듣는 이로 하여금 본인 자신의 감정처럼 느끼게 하는 척도로도 작용한다. 꾸밈은 설교자 개개인만의 소유물이 아니라 세상을 파악하려는 인간 개개인의 본성에 속한다. 인간은 꾸밈을 통해 세상을 이해하고 또한 꾸밈의 거짓 가면을 벗기며 참세상을 알아가기 때문이다.

꾸밈은 이처럼 세계관을 바꾸기도 하고 새로운 세상을 창조하는 무기 중의 무기다. 꾸밈의 종류로는 상징, 은유, 비유, 메타포, 알레고리, 아이러니, 패러독스 등등이 있는데, 토텐탄츠 설교는 이러한 꾸밈들로 가득 차 있다. 설교에서 문체는 크게 세 가지로 분류한다. '게누스 숩틸레genus subtile, 소박한 문체', '게누스 메디움genus medium, 중간 문체', '게누스 그란데genus grande, 격정적인 문체'가 '3대 문체'[20]이다.

게누스 숩틸레는 가르치려는 목적을 지니고 있다. 이러한 목적은 당연히 날카롭고 빈틈없는 표현을 요구한다. 소박한 문체는 그 사용에 있어서 일상어가 가장 적절하고, 치장의 항목 중에서는 '푸리타스puritas, 깨끗함'와 '페르스피쿠이타스perspicuitas, 분명함'를 표현의 덕목으로 삼는다. 이러한 덕목은 실제로 수사적 배열 법칙의 나라티오와 아구멘타티오를 통해 실현된다. 왜냐하면 나라티오와 아구멘타티오를 통해 표현하려는 사건이나 사물은 전면에 드러날 수 있고 또한 격하게 촉발된 감정을 쉽게 누그러트릴 수 있기 때문이다.

게누스 메디움은 기본적으로 대화하려는 문체이고, 이를 통해 청중

이나 독자와 한 몸이 되고 싶어 하는 것이 그 목적이다. 중간 문체가 소박한 문체와 다른 점은 청산유수와 같은 메타포나 상징 등 치장을 사용하여 독자와 함께 강의 물줄기가 끊임없이 흐르듯 쉬지 않고 이야기하고 싶어 하는 것이다. 중간 문체는 특성상 수사적 배열 법칙의 나라티오를 즐겨 사용한다.

게누스 그란데는 말 그대로 인간의 격정적인 감정을 자극하기 위한 문체이다. '격정적 감정 상태'를 이해하기 위해서는 우선 감정이란 무엇인가에 대한 이해가 전제되어야 한다. 감정은 인간이 보고, 듣고, 만지고, 맛보는 과정이나 결과에서 나타난 정신이나 영적인 변화의 총체이다. 사랑, 증오, 기쁨, 슬픔, 희망, 의심, 공포, 전율, 분노, 환희, 욕구, 동성 등이 감정에 속한다.

자료상 감정은 윤리학Ethics 범주에서 쉽게 발견된다. 시대적으로 중세보다 이후이긴 하지만 바로크 시대 독일의 시인이자 언어학자인 유스투스 게오르크 쇼텔Justus Georg Schottel, 1612~1676이 1669년에 발간한 에티카Ethica[21]는 특히 주목을 집중시킨다. 쇼텔은 에티카를 행실/몸가짐 기예, 혹은 잘 사는 기예로 규정하며 선과 악에 관련된 다양한 감정을 다루고 있는데 우리가 토텐탄츠와 관련하여 이 저서를 주목하는 이유는 크게 두 가지가 있다. 첫째, 쇼텔의 에티카는 바로크 시대의 감정만을 대상으로 삼은 것이 아니라 고전고대부터 당시까지의 원전들을 인용함으로써 인간이 보편적으로 지닐 수 있는 일반 감정들을 다루고 있기 때문에 토텐탄츠 감정론 해석에 도움을 줄 가능성이 있고, 둘째, 에티카를 '잘 사는 기예'로 규정하는 것을 보며 토텐탄츠 역시 '잘 사는 기예'의 일종이라는 것을 다시 한번 재확인할 수 있기 때문이다.

'격정적인 문체'에서는 가르친다는 목적은 잠시 뒷전으로 밀리고, 어떻게 하면 감정을 자극할까 하는 것이 글쓰기의 최상 목표로 떠오른다. 이러한 목표를 위해서는 기교적이고 부풀리는 감각적인 문체가 주로 동원된다.

—

가우데아무스 이기투르

온 세상의 비탄에 대한 대답

『피규어들과의 토텐탄츠. 이미 세상 모든 국가들로부터의 비탄과 대답Der Doten dantz mit figuren. Clage vnd Antwort schon von allen staten der welt』[22] 이 펼쳐지는 곳은 기요 마르샹의 '파리 이노상 당스 마카브르'에서처럼 책을 펼쳐놓고 무엇인가를 가르치려는 듯한 성직자의 공간이 아니다. 그렇다고 바젤 토텐탄츠에서처럼 설교자가 설교 연단에 서서 각계의 대표들을 모아놓고 설교하는 것도 아니다.

『피규어들과의 토텐탄츠. 이미 세상 모든 국가들로부터의 비탄과 대답』은 성직자의 공간이 아니라, '탄츠하우스'(그림 3-14 참조)에서 '죽음의 피규어'들이 죽음의 춤을 추는 장면으로 시작하고 있다.

현대 독일어에서 '탄츠하우스Tanzhaus'로 표기되는 중세 시대의 '단츠 후스츠dantz husz'는 오늘날 일반적으로 통용되는 '댄스 하우스Dance

House'가 아니다. 당시의 탄츠하우스는 오늘날과 같은 댄스홀이 아니라, 결혼식이나 축제를 위해 설치된 시민들을 위한 건물이었다.[23]

탄츠하우스에 등장하는 피규어는 모두 일곱으로, 이들 각자는 신나게 악기를 연주하고 환호하고 발을 굴러대며 서로 손잡고 짝을 이루어 즐겁게 춤을 추고 있다. 죽음의 피규어들만 즐거운 것이 아니다. 위 왼쪽 책상머리에 걸터앉아 샬마이Schalmei를 연주하는 죽음의 피규어 눈구멍을 파고 들어가 귓구멍으로 나오는 뱀도, 아래 오른쪽 첫 번째에 있는 죽음의 피규어 목뼈를 파고 들어가 반쯤 밖으로 나온 뱀도 리듬을 타며 환호하고 즐기는 모습이다. 분위기에 취한 듯 죽음의 피규어들 역시 자기 몸속을 파고 들어와 즐기는 뱀을 전혀 개의치 않고 흥겹게 악기를 연주하고 환호하며 춤을 추고 있다.

전체적으로 음악 소리가 천지에 울려 퍼지고 즐거운 춤의 향연이 펼쳐지는 장면이다. 이로써 이 윤무는 아르스 모리엔디나 메멘토 모리가 아니라, 가우데아무스 이기투르, 즉 "그래서 우리는 즐겁다!/ 그러니 우리를 즐겁게 하라!"를 여실히 보여주고 있음을 확인시켜 준다.

『피규어들과의 토텐탄츠』는 특별히 설치된 공간에서 피규어들이 출연하여 죽음의 춤을 공연처럼 펼치는 것이 특징이다. 공연을 진행하기 위해서는 공연장이 필요한데, 이 조건은 덮개 설치로 해결된다. 지붕과 천장을 입체적으로 보여줌으로써 덮개가 마련되었음을 알리고, 덮개가 설치됨으로써 실내 공간 혹은 무대 역시 확보된다. 무대 위에는 소품인 큰 탁자가 놓여 있고 치장물인 깃발들이 나부낀다.

무대 중앙에는 십자가 표시의 깃발이 선명하게 눈에 띄는데, 자세히 보면 특별히 벽에 걸어놓은 것이 아니라 왼쪽에서 두 번째 '죽음의

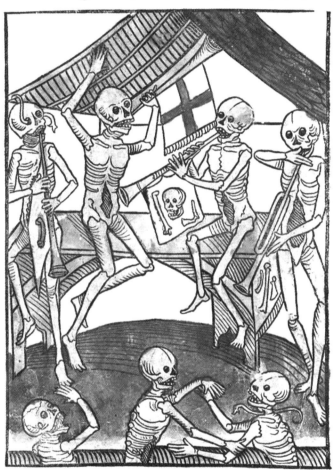

Ol an wol an ir herzen vnd knecht
Sprynigt her by võ allẽ geſchlecht
wie jung wie alt wie ſchon od kruſz
Ir muſzent alle in diſz dantz huſz

그림 3-14 『피규어들과의 토텐탄츠』: 탄츠하우스에서 죽음의 춤 개막 장면, 바이에른
국가도서관 소장

피규어'가 왼쪽 손으로 높이 쳐들고 있는 악기 샬마이에 매달려 있다. 샬마이에 깃발을 매단 것은 상단에 배치된 4명의 죽음의 피규어 모두 마찬가지다. 왼쪽에서 세 번째(오른쪽에서 두 번째) 죽음은 해골을 중심으로 2개의 뼈다귀가 양옆을 감싸는 형태로, 오른쪽에서 첫 번째 죽음은 3개의 크고 작은 뼈다귀 깃발을 매달고 있다. 깃발에 새겨진 십자가, 해골, 뼈다귀를 통해 공연이 표방하는 의도를 정확이 전달받을 수 있다.

특이한 것은 왼쪽에서 첫 번째 죽음의 깃발인데, 해골이나 뼈다귀 그림 대신에 빈 공간의 흰 천 중앙에 구멍이 뚫리고, 그 뚫린 구멍 사이로 남근이 불쑥 튀어나온 점이다. 남근은 음악이 연주되는 샬마이와 같은 아래 방향을 향하고 있다. 남근이 살아 있는 육체 상태를 보존하고 있음은 이 죽음은 죽은 송장이 아니라 산 자의 '죽음 역할 피규어'의 부속물임을 말해준다. 이때 남근은 하나의 상징물로 '죽은 자들의 뼈다귀'와 대비되고, 그와 동시에 남성의 정력이나 생명력을 관객에게 과시한다. 공연이 표방하고자 하는 의도에 남성의 성기가 추가됨으로써 본 공연은 춤과 노래뿐만 아니라 어릿광대도 포함되어 있음을 알린다.

죽음의 춤이 진행되는 공간 전체는 무대처럼 보이는 윗면과 일반 관객이 참여하여 즐기는 객석인 아랫면으로 구분되어 있다. 무대는 단지 객석을 위해 존재하고, 객석 역시 무대를 필요로 하듯이 극장의 전제 조건인 '포디움Podium, 무대'과 '아우디토리움Auditorium, 객석'이 조건을 충족시키듯 구비되어 있다.

등장인물들 역시 무대와 객석을 경계로 양분되어 있다. 이 공연은 그림에 나타난 것만 볼 때 연기자 4명과 관객 3명으로 구성되어 있는

데, 관객은 수동적으로 감상만 하는 것이 아니라 적극적으로 동참하여 일곱 피규어 모두가 엑스타시 상태로 하나 되어 '그래서 우리는 즐겁다!'는 분위기를 연출해 내고 있다.

무대 공간에서 눈길을 끄는 것은 연주하는 자들의 발을 받치고 있고 또한 동시에 책상을 놓은 밑바닥이다. 밑바닥은 인공으로 설치한 평편한 공연 무대가 아니라 녹색의 잔디로 보이는 둥그스름한 언덕 모양의 자연 지형이다.

이러한 암시를 근거로 이어지는 그림들을 유심히 살펴보면 각각의 공연 장소들은 녹색 바탕에—필요에 따라서는 흙 색깔 첨부—'야외의 자연 지형', '두 개의 언덕배기', '길을 사이에 둔 양쪽의 벌판/언덕배기', '강을 사이에 둔 양쪽의 산', '녹색 지형과 흙토' 등등으로 야외의 길거리이다. 그리고 이러한 지형에 서서 공연하는 각각의 피규어들은 빠짐없이 악기를 소지하고 있다.

이러한 점을 종합해 볼 때 죽음의 춤을 공연하는 피규어들은 어느한 곳에 정착하여 고정적으로 공연하는 신분이 보장된 연기자들이 아니라 정처 없이 길을 떠도는 슈필로이테Spielleute,[24] 즉 놀이하는 사람들이 분명하다. 이 장면에서의 슈필로이테는 유랑[25] 악사, 춤추는 사람, 음유시인, 어릿광대들로 보인다. 슈필로이테는 죽음의 춤뿐만아니라 중세 연구를 위해 중요한 존재이다.

중세 시대의 슈필로이테란 오락과 춤음악/댄스 음악을 펼치던 유랑객들이었다. 그들은 악사이자 가수였고, 배우이자 댄서였다.

'슈필만Spielmann', 즉 놀이하는 사람 개념이 최초로 나타난 것은 8세기이다. 13세기까지는 특별한 의미를 부여하지 않고 사용되었다. 슈필만이라고 하면 당시 사람들은 '오락의 기술'을 직업으로 지닌 사람

들을 떠올렸다. 그다음으로 바로 정착하지 않고 떠돌며 공연하는 사람들로 생각했다. 그러다가 그들에 대한 상은 점차로 '음악을 연주하는 자'들로 바뀌었다.

직업 상태로 볼 때 슈필만은 서민 내지 천민이었다. 궁정이나 시 소속 음악가들과 견주어 보면 그저 하층민이었다. 궁정이나 시 소속 음악가들이 궁정이나 시 혹은 교회를 대표하는 기능의 일환으로 궁정의 예식을 담당하고 교회에서 미사를 주도했다면 슈필만은 갑자기 모여든 사람들 앞에서 춤을 추고 오락 음악을 연주하는 유랑객이었다.

여기에서 보듯이 이들은 민속음악가에 가까웠고, 본인들은 음악이 직업이었지만 그저 직업 음악가의 문턱에 서 있는 사람들이었다. 본인들은 음악으로 생활을 연명해 갔지만 일반인들이나 상류층의 시각에서 볼 때는 직업 음악가가 아니었다. 하지만 때에 따라서는, 즉 상류층이 그들의 공연을 필요로 할 때는 직업 음악가였다.

역사적으로 볼 때 슈필로이테들은 게르만족의 대이동375~568 당시 어느 한 곳에 정착하지 않고 군대를 따라다니며 공연하던 것이 발생의 기원이다. 이때 나타난 특징은 '정착하지 않고 떠돌아다닌다'는 것과 공연의 '레퍼토리를 항상 준비'하고 있어야 한다는 것이었다.

그 후 시대가 변하며 이들은 이동하는 군부대와 상관없이 자기들끼리 무리를 지어 유랑하는 음악인이 되어 연말연시 등의 대목장이나 주점을 찾아다니며 공연의 대가로 생계를 유지했다. 때에 따라서는 궁정이나 교회에 불려가 공연을 하기도 했다.

웬만한 궁정은 자체의 '앙상블Ensemble, 악단'이 없었기 때문에 가끔 소규모의 공연이 필요할 때면 '슈필로이테'들을 불러들여 공연을 위

탁하곤 했다. 궁정뿐만 아니라 교회 기관도 마찬가지였다. 슈필로이
테들은 교회 당국의 필요에 따라 축제일이나 종교적인 행사를 위해
교회를 위해 공연했다. 이때 슈필로이테들이 준비한 레퍼토리 중의
하나가 '데 브레비타테 비타이De Brevitate vitae, 인생의 짧음에 관하여'였다.

인생은 짧다. 짧은 인생은 곧 끝이 날 것이다.
죽음은 빨리 온다, 그리고 아무도 배려하지 않는다.
모든 것을 죽음은 뒤섞고, 측은하게 여기지 않는다.
일어서라, 일어서라, 깨어 있어라, 항상 준비하고 있어라!
Vita brevis breviter in brevi finietur,
mors venit velociter et neminem veretur,
omnia mors perimit et nulli miseretur.
Surge, surge, vigila, semper esto paratus!

어디에 있는가, 우리보다 앞서 이 세상에 있던 이들은?
무덤으로 오거라, 네가 그들을 보려면.
유골과 벌레들이 그들이다; 육신은 부패했다.
일어서라, 일어서라, 깨어 있어라, 항상 준비하고 있어라!
Ubi sunt, qui ante nos in hoc mundo fuere?
Venies ad tumulos, si eos vis videre:
Cineres et vermes sunt, carnes computruere.
Surge, surge, vigila, semper esto paratus![26]

'인생의 짧음에 관하여'는 중세 시대 정처 없이 이곳저곳을 떠돌던

가인들이 부르고 다니던 노래로 에픽테토스Επίκτητος, 50~138, 마르쿠스 아우렐리우스 황제Marcus Aurelius, 121~180와 더불어 후기 스토아학파를 대표하는 세네카Lucius Annaeus Seneca, 대략 1~65가 편지 형식으로 쓴 대화록의 제목에서 유래한 말이다. 세네카의 죽음관이 유랑하는 가인들에게 불렸다는 것은 '고전고대'의 철학적 사고가 중세 시대 민간인들에게 수용되었다는 의미이다.

세네카가 살던 1세기 중반의 로마 사회는 고대 그리스어 표현 '테르페 조아 세아톤Térpe zoã seatón!', '인생을 즐겨라!'에서 유래한 '카르페 디엠Carpe diem!', '현재를 즐겨라'가 좋은 의미로 사용되던 시기였다.[27] 카르페 디엠은 기원전 23년 호라티우스B.C. 63~B.C. 8가 쓴 오드 Ode 「로이코노에에게An Leukonoë」의 한 문장이다.

세네카는 그가 살던 당시 인생을 즐기기만 하는 데 열중하는 부유한 자들이 인생의 짧음에 대해 탄식하는 것을 보고 인생이 짧다는 것은 단지 짧은 인생을 의미 있게 보내지 않고, 시간을 허비하는 자들이 본 세상이라고 일갈했다. 즉 인생이 짧은 것이 아니라, 잘못 사용했기 때문에 짧아 보인다라는 것이 세네카의 경고였다.

세네카 텍스트는 한 개인 '루킬리우스Lucilius에게 보내는 윤리학에 관한 편지Epistulae morales ad Lucilium'이지만 전문가들은 이를 공개 강연으로 수용하였기 때문에 후세에까지 잊히지 않고 전해져 내려왔다. 더구나 중세 시대 가인들은 '인생의 짧음에 관하여'를 공개적으로 전파했기 때문에 후기 스토아학파의 사상이 '중세 말 토텐탄츠' 모티프에 강한 영향을 주게 된다.

중세 가인들이 부르고 다녔던 가장 오래된 '데 브레비타테 비타이' 노래 텍스트는 1267년본으로 단성單聲의 콘둑투스Conductus[28]에 『나는

쓰기를 작정했노라Scribere proposui』라는 제목을 지닌 것으로 프랑스 국립도서관에 소장되어 있다. 이 원고는 영국에서 쓰여 작곡된 것으로 추측된다.[29]

울리 분딜리히는 '데 브레비타테 비타이' 노래 텍스트 내용이 담고 있는 '인생의 짧음'과 '죽음에 대한 무력함'이 토텐탄츠의 표제어와 동일하고, '무덤을 방문하라고 요구하는 것'을 첨부하고 '가장 좋지 않은 것, 즉 죽는다는 사실을 항상 (마음에) 담고 있어야 한다'는 점을 일깨워 주고 있다는 점을 들어 토텐탄츠 발생의 근거로 제시하고 있다.[30]

하지만 그와 더불어 주목해야 할 것은 전승되는 구절이 '나는 세상의 경멸에 대해 쓰기를 작정했노라scribere proposui de contemptu mundano'로 시작한다는 사실이다. 콘템프투스 문디, 즉 '세상에 대한 경멸'이 데 브레비타테 비타이의 창작 동인으로 작용한 것이다.

이와 마찬가지로 '이미 세상 모든 국가들로부터의 비탄과 대답Clage vnd Antwort schon von allen staten der welt'이 『피규어들과의 토텐탄츠』창작 동인으로 작용하고 있는 것을 보면 데 브레비타테 비타이의 내용이나 형식이 곧바로 『피규어들과의 토텐탄츠』발생 근거로 작용하고 있음을 알 수 있다. 그렇다면 『피규어들과의 토텐탄츠』가 어떠한 맥락에서 가우데아무스 이기투르와 연결되는지가 다음 과제이다.

오늘날 데 브레비타테 비타이 제목으로 유명한 가우데아무스 이기투르는 라틴어 텍스트로 된 대학생 노래Studentenlied로 전 세계에서 가장 유명한 전통적인 대학생 노래로 알려져 있다. 국내에는 영화 「황태자의 첫사랑Alt Heidelberg」[31]을 통해 알려졌다.

오늘날 통용되는 가우데아무스 이기투르는 중세 시대의 데 브레

비타테 비타이가 근대에 이르러 문학에서 언급되고 일반 사회에서
는 구전으로 전해 내려오다가 1781년 크리스티안 빌헬름 킨트레벤
Christian Wilhelm Kindleben, 1748~1785이 『대학생들 노래』 모음집에 넣어 인
쇄하고, 19세기에는 독일어권에서 대학생 노래로 선풍적인 인기를
끌자 세상에 알려졌다.

데 브레비타테 비타이De Brevitate vitae[32]

〈제1절〉

우리는 그래서 즐거워한다, 우리가 젊은 한;

유쾌한 청춘 후에, 힘든 노년 후에

흙은 우리를 갖게 될지니.

Gaudeamus igitur, iuvenes dum sumus;

post iucundam iuventutem, post molestam senectutem

nos habebit humus.

〈제2절〉

우리보다 앞서 세상에 있던 이들은 어디에 있는가?

위의 세상으로 가라, 아래의 세상으로 가라,

이미 그들이 도착한 곳으로.

Ubi sunt, qui ante nos in mundo fuere?

Vadite ad superos, vadite ad inferos

ubi iam fuere.

〈제3절〉

우리의 인생은 짧다, 짧음 속에 끝이 온다.

죽음은 빨리 오고, 잔혹하게 우리를 저쪽으로 홱 낚아채 간다.

아무도 피할 수 없다.

Vita nostra brevis est, brevi finietur.

Venit mors velociter, rapit nos atrociter,

nemini parcetur.

〈제5절〉

모든 소녀들은 살아가리라, 가볍게 살아가고 아름다운 소녀들은.

여인들 역시 살아가리라, 부드럽고 사랑스러운 여인들은.

선량하고 부지런한 여인들은.

Vivant omnes virgines, faciles formosae,

vivant et mulieres, tenerae, amabiles,

bonae, speciosae.

〈제7절〉

슬픔을 거꾸러뜨려라, 증오하는 자들을 거꾸러뜨려라,

악마를 거꾸러뜨려라, 대학생회 회원들의 모든 적을 거꾸러뜨려라.

그리고 모든 조롱하는 자들을 거꾸러뜨려라.

Pereat tristitia, pereant osores,

pareat diabolus, quivis anti burschius

atque irrisores.

「가우데아무스 이기투르」는 형식으로 볼 때 대학생들의 권주가이자 '드링킹 송Drinking Song'이다(그림 3-15 맥주 항아리 컵 참조). 그뿐만 아니라 '무도 권유가'이자 '무도가/춤 노래Tanzlied'이다. 이때 춤을 권유한다고 함은 대학생들이 모여 흥겹게 술을 마시는 분위기가 말해주듯 혼자 춤을 추는 독무가 아니라 여럿이 둥그렇게 둘러서서 추거나 원을 돌면서 추는 윤무를 말한다.

인간이 혼자 죽음의 춤을 춘다면 죽음의 세계에 발을 들여놓는 죽어가는 자의 춤이겠지만, 여럿이 둥그렇게 둘러서서 추거나 돌면서 추는 춤은 산 자들이 죽음의 공포에서 벗어나기 위해 유쾌하게 즐기는 죽음의 춤 축제가 된다.

그리고 중세에는 소박하게 '인생의 짧음에 관하여'가 강조되는 것처럼 보인 반면, 근대에 이르러서는 가우데아무스 이기투르, 즉 "그래서 우리는 즐겁다!" 혹은 "그러니 우리를 즐겁게 하라!"가 전면에 등장한다. 이러한 자연스러운 배치는 '인생의 짧음'과 죽음의 공포에서 잠시나마 벗어나기 위해 혹은 철저히 잊고 지내기 위해 본능적으로 귀결된 가우데아무스 이기투르적인 무의식적 태도인데, 다만 『피규어들과의 토텐탄츠』에서는 춤추는 분위기로 나타났을 뿐이다. 이러한 진행 과정은 철저히 세상에 대한 경멸을 극복하기 위한 인간의 삶의 방식이다.

이러한 배경을 밝혀내고 보면 토텐탄츠가 춤의 형식에서도 독무가 아닌 윤무를 지향하는 의미가 뚜렷해진다. 죽음을 대면한 자가 혼자서 추는 춤은 외롭고 무섭지만, 여럿이 추는 춤은 즐겁고 잠시 죽음을 잊게 하기 때문이다. 중세 말의 죽음의 춤들은 '죽음과 교황', '죽음과 여왕' 등 죽음과 한 개별 인간들의 대면 관계로 이루어져 있지만

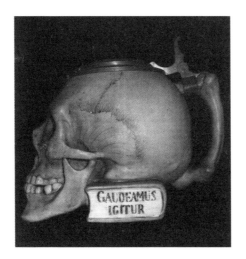

그림 3-15 해골 모양 맥주잔

맥주 항아리 잔 아래 부분에는 책에 새겨진 '가우데아무스 이기투르' 문구가 선명하다.

이들은 단순히 개별 장면을 내세우는 것이 아니라 윤무를 권하고 종국에는 윤무를 지향하는 전 단계로 사용하고 있다. 이것은 죽음의 공포에서 벗어나 이 세상의 삶을 연장하고 싶은 인간들의 무의식에서 비롯된다.

『피규어들과의 토텐탄츠』를 구체적으로 분석하기 이전에 잠시 '데 브레비타테 비타이'나 '가우데아무스 이기투르'의 장르 및 그에 대한 배경을 간략히 언급하기로 한다. 『피규어들과의 토텐탄츠』에 등장하는 죽음의 정체와 작품 발생의 배경을 추적하기 위함이다.

데 브레비타테 비타이나 가우데아무스 이기투르는 문학 장르로 볼 때는 방랑시가Vagantenlyrik에 속하고 크게는 방랑문학Vagantendichtung**33**에 속한다. '바간텐Vaganten, 방랑'은 '(산과 들을) 두루 쏘다니다', '정처 없이 떠돌아다니다' 등의 라틴어 동사 '바가레vagare'에 어원을 둔 말로

당시 '클레루스 바간스clericus vagans, 두루 쏘다니는 성직자'[34]를 우선 떠올리게 하는 용어이다. 12세기와 13세기에 종교계나 속세의 관직을 얻고자 이곳저곳을 정처 없이 두루 쏘다니던 학생들이나 대학생들 혹은 학식을 갖춘 보헤미안들과 관련된 개념이다.

'방랑시가' 작자는 예술에 조예가 깊은 학생들뿐만 아니라, 재능 있는 성직자나 고위 관직에 있는 사람 혹은 학위 소지자들이었다. 이들은 기본적으로 떠돌아다니는 사람들과는 상관이 없다.

내용으로 볼 때는 술자리 노래Drinking song, 놀이 노래Game song, 구걸 노래Bettellied, 사랑 노래Love song, 음탕한 연가Buhllied, 거짓(말) 노래Lügenlied, 꾸짖음 노래Scheltlied 등으로 분류되는데 이들 노래는 사회나 교회를 비판하거나 익살스럽게 비꼬고 있다.[35] 노래에는 교회나 종교성을 비꼼으로써 허용되지 않는 자유로운 공기를 잠시라도 마시고 싶은 정신이 담겨 있었다.

이러한 행동을 부도덕으로 여긴 로마 교황청은 이들을 심하게 질책하고 탄핵했지만 파리를 비롯한 중부 유럽—후일 당스 마카브르나 토텐탄츠 발생 구역—에서는 이들을 칭찬하는 분위기였다. 이 노래들은 대부분 사람들이 모인 곳에서 공공연하게 불렸고, 그러한 다음 입에서 입으로 전파되었기 때문에 전해 내려오는 멜로디는 거의 없다.[36]

이러한 배경이 말해주듯 중세 말 토텐탄츠는 클레리키 바간테스, 즉 '두루 쏘다니는 성직자들'에 의해 탄생했고, 방랑시가의 본질 및 형식을 충실히 따르고 있다고 볼 수 있다. 현재 전해 내려오는 멜로디가 거의 없는 것이 아니라 토텐탄츠를 통해 그 정신과 예술성을 고스란히 전달해 오고 있다.

『피규어들과의 토텐탄츠』는 다음과 같은 토텐탄츠 텍스트로 시작한다.

> 자 그러면, 그대 주인들과 하인들이여,
> 그대 모든 '사람'[37]들은 이쪽으로 뛰어올라라
> 젊든, 늙었든, 아름답든, 쭈글쭈글하든
> 그대들 모두는 이 탄츠하우스에 있어야만 한다.
> Wol an wol an jr herren vnd knecht
> Spryngt her by võ allẽ geschlecht
> wie jung wie alt wie schon od' krusz
> Ir muszent alle in disz dantz husz (GK112)

그림과 텍스트로 구성되어 있는 토텐탄츠 장면에서 텍스트는 동시대의 관람객 내지 독자들에게 작품에 대한 이해를 돕는 역할을 하고 있다. 텍스트가 전달하는 가장 강렬한 메시지는 마지막 문장의 '있어야만 한다'로, 춤이 벌어지는 일의 불가피함과 강제성, 즉 죽음의 불가피함과 죽음의 강제성 표현이다. 그러한 다음의 메시지는 '모두'가 죽음의 후보자라는 점이다.

이때 모두는 사회적으로 그리고 생물학적으로 대립되는 쌍인 '주인-하인', '젊은이-늙은이', '아름다운 사람-쭈글쭈글한 사람'을 내세웠는데, 이는 곧 이어지는 각각의 토텐탄츠 장면에 중세 사회의 모든 신분이 등장하게 될 것을 예고한 것이다. 모든 신분이나 인생의 모든 연령대는 그들의 다양성이나 개별성에도 불구하고 동일한 운명으로 규정되기 때문에, 결국에는 고전고대 후기의 시인 클라우디우

스 클라우디아누스Claudius Claudianus, 370~404의 말처럼 '모르스 아에쿠아트 옴니아mors aequat omnia', 즉 '죽음은 모두를 동등하게 만든다'[38]는 상태에 이르게 된다.

『피규어들과의 토텐탄츠』가 슈필로이테에 의한 가우데아무스 이기투르 공연이기는 하지만 클레리키 바간테스가 사상적 배경의 출처임을 염두에 두면 그림을 다시 한번 검토하게 된다. 사상적 배경뿐만 아니라 당시에 발생한 토텐탄츠들과 공통으로 지니는 특징들 역시 이 속에 들어 있으므로 그림이 지시하는 내용이나 죽음의 상태를 다시 한번 면밀히 살펴보자.

죽음은 살점 하나 없는 뼈다귀와 해골 형상이 아니라 '미라화'되었거나 부패한 시신 상태를 선명하게 보여주고 있다. 뼈다귀 위의 피부는 팽팽하고, 복강은 열려 있고, 벌레가 육체 속을 기어 다닌다. 중세 말에 발생한 토텐탄츠의 공통적인 특징은 '너희들 모두는 내 호각에 따라 춤을 추어야 한다Ihr müßt alle nach meiner Pfeife tanzen'이며 죽음이 산 자에게 명령하는 것이 기본 틀인데, 여기에서는 하나의 죽음이 아니라 전체 앙상블이 샬마이를 부는 것으로 변형되어 있다. 이는 본 공연에 들어가기 전에 죽음의 춤 공연에 대한 주의를 집중시키고 동시에 공연의 의도나 목적을 설명하기 위한 서막이기 때문이다. 이러한 의도는 우선 악기의 장치나 악기의 자세를 통해 잘 나타난다. 무대의 악기 장치나 악기들이 취하는 자세는 우연한 것이 아니라 주도면밀하게 배열되고 의도를 반영한 것이다.

악기에 달려 있는 깃발들은 의미를 내포하고 있다. 한 깃발은 십자가를 보여주고 있고, 다른 깃발들은 죽음과 파멸의 어트리뷰트인 뼈다귀와 해골 그림을 달고 있다. 나머지 또 한 깃발은 흰색 바탕에 구

멍이 뚫려 있고, 뚫린 구멍 사이로 남근이 튀어나와 있다. 그런데 십자가 깃발은 위쪽을, 나머지 세 깃발은 아래를 향하고 있다. 위쪽을 향한 깃발은 하늘이나 영생의 세계에 들어간 고인을, 그리고 아래쪽을 향한 깃발들은 지옥이나 영원한 저주의 세상으로 떨어진 고인들을 떠올리게 하는 장면이다.[39] 이에 따라 춤 역시 두 부류의 고인을 위해 서로 다른 두 종류의 춤을 추고 있다는 생각을 하게 만든다. 3개의 악기는 아래로 향해 있고, 1개의 악기만이 위쪽을 향해 있는 것은 이 당시 중세 기독교를 지배하던 아우구스티누스Augustinus von Hippo, 354~430 신학이 반영된 결과이다.[40] 아우구스티누스 신학은 당시 중세 말에 통용되던 신약성서 마태복음 22장 14절 의미 해석과 상응한다.

사실 부르심을 받은 이들은 많지만 선택된 이들은 적다.

마태복음 22장 14절의 의미가 당시 사회에서 통용되었듯 중세 말에는 구원을 받은 자들보다 저주를 받은 자들이 훨씬 더 많다는 사고가 지배적이었다. 이러한 현상은 죽음은 신이 은총을 보내는 희망이라기보다는 파멸이라는 생각으로 이어졌다. 즉 죽음은 인간을 파괴하고, 최후에는 승리하는 승리자였다. 이러한 이유에서 죽음을 이길 자는 아무도 없다는 사고가 중세 말을 지배했다.

이러한 점들을 볼 때 중세 말 토텐탄츠의 본질은 명확하게 드러난다. 토텐탄츠는 인간이 죽어야만 된다는 사실에 대해 어떠한 주석도 달 수 없고—그래서 끔찍한/충격적인 형식으로 나타날 수밖에 없다—또한 다만 죽어야만 된다는 사실만을 확언하는 것이 아니었다. 오히려 죽음은 당연하기 때문에 토텐탄츠는 이러한 전제를 바탕으로

의미의 상관관계를 분류 정돈하고, 그것에 따라 기예를 기능화하는 것을 과제로 삼았다.

죽음 영접과 윤무

『피규어들과의 토텐탄츠』 두 번째 장면은 7명의 죽음 피규어들이 신나게 악기를 연주하고 환호하고 발을 굴러대며 서로 손잡고 짝을 이루어 즐겁게 춤을 추던 첫 번째 장면에서 장례 의식과 윤무로 바뀐다(그림 3-16 참조). 의식이 거행되는 장소 역시 '그래서 우리는 즐겁다!'의 탄츠하우스가 아니라 납골당의 해골들이 죽음의 춤을 망연히 바라보고 있는 납골당 앞마당이다. 첫 번째 장면이 '그래서 우리는 즐겁다!'를 기본 톤으로 삼고 있다면 두 번째 장면은 장중하면서도 비탄에 잠긴 분위기 속에서 춤과 음악이 진행되고 있다.

그림 윗부분 중앙에 서 있는 죽음은 장례 의식을 진행하는 제사장처럼 보이기도 하고, 전체 구도로 보면 죽은 자를 에워싼 죽음의 윤무 일원이기도 하다. 서로서로 손을 잡고 둥그렇게 원을 형성하여 춤추는 동작과 악기를 연주하는 동작이 윤무임이 분명하다. 4명의 죽음의 악사는 샬마이 대신 죽음의 손을 잡고 있고, 마지막 죽음만이 오른손으로 북을 두드리고 있다.

마지막 죽음이 오른손으로 북을 두드릴 수 있는 것은 마지막 죽음과 첫 번째 죽음 사이에 납골당이 있고 그 중간에 틈새가 있기 때문이다. 첫 번째 죽음의 오른손은 납골당으로 인해 팔뚝만 보인다. 이로 인해 전체의 장면은 납골당에 가야 할 7인의 죽음의 대기자들이

Die menschen dencken an mich Und bedent vor der welt sich Jch
hatte vyl gudes vnd was in eren Gold vnd silber hatte ich zu ver
tzere Nu byn ich in der wonne gewalt Sollich testamet ist mir be
stalt Der got hat mich her zu bracht Do ichs aller mynst bedacht
Furware wer das merckt eben Der mag wol bessern syn leben
wan die goetlachen vnd schympff vsz wann wir neygen zu dissem
Dantzbusz Merckent nu vnd sehent ann disse figure. warzu komet
des mensche nature. Lassent vo sunde das ist myn rad So moget jr by got fynde gnad.

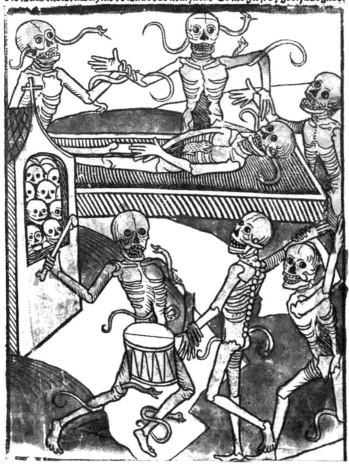

그림 3-16 『피규어들과의 토텐탄츠』: 죽음 영접과 윤무, 바이에른 국가도서관 소장

납골당을 중심으로 원을 형성하며 '죽음의 윤무'를 펼치고 있다. 이 죽음의 윤무는 죽음의 세계에 들어서는 의식으로 속세적 의미로는 장례 의식이다.

납골당 대기자인 7인의 죽음들 중 6인은 죽음의 춤을 추고 있고, 제7의 인간은 이미 죽은 자가 되어 안식의 자세로 누워 있다. 윤무를 추는 6인은 납골당과 마지막 죽음 사이에 틈새가 나 있기 때문에 완전한 원을 형성하지 못하고 있다. 죽음들이 서로서로 놓치지 않으려고 꼭 잡은 손으로 단단한 원을 형성하고 있지 않은 틈새 공간은 원의 형태가 흐트러지고 차차로 넓어지면서 6인의 죽음은 순서대로 납골당으로 향하게 될 것이다.

북을 치는 자가 마지막에 서 있는 것으로 보아 죽음의 대기자는 납골당에 오른손이 가려진 자를 시작으로 둥그렇게 맞잡은 손들의 죽음 차례로 이어질 것으로 예상된다. 이를 납골당 안쪽에 놓인 해골들은 망연히 바라보고, 입구에 가까이 놓인 해골들—최근에 이승을 하직한 순서대로 보이는 죽은 자들—은 세상의 모든 고뇌가 잡다하게 혼합된 감정을 표출하고 있다.

『피규어들과의 토텐탄츠』 도상에서 '죽어 누운 자' 된 죽음은 시신으로 안치되는 입관 형식을 취하고 있다. 누워 있는 죽음이 죽은 자라는 사실은 널판 위에 혹은 관 속에 두 팔을 가지런히 아래로 뻗고 두 손을 모아 음부를 가리고 있는 자세와 배 위로 벌레가 기어가는 것을 통해 보여주고 있다. 누워 있는 죽음의 귓구멍을 뱀이 관통하는 것도 죽은 자임을 표시해 주긴 하지만 다른 죽음들의 귓구멍이나 몸통으로도 똑같이 뱀이 파고 들어간 다음 관통하기 때문에, 여기에서는 오직 기어 다니는 벌레를 통해서만 산 자와 죽은 자의 차이를 구

별할 수 있다.

이 그림은 살아 있던 자가 죽음을 영접한 순간을 보여주고 있다. 이 사건을 기회로 아직은 살아 있는 자들이 함께 모여 죽은 자를 떠나보내는 작별 의식을 치르고 있는데, 죽은 자를 중심으로 원을 그리며 의식을 진행하는 것으로 보아 사자 숭배의 한 단면이 나타나 있다.

산 자와 죽은 자의 연결고리인 사자 숭배에 대한 증거는 대략 무덤의 벽화를 통해 전승되고 있다. 사자 숭배 이외에도 무덤 벽화는 여러 가지를 전달해 준다. 단순히 무덤이나 인간의 생과 사에 관한 문제뿐만 아니라 역사 전반에 관한 기록을 보관하고 있는 인류 문화 문명의 보고이다.

『피규어들과의 토텐탄츠』는 구도로 보아 기원전 5세기경의 것으로 추정되며 이탈리아 동남부에 위치한 루보 디 풀리아Ruvo di Puglia의 무덤 벽화 '무용수들의 무덤Tomba delle Danzatrici'(그림 3-17 참조)으로 거슬러 올라간다. 무용수들의 무덤은 시기적으로 『피규어들과의 토텐탄츠』보다 약 2000년 앞서는데, 관에 누워 있는 죽은 자를 중심으로 산 자들이 에워싸고 서로서로 손을 잡고 둥그렇게 원을 그리고 있는 구도가 비슷하다.

『피규어들과의 토텐탄츠』 죽음 형상들은 고정된 한곳에 자리를 잡고 서서 춤과 노래에 열중하는 반면, 무용수들의 무덤을 둘러싼 인물들은 원을 형성하며 한쪽 방향을 향해 움직이는 동작을 취하고 있다. 납골당 대신 제일 앞에는 윤무를 이끄는 듯한 자가 있고, 또한 그의 맞은편에는 약간 간격을 두고 손을 내밀어 이 무리를 영접하는 듯한 자가 있다는 것이 차이다. 납골당으로 인해 원이 끊긴 듯한 모양 대신에 인간 띠만으로 형성되어 있는 것도 차이다.

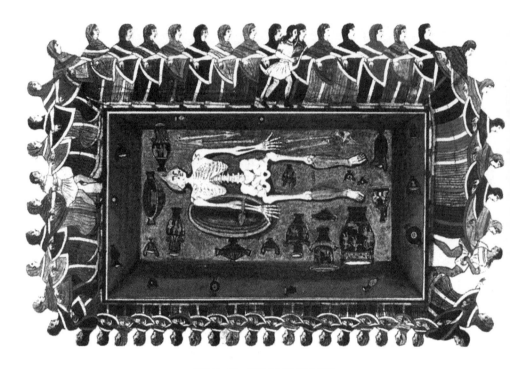

그림 3-17 무용수들의 무덤 벽화

『피규어들과의 토텐탄츠』는 죽음의 한 형상이 누워 있는 반면, 무용수들의 무덤 벽화에는 무덤 속에 해골과 뼈다귀로만 남은 한 남자가 누워 있다. 전자가 현재 진행형인 반면 후자는 과거의 인물을 대상으로 행사를 치르고 있다. 백골이 되어 누워 있는 자는 머리에 투구를 쓰고, 다리에는 부목을 부착하고, 손에는 방패를 들고 있다.

왼쪽 팔 옆에는 고인을 위해 산 자들이 무덤에 넣어준 부장품인 창, 단도, 항아리, 암포라Amphora, 칸타로스Kantharos, 등잔Oil lamp 등이 널려 있다. 무덤 내부의 네 벽에는 그림이 그려져 있다. 소지하고 있는 물품이나 부장품으로 보아 무덤에 누워 있는 자는 전사戰死한 전사

戰士이고, 죽은 자를 중심으로 산 자들이 원을 형성하고 도는 행동을 보이는 것으로 보아 이 그림은 죽음의 춤이고, 구체적으로는 죽음의 윤무이다.

무덤을 에워싼 여인들은 무덤 내부를 중심으로 원을 그리며 춤을 추듯 손에 손을 잡고 왼쪽에서 오른쪽을 향해 움직이고 있다. 여인들뿐만 아니라 남성들도 보이는데, 남성과 여성의 비율은 1 : 10이다. 전면과 좌우 양면에 움직이는 사람들을 관찰해 보면, 30여 명의 여인들이 빙빙 돌고 있고, 이 원의 무리 속에는 수수한 그리스 복장을 한 청소년들도 보인다. 여성에 비해 남성은 단지 3명뿐이다.

한 젊은이가 리라[41]를 연주하고 있지만 무리를 이끄는 역할을 하는 것 같지는 않다. 다른 두 젊은이도 윤무를 이끌기보다는 움직이는 여인들을 동반하는 정도다.[42] 리라를 연주하는 악사는 전체 맥락으로 볼 때 전사한 영웅의 행동을 기리는 노래를 하는 것 같다.[43] 여인들은 '화려한'[44] 색깔의 튜닉Tunic[45]을 걸치고 머리에는 테벤나Tebenna[46]를 두르고 있다.

이 벽화는 토텐탄츠의 기원을 알리는 중요한 자료이다. 토텐탄츠가 춤과 음악을 동반한 사자 숭배의 일환이기 때문이다. 그뿐만 아니라 죽음 내지 죽음에 관련된 의식에는 춤과 음악이 동반된다는 중요한 사실을 동시에 알려준다.

무용수들의 무덤에서 보듯이 로마 시대에는 죽은 자를 중심으로 산 자들이 죽음의 춤을 추었다면, 『피규어들과의 토텐탄츠』와 같은 중세 말의 죽음의 춤은 춤을 추는 자들이 죽음의 형상으로 바뀌었다. 이때 무용수들의 무덤에 참가한 혹은 동원된 여인들의 정체와 『피규어들과의 토텐탄츠』의 죽음 피규어들의 정체는 밝혀야 할 사항으로

남는다. 이를 위해 로마 시대의 '장례 행렬' 풍습을 잠시 살펴보기로 한다.

로마 시대의 장례 행렬pompa funebris에 대해서는 그리스의 역사가 폴리비오스Πολύβιος, B.C. 203~B.C. 120년경가 이미 기원전에 그의 저서 『히스토리아이』[47]에서 밝히고 있다. 그에 따르면 높은 신분의 사람이 죽었을 경우 장례 행렬은 악사/음악가들이 인솔하고, 그 뒤를 (대가를 받고) 울어주는 여자, 춤추는 사람Dancer, 어릿광대, 흉내 내는 배우들이 뒤따랐다.

이들은 자발적으로 참여한 것이 아니라 특별한 대가를 받고 행사를 주최한 자들의 요구에 의해 그들의 목적을 달성해 주기 위해 동원된, 오늘날 개념으로 볼 때 예술인이다. 이들의 역할은 호라티우스Quintus Horatius Flaccus, B.C. 65~B.C. 8의 『시학De arte poetica』에 나오는 유명한 구절 '시인은 유익하려 하거나 혹은 즐기려 한다Aut prodesse volunt aut delectare poetae'를 연상시킨다. 본인들의 유익함을 위해 대가를 받는 것이 첫째 목적이고, 예술 활동을 통해 즐기는 것이 두 번째 목적이다. 예술의 기원 혹은 예술가의 기원에 해당한다.

장례 행렬을 인솔하고 뒤따르는 연기자들이 부르고 공연하는 예술 장르는 '만가輓歌'[48]임이 틀림없다. 이 비가悲歌는 로마 시대인 당대보다도 중세 초기에 왕이나 고대 게르만 민족의 우두머리인 영주, 제후 등이 죽었을 때 부른 노래로 유명하다. 중세 전성기에 이르러 민중어로 된 시가詩歌, Lieddichtung로 발전했는데, 그들 중에 '만가'가 '라멘타티오lamentatio' 즉 탄식, 비탄의 노래에 속한다.

무용수들의 무덤은 이탈리아 동남부에 소재하기 때문에 로마 소속으로 당시 이탈리아 중부와 중부의 서해안에 위치한 에트루리아Etruria

와 상관이 없어 보이지만 오히려 에트루리아적 요소를 다분히 지니고 있다. 당시 '춤'과 '음악'을 그리는 뛰어난 재능을 지닌 화가들은 이탈리아 동남부뿐만 아니라 중서부에도 분포하고 있었다.

토텐탄츠의 기원을 추적하기 위해서는 특히 에트루리아인들의 삶과 그들의 사후 세계에 대한 안목을 살펴볼 필요가 있다. 에트루리아인들의 무덤 벽화, 사후 세계를 위한 공간, 사후 세계의 연회 장면은 상당히 중요한 암시를 제공한다.

에트루리아Etruria, B.C. 800~B.C. 40는 오늘날 이탈리아 토스카나 지방에 있었던 지역으로 기원전 800년 에트루리아에서 에트루리아 문화와 도시들을 조성하기 시작하여, 기원전 750년에는 해상 강국으로 부상했고, 기원전 700년에 풍부한 부장품들과 함께 투물루스Tumulus 무덤들과 무덤 벽화들을 남긴 에트루리아인들의 나라이다. 기원전 310년 로마에 패전하기 시작하여, 기원전 90년 로마 시민권을 승낙하고 기원전 40년부터 최종적으로 로마화됨으로써 문화와 문명을 로마에 넘겼다.

에트루리아 사람들은 죽은 자의 영혼은 불멸하며, 죽은 후에도 현세의 삶은 계속 이어져 현세와 똑같이 생활을 누린다고 여겼다. 이러한 의미에서 죽음은 사후 세계로의 여행이었고, 무덤은 새로운 삶의 공간이었다.

이러한 의미에서 장례는 오락과 연회의 축제였고, 장례는 슬퍼하는 것이 아니라 축하하고 즐거워하는 자리였다. 에트루리아인들이 장례를 오락이나 연회로 취급했던 이유는 평소 현실 세계에서 음악, 춤, 대화로 흥을 돋우는 연회를 대단히 중요하게 여겼기 때문이다.

'타르퀴니아, 사자의 무덤Tarquinia, Tomb of the lionesses'에 그려진 '연주

하는 사람과 항아리'**49**와 '춤추는 사람들'**50**은 당시 에트루리아인들의 내세관을 반영해 주고 있을뿐더러, 죽음의 춤이 왜 음악과 춤으로 연결되는지를 보여준다. 한편으로는 이러한 내세관이 중세 말의 토텐탄츠에서 '그래서 우리는 즐겁다!'로 발현됨을 보여준다.

에트루리아인에게 죽음의 춤이 무서움과 슬픔의 표현이 아니라 즐겁고 유쾌함의 몸짓이었듯이, 중세 말의 토텐탄츠는 무섭고 슬픈 현실을 즐겁고 유쾌한 몸짓으로 수용하여 죽음의 공포나 내세에 대한 불안을 극복하려는 인간의 노력이었다.

에트루리아의 무덤 벽화는 고대 이집트 무덤 벽화에서 비롯되었다. 에트루리아 문화에서 보았듯이 죽음의 춤은 고대로부터 사자 숭배, 즉 죽은 자를 기릴 때 음악과 춤을 사용한 데에서 유래한다. 이러한 흔적은 이미 고대 이집트 벽화에서 대표적으로 발견된다. 고대 이집트인들은 이미 서력기원이 시작되기 훨씬 전부터 피라미드에 춤과 죽음을 묘사해 놓았다. 기원전 16세기에서 14세기 사이의 벽화인데도 현란한 율동과 생동감 넘치는 선율은 3,000년 후의 현대인이 보아도 저절로 춤과 음악의 공간으로 빠져들 정도이다.

고대 이집트의 춤추는 여인들 벽화를 보면 손바닥을 두드리며 리듬을 만들어내는 두 무용수의 현란한 춤사위는 그대로 살아 움직이는 스텝이다. 연주로 리듬을 이끄는 피리 부는 악사의 고혹적인 눈, 그리고 손뼉과 무아지경에 빠진 얼굴은 예술의 황홀감에 하나 되어 보는 사람도 같이 손뼉 치고 쳐다보게 만든다. 손가락과, 앞 얼굴과 옆얼굴, 그리고 시선이 살아 움직이고 있다. 누구를 보는 것도 아니고, 누구를 의식하는 것도 아니고, 그들은 춤과 음악 속에 있다. 그들만의 세계에 있다.

이 벽화는 축제와 관련이 있는 그림이다. 이 축제의 그림이 무덤에 그대로 그려진 것이다. 당시 이집트 장례식의 입관 과정에서 춤과 죽음에 관련된 의식이 있었고, 이러한 의식은 그대로 벽화가 되어 오늘날까지 전해 내려온다.

그런데 시기적으로 3,000년 훨씬 이전에 발생한 고대 이집트의 벽화 전통이 어떻게 유럽 중부의 토텐탄츠에 영향을 주었을까? 이미 살펴보았듯이 이집트 벽화 전통은 그리스를 거쳐 에트루리아에 전승된다. 그리고 한참 후인 중세 말에 고대 에트루리아 지역에 거주했던 이탈리아의 인문학자들이 알프스를 넘어 토텐탄츠 발생 구역인 프랑스나 남부 독일 등에 머물게 된다. 그 대표적인 인물이 이탈리아의 인문학자이자 예술과 건축 이론가인 레온 바티스타 알베르티Leon Battista Alberti, 1404~1472이다. 그는 1440년경 실제로 '바젤 토텐탄츠'가 발생한 현장에 있었다.

『피규어들과의 토텐탄츠』 두 번째 그림에 첨부된 토텐탄츠 텍스트는 죽음의 춤을 추어야만 하는 이유를 설명하고 있다.

모든 인간은 나에 대해 생각하는 것을 좋아한다네.
그리고 모든 인간은 세상의 유혹들에서 자기를 지킨다네.
나는 부유했고 명예로웠고
금은보화를 지녔었다네.
하지만 지금은 벌레들의 손아귀에 놓여 있다네.
이 신과 인간 간의 계약이 나에게 집행되는구나.
내가 죽음에 대해 전혀 아무런 생각도 하고 있지 않을 때
죽음은 나를 거기로 데려왔구나.

정말로 그것을 올바로 이해하는 자는

자신의 삶을 개선시킬 수 있다.

왜냐하면 우리가 이 탄츠하우스에 다가오면

그곳에서 흥과 웃음을 자아내기 때문이다.

표기해 놓아라 그리고 이 피규어들을 응시하여라,

그들이 어떻게 끝나는지, 인간들의 본성이 어떻게 끝나는지를.

죄 짓기를 그만두어라, 그것이 나의 충고다.

그렇게 너희들은 신의 은총을 발견할지니. (GK115)

이 텍스트는 시작과 끝에 바도모리란 구절은 없지만 내용이나 형식으로 볼 때 전형적인 바도모리 시이다.

'모든 인간은 나에 대해 생각하는 것을 좋아한다네'에서 주어는 누워 있는 죽은 자가 아니라 세네카의 구절을 생각나게 하는 말이다. 세네카는 '잘 사는 방법'으로 항상 죽음을 생각하며 현명하게 살기를 권했다. 첫 두 줄을 제외한 이어지는 문장들의 주어는 죽음 피규어로,『피규어들과의 토텐탄츠』의 의도를 설명하고 있다.『피규어들과의 토텐탄츠』의 의도는 '우리가 이 탄츠하우스에 다가오면 그곳에서 흥과 웃음을 자아내기 때문'에 모두가 죽음의 춤을 추어야 한다는 것이다. 이처럼 '피규어 토텐탄츠'는 음악과 춤을 강하게 인식하게 하며 구체화하는 것이 특징이다.

이어지는 각각의『피규어들과의 토텐탄츠』는 격렬한 연주와 광란의 춤으로 도입부 격인 처음의 두 그림처럼 죽음이 음악을 동반하여 섬뜩한 댄스 스텝을 밟고 있다. '죽어야만 하는 상대자'에 따라 악기는 다양하다. 악기를 동반한 것 외에도 대부분의 그림에는 뱀과 벌레

들이 해골과 뼈다귀에 휘감겨 있고, 음악에 따라 뱀과 벌레들이 동작을 하는 것처럼 보인다.

그림마다 각각의 구체적인 상황이 묘사되는데, 캐스터네츠를 두드리며 놀라워하는 죽음과 소변 검사 플라스크 병을 들고 죽음에게 설명하는 듯한 '죽음과 의사'(그림 3-18 참조) 그림은 내용과 형식에 대한 흥미를 유도한다. 이때 내용이란 의사가 죽을병을 고치거나 예방하는 인물에 관련된 것이고, 형식이란 이러한 상황과 관련된 춤의 형태나 예술에 관련된 사항이다.

죽음의 춤 잔치가 끝난 후 공동묘지 납골당 마당에 '죽음의 형상들'이 기진맥진해 널브러져 있는 마지막 그림(그림 3-19 참조)은 중세 말에 발생한 토텐탄츠가 단순히 종교적인 의미를 넘어 예술이나 호모 루덴스Homo Ludens적 인간 본성에 대한 실체를 강렬하게 표현하고 있음을 알리고 있다. 토텐탄츠는 종교의 기득권자들이 기획했지만 후일 예술 분야에서 강한 영향력을 발휘했다.

Der dot Der Artzt

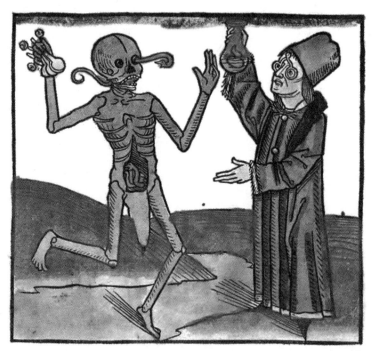

그림 3-18 『피규어들과의 토텐탄츠』: 죽음과 의사, 바이에른 국가도서관 소장

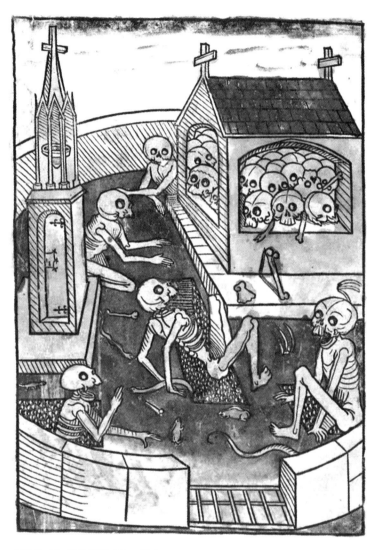

그림 3-19 『피규어들과의 토텐탄츠』: 죽음의 춤이 끝난 후, 바이에른 국가도서관 소장

제4장

—

에이콘과
그라페인

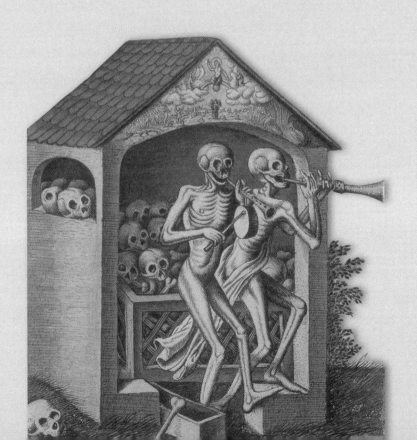

그림과 텍스트

　형식상 토텐탄츠 벽화의 가장 중요한 특징은 그림과 글자로 구성되어 있다는 점이다. 그림은 인간 형상들로 채워져 있고, 글자는 그림에 관련된 텍스트이다. 인간 형상은 산 자와 죽은 자 두 부류이고, 텍스트는 대화 형식의 운문으로 되어 있다.

　그림을 이해하고 해석하는 데는 텍스트 원전이 중요한 역할을 한다. 토텐탄츠 '도해圖解'를 이해하고 해석하기 위해 바도모리가 중요한 의미를 지니는 것은 바로 이 때문이다. 역으로 텍스트를 이해하고 해석하는 데 도움을 주는 것도 그림이다. 예를 들면 죽음을 내용으로 하는 난해한 텍스트를 쉽게 이해하게 만드는 것이 텍스트와 관련하여 첨부한 그림이다.

　이처럼 그림이라는 것은 텍스트의 보완 자료로 사용되기도 하지만 사실은 텍스트에서 끄집어 낼 수 있는 것보다 훨씬 더 큰 의미를 지닐 때가 많다. 인간의 상상력을 발동시키기 때문이다. 특히 중세 시

대에는 이러한 방식이 쉬지 않고 적용되며 주제와 모티프가 시각 예술 형식을 통해 드러나는 것이 일반적이었다.

물론 텍스트의 도움만으로 도해를 완벽히 이해할 수 있는 것은 아니다. 도해를 이해하고 해석하기 위해서는 도해 속에 나타난 어트리뷰트는 물론 중세 예술의 주제나 모티프에 관련된 묘사 전통을 정확히 파악해야만 한다. 예를 들면 1450년경의 목판화『북스하임의 크리스토포로스Buxheimer Christophorus』도해를 이해하기 위해서는 도미니크회 수도사 야코부스 데 보라지네Jacobus de Voragine, 1228/1229~1298가 수집하고 편찬한 『황금의 전설Legenda aurea』이 수록하고 있는 전례典禮 전통을 참조하는 것이 좋다.[1] 만일 도해가 포함하고 있는 '성인聖人 전설'에 대해 사전 지식이 없다면 이 목판화를 이해하기 쉽지 않기 때문이다. 도해의 배경 지식을 파악한 후 텍스트를 적용하여 도해를 해석하는 것이 정석이다.

그림과 글자로 구성되어 있는 이러한 예술 형식은 무엇보다도 고대 그리스어 어원의 그림에 해당하는 '에이콘εἰκών'과 '(글자를) 쓰다'라는 의미의 '그라페인γράφειν'의 합성어 개념에 눈을 돌리게 한다. 바로 그림과 글자로 구성되어 있기 때문이다. 에이콘과 그라페인의 합성어 개념은 원래 초상화학肖像畫學에서 기인한다. 사람들은 르네상스 이래로 고전고대의 초상肖像들을 그린 것, 묘사된 인물들의 행위를 기록한 것, 그리고 초상화의 모음을 에이콘과 그라페인의 합성어 개념으로 표기했다.[2]

에이콘은 후일 '이콘īkón'으로 표기되는데, '에이콘/이콘'과 '그라페인'의 합성어 개념은 20세기 독일의 예술사학자 아비 바르부르크Aby Warburg, 1866~1929와 에르빈 판오프스키Erwin Panofsky, 1892~1968에 의

해 하나의 학설 '아이코노그래피Iconography, 圖像學'로 정립된다. 하지만 아이코노그래피 개념사에서 프랑스 예술사학자 에밀 말Émile Mâle, 1862~1954을 언급하지 않을 수 없다.

에밀 말은 1899년 대학에 제출한 박사학위 논문「프랑스 12세기 종교예술L'art religieux du XIIIe siècle en France」에서 대성당의 예술을 '중세의 아이코노그래피와 그들의 원전 방식을 사용하여'[3] 해석했기 때문이다. 이 박사학위 논문은 1906년 독일어로 번역 · 출판되었다.

아비 바르부르크와 에르빈 판오프스키가 20세기에 아이코노그래피를 체계적으로 정립한 것은 사실이다. 하지만 그 이전에도 이미 그림과 글자로 구성된 텍스트는 여러 종류가 있었다. 이미 1593년에 이탈리아인 체사레 리파Cesare Ripa, 1555~1622는 아이코노그래피 사전인『이코놀로지아Iconologia』[4]를 세상에 내놓았다. 전승하는 이집트, 그리스, 로마의 그림과 글자 원전을 토대로 알파벳 순서에 따라 편집한 책이다. 이 사전은 바로크 예술과 문학에 절대적인 원천으로 자리 잡으며 전문적으로 수사학을 사용하는 자들, 조형예술가들, 시인들에게 막강한 영향력을 발휘했다.

이 책과 관련해서 체사레 리파의『이코놀로지아』이외에도 '이코놀로지아'와 '엠블레마타Emblemata'의 본질에 대해 짚고 넘어가야 할 필요가 있다. 그림과 글자로 구성된 예술로 아이코노그래피의 본질은 물론 그와 관련된 중요한 사항들을 내포하고 있기 때문이다.

우선『이코놀로지아』를 언급한다. 철자 구성으로 볼 때 '이코놀로지아Iconologia'와 '아이코노그래피Ikonografie/Iconography'는 유사한 면을 지니고 있기 때문이다. 후세인들은 체사레 리파의『이코놀로지아』가 아이코노그래피라는 제목을 지니고 있지 않음에도 불구하고 '도상학

관련서 중에서 가장 유명한 책'[5]으로 인식하고 있다.

이코놀로지아Iconologia는 '이콘'과 '로기아λόγια'의 합성어로 '그림 학문들' 내지 '그림 학설들'이란 뜻이다. '그라페인' 개념이 빠져 있기 때문에 아직 '아이코노그래피'로 표기하기엔 이른 단계이다. 하지만 체사레 리파의 『이코놀로지아』는 철저히 그림과 글자로 구성되어 있기 때문에 '아이코노그래피'의 일종으로 규정할 수 있다.

다음으로 '엠블럼Emblem'에 관해 언급한다. 엠블럼은 예술의 한 형식으로 그 기원은 르네상스 인문주의자들로 거슬러 올라간다. 엠블럼은 16세기와 17세기에 전성기를 이룬다.[6] 최초의 『엠블럼 책 Emblematum liber』은 라틴어로 쓰인 것으로 1531년 이탈리아 인본주의자 안드레아 알치아티Andrea Alciati, 1492~1550에 의해 독일의 아우크스부르크에서 출간되었다.[7] 180판版을 찍었고, 다양한 언어로 번역되었다.[8]

토텐탄츠가 중세 말을 대표하는 그림과 글자를 조합한 벽화 예술이었다면, '엠블럼'은 근대 초기를 대표하는 그림과 글자가 조합된 영향력 있는 출판 인쇄물이었다. 독자들의 인기를 발판으로 판을 거듭하던 『엠블럼 책』은 마침내 개개의 '엠블럼'들이 '렘마Lemma, 제목', '이콘Icon, 그림', '에피그람Epigramm/숩스크립티오Subscriptio'의 완벽한 3부 도식을 갖추게 된다.[9]

고대 그리스어 '에피그람마ἐπίγραμμα'에 어원을 둔 라틴어 개념 '에피그람'은 '문구文句'란 뜻으로 비석 등에 새기는 격언시를 의미하고, '숩스크립티오'는 그림을 해설하는 글귀를 말한다. 특히 에피그람[10]은 후일 감정이나 생각을 간결하게 포착한 대부분 2행[11] 시 형식으로 발전한다.

참고로 '엠블럼'은 영미식 발음을 한글로 표기한 것이고, 독일식은 '엠블렘'이다. 독일식 발음이 라틴어와 가깝기 때문에 독일식으로 표기하는 것에 신뢰가 가지만 국내에서 영미식 발음을 주로 따르기 때문에 특이한 경우를 제외하고는 영미식을 따른다.

명사 '엠블럼Emblem'은 그리스어 '엠블레마ἔμβλημα'에 어원을 두고 있다. '끼워 넣은 작업, 삽입한 작업'이란 뜻의 '엠블레마'는 '엠블레마타'로 정립되며 그림과 글자가 조합된 예술 형식이 된다. 대부분 책의 형태로 출판되었다. 즉 그림들 속에 글자를 삽입했거나 글자들 속에 그림을 끼워 넣은 작업을 '엠블럼' 혹은 '엠블레마타'라고 한다.

발음만큼이나 용어도 혼란스럽기 때문에 잠시 용어를 정리하고 넘어간다. '엠블럼'과 '엠블레마타'는 거의 동일한 의미로 사용된다. 하지만 '엠블럼'이 일반적이다. '엠블럼'은 익숙하게 사용되지만 가끔 학계에서 '엠블레마틱Emblematik'이라는 용어가 등장하기도 한다.

사전적 의미로 '엠블럼'은 심벌, 조짐 등의 개념을 포괄하는 '진빌트Sinnbild'와 한 국가의 표지 혹은 문장紋章[12]을 뜻하는 반면 '엠블레마틱'은 엠블럼 연구[13]를 의미한다.

용어 '엠블럼'을 해설하며 '심벌', '조짐/징후' 등의 개념을 포괄하는 용어 '진빌트'가 이해하기 어려운 단어로 떠오른다. 억지로 번역할 수도 있지만, 제대로 이해하기가 쉽지 않다. 이에 이 용어를 규명할 필요가 자연히 뒤따르게 된다. 특별히 이러한 수고를 해야 하는 이유는 '엠블럼' 분야뿐만 아니라, 이어지는 예술사학이나 문학 연구에서 자주 사용되는 학술 전문용어이기 때문이다. 순수 학문뿐만 아니라 응용 학문, 광고 및 산업계, 일상생활에서도 거리낌 없이 자주 사용되는 용어이기도 하다.

'진빌트Sinnbild'는 '진Sinn'과 '빌트Bild, 그림'의 합성어이다. '진'은 라틴어 '센수스sensus'에 어원을 둔 명사로, 독일어로는 감정, 감각, 지각, 감관感官, 의식, 상념, 감동, 신념 등으로 번역된다.[14] 영어로는 'sense', 'feeling', 'emotion'으로 번역된다.

이러한 어원을 바탕으로 진빌트는 우리말로 감정의 상像, 감각의 상, 지각의 상, 감관의 상, 의식의 상, 상념의 상, 감동의 상 등으로 번역된다. 하지만 학문성을 담보하기 위해서는 어느 한 번역어를 선별해서 고정시켜야 하는데, 어느 한 번역어도 전하고자 하는 의미를 명확하게 포괄하기는 쉽지 않다. 그보다는 오히려 위에 나열한 번역어들 전체의 의미를 합쳤을 때에야 비로소 진빌트의 윤곽이 드러난다. 그렇기 때문에 진빌트의 올바른 한국어 용어 정립을 위해 '진빌트'의 의미 및 용어 발생을 계속 점검해 보기로 한다.

'진빌트'는 어원적인 접근보다는 비유나 그림을 통해 접근할 때 의미가 보다 명확해진다. 일반적으로 '큰 낫의 사나이'를 죽음의 '진빌트'라고 한다. 뼈다귀 형상(해골)으로 묘사되는 죽음이 '큰 낫'으로 인간을 베어 들인다고 생각하기 때문이다. '큰 낫의 사나이'는 '대부代父' 혹은 '(곡식 따위를) 베어 들이는 사람'으로 중세에서 의인화되며 유래되었고, 동시에 인간 형상을 한 '죽음의 알레고리'이다.

진빌트는 어원적으로 17세기에 '엠블레마emblema'를 대체하는 용어로 사용한 데에서 유래한다.[15] 대체 용어로 사용되던 진빌트는 그러한 다음 역시 '심볼룸symbolum, 표지/징후'으로 사용되었다. 『그림사전』에 의하면 진빌트는 어떤 한 '진Sinn'의 표현으로서의 외부 대상 그림을 의미하며 17세기에 봐이간트Weigand가 엠블레마를 진빌트로 번역했다고 해설한다.[16]

이러한 의미 및 용어 발생사를 고려할 때 진빌트는 감정의 상, 감각의 상, 지각의 상, 감관의 상, 의식의 상, 상념의 상, 감동의 상 등 잡다한 번역어를 고려할 것이 아니라 17세기 독일에서 엠블레마를 번역했다는 사실을 존중하여 한글의 학술 용어도 진빌트를 그대로 수용하는 것이 좋을 것 같다.

'진빌트'를 그대로 사용해도 좋다고 제안하는 이유는 단순히 번역사 때문만이 아니다. 토텐탄츠에서 사용된 알레고리가 '엠블레마'에서는 '진빌트'로 변용·발전되었기 때문이다. 즉 토텐탄츠를 분석하기 위해서는 알레고리가 열쇠 역할을 하고, '엠블레마'를 분석하기 위해서는 '진빌트'가 열쇠 역할을 한다. 때에 따라서는 두 대상에 대해 두 열쇠를 적용할 수도 있다.

'엠블레마타'는 그리스어 어원으로 볼 때 그림들 속에 글자를 삽입했거나 글자들 속에 그림을 끼워 넣은 작업이지만, 현실적으로는 그림과 글자로 구성되어 있기 때문에 결국 '아이코노그래피'의 일종이다. 그리고 토텐탄츠 역시 그림과 글자로 구성되어 있기 때문에 큰 범주로 볼 때는 아이코노그래피의 일종이다.

이로 인해 토텐탄츠는 아이코노그래피의 범주 내에서 해석할 수 있는 근거를 지니고 있다. 『이코놀로지아』와 '엠블레마타'가 그리스, 로마의 원전을 바탕으로 하고 있는 반면, 토텐탄츠가 철저히 중세의 자료를 바탕으로 하고 있는 것이 차이일 뿐이다.

아이코노그래피는 그림 속 대상물들의 내용과 상징을 연구하고 해석하는 예술사학적 방법론으로, 작품의 발생에 영향을 미친 동시대의 철학·문학·신학 등을 고려하여 연구하는 특징을 지니고 있다. 이러한 의미에서 보면 아이코노그래피는 우선 작품의 내용과 상징

Symbol—좀 더 정확히 말해 작품의 내용과 알레고리 혹은 작품의 내용과 진빌트—을 연구하고 해석하는 예술사학적 방법론이지만, 또 다른 한편으로는 동시대의 철학·문학·신학 등을 포함하여 당시의 사회를 이해하는 보조 학문이기도 하다.

그런데 현대의 아이코노그래피가 관심의 대상으로 삼고 있는 것은 중세 말의 토텐탄츠가 아니라, 고전고대 '초상화학'의 영향을 받은 르네상스 이후의 작품들이다. 예를 들면 17세기인 1626년부터 1635년 사이에 탄생한 안톤 반 다이크Antoon van Dyck, 1599~1641의 유명한 초상화 연작—그중에서도 특히 그림과 텍스트로 구성된 『유스투스 립시우스 초상』(1635년)—을 예술사학자들은 대표적인 '이코노그라피아Iconographia'로 표기한다.[17]

이는 이들의 아이코노그래피가 르네상스와 바로크를 거치며 고전고대의 원전을 충실히 재생시키고 있음을 알게 해준다. 이러한 학문사적 발전 과정을 점검해 보면 중세나 중세 말의 예술 생산물은 자동적으로 간과되었거나 의도적으로 배제했다는 결론에 이르게 된다.

그럼에도 불구하고 서양 예술사에서 토텐탄츠 장르는 형식적으로 에이콘과 그라페인, 즉 그림과 텍스트를 결합시켜 하나의 작품으로 태동시킨 대표적인 예라는 사실을 숨길 수 없다. 이러한 의미에서 이 책은 그림과 텍스트 구성을 토텐탄츠 예술의 가장 중요한 특성으로 전제하고, 이에 따라 토텐탄츠에 나타난 에이콘과 그라페인의 의미 및 형식, 그리고 그들의 상관관계를 탐구하는 것을 목적으로 삼는다.

이러한 목적 설정은 이 연구가 요구하는 탐구를 통해 중세 말의 토텐탄츠를 일목요연하게 관찰할 수 있을뿐더러, 르네상스 이후 오직 고전고대를 재생하고 부흥시키는 데 몰두한 근대적 학문성이 어떠한

양상으로 드러나는지도 밝혀질 수 있기를 기대하기 때문이다. 그 이외에도 중세 말의 에이콘과 그라페인 구성이 20세기 모더니즘과 포스트모더니즘에 어떠한 원전原典으로 작용하는지도 밝혀질 수 있기 때문이다.

참고로 이번 장의 주제를 그림과 글자가 아닌 에이콘과 '그라페인'으로 설정한 이유는 독일어권이나 영미어권 혹은 프랑스어권 연구가들 사이에서 그림과 글자에 대한 용어나 개념이 통일되어 있지 않고 이에 따라 용어나 개념 사용에 혼란을 겪고 있기 때문이다. 예를 들면 독일어권에서는 '보르트Wort, 단어와 빌트Bild, 그림', '빌트Bild, 그림와 텍스트Text', 그리고 영미어권에서는 '워드word와 이미지', '텍스트text와 픽처picture' 등에 관한 용어가 통일되어 있지 않을뿐더러 이에 따른 개념 자체도 혼동을 초래하고 있는 실정이다. 그럼에도 불구하고 이 개념들은 영상매체, 광고 등 현대의 다양한 문화 영역에서 막강한 영향력을 발휘하고 있기 때문에 좀 더 분명한 용어 사용이나 개념이 요구되는 상황이다.

두 번째로 이 책은 중세 말의 예술이 연구 대상이기 때문에 당시에 일반적으로 통용되던 용어나 개념을 고수한다. 현대적인 용어나 개념보다는 가능한 한 당시의 용어나 개념으로 탐구하는 것이 옳다는 생각 때문이다. 현대의 용어나 현대의 개념으로 중세 말을 연구할 경우 중세 자체에 대한 연구보다도 현대적 시각에서, 자동적으로 현대가 요구하는 연구 결과가 도출되기 때문이다. 이는 중세 말에 대한 연구라기보다는 현대 문화 문명에 관한 연구일 뿐이다.

이미 언급했듯이 이번 장에서는 토텐탄츠에 나타난 에이콘과 그라페인의 의미 및 형식, 그리고 그들의 상관관계를 탐구하는 것이 목적

이다. 이를 위해 토텐탄츠를 '에이콘 → 그라페인 → 아이코노그래피'로 발전하는 도식의 틀 속에 대입하여 분석한다. 이 도식을 형성하는 각각의 개념들, 즉 '에이콘', '그라페인', '아이코노그래피'는 나름대로 독립적인 의미를 지니고 있다. 하지만 또 다른 한편으로는 서로 다른 개념들과 유기적으로 연결되어 하나의 작품을 형성하는 요인으로 작용하기 때문에 각각의 독립적인 부분들과 발전 단계를 동시에 주시한다.

이 책의 도식을 에이콘과 그라페인으로 설정했지만 연구 이전에 분명히 밝혀두어야 할 사항은 이 책이 에이콘과 그라페인 자체에 관한 연구가 아니라 '그림과 텍스트 관계'에 관한 연구라는 점이다. 연구를 위해 에이콘과 그라페인을 설정했지만, 그림의 경우 에이콘을 시발로 '이마고' 내지 '이미지'로 발전하는 과정을 주시할 것이고, 그라페인은 바도모리인 점을 염두에 둔 것임을 분명히 밝힌다.

에이콘

에이콘

'에이콘εἰκών'은 서양 예술사에서 통용되는 개념으로 '그리스도와 12 사도使徒, Apostle', '성모 마리아', '성인聖人들'을 그린 '숭배 그림' 내지 '성자 초상화'이다. 고대 그리스어 에이콘은 환영이나 꿈속의 모습인 '에이돌론εἴδωλον'과 달리 그림 혹은 모상模像을 의미한다. 비잔틴제국 시절 동방정교회에서 사용된 기법으로 동방정교회의 전례와 밀접한 관련이 있다. 이 기법은 후일 서방 교회까지 확대되었다.

'에이콘 회화'는 역사적으로 이미 후기 '고전고대' 시대에 황제제국이 절대적인 중앙권력을 유지하기 위해 궁정에서 시작한 것이 그 시초다. '사자死者', '황제', '신神'이 '에이콘 회화'의 주요 소재였는데, 이는 초월적인 힘을 지닌 사자, 황제, 신의 초상을 전면에 내세워 중앙권력을 절대화하기 위함이었다. 에이콘의 목적은 경외심을 일깨워

주고 '관찰자'와 '(표현을 통해) 제시된 자' 사이의 실존적 연결을 창출하기 위함이었다. 이에 따라 간접적으로 관찰자와 신 사이의 실존적 연결을 창출해 주는 것 역시 에이콘의 목적이었다. 이것이 권력자들이 이용한 초상화 정치이다.

이러한 초상화 정치는 초기뿐만 아니라 동로마제국 전 시기에 영향력을 발휘했다. 하지만 황제는 황제대로, 교회는 교회대로 에이콘 회화의 생산 목적이 달랐다. 황제가 세속적인 제국의 권력을 강화하는 것이 목적이었다면, 교회는 자기들의 종교적 권력을 집중시키는 것이 예술 창작의 목표였다. 이로 인해 교회가 내세운 초상화 정치는 당연히 동방정교회와 관련된 '성화聖畵'를 통해서였다. 그러한 결과로 교회는 '성화'가 주를 이루었다.

기원후 5세기까지만 해도 '에이콘'은 일반적으로 '사자의 상'과 '성자의 초상'을 동시에 의미했다. 하지만 그래픽으로는 비종교적인 초상화를 의미하다가 6세기부터는 종교화로 견고하게 자리를 잡게 된다. 즉 '에이콘'이 '성화'로 확실하게 자리매김된 것이다. 이것을 입증하는 기독교 전승물이 바로 '베로니카의 땀수건'[18] 전설이다.

성녀聖女 베로니카가 무거운 십자가를 지고 골고다로 가는 예수를 보자 가지고 있던 수건으로 예수의 얼굴에 있는 땀과 피를 닦아주니 수건에 예수의 얼굴이 선명하게 찍혔다는 전승물이 '베로니카의 땀수건' 전설이다. 12세기 이래로 이 전설은 중세 유럽에 광범위하게 퍼졌다.

하지만 이 전설 이전에도 에이콘eikon은 이미 동방정교회 내에서 성자모상聖者模像으로 강하게 뿌리를 내리고 있었다. 그 실상을 말해 주는 것이 바로 동방정교회의 지나친 성상 숭배로 8~9세기726~843년

에 발생한 신학적 논쟁 '비잔틴 성상 파괴 운동Byzantine Iconoclasm'이다.

비잔틴 성상 파괴 운동은 에이콘에 관한 논쟁으로 에이콘클라오파와 에이콘오도울로스파 간의 싸움에서 유래한다. 논쟁의 원인은 황제제국과 교회 당국 간의 권력투쟁으로 황제가 성직자를 견제하고 교회에 대한 간섭 기회를 늘리기 위해 에이콘, 즉 성자모상을 금지한 것이 발단이었다. 논쟁은 결국 에이콘오도울로스파 교회가 승리하며 '성상聖像'이 다시 허용된다. 이후 에이콘 미술은 1200년까지 다시 이전처럼 황금기를 맞는다.

에이콘클라오파와 에이콘오도울로스파 간에 벌어진 성상 파괴 운동은 어떤 에이콘이, 즉 황제모상皇帝模像과 성자모상 두 그림 중에서 어떤 모상이 우위를 점하게 되는가를 적나라하게 보여준다. 그 밖에도 우위를 점한 모상은 단순한 그림을 떠나 에이콘 뒤에 포진하고 있는 거대한 권력 집단을 현실적으로 실감하게 해준다.

그렇다면 '황제' 초상화를 앞세운 동로마제국, '성자聖者'를 앞세운 동방정교회 다음에 나타난(혹은 실재하는) 거대 권력 집단은 어떤 세력일까? 이를 설명해 줄 수 있는 한 단초가 '황제', '신'과 더불어 초기 '에이콘 회화'의 주요 소재로 나타난 '사자의 상'과 중세 말에 나타난 토텐탄츠 현상이다. 토텐탄츠는 황제모상이나 성자모상이 우위를 점하는 초상화가 아니라 사후 인간들의 뼈다귀 형체와 해골이 춤을 추는 그림이다. 이는 사자의 상은 아니지만 개별 인간들 사후의 에이돌론(환영이나 꿈속의 모습) 내지 에이콘(그림 혹은 모상)임이 분명하다.

이러한 진행 과정에서 무엇보다도 중요한 것은 이제 더 이상 황제나 성자가 그림 속을 지배하는 것이 아니라 사후의 인간들이 황제나 성자들보다 우위를 점하고 있다는 사실이다. 토텐탄츠 속에서 교황

이나 황제는 죽음에 옴짝달싹 못 하고 죽음의 처분을 따라야 하는 종속적인 관계로 전락한다. 죽음이야말로 진리이고 이 세상의 모든 권력을 지닌 절대자로 등장한다.

에이콘 회화의 맥락에서 보면 토텐탄츠 역시 초상화 정치의 일환이다. 에이콘 회화의 전개 과정으로 볼 때 토텐탄츠는 숭배 대상의 비중이 신에서 절대적으로 사자死者로 기울어져 갔고, 이를 위해 사자 숭배가 적절히 이용되고 있음을 보여준다. 이제 비잔틴제국이나 동방정교회의 '(현대에서 일반적으로 사용되는 용어) 아이콘'은 중세 말의 토텐탄츠에 오면 사후의 인간들에게 자리를 내주게 된다.

토텐탄츠는 그 발생의 기원을 보면 환영이나 꿈속의 모습인 에이돌론이지만 현실적으로는 그림 혹은 모상인 에이콘이다. 즉 중세 말 총체적 인간군의 모상을 나타낸 그림이 토텐탄츠다. 총체적 인간군이 사자의 형상이나 죽음의 형상과 함께 윤무를 추는 것이 중세 말 인간들이나 중세 말 사회를 압축적으로 드러낸 모습이다.

중세 말 총체적 인간군은 신분 서열의 전형적인 모상을 통해 토텐탄츠에 그려지고 있다. 교황에서 이교도까지, 황제에서 거지까지 다양한 신분을 그대로 모사해 보여줌으로써 죽음의 공평함을 강조하고 있다. 즉 죽음은 모두를 평등하게 만든다는 것이다. 이와 함께 모두는 평등하다는 원리의 신분 서열은 교회 당국에게 내세는 모두 평등하다고 해석하는 근거를 제공하고, 탁발수도회에게는 가난한 속에서도 모두는 평등하다는 사회적 원리를 제공한다. 이러한 모든 것이 토텐탄츠가 만들어낸 중세 말 인간군과 중세 말 사회의 모상이다.

이렇듯 동방정교회에서 신이나 성자를 묘사한 그림이라는 기원적 의미의 에이콘 개념은 그 의미가 고정되어 있거나 불변하는 것이 아

니다. 역사적으로나 시대 상황의 변천에 따라 변형·발전된 것이 에이콘이고, 끊임없이 변화되고 응용 가능한 것이 에이콘이다. 이를 대변해 주는 대표적인 사례가 현대 사회의 기호학이나 언어학 분야 등에서 광범위하게 사용되고 있는 에이콘의 실체이다. 학문 분야 이외에도 아이돌Idol,[19] 메디엔이코네Medienikone,[20] 본보기, 간판스타, 상징적인 인물Symbolfigur, 숭배 인물Cultfigur 등의 개념으로도 사용되고 있다. 이러한 역동성과 광범위한 사용 영역은 에이콘을 토텐탄츠에 적용하기를 부추기는 결과로 나타난다.

이마고

비잔틴제국 시절 동방교회의 에이콘은 중세 말에 이르러 아이콘으로 변한 것 같지만 '에이콘'은 엄밀히 말해 서양 예술사와 관련하여 동방정교회에서 사용된 특수 개념 내지 용어이다. 그렇기 때문에 중세 말의 예술 현상인 토텐탄츠에 직접 적용하는 것은 무리가 있다. 이에 따라 새로운 설명 방법이 필요하다. 이때 이에 합당한 개념 내지 용어가 바로 '이마고Imago'다. 이마고는 중세 말 당시에 토텐탄츠를 제작한 당사자들인 미하엘 볼게무트와 하르트만 셰델이 토텐탄츠를 '이마고 모르티스Imago Mortis'로 표기한 바로 그 용어이다. 동방교회의 성화가 에이콘이라면, 중세 말 토텐탄츠를 나타내 주는 적절한 개념 및 용어가 이마고다.

이마고는 라틴어 명사로 그림 혹은 모상이라는 뜻이다. 복수는 이마기네스Imagines다. 에이콘과 비교해 보았을 때 에이콘이 고대 그리

스어이고 이마고가 라틴어라는 차이 이외에 단어의 의미는 동일하다. 하지만 기원이나 적용 범위는 다르다.

이마고는 고대 로마 시대에 초상화류의 '밀랍 마스크Wax Mask'를 지칭하던 특수 개념으로 '포룸 로마눔Forum Romanum, 로마 광장'에 시체를 진열할 때 시체와 함께 전시한 마스크에서 유래한다.[21] 이 이마고가 바로 죽어 누워 있는 사람의 생전 얼굴 '모상'이다. 그러므로 이 이마고는 산 자의 모상이지만 이미 죽은 자의 생전의 얼굴이고, 죽은 자의 생전의 얼굴이지만 이제는 이승이 아니라 저승에 존재하는 기억 속의 인물이다.

밀랍 인형은 이미 고대 이집트의 장례식에 사용되었는데, 고대 이집트인들은 밀랍 인형을 만들어 죽은 자의 무덤에 부장품과 함께 넣었다. 그러므로 이집트 시대부터 죽은 자와 산 자의 모상이 한 공간에 함께 머무르고 있었다. 이때 죽은 자와 산 자는 둘이 아니라 이승에 살았던 한 사람의 흔적물이고, 이로 인해 한 인간은 이승과 작별을 고했지만 영원히 죽은 것은 아니라는 생각이었다.

참고로 밀랍 인형과 유사한 데스마스크Death mask 전통은 고대 이집트뿐만 아니라 중국, 메소아메리카Mesoamerica, 즉 멕시코, 중앙아메리카 북서부 지역에서 나타나는데, 지체 높은 사람이 죽으면 데스마스크를 제작하여 장례식 때 얼굴에 씌워 매장하는 관습이 있었다.

물리학은 물론 종교나 철학 등 관념론적 사고로 볼 때 죽은 자와 산 자의 차이는 움직임 여부에 달려 있는데, 이마고가 산 자의 모상이라는 가설을 적용한다면 죽음이 움직인다는 사실은 얼마든지 가능하다. 이러한 가설을 통해 이마고 모르티스, 즉 죽음의 이마고는 언제든지 움직일 수 있고, 죽음의 움직임 중 가장 대표적인 형태가 춤

이다. 춤은 움직임이고, 곧 생명이기 때문이다.

중세 말 토텐탄츠가 말하는 춤은 단순히 예술의 한 장르로서 춤이 아니라 이승에서의 모든 인간들의 총체적인 움직임을 은연중에 내포하고 있었다. 죽은 자들에게 이승은 총체적인 춤의 세계였고, 이러한 춤의 세계는 사후에도 지속되어야 한다는 생각이었다. 이러한 가설은 현실적 사고나 인지가 아니라, 볼 수 없고 말할 수 없음의 감각이 아니라, 인간이라면 공통적으로 감지하는 '푸쉐Psyche' 개념을 통해 설명 가능하다.

20세기에 이마고는 심리학과 동물학을 필두로 다양한 분야에서 전문 개념으로 사용되고 있다. 이들 중 특히 눈에 띄는 것은 동물학과 심리학에서 사용되는 이마고 개념이다. 동물학에서 이마고는 성장기를 벗어나 '번식(생식) 능력이 있는/성적으로 성숙한' '성충成蟲'을 말하고,[22] 심리학에서 이마고는 내적으로—부분 무의식적으로—어느 특정한 사람에 대해 생긴 '대상Object 표상表象, Vorstellung'을 말한다. 심리학에서 사용하는 이마고는 스위스 분석심리학자 카를 구스타프 융Carl Gustav Jung, 1875~1961이 그의 분석심리학에서 사용한 개념으로 어느 특정한 사람을 만난 이후—예를 들면 어린 시절 부모—원래의 상이 '푸쉐' 속에 계속 살아남아 관계에 결정적인 영향을 미친다는 심리학적 개념이다.

카를 구스타프 융은 20세기에 이마고 개념을 이용하여 분석심리학을 정립했는데, 그가 태어나고 자라서 공부하고 학설을 정립한 장소가 바로 중세 말에 토텐탄츠가 성행한 스위스 바젤 지역임을 감안한다면 그의 이마고 이론은 중세 말의 토텐탄츠와 불가분의 관계가 있었을 것이라는 것은 쉽게 추측할 수 있다.

이미지

20세기에 이마고는 '공적인 생활에서/공적으로' 어떤 사람에 대한 像상을 의미하는 이미지image로 변모한다. 고대 프랑스어의 이마고를 新신프랑스어가 '이마쥐image'로 차용해 쓰는 것을 보고 新신영어가 '이미지'로 그대로 차용하여 쓰기 시작하면서부터이다.[23] 이제 '에이콘'이 '이마고'를 거쳐 '이미지'로 변천한 것이다.

용어가 변천하게 된 이유는 단순히 언어의 표기가 변한 것이 아니라, 시대와 상황이 변했기 때문이다. 이제 토텐탄츠는 더 이상 벽화의 이마고가 아니라 영상매체 속의 이미지로 변했다. 영상매체 속에서 죽음은 하나의 이미지가 되어 인간의 시각과 감각을 통해 푸쉐의 세계를 자극한다.

어찌 보면 토텐탄츠야말로 현대 영상 예술의 시초이고, 동시에 활동사진의 근간이다.[24] 영화사 초창기인 1912년 독일에서 덴마크 출신 우르반 가드 감독이 만든 무성영화 「토텐탄츠」나, 1919년 프리츠 랑Fritz Lang, 1890~1976이 제작한 「무성영화 토텐탄츠」(감독: 오토 리퍼르트Otto Rippert)도 우연이 아니다. 토텐탄츠야말로 현대 영상매체가 요구하는 모든 면을 지니고 있었고, 동시에 관객의 요구 사항을 충족시킬 수 있는 요소를 충분히 지니고 있었기 때문이다. 그뿐만 아니라 토텐탄츠 관련 영화나 TV 영상은 끊임없이 제작될 것이다. 그만큼 가능성을 지니고 있고, 토텐탄츠를 통해 해석할 수 있는 세상이 펼쳐질 것이기 때문이다.

그라페인

토텐탄츠 그라페인은 철저히 에크프라시스Ekphrasis 내지 데스크립티오Descriptio 원칙에 따라 발현되고 있다. 에크프라시스의 그리스어 어원은 에크프라시스ἔκφρασις이고, 라틴어로는 데스크립티오Descriptio[25]로 번역된다. 데스크립티오는 모사模寫라는 의미이지만, 현대에서는 기술記述 내지 묘사描寫로 사용된다. 그리스 고전고대 시기부터 수사학적 이론의 중요한 구성 요소로 사람, 사물, 장소 등에 대한 기예적 묘사에 사용되었다.

호메로스 이래로, 특히 로마제국Imperium Romanum, B.C. 27~A.D. 284 시절 고전고대 문학에서 작가들이 열렬히 선호했던 '에크프라시스'는 문학 내지 수사학의 한 형태로 대상을 직관적으로 바라보거나 그림처럼 묘사하여 작품의 관찰자에게 눈앞에 세워놓은 것처럼 투명하게 상상하게 만드는 분명한 서술/묘사(기법)[26]을 말한다. 이러한 의미에서 시각예술Visual arts과 관련이 있다.

'에크프라시스'와 '디에게시스/나라티오'[27]의 경계는 분명하게 구분되지 않는다.[28] 나라티오의 대표적인 기법으로는 '로마제국 시기부터 16세기까지 자연묘사의 주요 모티프'로 이용되었던 '로쿠스 아모에누스locus amoenus, 아름다운 장소'[29]가 있다. 에크프라시스의 종류로는 사람, 사건의 진행, (전쟁, 평화 등) 시점, 장소, (계절, 축제일 등) 시기를 묘사하는 다섯 가지가 있다.

토텐탄츠를 보면 관찰자의 눈앞에 세워놓은 것처럼 중세 말의 다양한 신분 계층 대표들 중 1인이 죽음과 일대일로 마주하여 대면하는 광경이 투명하고 분명하게 그려져 있다. 그런데 텍스트는 그림에 대한 평범한 묘사가 아니라, 죽음과 그림에 등장한 인간 간에 펼쳐지는 긴장감 넘치는 대화로 이루어져 있다. 더구나 이 대화는 일상적인 대화가 아니라, 삶과 죽음에 관한 극단적인 말싸움을 내용으로 하고 있다. 일상적인 의미에서 보면 '말싸움 대화'지만, 문학적으로 보면 말싸움 형식의 시[30]이다. 이때 죽음은 알레고리Allegory[31]화된 대상이고, 인간은 실재적 인물이다.

말싸움 시 형식은 인간들이 생활하는 다양한 삶의 영역에서 실제적으로 발생하는 말싸움 혹은 말싸움 대화와 일치한다. 말싸움 대화는 '디스푸타티오Disputatio'와 '종교 (간의) 대화'도 포함한다. 중세의 말싸움 시는 고전고대의 드라마나 연극의 장면, 재판 과정, 신학 내지 학문적인 논쟁 등의 전통에 뿌리를 두고 있다. 수사학 개념으로 볼 때는 디스푸타티오, 즉 논쟁에 해당한다.

말싸움 시는 대화 시의 일종으로 대표적인 두 부류(가끔은 여러 부류)의 대립되는 입장이 자기 것, 본인(혹은 자기 사람), 자기의 행동이 대립되는 상대방보다 우위를 점한다는 논지의 논쟁을 통해 대결하는

시를 말한다.[32] 방법론적으로는 공격과 방어를 적절히 사용하고 있다. 이러한 흔적은 오늘날 학문을 비롯해 정치 · 종교 · 사회 등 각 분야에 팽배해 있다.

대립되는 입장은 의인화, 신화, 알레고리, 허구적 인물, 계층의 대표자, 살아 있는 인물, 역사적 인물, 성경 속 인물(혹은 그들의 대리인)을 통해 전면에 등장한다.[33] 중세 문헌들에서 의인화는 여름과 겨울, 물과 포도주, 눈과 심장, 육체와 영혼, 양과 아마亞麻 등의 예로 대결되고, 허구적 인물은 가니메드Ganymede/가니메데스Γανυμήδης와 헬레나 Helena/헬레네Ελένη, 프소이스티스Pseustis, 잘못/거짓와 알레테이아Αλήθεια, 진실, 필리스Phyllis와 플로라Flora 등으로 대립된다.[34] 계층의 대표자로는 시토회 수도사Cistercians와 클뤼니 수도사Cluniac, 성경 속 인물로는 우르바누스Urbanus와 클레멘스Clemens, 베드로Petrus와 그의 아내 그리고 그들의 대리인인 옥타비안Octavian/옥타비아누스Octavianus와 알렉산더Alexander/알렉산드로tmΑλέξανδρος로 대결된다.[35]

이러한 의인화를 사용한 것은 학교 교육에서 수사학 교육을 통해 수사적인 대화 기능이야말로 목적 달성을 위해 가장 효과적이고도 중요한 수단이라는 것을 체득한 스콜라학자들에 의해서다. 즉 토텐탄츠의 말싸움 시는 방법론적으로 서양 전통 수사학적 목적 달성 방법을 차용한 것이고, 사상적으로는 스콜라철학이 그 근간에 깔려 있다. 이러한 맥락에서 특히 주목을 끄는 것은 학교 교과서로 사용된 『테오둘루스 선시』[36]다.

중세에 말싸움 시가 자연스럽게 통용된 이유는 '알레테이아Αλήθεια'와 '프소이스티스Pseustis'가 말싸움 대화를 진행하고 '프로네시스 φρόνησϊς, 이성'가 심판관으로 등장하는 것을 대상으로 삼은 『테오둘루스

선시』가 중세 시대 학교에서 교과서로 널리 사용되었기 때문이다. 작자 미상의 이 '선시'는 9세기 내지 10세기에 저술된 것으로 추측되며 운율로 된 대화 형식에 라틴어로 쓰였다. 이 책은 중세뿐만 아니라 르네상스 시대에도 학교 교과서로 광범위하게 사용되었다.

여기에서 주목할 만한 사실은 토텐탄츠 예술 출현을 통해 인간의 죽음에 관한 사건 심판자가 '신'에서 '인간'으로 옮겨온다는 것이다. 신 중심 세계관에서 서서히 인간 중심 사회로 변모하는 중요한 지표로 사용되고 있다. 형식은 우선 운율을 기본으로 하다가 11/12세기부터는 율동, 즉 리듬이 첨가되기 시작했다.

말싸움 시의 의도는 무엇보다도 말싸움 시가 태생적으로 지니고 있는 언어 기예나 논증 기예를 이용해서 제작해 낸 재담이 듣는 사람이나 읽는 사람에게 고스란히 느껴지게 하는 데 있다. 재담뿐만 아니라 때에 따라서는 천하고 상스러운 것이 듣는 사람이나 읽는 사람에게 고스란히 느껴지게 하는 것 역시 말싸움 시의 의도이다. 즉 재담으로 느꼈거나, 천박과 상스러움을 수용자가 실감했다면 생산자의 의도는 성공한 것이다.

말싸움 시를 좁은 의미로 수많은 순수 운율 대화문학과 비교해 보면, 말싸움 시는 순수 운율 대화문학과 달리 모조가 아니고 선천적인 시 장르이다. 즉 '아르스Ars', '기예'라기보다는 그 이전의 인간 본성의 목소리인 '나투라Natura', '자연'에 가깝다는 뜻이다. 인간은 순응하기보다는 대상에 대한 싸움을 통해 인간임을 증명하기 때문이다.

말싸움 시 중에서 철학 내지 신학에서 공개적으로 진행된 '학문적' 말싸움 시를 디스푸타티오[37]라고 한다. 디스푸타티오는 하나의 테제에 대하여 공개적인 학문적 논쟁을 통하여—특히 철학과 신학 분야

에서—결론을 이끌어내는 행위 및 과정을 말한다. 디스푸타티오는 '테제-아인반트Einwand(문제 제기와 문제화시킴)-대답(결정을 통한 대답, 아인반트에 대한 이의와 해결)'으로 구성된다.[38] 디스푸타티오는 교육기관에서 중요한 분야로 다뤄졌다. 특히 13세기 초 파리 대학이 창립되며 디스푸타티오는 유명세를 타기 시작했다. 학문 활동의 기본을 디스푸타티오가 담당하게 된 것이다.

이러한 시대적 배경을 고려하면 토텐탄츠의 말싸움 대화는 하나의 체험 문학적 요소보다는 '아르스'적 요소가 강하고, 중세 말인 이 시기에 발현된 이 아르스는 인간 본성의 목소리인 나투라에 가깝다는 것을 실감하게 한다. 인간은 시대와 상황 변화에 따라 순응하기보다는 적응해야 되고, 동시에 대상에 대한 싸움을 통해 실존을 이어가야 하는 속성을 지니고 있기 때문이다. 토텐탄츠에 나타난 말싸움 대화를 이해하기 위해서는 이보다 시간적으로 앞서고, 동시에 아르스의 실제를 모범적으로 보여주는 악커만 문학이 많은 암시를 제공한다. 그 밖에도 당시의 죽음관이나 세계관을 이해하는 데 상당히 유용한 텍스트이다.

악커만 문학의 말싸움 대화는 아내의 때 이른 죽음에 대해 한 자연 인간 악커만Ackermann과 죽음 사이에 사건의 옳고 그름을 신 앞에서 공방하는 법정 연설 형식을 취하고 있다. 법정 연설은 정치 연설, 식장 연설과 더불어 수사학의 3대 연설에 속한다.

정치 연설[39]이 미래에 관한 일에 주로 충고와 경고를 하는 반면, 법정 연설[40]은 원고와 피고 사이에 사건의 옳고 그름을 판정관 앞에서 공방하는 것이 주요 내용이다. 정치 연설이 대중을 상대로 얼마만큼 선전 선동의 효과를 나타내느냐가 주요 목적이라면, 법정 연설은

과거에 관한 상황을 변화시킬 수 있느냐 없느냐에 따라 죄과가 결정된다. 이에 반해 식장 연설[41]은 앞에 있는 사람이나 직면한 사건을 칭찬 내지 비난하는 것이 주된 목적이다. 교회의 설교가 대표적이다.

총 34장으로 구성된 악커만 문학은 32장에 이르는 고소인 '악커만'과 피고소인 죽음 간의 말싸움, '신의 판결문'(33장), '아내를 위한 악커만의 기도'(34장)로 되어 있다. 16번에 이르는 말싸움은 고소인인 악커만의 공격과 피고소인인 죽음의 방어로 구성되어 있다. 구성 및 내용이 충분히 논쟁거리인 고소인과 피고소인 간의 싸움이고, 서로 번갈아가며 주장하고, 신의 판결문이 마지막에 배치된 것으로 보아 법정 연설의 요소를 철저히 갖추고 있다.

악커만은 제1장에서 죽음을 '사람들을 잔인하게 제거하는 자, 모든 존재를 비열하게 추방하는 자, 인간을 끔찍하게 살해하는 자'[42]라는 사실에 근거하여 고소한다. '사람을 잔인하게 제거'하고, '인간을 끔찍하게 살해'한다며 죽음의 원칙 없는 행동에 강한 분노로 대화를 시작하는 인간 악커만에 대해 죽음은 다음과 같이 방어한다.

어느 누구도 지금까지 우리에게 아무런 해도 끼치지 못했다. 우리는 지금까지 학식이 많고 기품이 있으며, 훌륭하고 영향력이 센 굳은 마음을 가진 사람들을 비탈 위로 풀을 베듯 베어서 과부와 고아, 땅과 사람들의 슬픔을 수없이 들어왔다. 그렇지만 젊은이여, 그대가 누구인지 이름부터 밝히고, 어떤 괴로움을 우리에게 당했기에 한 번도 겪어본 적이 없는 그 같은 무례한 언동을 하는지 말해보라! (제2장, 19~20쪽)

악커만의 울부짖음과 비탄에 찬 고소를 접하며 죽음은 타이르듯이

고소인의 사려 깊지 못함을 지적하고 분별 있는 정신으로 논쟁에 임할 것을 요구한다. 그와 함께 죽음이 일하는 방식은 공정함이라는 원칙을 표명함으로써 논쟁의 주도권을 쟁취하려고 한다.

피고소인 죽음이 내세우는 논지는 서열과 가치에 관한 문제이다. 죽음은 우선 서열상 인간보다 앞서고, 가치로 볼 때 더 높다는 논지이다. 어느 누구도 범접할 수 없는 힘을 지녔고, 그 누구의 생명이라도 앗아갈 권한을 지녔기 때문이라는 것이다. 그리고 죽음은 인간 앞에서 공정하고 자기들이 일하는 방식은 공정하다고 훈계까지 한다(제2장, 20쪽). 그리고 뒤이어 죽음이 강조하는 힘의 객관성은 죽음의 필연성으로 이어진다.

잠자는 사자의 뺨을 때린 여우는 가죽이 찢어지게 될 것이다. 이리를 괴롭힌 토끼는 오늘 당장 꼬리가 잘려나갈 것이다. 잠들기를 원하는 개를 할퀸 고양이는 개의 적개심을 야기시킨다. 이처럼 너는 우리에게 싸움을 걸려고 한다. 하지만 생각해 보라. 종은 종이고 주인은 주인이다. (제6장, 27쪽)

죽음이 주장하는 서열과 가치, 죽음이 지닌 힘의 객관성 내지 정당성에 비해 한 인간 악커만의 주장은 개인적인 분노나 감정에 의존하고 있다.

그렇다, 내가 그녀의 평화였고, 그녀는 나의 가장 사랑하는 사람이었다. 그대가 내 눈의 기쁨인 그녀를 데려가 버렸다. 내 평화의 방패였던 그녀는 괴로움 앞에서 죽었다. 나의 예언하는 마법의 지팡이는 사라졌다. 그

녀는 죽었다. 그래서 나, 불쌍한 악커만은 혼자 서 있는 것이다. 하늘에 빛나는 나의 별은 사라져 버렸다. 내 행복의 태양은 어둠 속에 잠겨버렸고 다시는 떠오르지 않는다. 나의 빛나는 샛별은 더 이상 떠오르지 않는다. 그 빛은 창백하고 창백해졌다. 나는 슬픔을 벗어날 수 없다. 내 눈앞에는 칠흑같이 어두운 밤뿐이다. 나는 진정한 기쁨을 다시 가져올 수 있는 어떤 것이 있다고 망상하지는 않는다. 내 즐거움의 자랑스러운 깃발은 슬픔으로 가라앉아 버렸기 때문이다. (…) 끝없는 비탄, 끝없는 고통, 애처로운 침몰, 추락 그리고 영원한 몰락을 통해 나는 그대 죽음을 유산으로 그리고 사유물로 받았다! 아내는 악덕으로 더럽혀져 치욕 속에서 분노를 억제하며 지옥의 악취 속에 죽어 사라진다! 신이여, 당신은 힘을 단념하고 그녀를 티끌로 흔적 없이 사라지게 하려 하십니까! (악커만, 제5장, 25~26쪽)

죽음이 서열과 가치, 그리고 우선優先을 주장하며 수사학적 영향 방법으로 도케레[43]를 사용하는 반면, 죽음 앞에 서서 죽음에 대한 인간의 종속성을 실감하고 이로 인해 죽음의 논증에 대해 취약을 드러내는 인간 악커만은 수사학적 영향 방법 중 기본적으로 모베레[44]를 사용한다. 죽음과 악커만은 목적 달성을 위해 각자에게 유리한 도케레나 모베레 이외에 델렉타레[45]를 간간이 사용한다.

악커만 문학의 말싸움 대화는 토텐탄츠 텍스트를 이해하는 데 중요한 암시를 제공한다. 악커만 문학과 토텐탄츠가 다른 점은 악커만이 고소인 악커만의 공격에 죽음이 방어하는 입장인데, 토텐탄츠는 죽음이 대화를 주도하고 각 신분의 대표들이 이에 응수하고 있다는 것이다. 악커만 문학에서는 심판관이 신으로 분명하게 설정되어 있

는데, 토텐탄츠는 심판관은 보이지 않고 시작 장면에 설교자 등을 배치하고 있는 것도 차이점이다.

악커만 문학이 닫힌 구조를 제시하는 반면, 토텐탄츠는 열린 구조를 사용하고 있다. 이에 따라 토텐탄츠에서의 심판관은 관람객 내지 관찰자의 몫이 된다. 중세라는 시대를 고려하거나 당시의 사회적 상황에 따라 신을 심판관으로 보기도 하지만, 정신계나 문예사에 불어온 새로운 바람과 종교계의 긴박한 상황 변화를 고려할 때 관람객이나 관찰자가 심판관이 될 수도 있다. 신보다는 오히려 보통 인간들이 심판관이다.

문제로 보았을 때 악커만 문학이 사용 주체에 따라 철저하게 도케레와 모베레를 사용하는 반면에, 토텐탄츠는 도케레와 모베레보다는 도케레와 델렉타레가 혼합된 양상을 보이고 있다. 그리고 주제 설정에 있어 악커만 문학이 인간의 삶과 죽음에 집중하고 있다면, 토텐탄츠는 중세 말의 다양한 신분 질서를 전체 배열에 이용하듯 당시의 복잡다단한 종교 · 철학 · 정치 · 사회의 문제점을 총망라하고 있다.

아이코노그래피

메디움과 커뮤니케이션

메디움과 미디어

에이콘은 생산자와 수용자의 메디움에 위치해 있다. 그라페인 역시 생산자와 수용자의 메디움에 위치해 있다. 더 나아가 에이콘과 그라페인으로 구성된 아이코노그래피 역시 메디움에 위치해 있는데, 아이코노그래피 속에서의 에이콘과 그라페인 메디움은 '이중 메디아'를 형성한다.

'중간의'라는 의미의 고대 그리스어 '메손μέσον'[46]에 어원을 둔 라틴어 '메디움Medium'은 '한가운데', '중심점', '중심인물', '중간' 등을 뜻하고 이와 함께 '공공연함', '공공의 복지', '공공의 길'의 의미로 사용된다.[47] 문법적으로 '메디움'의 복수는 '메디아Media'이고, 영어권에서는

'미디어'로 표기한다.

어원 메디움을 바탕으로 중세 말에 발현한 토텐탄츠 내지 토텐탄츠 아이코노그래피를 되새기면 토텐탄츠 예술은 분명 중세 말 사회의 한가운데에 위치해 있었고, 토텐탄츠 예술이 제시하는 주제 죽음과 (중세의) 사회적 신분에 관한 문제는 중심점을 이루고 있었다. 그리고 토텐탄츠의 에이콘인 죽음은 당시 사회의 중심인물이었고, 토텐탄츠 아이코노그래피는 당시 사회의 지배층과 피지배층의 중간에 위치해 있었다. 이로 인해 토텐탄츠 예술은 중세 말 사회와 인간들에게 공공연했고, 동시에 이를 통해 공공의 복지 내지 공공의 길을 모색하는 방법으로 제시되었다. 이러한 의미에서 보면 토텐탄츠는 메디움과 미디어로서의 기능 및 역할을 완벽히 갖추고 있었다.

오늘날 영어 · 독일어 · 프랑스어권 등에서 일상적으로 커뮤니케이션의 수단이라는 의미로 사용되는 명사 '미디엄'은 중개자, 전달해 주는 요소 등등의 의미를 지닌 라틴어 '메디움'을 17세기에 동일한 의미로 차용한 것이다.[48] 이러한 사실에 비추어보면 현대 미디어 이론에서 일반적으로 사용되는 미디어는 17세기 이전에도 동일한 의미로 사용되었고, 동시에 현대 미디어 이론의 본질을 규명하기 위해 17세기 이전의 메디움 개념을 적용해도 큰 무리가 없다는 것을 깨닫게 된다.

사실 서양에서 미디어 이론이 본격적으로 논의된 것은 1980년대부터이다.[49] 1980년대 이전까지 메디움이라고 하면 사람들은 보통 라디오나 영화가 아니라, '초심리학Parapsychology적 능력을 지닌 인간들', '그리스어 동사의 한 문법 형식', '물리학에서 빛의 파동설' 등을 떠올렸다.[50] 라디오나 영화가 발명된 지 100년이 되지 않은 시기라 아직은

이론Theory보다는 프락시스Praxis에 열중하고 있었기 때문이다.

이처럼 커뮤니케이션의 매개물/수단, 정보Information 저장의 수단/매개물, 대상들의 구성 수단/매개물 등을 의미하는 메디움의 역사는 현대 물질문명 시각에서 볼 때 그리 길지 않다. 그럼에도 불구하고 메디움들, 즉 미디어가 인간과 사회의 골격을 형성하는 중요한 요인이라는 사실에는 이의가 없었다. 왜냐하면 미디어는 사회 갈등의 대상이자 기구였기 때문이다. 그뿐만 아니라 주제들이 지시하는 경험 가능성에 대해, 그것들의 당연함에 대해, 그것들의 해석 표본에 대해 그리고 그것들의 세계상에 대해 영향을 미치고 있기 때문이다.[51] 그렇다면 미디어 이론에서 가장 중요한 위치를 점하고 있는 커뮤니케이션이란 무엇이고 실제로 메디움에서는 어떻게 발현되는가?

커뮤니케이션은 '전달'이란 의미의 명사형 코무니카티오communicatio에 어원을 두고 있다. 코무니카티오의 동사 코무니카레communicare는 전달하다라는 의미 이외에도 '같이 만들다', '합일하다'라는 뜻을 지니고 있다.[52] 이러한 어원을 바탕으로 현대적 의미의 커뮤니케이션은 버블, 넌버블, 파라버블의 다양한 종류, 그리고 말하기와 쓰기의 다양한 방법을 통해 정보를 교환하거나 정보를 중계·운송하는 일을 행하는 것으로 정의된다.

메디움은 커뮤니케이션이라는 의미 외에도 사람을 뜻하기도 한다. 천사, 유령 혹은 죽은 자를 영접하는 사람이나 물리적이지 않은 것을 인지하는 것과 같이 본인 자신을 초자연적인 본질의 인간이라고 주장하는 사람을 메디움[53]이라고 한다. 토텐탄츠에서 죽음 형상이 곧 메디움이다. 토텐탄츠와 상관없이 메디움(초자연적인 본질의 인간) 이론은 초심리학, 최면, 텔레파시, 뉴에이지 운동 등에 적용되고 있다.

그림과 문자가 혼합된 토텐탄츠 구성 방식은 르네상스의 엠블레마타[54]를 거쳐 오늘날까지 현대의 물질문명 및 문화생활에 깊숙이 영향을 미치고 있다. 르네상스 시기의 엠블레마타가 하나의 아이코노그래피로 '대우주Makrokosmos', '4원소', '식물세계', '동물세계', '인간세계', '의인화', '신화', '성서적인 것들' 등 인간과 세상의 의미를 매개 형식으로 전달하고 있다면, 이에 선행하는 토텐탄츠 예술 형식은 당대의 에이콘과 그라페인 구성을 통해 수용자들에게 중세 말의 사회 현상과 중세 말의 세계관을 적절하게 매개하며 전달하고 있다.

　더구나 토텐탄츠는 단순히 아이코노그래피 형식으로서만이 아니라 토텐탄츠 본질이 간직하고 있는 춤과 음악 그리고 시문학을 통해 시각예술과 청각예술을 동시에 포함한 완전한 미디어적 기본 요소를 갖추고 있다. 그뿐만 아니라 움직임의 동작을 순간적으로 포착한 에이콘과 에이콘을 해설하는 그라페인은 현대의 영상매체 역할을 500여 년 전에 이미 그대로 보여주고 있다. 에이콘이 영상인 반면 그라페인은 각본 내지 시나리오 혹은 자막 역할을 담당하고 있다. 이러한 사실을 감안할 때 토텐탄츠는 현대 미디어 이론의 선구라고 해도 과언이 아니다.

커뮤니케이션

버블 커뮤니케이션

　토텐탄츠는 '버블 커뮤니케이션', '넌버블 커뮤니케이션', '파라버블 커뮤니케이션'의 세 종류를 통해 수용자에게 전달된다.[55]

이러한 의미로 볼 때 '픽투라pictura, 그림'와 '베르바verba, 단어'로 구성된 예술인 토텐탄츠—즉 '픽투라 에트 베르바pictura et verba'(이에 이 책은 토텐탄츠를 '픽투라 에트 베르바pictura et verba 예술'로 규정한다)—는 '버블', '넌버블', '파라버블'의 매개 기능을 지닌 '커뮤니케이션'의 일종이다. 토텐탄츠에서 바도모리는 주로 '버블' 기능을 담당하고, '죽음의 형상'들과 '각각의 신분'들 그리고 주제 자체인 죽음의 춤은 '넌버블' 기능으로 작동한다. 그리고 토텐탄츠 예술에 나타난 여러 종류의 '악기들 소리'나 '음악성'은 '파라버블' 기능으로 사용된다.

이런 것들 중 바도모리와 토텐탄츠 그림들은 전승하는 기록물로서 버블과 넌버블 기능을 가시적으로 나타내지만, 전승이 어려운 음역, 음량, 발음, 강조, 말하는 템포, 말의 멜로디 등의 파라버블 커뮤니케이션은 버블 커뮤니케이션과 넌버블 커뮤니케이션을 통해 추론해 낼 수밖에 없다. 왜냐하면 중세 음악이 후대에 전승되기는 했지만 자세한 사항을 포착하기란 쉽지 않기 때문이다.

이 책이 버블 커뮤니케이션, 넌버블 커뮤니케이션, 파라버블 커뮤니케이션에 특별히 집착하는 이유가 있다. 토텐탄츠는 춤과 시문학詩文學 그리고 소리로 구성된 장르로 위의 세 종류 커뮤니케이션을 통해 춤과 시문학 그리고 소리의 본질을 잘 수행하고 있기 때문이다. 춤, 시문학 그리고 소리는 인간 감각의 근본(본능)으로 이들의 종합체인 토텐탄츠는 예술의 기원과 관련되고, 춤추고, 노래하고, 읊는 것은 인간의 감정을 자극하는 가장 효과적인 기예들로 이들을 적절히 사용하는 토텐탄츠는 현대 미디어 이론의 기원과 연관 관계가 있기 때문이다.

실제로 춤추고, 노래하고, 읊는 기예들의 종합체인 이 예술 장르는

중세 말과 근대 초기 사회에서 지배자들이 아직 조직화되지 않은 일반 대중에게 자기 나름대로 설정한 목적을 달성하기 위해 사용한 가장 적합한 대중매체였다. 게다가 지배자들은 단순히 춤추고, 노래하고, 읊는 기예만 사용한 것이 아니었다. 그들은 그들만이 독점할 수 있었던 대량의 정보, 시사 내용, 그리고 당대의 이슈 등을 대중매체에 적용했다.

버블 커뮤니케이션은 인간들 간에 '구두'나 '(글자로) 쓰인' 것을 통해 이루어지는 교환을 말한다. '버블'은 '구두의'라는 의미로, '읽는 것 혹은 읽어지는 것'과 관련이 있다. 토텐탄츠에서 바도모리가 '버블' 교환의 방식이다. 교환은 항상 발신자와 수신자 사이에서 행해진다.

토텐탄츠에서 발신자는 죽음이고 수신자는 죽음의 후보인 각각의 신분들이다. 물론 아이코노그래피로 이루어진 토텐탄츠 예술 자체를 놓고 보면 발신자는 토텐탄츠를 제작한 생산자이고, 수신자는 관람객 내지 독자이다. 버블 교환의 구체적인 예를 '피규어들과의 토텐탄츠' 연속물 중 죽음과 '공작公爵'의 대화에서 찾아보기로 한다.

공작이었었지 그대는

그래서 아무도 그대의 세도를 비껴나갈 수 없었지,

가난하건 부자이건 간에.

그대는 아무도 나와 동등하지 않다고 생각했었지.

막대한 재산을 소유했고,

그러는 동안 신을 잊었으니.

그대의 교만한 생각은 이제 끝이도다.

가라 계속해서, 그대에게 이제 선택의 여지는 없노라.

도대체 내가 더 오래 살 수 없다는 건가.

그리고 내 지배권을 넘겨줘야만 한다는 건가.

기사, 시종侍從, 유산,

소유물, 그리고 명망을 뒤에 남겨야만 한다는 건가.

그리고 그 어떤 것도

내 자신이 지금 가는 저곳으로 가지고 가면 안 된다는 건가.

내 일평생 가난 속에 신을 숭배하지 않은 것을

나는 지금 탄식하고 있다네. (GK139)

위의 대화에서 발신자는 죽음이고 수신자는 '공작'이다.[56] '피규어들과의 토텐탄츠' '픽투라'에서 보듯이 죽음은 왼손으로 공작의 오른손을 잡고 시선을 회피한 채 앞으로 내달리는 자세를 취하고 있는 반면, 공작은 정지한 채 곧추세운 얼굴로 죽음을 응시하며 왼손으로 검을 당당히 들고 서 있다(그림 4-1 참조). 이런 자세는 출정부대의 장수의 면모를 그대로 드러낸다.

형식적으로 볼 때 죽음과 공작 간의 버블 교환은 내용과 관계라는 두 평면에서 행해지고 있다. 내용의 평면이란 대화에서 언급되는 모든 '사실'과 '팩트fact'를 말한다. '베르바(단어)'인 바도모리에 언술된 '아무도 그대(공작)의 세도를 비껴나갈 수 없었'고, '가난하건 부자이건 간데 / 그대(공작)는 아무도 나(공작)와 동등하지 않다고 생각했었'다는 것은 '사실'이다. 그리고 '막대한 재산을 소유했었고, / 그러는 동안 그대(공작)는 신을 잊었'다는 것이 '팩트'이다. 그리고 결국 이러한 '사실'과 '팩트'는 '그대의 교만한 생각은 이제 끝이도다. / 가라 계속해서, 그대에게 이제 선택의 여지는 없노라'라는 실상 전달을 가능

O bist eyn
kertzog gewe
sen Nyemāt
mochte vor
dyr genesen.
Er wer arm
oder rich.Du
meynst nye
mant were
dynen gly'ch
Groiß gut vnd ere baistu besessen Vn
gots da myt vergessen Eyn end hae
nu dyn hoger müt Ganck furt anders
yß dut dyr nümer gut.

All ich dan nit
langer leben vn
sal min herschaft
vber gebe Aum̄e
knecht vnd dyn
verfassen Myn
gut myn ere als
hynder lassen Vn
von alle üm me
furen dat Da ich
nu selber hynn
far Das ich dan
nyt in armüde alle myn dage Got ie
Dyenet hab das ist myn dage.

Der doit.

Der bertzog.

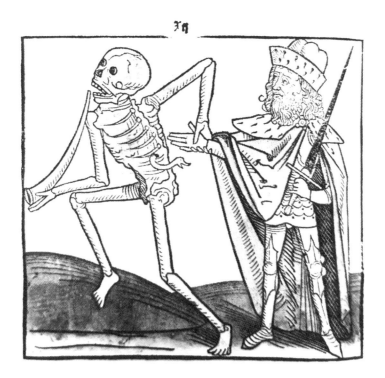

그림 4-1 『피규어들과의 토텐탄츠』: 죽음과 공작, GK138

하게 한다.

'관계의 평면'은 두 대화 상대의 관계를 전달한다. 둘의 관계인 만큼 감정이 개입된다. '죽음의 길'을 가라는 죽음의 명령에 대해 공작이 '도대체 내가 더 오래 살 수 없다는 건가, / 그리고 내 지배권을 넘겨줘야만 한다는 건가, / 기사, 시종, 유산, / 소유물, 그리고 명망을 뒤에 남겨야만 한다는 건가, / 그리고 그 어떤 것도 / 내 자신이 지금 가는 저곳으로 가지고 가면 안 된다는 건가'라고 반문하듯이 죽어야만 하는 사실을 인정하기보다는 둘의 '관계' 속에서 파악하고 있다. 인간 사회의 관계는, 좀 더 정확히 말해 인간이 사물이나 사람을 파악하는 능력은 대부분 자연의 질서보다는 감정에 호소하고 있음을 잘 나타내 주고 있다. 인간과 죽음의 관계는 결국 '내 일평생 가난 속에 신을 숭배하지 않은 것을 / 나는 지금 탄식하고 있다네'라는 감정 이입으로 끝맺는다.

넌버블 커뮤니케이션

넌버블 커뮤니케이션은 '말로 하지 않는, 비언어적인' 커뮤니케이션으로 신체 언어[57]를 통해 '보여주고/보여지는 것'이 주요 목적이다. 상황에 따라 의도적일 수도 있고, 의도적이지 않을 수도 있다.

버블 커뮤니케이션과 넌버블 커뮤니케이션으로 구성된 토텐탄츠 예술을 매체 효과 측면에서 보면 넌버블 커뮤니케이션이 버블 커뮤니케이션보다 훨씬 더 강력하다. '토텐탄츠 베르바verba, 단어'보다는 '토텐탄츠 픽투라'가 관람객의 눈을 자극하기 때문이다. 넌버블 커뮤니케이션이 90% 혹은 그 이상의 전달 효과를 지니고 있다고 가정하

면. 버블 커뮤니케이션은 그 나머지 혹은 10% 정도의 효과를 발휘한다고 볼 수 있다. 이런 의미에서 관람객들에게 전달하고자 하는 '커뮤니케이션'으로서의 목적은 사실 토텐탄츠 픽투라 속에 거의 모든 것이 담겨 있다고 보아도 무방하다. 이에 비해 토텐탄츠 베르바, 즉 바도모리는 삽화 해설 혹은 픽투라를 이해시키기 위한 보조 역할을 담당하는 정도이다.

그만큼 넌버블 커뮤니케이션이 전하는 메시지는 버블 커뮤니케이션보다 훨씬 강렬하고 전달 효과는 강력하다. 이는 베르바가 어느 한 틀 안에서 지시적이고 고정화되어 있는 반면, 픽투라는 무한의 자유 공간에서 관람객의 환상과 판단을 자극하기 때문이다. 관람객 입장에서는 베르바로 인해 내용에 대한 이해를 알게 모르게 구속받을 수도 있지만, 오히려 그것보다는 올바른 이해의 도움을 받기도 한다. 이처럼 버블 커뮤니케이션과 넌버블 커뮤니케이션의 관계는 대부분 상호 보완적이지만 그렇다고 해서 한목소리를 지니는 것은 아니다.

하비투스

'보디랭귀지/쾨르퍼슈프라혜' 종류에 대한 나열은 대략 '제스처', '표정', '(몸)자세', '하비투스' 순서를 따르는 것이 일반적이다. 이 나열 방식 중 하비투스는 종종 생략되기도 한다. 하지만 토텐탄츠의 넌버블 커뮤니케이션을 분석하는 이 책은 하비투스의 중요성을 인지하여 하비투스를 제일 앞에 배치한다. 토텐탄츠를 분석하기 위해서는 하비투스가 전제 조건일뿐더러 토텐탄츠 픽투라를 설명하기 위한 출발점이 되기 때문이다.

하비투스[58]는 '가지다, 소유하다'라는 의미의 라틴어 동사 '하베레 habere'(영어의 'have')의 라틴어 명사형에 어원을 두고 있다. 고대 그리스어로는 '헥시스'라고 표기하였는데, 이 역시 '가지다, 소유하다'라는 의미를 지니고 있다. 오늘날 일반적으로 사용되는 '하비투스'는 라틴어 명사형에서 유래한 용어이다.

하비투스가 라틴어에 어원을 두고 있음에도 라틴어 이전의 고대 그리스어 용어를 굳이 상기시키는 이유는 몇 가지가 있다. 첫째, 아리스토텔레스가 이미 이 개념을 사용하고 있었기 때문이다. 둘째, 아리스토텔레스가 사용한 고대 그리스어 개념을 통해 라틴어 용어 하비투스가 정립되었기 때문이다. 셋째, 현대적 의미의 하비투스를 재정립하기 위해서는 라틴어뿐만 아니라, 이미 이 개념이 아리스토텔레스 시대부터 사용되었다는 사실에 주목해야 하기 때문이다.[59]

토텐탄츠를 분석하기 위한 전초 작업으로 라틴어 명사 하비투스의 의미를 최대한 압축하면 '가지다, 소유하다'라는 의미의 동사와 더불어, 1) '처신, 거동', 2) '외모' 혹은 '외적 출현', 3) '개인적 특성, 성향'으로 요약된다. 이것을 바탕으로 개념화하면 하비투스란 '외모와 행동에 나타난 한 개인의 총체적 상' 혹은 '외모와 행동에 나타난 한 개인의 총체적 특성, 성향'으로 정리된다.

이러한 전초 작업을 바탕으로 토텐탄츠 분석에 접근하면, 토텐탄츠는 무엇보다도 죽음의 '외적 출현'으로부터 시작된다는 사실을 직감하게 된다. 이와 함께 그동안 인간 개개인들에게 내적으로만 잠재해 있던 죽음이 이제 의인화 형체를 갖추어 외적으로 출현하게 되었다는 사실도 깨닫게 된다. 즉 중세 말의 사람들은 토텐탄츠를 통해 외적으로 출현한 죽음을 공개적으로 경험하게 된다. 이것이 바로 토

텐탄츠 예술의 발생 순간이다. 이제 '죽음에 대한 사고'는 어느 특정 계층의 전유물이 아니라, 모든 계층에게 생각하고 느낄 권리로 돌아온 것이다.

중세 말의 토텐탄츠를 면밀히 관찰하면 죽음을 '외적으로 출현'시키는 주체가 분명히 드러난다. 기요 마르샹 목판화에 나타난 파리 이노상 공동묘지 당스 마카브르에서 죽음을 외적으로 출현시키는 주체는 '저자Lacteur'다. '저자'는 죽음을 출현시킬 뿐만 아니라 퇴장시키는 역할(GK106)까지 맡고 있다. 죽음의 퇴장은 무대에서 사라져 보이지 않는 것이 아니라 죽은 듯이 저자 앞에 누워 왼쪽 집게손가락으로 벌레들을 가리키며 더 이상 거동하지 않겠다는 의사를 기호로 전달한다. 죽음이 퇴장하고 있음을 관객들에게 실증적으로 보여주고 있다.

그러면 저자의 정체는 무엇인가? 프롤로그 픽투라(GK74) 중앙에 위치한 의자에 앉아 있는 사람은 수녀 복장을 하고 있다. 오른손으로는 책이 펼쳐진 책상을 잡고 있고, 왼손 집게손가락으로는 아래에 놓인 자료들을 가리키고 있다. 이것이 앞으로 선보일 자료임이 분명한 이유는 앞에 놓인 작은 책 서랍장이나 뒷면의 책상과 책꽂이에도 유사한 물품들이 놓여 있기 때문이다. 이것으로 보아 이 공간은 수녀의 '스크립토리움Scriptorium', 즉 필사실[60]임이 분명하다. 다만 다수가 아닌 한 명의 수녀가 단독으로 '필사실'에서 작업하는 게 허용되었는지는 의문이다.

에필로그 픽투라(GK106)에는 수녀가 아니라 성직자가 의자에 앉아 있다. 그리고 성직자 옆에 있는 작은 책 서랍장 위에는 책과 자료로 보이는 것들이 놓여 있다. 이 공간이 필사실이라고 단언할 수는 없지만 프롤로그와 에필로그의 두 픽투라를 종합해 볼 때 죽음을 외적으

로 출현시킨 주체는 어느 교단, 즉 프란체스코회임을 알 수 있다.

바젤 토텐탄츠는 좀 더 구체적이다. '설교자Der Prediger'라는 부제가 붙어 있는 첫 번째 픽투라에서, 설교자는 설교단에 서서 오른손에는 성경을 들고, 왼손은 손짓 기예를 부리며 설교를 하고 있다(그림 4-1 참조). 이 설교하는 피규어가 바로 죽음을 외적으로 출현시키는 주체다. 설교자는 1) 성직자 지위를 소지한 자들로 교회 당국자인 교황, 추기경, 주교, 2) 귀족 지위를 소지한 자들로 속세 당국자인 황제, 왕, 여왕(혹은 왕 부인), 3) 농부나 일반 여성 등 평신도 지위나 시민 지위를 소지한 자들 등 세 부류를 모아놓고 죽음의 '외적 출현'을 공표하고 있다.

'죽음Todt'이라는 부제가 붙은 두 번째 픽투라(그림 2-13 참조)는 납골당으로, 해골의 저장고이다. 이들 해골 중 2명의 죽음이 의인화된 형체로 인간의 살아생전 '태도'나 '신체의 자세, 체위'로 나팔을 불고 북을 치며 춤추는 발동작을 하며 납골당 밖으로 출현하고 있다. 설교자를 앞장세운 첫 번째 픽투라가 보여주듯, 즉 설교자 교회의 설교단에 선 설교자와 마찬가지로 바젤 토텐탄츠에서 죽음을 '외적으로 출현'시키는 주체는 도미니크 수도회이다.

이에 비해『피규어들과의 토텐탄츠』시작은 파리 이노상 당스 마카브르에서처럼 수녀나 성직자가 스크립토리움에 앉아 있거나 바젤 토텐탄츠에서처럼 설교자가 설교를 통해 죽음을 외적으로 출현시키는 것이 아니라, 죽음들이 직접 탄츠하우스(댄스하우스)(그림 3-17 참조)에서 외적으로 출현하고 있다. 일곱 피규어들이 신나게 악기를 연주하고 환호하고 발을 굴러대며 서로 손잡고 짝을 이루어 즐겁게 춤을 추고 있는 것으로 보아 죽음을 외적으로 출현시키고 있는 주체는 중

세 시대의 슈필로이테, 즉 놀이하는 사람들 자체이거나 슈필로이테를 외적으로 출현시키는 것이 전승하는 고전이나 설교보다 훨씬 더 효과적이라고 여기는 교단이나 교단 내의 세력이다.

그러면 중세 말에 강한 영향력을 지닌 교단들이 왜 죽음을 '외적으로 출현'시키고 있는가라는 질문이 이어진다.

하비투스는 기본적으로 '가지다, 소유하다'라는 의미의 라틴어 동사 '하베레habere'의 라틴어 명사형에 어원을 두고 있다. 그렇다면 죽음은 무엇을 소유한 자인가? 그의 소유물은 어느 누구에게 어떠한 영향력을 미치고 있을까? 죽음이 무엇을 소지했고, 이 세상에서 자신만이 소유한 것으로 어떠한 영향력을 발휘하는지는 '당스 마카브르/토텐탄츠' 곳곳에 나타난다. 그 시작은 죽음과 '교황'과의 대화에 잘 나타나 있다.

죽음

그대, 살아 계시는 그대: 분명한 것은

(…) 이러한 방법으로 그대는 춤을 추어야만 합니다!

하지만 언제? 신만이 그것을 알고 계십니다.

곰곰이 잘 생각해 보십시오, 그러면 그대가 어떻게 유지해야 하는지를.

교황님: 그대가 시작해야만 합니다,

주님과 가장 필적할 만한 사람으로.

이 점에서 그대는 존경을 받아왔습니다,

위대한 주께 마땅히 돌아가야 할 영광을.

교황

아 그러면 내가 춤을 이끌어야만 하는구나,

지상의 신인 내가.

내 직職은 성 베드로 대성당처럼

교회에서 최고의 존엄이었다.

그런데 다른 것들과 마찬가지로 죽음이 나를 엄습하는구나. (GK76~77)

죽음은 지상의 신인 교황에게 죽는 것을 명령하는 '죽음 명령권' 소지자이다. 그리고 '위대한 주께 마땅히 돌아가야 할 영광을' 속세에서 유지하며 '최고의 존엄'으로 존경받는 교황에게 이제 지상에서의 목숨이 다했음을 알리는 신의 사신使臣이기도 하다. 죽음이 어떠한 힘을 소유했는지는 토텐탄츠 이외에도 1400년에 쓰인 '요하네스 폰 테플'의 산문 악커만 문학[61]에도 상세히 드러난다.

죽음은 '기예가 풍부하고, 고상하고, 신망이 있고, 권력이 있고, 중요한 사람들을 (큰 낫으로) 베어 죽이는 자'로 '장려하고 강력한 힘'(AM-CK 8쪽)을 소유한 자이다. 죽음 본인은 '주인'이고, 인간들은 '시종'(AM-CK 14쪽)으로 여기는 자이다. '세상에서 올바르게 판결하고, 올바르게 세우고, 올바르게 행동하는 자'라고 주장하고, '귀족이라고 해서 조심해서 다루지 않고, 거대한 능력이 있다고 해서 진가를 인정하지 않고, 아름답다고 해서 유의하지 않고, 재능, 사랑, 괴로움, 나이, 젊음 그리고 기타 등등을 평가 대상으로 인정하지 않는다는 것을 증명해 보이겠다'(AM-CK 14쪽)고 말하는 자이다. 그뿐만 아니라 이 세상의 모든 권력을 소유한 유일의 제왕으로 선과 악까지도 통제하며 태양과 같이 행동하는 자이다.

이처럼 죽음은 중세 말 사회에 예고도 없이 갑자기 들이닥친 가공할 만한 절대적인 힘의 소유자다. 중세 말 이전에는 관념적인 '신' 혹은 전례상의 '신'—서양 중세 사회로 한정할 때 '서양 기독교적 의미의 신'—이 최고의 힘을 배경으로 세상을 지배했다면 이제 현실적으로 죽음이 새로운 힘의 소유자로 부상한다. 성스러운 신을 믿으며 위를 바라보던 자들은 죽음의 공포에 떨며 어찌할 바를 모르게 된다. 신 중심 사회에서 죽음에 예속된 사회로 변한 것이다.

'외적 출현'과 '가지다, 소유하다'라는 의미 이외에 하비투스를 결정짓는 중요한 요인은 외모이다. 이 책은 죽음의 '개인적 특성, 성향'을 강조하기 위해 외적 출현 다음에 '가지다, 소유하다'를 배열했지만, 일반적인 하비투스 설명 방식으로는 '외모'를 '가지다, 소유하다' 이전에 배치하는 것이 더 자연스럽다. 외적으로 출현한 자의 외모 묘사 다음에 개인적 특성, 성향을 설명하는 것이 순서이기 때문이다.

외모는 무엇보다도 의복이 결정짓는다. 중세 및 봉건 사회 등 특정 계층이 일반인을 지배하는 경직된 사회일수록 이러한 경향은 더욱 뚜렷하다. 중세 시대 독일어에는 '하비트Habit'라는 단어가—중고지 독일어에서는 '아비트abit'—'의복'이라는 의미로 사용되었다.[62] 이는 라틴어 'habitus'를 프랑스어가 'habit'로 차용한 것을 독일어가 다시 차용한 것으로[63] '교단, 성직자의 복장'[64]을 의미했다. 현대 독일어에서도 '하비트'는 중세와 마찬가지로 '의복', 그중에서도 특히 '교단, 성직자의 복장'의 의미로 사용된다.

의복을 의미하는 하비트를 염두에 두고 토텐탄츠 픽투라를 들여다보면 죽음은 의복과 관련 없이 해골과 뼈다귀 형체인 반면, 산 자들은 제각각의 하비트를 걸치고 죽음을 마주하는 것이 특징이다. 맨몸

으로 태어나 의복을 걸친 것이 인간이고, 의복과 상관없이 해골과 뼈다귀 형체로 돌아간 것이 죽은 자다. 산 자들은 그들이 걸치고 있는 하비트에 의해 신분이나 지위가 분명하게 드러난다.

교황은 교황 복장을 하고, 황제는 황제 복장을 하고, 왕은 왕의 복장을 하고 있다. 단순히 그들을 표시하는 의복만 걸친 것이 아니라, 교황은 교황 관冠을, 황제는 황제 관을, 왕은 왕관을 쓰고 있다. 의복에 의해 스타투스가 드러나지만, 결정적으로 스타투스를 표시하는 것은 그들이 쓰고 있는 모자다. 더구나 의복이나 모자 중 어느 하나보다는 의관을 정제했을 때 스타투스는 완벽한 모습으로 드러난다. 토텐탄츠에서 피규어들은 의관을 정제한 형상으로 등장한다. 그 이외에도 왕홀이나 검 등 각 개인들의 스타투스를 나타내는 기구를 소지함으로써 신분별 하비트는 더욱 뚜렷해진다. 이처럼 중세 말은 한 개별 인간보다는 하비트가 지배하는 사회였다.

독일어가 'habitus'를 '의복'이라는 의미의 '하비트Habit'로 차용한 반면, 영어에서 'habit'는 '습관'으로 사용된다. 이 역시 라틴어 'habitus'에 어원을 두고 있다. 이처럼 'habitus'는 중세 말에 '의복'이라는 의미 이외에도 '습관, 관습'으로 쓰였다. 토텐탄츠의 경우 새로이 출시된 창작 예술품이라기보다는 교회나 교단이 제공하는 '습관, 관습'의 일환이었다. 페스트가 유럽 사회를 휩쓸자 예술가들이 작품의 소재로 채택한 것이 아니라, 13세기부터 전해 내려오는 죽음과 유령에 관한 이야기들을 '습관, 관습'처럼 회화의 형태로 담아낸 것이 토텐탄츠다.

토텐탄츠를 예술 작품의 측면에서 분석해 보면 그 어느 곳에도 페스트의 흔적은 없다. 그렇기 때문에 토텐탄츠의 직접적인 발생 원인이 페스트라고 규정하는 것은 문제가 있다. 다만 가공할 만한 전염병

인 페스트 창궐을 계기로 토텐탄츠가 발생한 것은 분명하다. 왜냐하면 이러한 시대적 현실을 당시의 지배자들이 그들의 목적 달성을 위해 적절하게 사용했기 때문이다. 당시는 종교가 절대적으로 사회를 지배했고, 일반 대중은 지배자들의 정보 전달을 통해서 개인의 지각을 형성하던 때였다.

이때 프란체스코회나 도미니크 수도회 등의 교단들은 당시 사회의 관습인 죽음과 유령 이야기 등을 토텐탄츠 예술로 형상화하여 종래의 부패한 교황 중심의 가톨릭 집단을 개혁하는 도구로 사용했다. 픽투라와 베르바로 구성된 예술인 토텐탄츠는 종래의 고리타분한 설교보다도 훨씬 더 효과적이었고, 이 예술의 내용인 인간 죽음의 현장에 관한 묘사는 구태의연한 성경 내용을 능가할 것이라는 가능성을 믿었기 때문이다. 경전보다도 현실에 사람들의 이목이 집중되어 있었기 때문이다.

이 시기는 완전히 서로 다른 종인 중세적 질서와 르네상스 바람이 뒤섞인 잡종 시대였다. 토텐탄츠 역시 완전히 다른 두 종인 중세적 종교관과 근대적 사고가 한 폭의 그림에 뒤엉켜 담긴 잡종 예술이다. 하지만 '잡종 예술'이라고 섣불리 규정하기보다는 완전히 서로 다른 두 종이 뒤섞여 신선한 예술 작품으로 승화했다고 평가하는 편이 타당하다. 어느 한 예술을 비하하는 의미에서 '잡종 예술' 혹은 '변종 예술'이라고 규정하면 어느 한 종만을 예술의 기준으로 삼는 것이 되기 때문이다. 이러한 의미에서 어느 한 '현실'만을 인식하는 자들에게 잡종 예술은 초현실주의로 나타날 수밖에 없고, 어느 한 종만을 고집하는 자들에게 잡종 예술 혹은 변종 예술은 퇴폐 예술로 보일 수밖에 없다. 참고로 변종 예술이란 당시의 예술을 일컫는 것이 아니라 20세

기적 개념[65]이다. 역사적으로 토텐탄츠가 잡종 예술 혹은 변종 예술이라고 평가받지 않는 이유는 평가를 주도해야 할 자들인 당시 지배계층이 생산자였기 때문이다.

한마디로 당시 토텐탄츠를 주도적으로 생산한 지배자들은 새롭게 변형되어 가는 사회가, 즉 르네상스를 통한 새로운 정신세계와 문화가 도래한 것을 감지했고, 이에 알맞게 토텐탄츠를 사용했다. 이처럼 그들은 교계를 비롯한 당시 사회를 변혁하기 위해 예술이라는 방법을 이용했다. 새로운 정신세계와 문화를 의식시키기 위해 현실의 재현과 기억의 반복 형식인 '벽화'라는 수단을 동원했다.

이러한 결과로 이어진 사건이 종교개혁이다. 종교개혁은 단순히 종교계의 내적인 일이기도 하지만 정치 · 사회 · 문화 · 정신사적으로 중세와 근대를 구분 짓는 중요한 역사적 사건이다.

게스투스

'하비투스' 이외에 '신체 언어'로 언급되는 '몸짓', '표정', '(몸)자세'는 토텐탄츠 넌버블 커뮤니케이션의 요소들이다. 토텐탄츠 제작자들은 '죽음 형상'의 '몸짓', '표정', '(몸)자세'를 통해 작품의 의도를 관람객들에게 전달한다. '몸짓', '표정', '(몸)자세' 역시 마찬가지 의도로 기획되었다.

넌버블 커뮤니케이션 요소들 중 '팔 움직임', '손 움직임', '머리 움직임'을 통해 표현하는 '몸짓'은 영어로 '제스처Gesture', 독일어로 '게스틱Gestik/게스테Geste', 프랑스어로는 '제스티큘라시옹Gesticulation'이라고 한다.[66]

고대 그리스 시대부터 예능으로 통용되던 게스투스는 연설가, 설교자, 오페라가수, 배우와 같은 실행가들과 학생들을 가르치는 선생들에 의해 후대에 전수되었다.[67] 그들은 게스투스를 실행하기 이전에 고전적인 조상彫像의 몸짓, 표정 (몸)자세를 공부하거나 흉내 내기를 익숙하도록 반복해서 익혀야 했고, 고전적인 조상의 몸짓, 표정 (몸)자세가 지닌 섬세한 아름다움뿐만 아니라 대칭을 이루며 거의 수학적으로 형성된 조형의 실체를 깨달아야만 했다. 즉 게스투스는 천부적이라기보다는 배우고 익히는 기예와 연습에 속했다.

게스투스의 이러한 전수 과정을 보며 이 책은 당연히 중세 말의 토텐탄츠를 고전고대로부터 전승되는 게스투스에 적용해도 되는지에 대한 물음에 직면하게 된다. 이 물음은 단순히 적용의 가능성이나 한계에 관한 문제가 아니라 토텐탄츠가 과연 중세 예술에 속하느냐 아니면 르네상스 예술에 속하느냐 하는 핵심적인 물음과 직결되기 때문에 회피할 수 없는 물음이다. 이를 위해 전수의 과정에 나타난 개념이나 현상을 염두에 두고 토텐탄츠에 나타난 '게스투스'를 살펴보기로 한다.

우선 죽음의 형상은 게스투스의 기본인 암시하는 제스처, 흉내 내는 제스처, 비통함의 제스처, 부정하는 제스처를 취하지 않고 있다. 대신에 (각각의 신분 대표들에게) 말을 거는 제스처가 주류를 이루고 있다. 즉 연설가, 설교자, 오페라가수와 같은 경직되고 규범적인 게스투스를 사용하지 않고 있다. 대신에 배우의 게스투스는 나타나고 있다.

이러한 점을 종합해 볼 때 토텐탄츠는 우선 고전고대의 재발견이 아니라 중세 말 특유의 '몸짓'을 사용하고 있음을 알 수 있다. 둘째, 이제 죽음은 교황이나 설교자들, 혹은 오페라가수들이 연단에서 아

래를 내려다보며 연설하거나 무대에서 흉내를 내는 그들만의 전유물이 아니라 모든 산 자들과 대화하는 '(몸)자세'로 바뀌고 있다.

이러한 면을 고려해 볼 때 토텐탄츠 연구는 기독교나 중세 말 등에만 국한할 것이 아니라, 인류학적 관점으로 확대되어야 할 것이다. 그뿐만 아니라 육체와 기호, 신체의 부분과 작가의 연출, 기획 등의 신체의 주체는 물론 '메타포Metaphor와 이야기 세계', '의인화—타자와의 만남—신뢰할 수 있는 자', '연출된 죽음, 의례화된 텍스트들' 등의 '현재 출현한 피규어'에 대한 진지한 연구가 요구된다.[68]

파라버블 커뮤니케이션

파라버블 커뮤니케이션은 '읽어지거나 보여지는 것'이 아니라 '들어지는 것'이다. 버블과 넌버블이 시각과 연관된 반면, 파라버블은 소리, 즉 청각과 관련이 있다.[69]

파라버블 커뮤니케이션은 '높거나 낮은, 그리고 떨리거나 꽥꽥거리는' 등의 '음역', '쾌적하거나 불쾌하게 소리가 큰, 혹은 극도로 낮은 소리' 등의 '음량', '분명하거나 불분명한 그리고 웅얼거리는' 등의 '발음', '각각의 단어들이나 문장의 부분들'에 대한 '강조', '빠르거나 느린' 등의 '말하는 속도', '단조롭거나 조 바꾸기 혹은 노래하는 듯한' 등 '말의 멜로디'를 통해 발현된다. 전통적으로 연극 무대를 통해 '파라버블 커뮤니케이션'이 발현되었지만 현대 문명에서는 라디오와 전화기가 이 역할을 대표적으로 수행한다.

토텐탄츠에서 버블 커뮤니케이션은 바도모리 텍스트를 통해 그리고 넌버블 커뮤니케이션은 토텐탄츠 픽투라를 통해 발현되는 것이

확실하지만, 파라버블 커뮤니케이션이 어떻게 수행되었는지는 자세히 알 수 없다. 소리 및 청각과 연관되어 있기 때문이다. 하지만 토텐탄츠 아이코노그래피에 나타난 그림과 텍스트를 면밀히 관찰해 보면 당시 파라버블 커뮤니케이션이 발현된 흔적을 찾아낼 수 있다.

토텐탄츠에 나타난 파라버블 커뮤니케이션을 추적하기 위해 어트리뷰트와 신체 언어, 그리고 바도모리 텍스트를 이용한다. 이를 위해 도구 내지 악기와 관련된 어트리뷰트 일람—覽을 첫 번째 과제로 삼는다. 왜냐하면 도구나 악기는 살아 있는 생명체의 신체나 인위적인 유기체의 몸통에 속하는 물체가 아니라, 행위자가 설정한 목적을 곧바로 달성하기 위해 그것들의 도움으로—즉 도구나 악기의 도움으로—신체나 몸통의 기능을 확장시키기 위한 매체이기 때문이다.

도구나 악기와 관련하여 토텐탄츠에 나타난 어트리뷰트 배치를 살펴보면 파리 이노상 공동묘지 당스 마카브르, 피규어들과의 토텐탄츠, 바젤 토텐탄츠는 서로 다른 양상을 보이고 있다. 파리 이노상 공동묘지 당스 마카브르의 죽음들이 큰 낫이나 화살촉의 살상용 도구나 죽은 자를 무덤에 묻는 삽을 소지하고 있는 반면, 피규어들과의 토텐탄츠는 거의 모든 죽음이 악기를 소지하고 있다. 이에 반해 바젤 토텐탄츠는 악기나 검 혹은 가위를 들고 있거나 뼈다귀나 해골로 북을 치는 행위를 하고 있다. 하지만 대부분의 죽음은 어트리뷰트 없이 강렬한 신체 언어를 연출하고 있다. 그리고 뤼베크 토텐탄츠와 베를린 토텐탄츠는 어떠한 도구나 악기를 소지하지 않고 좌우 양손으로 각각의 산 자들을 잡고 윤무를 이끌고 있다.

구체적으로 '파리 이노상 공동묘지 당스 마카브르'에서는 황제와 대면하는 죽음, 주교와 대면하는 죽음, 수도사·승려와 대면하는 죽

음, 가톨릭 주임 신부와 대면하는 죽음이 큰 낫을 들고 있다. 그림들은 죽음이 좌우에 배치된 각각의 죽음의 후보자인 산 자를 양손으로 잡고 있는 윤무 형식으로 그려져 있기 때문에 주교와 대면하는 죽음과 연결된 그림인 기사종자 역시 큰 낫에 의해 죽어야 할 운명으로 분류되고 있다. 죽음이 어떠한 도구도 소지하지 않고 주교의 왼손과 기사종자의 오른팔을 잡고 기사종자를 왼쪽으로 이끌며 직설적으로 말하는 듯한 신체 언어는 이 죽음의 후보자가 큰 낫 어트리뷰트 범주에 속함을 분명히 해주고 있다.

이처럼 큰 낫 어트리뷰트 범주에 속하는 죽음의 후보 인간들은 황제, 주교, 수도사·승려, 가톨릭 주임 신부 이외에도 기사종자, 고리대금업자, 가난한 사람, 시골 사람·농부와 대면하는 '죽음'이 있다. 그리고 화살촉 어트리뷰트 범주에 속하는 죽음 후보자들은 추기경과 대면하는 '죽음' 이외에 왕, 대주교, 법률고문, 악사, 성직자, 은둔자와 대면하는 '죽음'이 있고, 삽 어트리뷰트 범주에 속하는 죽음 후보자들은 수도원장과 대면하는 죽음 이외에 행정관, 학자, 시민, 의사, 연인과 대면하는 '죽음'이 있다.

그러면 이러한 장면들이 어떠한 파라버블 커뮤니케이션 형태로 나타나는지 살펴보기로 한다.

피규어들과의 토텐탄츠는 거의 모든 죽음들이 다양한 악기를 소지하고 있고 그 장면에 알맞은 게스투스를 취하고 있기 때문에 굳이 어떠한 음역, 음량, 발음, 말하는 속도, 말의 멜로디를 사용하고 있는지를 규명하지 않더라도 픽투라 자체가 이미 파라버블 커뮤니케이션의 형태를 보여주고 있다. 이에 비해 파리 이노상 공동묘지 당스 마카브르의 죽음들은 큰 낫이나 화살촉 같은 살상용 도구나 죽은 자를 무덤

에 묻는 삽을 소지하고 있기 때문에 죽음이 엄습하는 급박한 상황의 파라버블 커뮤니케이션이 연출되고 있음을 짐작할 수 있다. 바젤 토텐탄츠는 악기나 검 혹은 가위를 들고 있거나 뼈다귀나 해골로 북을 치는 행위를 하고 있기 때문에 토텐탄츠 제작자가 각 장면에 적합한 음역, 음량, 발음, 말하는 속도, 말의 멜로디로 파라버블 커뮤니케이션을 기획한 것으로 예측된다.

서양 전통 수사학과 아이코노그래피

에이콘과 그라페인의 이중 매체[70]를 통해 대량 생산된 토텐탄츠 아이코노그래피는 관람자들에게 '초심리Parapsyche'[71]를 자극하여 토텐탄츠 작품의 내용을 기억 속에 저장함과 동시에 커뮤니케이션의 대상으로 삼는다. 그렇다면 관람자들의 초심리 내지 커뮤니케이션을 자극하는 기법은 어디서 나왔고 그것의 정체는 무엇일까?

견고한 중세에 새로운 물결인 르네상스가 알게 모르게 유럽 문화와 정신계에 새로운 바람으로 스며들기 시작하던 14세기 중반에 인문주의자와 예술가들 사이에서는 회화, 조각, 건축에 대한 신중하고도 집중적인 문학적 교류가 일기 시작했다.[72] 이들의 담론[73]은 빠른 속도로 건축과 회화 예술작품들의 제작과 인지—즉 생산과 수용—에 대한 이론과 실제의 빈틈을 메워주었다. 알프스 북쪽 지역인 파리와 바젤 그리고 '오버라인'과 '호흐라인' 등지에서 막 토텐탄츠가 발흥하던 시기를 전후하여 알프스 남쪽 지역인 이탈리아에서 레온 바티스타 알베르티는 1435년 그의 저작 『그림에 관하여De pictura』에서 '나는

화가에게 가능한 한 모든 자유학예arti liberali를 고루 섭렵하라고 권하고 싶습니다'[74]라고 하였다. 파리 '이노상 당스 마카브르'가 1425년, '바젤 토텐탄츠'가 1440년에 발생한 점을 상기하면 레온 바티스타 알베르티의 '화가는 모든 자유 기예를 고루 섭렵해야 된다'는 권고는 동시대에 이루어졌음을 알 수 있다.

레온 바티스타 알베르티가 권고하는 '모든 자유 기예들'[75]은 서양의 고대와 중세 시대에 교육제도의 근간을 이루던 문법, 수사학, 논리학, 산수, 기하학, 음악, 천문학의 7개 자유 기예를 말한다. 7개 자유 기예는 문법, 수사학, 논리학의 3개 과목(트리비움)과 3개 과목 수학 후 이수하는 산술학, 기하학, 음악, 천문학의 4개 과목(쿠바드리비움)으로 나뉜다. 트리비움과 쿠바드리비움은 당시 교육기관에서 교과목의 표준 원칙이었다. 이 과목들은 철학, 신학, 법학, 의학을 공부하기 위한 필수교양 과목이었는데, 이 중에서 특히 트리비움은 중세 시대에 학자나 성직자 혹은 법관이 되기 위한 필수교양 과목으로 학자나 법관들의 실생활이나 성직자들의 설교 이론과 실제에 응용되었다.

'리버럴 아츠Liberal Arts'의 원조는 기원전 5세기 그리스의 소피스트인 '엘리스의 히피아스Ἱππίας'이다. 소크라테스와 동시대인인 히피아스는 교육 목표를 지식 전수가 아니라, 논쟁의 무기를 제공하여 토론에서 능력을 발휘할 수 있는 것에 두었다. 이러한 전통은 중세 시대에도 그대로 계승되었는데 중세 시대의 교육기관이 학칙상 아르테스를 '실무에 종사하기 위한 이론'과 '비종교적인 이론'으로 구분[76]한 사실에서 아르테스 교육의 목표가 잘 드러난다. '실무에 종사하기 위한 이론'과 '비종교적인 이론'으로 구분한 것에서 드러나듯 트리비움은 무엇보다도 설교자와 법관 양성에 중점을 두고 있었다. 그런데 '3개 과

목' 중에서 설교자나 법관들이 특히 비중을 두고 배우고 익혀 실생활에 활용한 것은 수사학이었다. 한마디로 설교자나 법관들은 서양 전통 수사학을 사용하는 사람들이었다. 수사학이야말로 세상을 지배하는 원리이자 최상의 무기였기 때문이다.

레온 바티스타 알베르티는 화가는 7개 자유 기예 중 '무엇보다도 기하학을 배워야'[77] 한다고 강조한다. 화가가 '기하학을 모른다면 결코 그림을 제대로 그릴 수 없다'[78]는 사실을 신봉했기 때문이다. 그밖에도 '시인, 수사학자들과 친숙하게 교류해야'[79] 한다는 점을 강조하였다. 이는 서양 전통 수사학이 문학이나 연설에만 국한되는 것이 아니라 회화에도 강력한 영향력을 발휘하고 있다는 점을 간파했기 때문이다. 우선 시인이 왜 시를 짓는지를 호라티우스의 『시학』은 정확히 전달하고 있다.

시인은 이롭게 하거나 즐겁게 하거나
유쾌하며 인생 도움이 되는 걸 노래하려 합니다.
모든 가르침은 간명할지라. 그래야 말을 (335)
영혼이 얼른 알아듣고 단단히 잊지 않습니다.
가슴을 채운 나머진 넘쳐 없어집니다.[80]

'시인'은 유용하려고, 아니면 자기만족을 위해 혹은 유쾌하며 인생에 도움이 되기 위해 시를 짓는다는 것이 호라티우스 공식이다. '유용성'과 '자기만족'은 시는 물론 예술의 본질을 설명하는 중요한 개념이다. 시인이 자기만족에 의해 시를 쓴다는 것은 설명할 필요 없이 당연한 말이다. 그러나 시가 유용성을 갖는다는 말은 약간의 설명이 필요하다.

유용성은 시가 그리고 예술이 목적성을 지니고 있다는 뜻이다. 시 창작은 목적성에 의해 출발되고 목적을 위해 행해지는 작업이란 뜻이다. 시인이 목적하는 바는 '자기 자신을 위해' 그리고/혹은 '너를 위해' 그리고/혹은 '그것을 위해'서이다. 창작의 출발점은 자연이다. 자연은 시작하고, 기예는 방향을 제시하고, 연습은 완성하게 한다는 것이 고대부터 전승되는 시작법의 과정이다.

호라티우스의 시작법 공식이 대표적으로 실현된 것이 중세 말의 토텐탄츠 예술이다. 시인이 시를 짓듯 프란체스코회나 도미니크 수도회 등의 교단들이나 소속 성직자들이 목적성을 지니고 제작한 것이 토텐탄츠 예술이다. 아니 오히려, 어느 특정 종교가 목적성을 지니고 특정 예술을 제작하듯이 시인이 이를 모방하여 시를 지었다는 것이 더 옳은 표현이다. 하지만 이때 중요한 것은 '아르테스', 즉 기예가 작동했다는 사실이다. 그렇다면 시인 혹은 성직자, 혹은 연설가 · 설교자들은 어떤 기예를 사용하여 관객을 움직였을까?

> 가장 훌륭한 연설가는 연설에서 청취자를 가르치고, 대화하고, 자극한다. 가르치는 것은 의무이고, 대화하는 것은 영예이고, 자극하는 것은 꼭 필요하다. (Cic. opt. gen. 1, 3, 4.)[81]

시인이나 설교자들은 '도케레(가르치다)', '델렉타레(대화하다)', '모베레(자극하다)'를 통해 독자와 청중을 감동시킨다. 이처럼 토텐탄츠 역시 '그림과 텍스트'를 통해 '가르치고', '대화하고', '감정을 자극하는 것'으로 가득 차 있다.

글로리아 문디와 미디어

인간 세상에서의 영향력은 '도케레(가르치다)', '델렉타레(대화하다)', '모베레(자극하다, 감동시키다)' 수법을 통해 형성된다. 결국 '도케레', '델렉타레', '모베레' 수법은 그들에게 알맞은 미디어 기관을 통해 속세의 명성이 확립된다. 인간 세상의 문화 문명 변천사를 돌아보면 '지배하는 자'와 '지배받는 자'로 나뉘는데, 그 둘의 중간에 위치한 것이 미디어였다.

중간에 위치한 미디어를 두고, 미디어를 생산하는 자들은 지배자가 되었고, 미디어에 지배당하는 자들은 피지배자가 되었다. 즉 미디어 생산자들이나 미디어 기관들이 세상을 지배한 것이다. 역사적으로 '도케레(가르치다)'를 대표하는 미디어가 종교이고, '델렉타레(대화하다)'를 대표하는 미디어가 학문 내지 오락이고, '모베레(자극하다/감동시키다)'를 대표하는 미디어가 예술이다.

하지만 '씩 트란지트 글로리아 문디Sic transit gloria mundi', 즉 '그렇게

세상의 명성은 지나간다'. '테아트룸 문디Theatrum mundi', 즉 '세상은 연극'이고 '명성'은 '세상의 연극'이다.

'글로리아 문디gloria mundi' 개념은 가톨릭 주교이자 '교황청 교황 의전 업무'를 담당하던 아우구스티누스 파트리키우스Augustinus Patricius, 1435~1495/1496가 1516년 신임 교황 즉위식에 즈음하여 작성한 훈령의 한 인용문에서 유래한다. 지금 교황이 최고의 권좌에 즉위하지만 그의 명성은 곧 지나갈 것이라는 것을 잊지 않도록 당사자의 주의를 환기시키는 글귀이다.

중세 말에 발현한 토텐탄츠에는 '프란체스코회'나 '도미니크 수도회' 등의 교단이나 소속 성직자들의 목적성 이외에도 '씩 트란지트 글로리아 문디' 개념이 강하게 각인되어 있다.

제5장

—

메디아스 인 레스

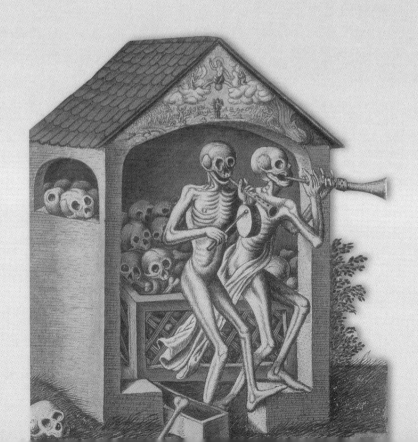

15세기에 출현한 토텐탄츠는 16세기에 이르러 다양한 양상으로 발전한다. 외형적으로 바도모리 시들은 변하거나 완전히 생략된다. 그와 함께 그림과 시도 완전히 새로운 형식으로 탈바꿈한다. 내용으로 볼 때 15세기는 중세 후기의 분위기를 고스란히 간직하고 있지만, 16세기는 종교개혁, 르네상스, 근대의 문턱에 들어선 유럽 사회가 추상적으로 나타난다. 토텐탄츠가 이렇게 변형된 이유는 사회가 변했고, 이에 따라 사람들의 정신도 변했기 때문이다.

토텐탄츠는 16세기까지가 아니라, 바로크, 계몽주의, 고전주의, 낭만주의를 거쳐 20/21세기 모던/포스트모던 사회에 이르기까지 쉬지 않고 등장한다. 이러한 흐름에서 특히 '16세기 토텐탄츠', '낭만주의 토텐탄츠', '20/21세기의 토텐탄츠'가 시선을 끈다. 16세기는 근대적 의미의 죽음의 춤이 창시된 시기이고, 낭만주의는 중세를 재발견한 문예사조로서 중세와 근대 초기의 토텐탄츠를 부흥시킨 시대이고,

20/21세기는 중세와 낭만주의를 종합적으로 재정립한 시대이기 때문이다.

이러한 흐름 중에서 바로크, 계몽주의, 고전주의로 이어지는 토텐탄츠는 중세 말에 발현한 토텐탄츠를 그들의 관점에 따라 수용하고 있기 때문에 잠시 논외로 하고 토텐탄츠 전개 과정에서 가장 전형적인 양상을 보이는 16세기와 낭만주의를 재조명한다.

'16세기 토텐탄츠'와 '낭만주의 토텐탄츠'를 연구하기 위해 대표적인 작가인 니클라우스 마누엘과 한스 홀바인, 그리고 알프레트 레텔로 연구 대상을 한정한다. 크게는 16세기나 낭만주의의 토텐탄츠에 관한 연구지만, 니클라우스 마누엘과 한스 홀바인, 그리고 알프레트 레텔은 토텐탄츠 변천사에서 필수적으로 언급되어야 할 작품들을 남겼기 때문이다. 이러한 의미에서 이 작업은 토텐탄츠와 관련된 학문사에 관한 연구이지만 또 다른 한편으로는 니클라우스 마누엘과 한스 홀바인, 그리고 알프레트 레텔의 작품에 관한 연구이기도 하다.

근대적 의미의 죽음의 춤이 창시되던 16세기의 토텐탄츠는 프란체스코회나 도미니크 수도회 교단의 기획 예술이 아니라 개인 예술가들의 창작품으로 탈바꿈하는 것이 특징이다. 이제 토텐탄츠는 어느 한 단체가 그들의 목적 달성을 위해 제작한 매개체가 아니라, 세상의 사물 · 사건 자체를 다루고 동시에 사물 · 사건의 가운데로 들어가는 양상을 보이고 있다. 중세를 벗어나며 신의 말씀은 이제 기호의 형식 속에 사물 · 사건으로, 음성으로, 혹은 문자로 존재하게 됨을 보여준다.

연구 방법론적으로 이러한 변화 상황을 적합하게 표현해 주는 것이 호라티우스의『시학』에 나오는 한 문장 '끊임없이 그는 서둘러 사

건 자체로 그리고 중심을 이루는 사물로 온다semper ad eventum festinat et in medias res'**1**이다. 이 문장 중 라틴어 표현 '인 메디아스 레스in medias res'는 '사물·사건의 가운데로'라는 의미로 현대 학술 용어에서는 '메디아스 인 레스'**2** 혹은 '인 메디아스 레스'로 통용된다.

수사학적으로 메디아스 인 레스는 '자연적인 배열 규칙ordo naturalis'**3**을 거스르는 연설로 '연설자가 (머리말**4** 없는 것이 유용하다고 판단될 때) 머리말 없이 연설을 시작하는 것'을 말한다. 이 개념은 현대의 문학 이론과 실제에서 그리고 법의 이론과 실제에서도 사용되는데 화자가 이야기를 시작할 때 독자나 방청객에게 돌려서 말하지 않고 '사물·사건의 가운데로', 즉 '이야기 줄거리의 가운데로' 들어가는 것을 '인 메디아스 레스'라고 한다.

현대의 문학과 법의 이론과 실제에서 통용되는 '메디아스 인 레스'는 기본적으로 수사학적 배열**5**에서 출발했지만, 호라티우스의 『시학』 원문은 '세상의 사물·사건 자체를 다루고 동시에 사물·사건의 가운데로 들어간다'는 의미가 더 강하다. 20세기 현상학자 에드문트 후설이 주장하는 '사건·사물들 자체로!Zu den Sachen selbst! 혹은 사건·사물 자체로!Zur Sache selbst!'를 떠올리게 하는 대목이기도 하다.

인 메디아스 레스 개념은 근대적 의미의 죽음의 춤이 창시되던 16세기에 다양한 양상으로 나타난다. 형식적으로는 자연적인 배열 규칙을 거스르는 연설로, 내용적으로는 세상의 사물·사건 자체를 다루고 동시에 사물·사건의 가운데로 들어가는 현상을 보인다.

이렇듯 니클라우스 마누엘은 교단이나 신의 말씀이 아니라 '저자의 목소리'를 통해 당대 사회가 나아가야 할 길과 인간을 표현하고 있고, 한스 홀바인은 시뮬라크르 개념을 통해 당시 사회와 인간을 진단하

고 있다. 알프레트 레텔은 토텐탄츠를 통해 당시 사회의 사건 자체를 다루고 동시에 사건의 가운데로 들어가 본인의 목소리로 세상을 판단하고 있다.

니클라우스 마누엘과 저자의 목소리

전제 조건

16세기 토텐탄츠를 주도한 대표적인 화가는 니클라우스 마누엘과 '(젊은이/아들) 한스 홀바인Hans Holbein der Jüngere'이다. 이들의 생존 시기는 중세 말과 르네상스에 걸쳐 있지만 활동 시기는 분명 르네상스 시기인 16세기이다. 이러한 의미에서 이 책은 중세 말의 토텐탄츠가 르네상스 화가들에 의해 어떻게 수용되고 동시에 어떠한 양상으로 변화하는지에 주의를 기울인다.

이를 위해 예상 가능한 몇 가지 질문이나 전제 조건을 염두에 둔다.

첫째, 르네상스가 도래한 새로운 분위기 속에서 그리스나 로마의 고전들이 아닌 중세 말의 토텐탄츠를 이른바 '원전으로 돌아가라!Ad fontes'의 일환으로 선택했는지, 아니면 중세 말의 토텐탄츠가 전개되는 과정에서 자연스럽게 르네상스 양식으로 변형되었는지를 주시한다.

둘째, 르네상스 시기의 토텐탄츠가 어떠한 다양한 유형들로 발현되는지를 추적한다. 이 유형들은 중세 말 토텐탄츠와 더불어 초기 토텐탄츠 예술의 원형을 형성하기 때문이다.

셋째, 토텐탄츠 예술이 계속 요구되는 변화된 사회적 환경 및 이에 따른 당시 인간들의 멘탈 변화를 주시한다.

넷째, 르네상스, 인본주의, 종교개혁은 결국 중세 말의 정신을 회복하고자 하는 동경에서 기인하는데, 이 변천 과정에서 토텐탄츠가 과연 어떠한 위치에 있고 또한 어떠한 역할을 담당하는지 주목한다. 마지막으로 토텐탄츠의 진행 과정과 함께 인간들의 죽음에 대한 사고가 어떻게 변화되는지를 살펴본다.

베른 토텐탄츠의 출현 및 구성

중세 말에서 근대로 넘어가는 토텐탄츠 전개 과정에서 가장 먼저 눈에 띄는 것은 '베른 토텐탄츠Berner Totentanz'다. 1516년에서 1519년 사이에 제작된 것으로 추측되며, 스위스 베른의 도미니크 수도원 공동묘지 담장에 스위스 베른 출신의 니클라우스 마누엘 도이취Niklaus Manuel Deutsch가 그린 벽화다.

벽화는 세월의 흐름에 따라 기후의 영향으로 노후해 갔다. 그러던 중 1660년 도로 확장 공사로 담장이 철거되며 작품이 탄생한 지 약 1세기 반이 지난 시점에 완전히 파손되며 자취를 감췄다. 벽화가 소재했던 도미니크 수도원 역시 17세기에 이르러 프랑스 교회[6]로 명칭이 바뀌었다. 토텐탄츠 벽화가 소재하던 곳이 수도원 담장의 안쪽인지

혹은 바깥쪽인지는 아직까지도 확실히 밝혀지지 않았다.

다행히 담장이 철거되기 전인 1649년 스트라스부르Strasbourg 출신으로 스위스 베른에서 활동 중이던 화가 알브레히트 카웁Albrecht Kauw, 1616~1681/1682이 복사본을 떠서 베른 시위원회에 기증했는데, 이 작품이 오늘날까지 전승되고 있는 '베른 토텐탄츠'다.[7] 벽화의 원본은 약 80m 길이였고, 알브레히트 카웁 복사본은 24개 그림 블라인드에 46개 작품으로 구성되어 있다. 그중 죽음의 춤을 추는 쌍은 41개 작품이다. 전체 작품은 다음과 같이 구성되어 있다.

1) '낙원으로부터의 추방'과 '모세는 율법판을 받아든다' 그림 블라인드로 시작하여, 2) '그리스도의 십자가형'과 '납골당에서 죽음의 연주회', 3) '죽음과 교황'과 '죽음과 추기경', 4) '죽음과 대주교'와 '죽음과 주교', 5) '죽음과 수도원장'과 '죽음과 사제(수도 참사회원)', 6) '죽음과 (교회법)박사'와 '죽음과 점성학자', 7) '죽음과 교단의 기사', 8) '죽음과 승려'와 '죽음과 여 수도원장', 9) '죽음과 숲속의 은자'와 '죽음과 베긴Begine파의 수녀', 10) '죽음과 황제'와 '죽음과 왕', 11) '죽음과 황제 부인'과 '죽음과 왕비/여왕', 12) '죽음과 공작'과 '죽음과 백작', 13) '죽음과 기사'와 '죽음과 법률가', 14) '죽음과 대변자'와 '죽음과 의사', 15) '죽음과 지방자치단체장'과 '죽음과 융커', 16) '죽음과 시의회 의원'과 '죽음과 후견인', 17) '죽음과 시민권 소유자'와 '죽음과 상인', 18) '죽음과 과부'와 '죽음과 딸', 19) '죽음과 수공업자'와 '죽음과 가난한 남자', 20) '죽음과 아들과 함께하는 전사戰士'와 '죽음과 창녀', 21) '죽음과 요리사'와 '죽음과 농부', 22) '죽음과 바보'와 '죽음과 아이와 함께 있는 엄마', 23) '죽음과 그리스도교 외부 내지 타민족 집단에 소속한 자들'과 '죽음과 화가', 24) '설교자'로 되어 있다.

배열로 볼 때 우선 눈에 띄는 것은 파리 '이노상 당스 마카브르'나 '바젤 토텐탄츠' 그리고 '뤼베크 토텐탄츠'나 '베를린 토텐탄츠' 등의 중세 말 토텐탄츠와 비교해 볼 때 아담과 이브의 '낙원 추방'과 '모세의 율법판', 그리고 '그리스도의 십자가형'의 세 그림을 전면에 배치한 점이다. 이 그림들을 제외하면 중세 말의 토텐탄츠 배열과 별반 차이가 없다. 즉, 네 번째 그림인 '납골당에서 죽음의 연주회'는 '바젤 토텐탄츠'나 '피규어들과의 토텐탄츠' 등의 중세 말과 비교해 볼 때 이미 예상된 배열이다. 차이라면 아담과 이브의 낙원 추방 등을 배경 설명으로 앞세운 다음 본 공연의 서막에 해당하는 납골당 음악을 배치했다는 점이다.

처음 네 개의 그림 다음에는 다양한 인물이 죽음과 대면하는 장면이 이어진다. 이를 사회적 관점에서 신분별로 분류해 보면 다음과 같다. 우선 처음의 두 그림은, '성경에 관련된 인물'과 '죽음과 죽어가는 자들'이다. 그다음에는, '성직자', '이교도', '세속 당국자', '자유 기예 이수자(지식인)', '제3계급 대표자', '당국(자들)에 예속된 자', '사회 밖의 사람', '예술가'로 분류된다.[8]

전체 배열에서 전면에 그리스도 수난사를 배치하고, 뒤이어 각 신분의 대표들과 죽음의 대면 양상(마지막에 작업자 본인 포함)을 길게 열거한 다음 마지막에 '설교자'를 나열한 것을 보면, 이 벽화는 철저히 '메디아스 인 레스', 즉 '저자의 목소리'를 전면에 배치하여 '프롤로그'[9]로 사용하고, 작품 본내용을 전개한 다음, '설교'를 '에필로그'[10]로 사용하는 구성 방식을 취하고 있다. 이제 토텐탄츠는 설교의 일종이 아니라 저자가 주도하는 하나의 예술 형식으로 나타난다.

서양 전통 수사학 체계 개념으로 보면 작가가 '기예 배열 체계ordo

artificialis'[11]를 적용하여 '자연 배열 체계ordo naturalis'[12]를 이끌어내는 구도이다. 이를 통해 관객은 인간의 공작工作 본능인 '아르스(기예 · 예술)'와 이 세상의 본연인 '나투라(자연)'를 실감하게 된다. 동시에 이러한 구도를 통해 나타난 개별 그림의 내용이나 상징 등이 자극하는 '이야기'와 '증거 대기 · 논증'에 적극적으로 참여하게 만든다.

베른 토텐탄츠의 역사적 위치 및 특성

15세기 후반을 토텐탄츠 전성기로 전제하면, 니클라우스 마누엘의 작품은 중세 말의 한 지류에 해당한다. 토텐탄츠가 발생한 이후 다양한 종류로 다양한 지역에서 전개되던 중세 말과 시간적으로 멀지 않고, 그들이 지닌 특성들과 유사한 점들이 많기 때문이다.

우선 외형적으로 보았을 때 '베른 토텐탄츠'는 큰 틀에서 중세 말의 특징을 벗어나지 않고 있다. 토텐탄츠의 핵심은 윤무 형식인데, 그림 속의 인간들이 중세 말에서처럼 연속적으로 이어지는 윤무가 아니라 개별 작품의 성격을 지니고 있다.

중세 말의 토텐탄츠는 작자 미상이 일반적인데, 마누엘 토텐탄츠의 마지막 그림은 니클라우스 마누엘 도이취가 창작자임을 자의적으로 분명히 명시해 놓고 있다. 작가를 명시한 바도모리는 다음과 같이 되어 있다.

(죽음이 화가에게 말한다.)

마누엘Manuel이여, 세상의 모든 인물(피규어)들을

너는 이 담장에 그렸구나.

지금 너는 죽어야만 하느니, 이에 대해서는 어떤 묘안도 없느니라.

너 역시 한시가 안전하지 않도다.

(화가 마누엘이 답한다.)

도와주시게, 유일한 구원자여, 그런 까닭에 나는 그대에게 간청하고 있지 않소.

왜냐하면 여기가 내가 머물 수 있는 곳이 아니기 때문이라네.

만일 죽음이 나에게 계산을 청구하면

그대를 신이 보호할 것이니, 나의 사랑스러운 녀석이여![13]

마누엘이 벽화를 그렸다는 사실 표명은 베른 토텐탄츠가 단순히 지명이나 어느 한 교단에 소속되었다는 것을 뛰어넘어 '니클라우스 마누엘 도이취의 예술 작품'이라는 뜻이 된다. 이와 함께 베른 토텐탄츠는 독일어 구역에서 최초로 어느 특정한 한 화가에 의해 창작되기 시작한 작품으로서의 역사적 의의를 지닌다.

50여 년 후인 1568년 한스 훅 클루버가 바젤 토텐탄츠를 개보수하며 작품 마지막 장면에 본인을 의도적으로 밝혔지만 이보다는 니클라우스 마누엘이 시기적으로 앞선다. 더구나 마누엘은 원작자이고, 클루버는 개보수자다. 하지만 자의적으로 본인이 작가임을 분명히 밝히는 이러한 행위에서 간과할 수 없는 사실은 중세에서 르네상스로 문예사조가 변화했다는 사실이다. 이제 토텐탄츠는 교단의 전유

물이 아니라 변화된 사회와 변화된 인간 멘탈을 대변하는 새로운 매체가 된 것이다.

오늘날 우리가 접하는 베른 토텐탄츠는 문예사적 관점에서 보면 '중세 말1250~1500'에 꽃피웠던 토텐탄츠 원형을 차용하여 스위스 베른의 화가가 '르네상스1500~1600' 시대에 제작한 것을 '바로크1600~1720' 시대의 화가가 원본을 복사 재생한 복사본이다. 즉 '베른 토텐탄츠'는 중세와 근대, 좀 더 정확히 말하면 중세 말, 르네상스, 바로크와 관련된 작품이다.

르네상스 회화의 특징은 많은 것을 고전고대로부터 넘겨받았다는 것이다. '원근법'을 재발견하여 계속 발전시키고 있다. '중심 투시도법', '수학적 구조'들, '기하학적 도형으로 구성하기', '균형', '구상성具象性과 공간성', '예술가들의 서명'이 들어가는 것이 르네상스 회화의 특징인데 이 특징들을 적용하고 응용한 것이 베른 토텐탄츠다.

르네상스 회화의 특징은 레온 바티스타 알베르티의『회화론』에 특히 잘 나타나 있다.[14] 알베르티는 그의『회화론』제1장에서 '중심 투시법'을, 제2장에서 '선', '평면', '육체'를 혼합하여 구성하는 '그림문법' 형식을 보여주고 있다. 그리고 제3장에서는 예술가와 그에게 요구되는 능력에 대해 서술하고 있다. 즉 예술 작품이 영향을 미치는 방법에 대해 설명하고 있다. 이 부분은 이미 언급한 대로 가르치고(도케레), 대화하고(델렉타레), 감동을 자극하는(모베레) 미디어적 효과로 발현되고 있다.

베른 토텐탄츠의 피규어들

니클라우스 마누엘은 중세를 박차고 근대로 접어들던 시기에 용병, 성상聖像 파괴론자, 토텐탄츠를 그린 화가다. 역사 발전 과정 시각으로 볼 때 중세를 갈아치운 시기의 인물이라기보다는 오히려 화가, 그래픽 예술가, 목판화 장인, 용병, 시인, 정치가, 외교관으로 당시의 인습이나 전통을 타파한 스위스 종교개혁의 중심인물 중의 한 사람이다. 스위스 취리히 종교개혁가인 훌드리히 츠빙글리Huldrych Zwingli, 1484~1531와 생존 시기가 거의 같다.

'나클라우스 마누엘 도이취'라고도 불리는 마누엘은 당대 최고의 토텐탄츠 예술가다. 예술가의 이름이 선명히 드러나는 것이 우선 중세와의 차이이다. 중세의 토텐탄츠가 교회에서 위임한 '화가 길드Guild'의 일원에 의해 그려졌다면 르네상스 시기에는 명실 공히 화가의 이름을 걸고 그렸다.

내용으로 볼 때에도 이전의 토텐탄츠와는 다르게 도미니크 수도사들이 관여하지 않고 시민의 자랑인 기념물이 되도록 기획하고 제작한 것이 특징이다. 종교 선전물이라기보다는 예술적 가치가 중시되는 예술품으로 승화하는 과정이었다(그림 5-1~2 참조). 니클라우스 마누엘이야말로 진정한 '토텐탄츠 예술가'였고, 토텐탄츠가 확고하게 예술의 한 장르로 자리매김되는 시기였다.

마누엘은 1509년 결혼과 더불어 Niklaus Manuel Deutsch의 약자 'N. M. D.'를 이니셜로 사용하기 시작했다. 1511년 이전부터 베른 대의원회 의원이었고, 1513년부터는 작품을 위탁받아 그림을 그리고 베른시로부터 대금을 지급받았다. 토텐탄츠 역사에서 최초로 어느

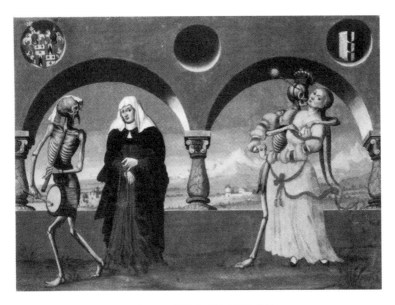

그림 5-1 죽음과 과부 / 죽음과 딸

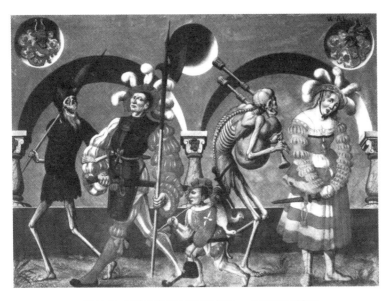

그림 5-2 죽음과 아들을 대동한 전사戰士 / 죽음과 매춘부

한 특정한 예술가에 의해 창조된 작품으로 유명하다.

이러한 사실은 우선 시기적으로 르네상스이고, 내용적으로는 한 화가의 예술 작품임을 깨닫게 한다. 이러한 맥락에서 가장 중요한 사항은 토텐탄츠가 의뢰에 의한 작품이라는 점과 정치 · 사회적으로 가장 첨예한 시대적 상황을 그대로 반영하고 있다는 점이다. 그러면 '베른 토텐탄츠'의 피규어들을 중심으로 마누엘의 작품을 살펴보기로 하자.

작품을 지배하는 가장 중요한 모티프는 인간 평등 사상이었다. 모든 인간을 평등하게 만들어주는 자로서의 죽음은 이미 중세에 즐겨 사용되던 모티프였다. 이 모티프는 니클라우스 마누엘에 이르러 사회 비판에 그대로 적용된다. 주민들은 경직된 신분제 히라키아[15] 속에서 그리고 당시의 불평등에 대해 좋지 않은 감정을 지니고 있었는데 이때 인간을 다시 평등하게 만들어준다는 죽음이 나타나 이들의 불만을 해소하는 분출구 역할을 담당한다. 이에 따라 토텐탄츠를 통해 특권의 남용과 신 앞에서 모든 그리스도인은 평등하다고 강조한 것은 종교개혁에 호감을 느끼게 만들어준다.

죽음과 성직자들

마누엘의 토텐탄츠에 나타난 죽음과 대결하는 피규어들은 다음과 같다. '죽음과 성직자', '죽음과 이교도', '죽음과 세속 당국자', '죽음과 자유 기예Artes Liberales 이수자(지식인)', '죽음과 제3계급 대표자', '죽음과 당국(자들)에 예속된 자', '죽음과 사회 밖의 사람들'. 이는 중세의 신분 서열을 대표하는 죽음의 상대자들과는 약간의 차이가 있다. 단순히 사회 계층의 대표라기보다는 사회 각 분야의 대표로 바뀌어 있다.

우선 죽음과 성직자들에 속하는 성직자들을 그림의 순서대로 보면 다음과 같다. 3) '죽음과 교황'과 '죽음과 추기경', 4) '죽음과 대주교'와 '죽음과 주교', 5) '죽음과 수도원장'과 '죽음과 신부', 7) '죽음과 교단의 기사', 8) '죽음과 승려'와 '죽음과 여 수도원장', 24) '설교자'들이다.

'죽음과 교황' 토텐탄츠는 4명의 시종이 들것의 높은 의자에 앉아 있는 교황을 어깨에 메고 행차하는데 죽음이 다리를 구부리고 있는 것이 특징이다.

(죽음이 교황에게 말한다.)

어떻게 그것이 마음에 드십니까, 교황님?

그대 역시 이 링Ring에서 춤을 추고 계십니다.

그 티아라Tiara를 그대는 나에게 양보하셔야 합니다.

그리고 그대의 의자를 멈춰 세우셔야 합니다.

(교황이 답한다.)

지상에서 나의 신성神聖은 거대하게 빛났고,

어리석은 세상은 나에게 몸을 구부려 절을 했노라,

마치 내가 천국을 여는 것처럼.

그렇게 나 자신 역시 지금 하나의 시체일 뿐이로구나.[16]

중세 말의 토텐탄츠에서는 죽음이 절대적인 힘의 소유자로 나타나 인간에게 죽음의 길을 명령하는 무시무시한 형상이었는데, 이제 인간이 주체이고 죽음이 보조 수단이 되어 등장한다. 이 그림이나 텍스트에서 죽음은 더 이상 중세적인 죽음이 아니라, 종교적인 절대 권력을

비판하고 부정부패를 타파하려는 민중으로 등장한다. '교황'은 이제 권력의 무상함을 허무하게 노래하는 한 힘없는 인간일 뿐이다.

다음은 '죽음과 추기경'의 관계이다.

(죽음이 추기경에게 말한다.)

나를 따라 춤을 추십시오, 추기경님!

무제한의 권력을 그대는 지녔었습니다.

그것이 여기에서는 그대에게 아무런 소용이 없습니다,

그대의 생명이 여기에서 끝이 난다면.

(추기경이 답한다.)

나는 비록 교황권의 받침대였지만,

죽음은 그것을 계산에 넣으려 하지 않네.

세상은 나를 대단하게 칭송했지만,

죽음으로부터 나는 나를 지킬 수 없다네.[17]

'죽음과 추기경' 역시 '죽음과 교황'에서 절대적인 힘의 소유자 '죽음과 한 인간'의 대표가 아니라, 새로 등장한 인권과 권력자의 대결 장면으로 변모한다. 이러한 상황은 교황이나 추기경으로 끝나는 것이 아니라 여타의 성직자들에게도 마찬가지이다. 다음은 '죽음과 주교'의 관계이다.

(죽음이 주교에게 말한다.)

류트lute를 내가 달콤하고 능란하게 연주하고 있지요,

주교님, 나와 함께 저쪽으로 가서 춤을 추시지요!

재판관이 지금 그대에 관해 들으려고 합니다,

어떻게 그대가 그의 어린 양들을 지켜왔는지에 대해.

(주교가 답한다.)

축사 안에는 아무것도 내게 머물러 있는 것이 없듯이

나는 그들 모두를 축사 밖으로 방목시켰다네.

한 마리의 늑대처럼 나는 양들을 게걸스레 먹었고,

지금 그 대가로 내가 잔혹한 벌을 받는가 보구나.[18]

'죽음과 수도원장' 역시 한 교회 권력자와 일반 서민의 관계를 여실히 보여주고 있다.

(죽음이 수도원장에게 말한다.)

수도원장님, 그대는 아주 우람하고 비대하십니다,

나와 함께 이 무리에 뛰어오르십시다!

얼마나 그대가 그렇게 차가운 땀을 흘리시는지!

퉤, 퉤, 그대는 큰 똥 덩어리를 싸놓는군요!

(수도원장이 답한다.)

맛있는 음식들을 내가 아주 잘 즐겼노라,

큰 재산은 내 수중에 있었고,

내 육신의 쾌락을 위해 나는 그것들을 사용했노라.

그런데 지금 내 육체는 벌레들에게 손상당하고 있구나.[19]

다음은 사제와 일반인과의 관계이다.

(죽음이 사제에게 말한다.)

그대, 교황에게 발탁된 사제여,

죽음의 뿔피리가 들리지요!

그대는 그리스도의 피로 무엇을 만드셨습니까?

나는 이 성직자의 모자를 그대에게서 잡아 찢어 내버립니다.

(사제가 답한다.)

나의 직책은 노래를 통해 임무를 수행하는 것이었습니다.

나는 가난한 여인의 집을 가로채 먹어치웠고,

거짓 제물로 생명을 예언했습니다.

생명의 위험으로 그 대가를 치르게 되는가 봅니다.[20]

죽음과 세속 당국자들

성직자 다음으로 '세속 당국자'들 역시 대표적인 질타의 대상으로 떠오른다. 죽음과 대결하는 세속 당국자들은 10) '죽음과 황제'와 '죽음과 왕', 11) '죽음과 황제 부인'과 '죽음과 왕비여왕)', 12) '죽음과 공작'과 '죽음과 백작', 13) '죽음과 기사', 15) '죽음과 지방자치단체장'과 '죽음과 융커', 16) '죽음과 시의회 의원'과 '죽음과 후견인'이 있다. 이들 중 '죽음과 공작'의 관계는 다음과 같다.

(죽음이 공작에게 말한다.)

공작님, 그대는 얼마나 번쩍거리십니까,

점토 그릇이나 다름없으니!

모든 것을 그대는 지금 떠나야 합니다,

그리고 죽음과 함께 무덤으로 가야 합니다.

(공작이 답한다.)

아아, 그렇게 갑자기 내가

땅, 사람들, 아내, 아이, 돈, 옷과

금과 은, 목걸이와 반지와 헤어져야만 한다니.

그것은 그렇게 완전한 쇼크로다.[21]

'죽음과 백작', 즉 '권력 엘리트'와 '일반인'의 관계는 다음과 같다.

(죽음이 백작에게 말한다.)

막강한 백작이시여, 그대는 나를 바라보시고도,

전투 장비를 몰고 계십니다.

게다가 나라 전부를 그대가 상속인이라고 지정하고 계십니다.

왜냐하면 그 자리에서 그대가 죽어야만 한다는 사실 때문에.

(백작이 답한다.)

나는 고귀한 혈통 출신인데,

죽음이 지금 사악한 것을 알리는구나.

나는 나의 통치권을 좀 더 오랫동안 행사하려 했는데,

오 죽음이여, 너는 내 생명을 끝장내려 하느냐?[22]

죽음과 소녀

'죽음과 딸' 토텐탄츠는 '죽음과 소녀' 모티프를 제공하는 중요한 예술 형식이다. 이 형식은 특히 낭만주의를 통해 토텐탄츠 예술의 가치를 드높인 작품이다. 관능적인 형태와 예술성으로 인하여 토텐탄츠의 정수를 느끼게 한 마누엘의 작품이다.

(죽음이 딸에게 말한다.)
딸아, 지금 벌써 시간이 여기에 와 있다,
(그러니) 너의 붉은 입술은 창백하게 될 것이다;
너의 육체, 너의 표정, 너의 머리카락, 너의 젖가슴 모두는
더러운 똥이 되어야만 한다.

(딸이 답한다.)
오 죽음이여, 얼마나 참을 수 없이 네가 나를 끌어안는지
내게서 육체의 심장이 녹아 없어지겠구나!
나는 젊은이와 언약을 했으니,
그렇게 나를 죽음은 그와 함께 가질 수 있으리라.[23]

죽음과 이교도들

다음은 '죽음과 그리스도교 외부 내지 타민족 집단에 소속한 자들'

이다. 종교 내지 인종적 갈등, 자국민과 타민족, 일반인과 아웃사이더에 관한 근본적인 문제가 급박하게 표현되고 있다.

(죽음이 유대인들에게 말한다.)
너희 유대인, 신을 믿지 않는 너희 개들,
비록 너희들이 그렇게 많은 간계와 술수를 안다고 하더라도
그렇게 너희들은 정말 영원한 죽음을 당해야만 한다,
왜냐하면 너희들은 그리스도교를 부인했기 때문에.

(유대인들이 답한다.)
오, 그렇게 우리가 완전히 사기를 치다니!
랍비들은 우리들에게 모든 것을 거짓으로 말했구나.
그들은 우리들에게 그릇된 율법을 주었고,
죽음은 우리를 지옥의 들판으로 데리고 가는구나.[24]

여기에서 보듯이 죽음의 정체는 죽음 그 자체가 아니라 명령권 내지 지배권을 가진 자들로 표현된다. 죽음의 의미는 이처럼 시대나 사회적 상황에 따라 변모하고 있다. 그렇기 때문에 관찰자의 시각이 어느 한 곳에 머물러 있을 경우 죽음은 폭력자로 남을 수밖에 없다. 역동적으로 관찰하지 않는 한 위험한 요소를 다분히 지니고 있음을 경고하는 순간이다.

죽음과 예술가

마지막으로 '죽음과 화가'를 통해 예술가의 의무 및 숙명이 마누엘 토텐탄츠의 대미를 장식하고 있다.

(죽음이 화가에게 말한다.)

마누엘이여, 세상의 모든 피규어들을

너는 이 담장에 그렸도다.

지금 너는 죽어야만 하느니, 이에 대해서는 어떤 묘안도 없느니라.

너 역시 한시가 안전하지 않도다.

(화가 마누엘이 답한다.)

도와주시게, 유일한 구원자여, 그런 까닭에 나는 그대에게 간청하고 있지 않소.

왜냐하면 여기가 내가 머물 수 있는 곳이 아니기 때문이라네.

만일 죽음이 나에게 계산을 청구하면

그대를 신이 보호할 것이니, 나의 사랑스러운 녀석이여![25]

죽음과 설교자

설교자는 중세 말부터 토텐탄츠를 설명해 줄 수 있는 중요한 사항으로 등장한다.

1516/20년 니클라우스 마누엘이 그린 『토텐탄츠』(그림 5-3 참조)는 '바젤 토텐탄츠의 설교 장면'과는 다른 광경이다. '바젤 토텐탄츠' 설

교자가 설교단에서 손에 성경을 들고 있는 반면, 마누엘의 토텐탄츠는 해골을 들고 서 있다. 죽음을 환기시키는 방법이 직설적이다. '바젤 토텐탄츠'가 산 자들에게 설교하는 반면, 마누엘의 토텐탄츠는 설교자 앞에 죽은 자들이 널브러져 있다. 게다가 설교자 앞에는 죽음이 낫을 휘두르며 서 있다. 직설적이고 구체적이다. 설교 장면이 아니라 죽음의 현장이다.

어린아이는 벌거벗은 채로 죽음의 발아래 누워 있고, 수많은 성인 成人들의 이마에는 화살이 꽂혀 있다. 죽음을 의식하지 못하는 어린아이는 그대로 죽고, 죽음을 의식하는 성인들은 살해된 장면이 직접 연

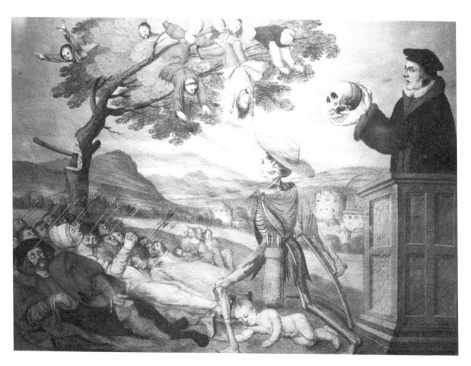

그림 5-3　설교자

출되어 있다. 아직도 살아 있는 자들은 잎이 무성한 나뭇잎들 사이에 있는데, 생명을 유지하고 있는 나무는 도끼에 찍혀 쓰러져 가고 있다. 그와 함께 나뭇잎들 사이에 몸을 지탱하고 있던 산 자들은 쓰러져 넘어가는 나무와 함께 죽음의 세계로 향하고 있다.

중세 말에 비해 직설적으로 표현되어 있고 절박함이 나타나 있다. 이는 중세 말과 르네상스의 차이처럼 보이지만, 사실은 관제官製 예술과 개인 예술의 차이이다. 개인 예술이라고 규정하는 이유는 중세 말의 작품들에 비해 한 개인의 작품임이 뚜렷하게 나타나기 때문이다.

이 작품은 약 80m 길이에 41개의 장면이 들어 있는 도미니크 수도원 담장 벽화로 도입부에 속한다. 세월이 흐름에 따라 노후해 갔고, 약 1세기 반이 지난 1660년에는 도로 확장 공사로 구멍까지 나게 되며 거의 파손된 상태로 작품성까지 상실하게 된다. 그러던 중 화가 알브레히트 카웁이 1649년 수채화 물감으로 복사를 떠 베른 시위원회에 기증하여 다행히도 이 위대한 작품은 현재 베른 박물관에 소장되어 있다. 위의 작품은 니클라우스 마누엘 원작에 알브레히트 카웁 복사본이다.

중세 소재의 르네상스 예술

니클라우스 마누엘은 '도미니크 수도원' 벽화 외에도 수많은 토텐탄츠 작품을 남겼다. 1518년에는 목판화 시리즈인 『현명하고 어리석은 처녀』가 탄생한다. '우리 모두는 그곳으로 간다', '시골 머슴으로 죽음은 처녀와 포옹한다', '소녀와 죽음', '죽음이 화가를 데리고 간다'

등등을 주제로 삼은 니클라우스 마누엘의 토텐탄츠 작품을 보면 중세의 어두운 죽음의 세계를 연상시키기보다는 매력적인 예술품을 발견하게 된다(그림 5-4 참조).

'살아 있는 죽음', '타자아', '욕망', '사적임과 내적임', '재현과 상상'을 표현한 이러한 계열의 작품들은 니클라우스 마누엘 이외에도 알브레히트 뒤러Albrecht Dürer, 한스 발둥, 바르텔 베함Barthel Beham 등 수많은 작가들에게서도 나타난다.[26] 한스 발둥의 「죽음과 소녀」(그림 5-5 참조), 「죽음과 여인」(그림 5-6 참조) 같은 작품은 환한 색의 육체와 어두운 색의 배경이, 그리고 아름다운 소녀의 육체와 해골의 형상을 한 깡마른 인간이 대비를 이루면서 삶과 죽음의 동일성을 암시하는 매력적인 예술품으로 나타난다.[27] 작품들은 죽음을 주제로 설정한 것 같지만, 삶과 죽음, 사랑과 증오, 아름다움과 추함, 희망과 절망 등은 모두 하나의 세계 안에 있음을 보여준다.

르네상스의 '죽음과 소녀'는 단지 그 시대에서만 빛을 발한 것이 아니라 바로크 계몽주의 고전주의를 뛰어넘어 낭만주의에서 화려하게 부활한다. 프란츠 슈베르트의 현악4중주곡 「죽음과 소녀」 원류가 바로 르네상스의 '죽음과 소녀'이다.[28] 중세에서 발원한 토텐탄츠 형상에 종교성보다는 예술성을 강렬하게 덧칠한 것이 르네상스 토텐탄츠이고, 이를 완전히 예술화한 것이 낭만주의이다.

니클라우스 마누엘은 종교적으로 볼 때도 베른에서 성공적으로 종교개혁에 참여한 인물이다. 그는 반가톨릭운동에 참여하여 시민의 환호를 받았다. 이러한 그의 활동이 그의 토텐탄츠 작품에도 나타난다. 토텐탄츠가 단순히 문예사만이 아니라 종교적으로도 깊은 연관 관계가 있음을 알리는 대목이다.

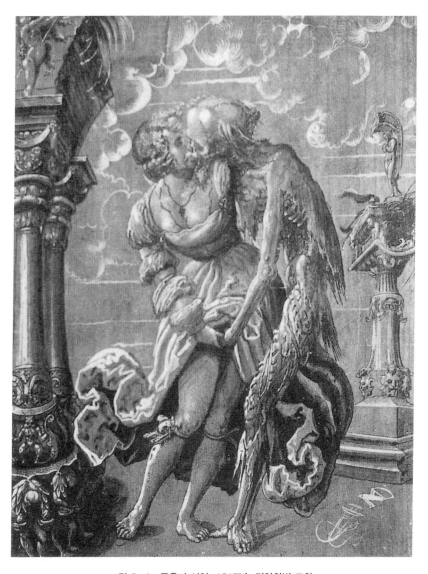

그림 5-4 죽음과 여인, 1517년, 명암화법 도화

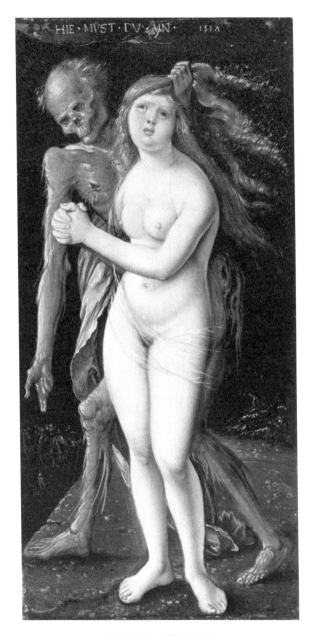

그림 5-5 죽음과 소녀

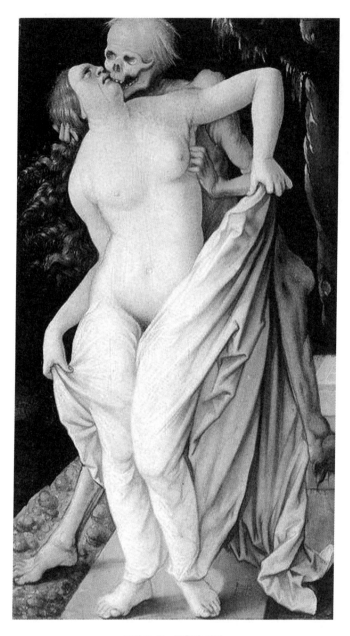

그림 5-6 죽음과 여인

한스 홀바인과 죽음의 시뮬라크르

 토텐탄츠를 새롭고도 예술적으로 형상화한 인물은 니클라우스 마누엘이지만 르네상스 시기에 죽음의 춤을 또 다른 차원으로 발전시킨 인물은 '(젊은이) 한스 홀바인'[29]이다. 종래의 토텐탄츠는 벽화 위주였고, 마누엘 역시 벽화라는 큰 틀 안에서 완전히 새로운 예술을 창조해 냈다. 이에 반해 한스 홀바인은 벽화가 아니라 삽화를 그렸고, 금속공예에 토텐탄츠를 새겨 넣었다. 종래의 종교적인 벽화는 상품으로 탈바꿈했고 토텐탄츠 예술은 실생활과 연결되며 실용화되기 시작했다.

 벽화가 고정된 장소에 위치하며 그곳을 찾는 관람객만이 수요자였다면, 홀바인의 토텐탄츠는 역동적인 인쇄물이나 금속공예를 이용했기 때문에 시간과 장소에 구애받지 않고 수많은 독자와 일반인들을 만날 수 있었다. 창작 의도에서 보더라도 토텐탄츠는 이제 교회가 주관하는 지배자 예술이 아니라 인쇄업자나 예술가들이 주도하는 상품

이었다.

　토텐탄츠는 이제 '인간은 죽어야 한다'는 테제를 앞세우며 각각의 신분 대표에게 죽음의 윤무를 권하는 것이 아니라 '메디아스 인 레스', 즉 개별 인간들의 활동 장소인 세상의 한가운데로 들어가 유용한 물품의 장식물이 되거나 인간과 사회의 문제점을 만천하에 드러내는 매체로서의 역할을 담당한다.

　한스 홀바인의 대표적인 토텐탄츠[30]로는 '알파벳Alphabet 토텐탄츠 Totentanzalphabet' 목판화,『죽음의 시뮬라크르와 역사적으로 잘 알려진 죽음의 화상들』, '단도 칼집 위의 토텐탄츠Totentanz auf einer Dolchscheide' 등이 있다.

알파벳 토텐탄츠

　'알파벳 토텐탄츠'는 화가 한스 홀바인이 그리고 주형鑄型 제작자 한스 뤼첼부르거Hans Lützelburger, 1495~1526가 조각한 목판화다. 1523 년 바젤에서 제작되었다. 'A'에서 'Z'까지 연작 형태로 구성된 이 작품들은 토텐탄츠 삽화를 배경으로 알파벳 이니셜[31]을 전면에 내세우고 있다. 회화사 측면에서 보면 이 작품들은 그림과 문자가 합성된 그림이고, 서지학이나 인쇄사 입장에서 보면 그림을 배경으로 하는 이니셜, 즉 '문자'이다.

　하지만 알파벳 토텐탄츠가 제작된 1520년대와 바젤이라는 장소를 염두에 두면 한스 홀바인의 작품은 현실적으로 전통적인 토텐탄츠라기보다는 출판 작업의 일환으로서의 삽화다. 독일 아우크스부

르크 출신인 한스 홀바인이 자신의 형 암브로시우스Ambrosius Holbein, 1494~1519와 함께 스위스 바젤에 온 이유 역시 당시 출판 인쇄로 꽃을 피우던 바젤에서 삽화가가 높은 수익을 보장받는 직업이었기 때문이다. 실제로 홀바인은 바젤에서 에라스뮈스Erasmus von Rotterdam, 1466~1536의 『우신예찬론Encomium moriae』과 토마스 모어Thomas More, 1478~1535의 『유토피아』의 삽화를 그렸다. 1515년부터 바젤에서 작업하기 시작한 홀바인은 1520년 바젤 시민권까지 획득했다.

바젤은 이미 1490년대부터 16세기 후반까지 라틴어 학술서적 내지 그리스어 텍스트를 간행하는 인쇄의 중심지였다. 참고로 1450년 마인츠 출신 요하네스 구텐베르크Johannes Gutenberg, 1400~1468가 금속 활자를 발명한 이래로 인쇄술은 유럽의 각 도시에 전파되었는데, 이는 인문주의 보급과 종교개혁에 대단한 영향력을 발휘했다. 독일 남동부에 위치한 바이에른의 경우 출판 인쇄 상황을 보면 1460년 밤베르크에 최초의 인쇄소가 생겼고, 뒤를 이어 1467년 아우크스부르크, 1469년 뉘른베르크에 인쇄소가 문을 열었다. 그 밖에도 1480년에 최초의 서적상이 출현했고, 1520년부터 '서적 검열 조치'가 시행되었다.

바젤의 경우를 보면 구텐베르크의 기능공 베르톨트 루펠Berthold Ruppel, ?~1495이 1460년대에 신기술인 금속 출판을 최초로 도입했다. 이렇게 베르톨트 루펠을 시발로 바젤은 1460년대 후반부터 출판 인쇄의 중심지가 되었다. 1500년까지 70개가 넘는 인쇄소가 있을 정도였다. 바젤이 이렇게 유럽에서 손꼽히는 출판 인쇄의 명성을 획득할 수 있었던 요인 중의 하나는 무엇보다도 바젤이 대학도시였기 때문이다. 당시 바젤에서 출판 인쇄를 선도했던 인물은 요하네스 암어바흐Johannes Amerbach, 1440~1513, 요하네스 프로벤Johannes Froben,

1460~1527, 요하네스 페트리Johannes Petri, 1441~1511 등이었다.

이러한 사회·문화적 배경 속에서 제바스티안 브란트Sebastian Brant, 1458~1521와 에라스뮈스 같은 당대 일류 학자나 작가의 작품 초판이 바젤에서 간행되었다. 이러한 작업은 바젤 출판인들이 기획하고 한스 홀바인이나 우르스 그라프Urs Graf der Ältere, 1485~1528와 같은 당대 최고의 예술가들이 삽화로 그리고 활판 인쇄화했다. 이러한 당시의 분위기를 고려할 때 한스 홀바인의 토텐탄츠는 회화이기도 하지만 출판 인쇄물이었다. 이러한 상황을 대표적으로 설명해 주는 것이 한스 홀바인의 알파벳 토텐탄츠이다.

알파벳 토텐탄츠는 A에서 Z까지 26개의 알파벳 중 'J'와 'U'를 제외한 총 24개 장면의 알파벳으로 구성되어 있다(그림 5-7 참조). 'I'와 'J', 그리고 'V'와 'U'는 라틴어에서 발음이 유사하여 'J'와 'U'를 생략했기 때문이다. 배열 상황을 보면 제일 앞에 '납골당'을, 그리고 제일 뒤에 '최후의 심판' 장면을 배치한 다음 그 사이에 '교황'에서 '아이'까지 총 22개 신분을 나열하고 있다.

이들 삽화는 문헌학, 서지학, 도서 인쇄 도안의 의미를 지닌다. '흑자체Blackletter'의 일종인 '프락투어Fraktur'와 함께 16세기 초중반에 시작된 이러한 삽화술은 20세기 초반까지 독일에서 가장 많이 사용된 도서 제작 도안술 중의 하나로 손꼽힌다.

토텐탄츠와 '이니셜'이 합성된 구체적인 장면들은 납골당(A), 교황(B), 황제(C), 왕(D), 추기경(E), 황후(F), 왕비/여왕(G), 주교(H), 공작(I), 백작(K), 성당 참사회원(L), 의사(M), 고리대금업자(N), 수도사(O), 전사戰士(P), 수녀(Q), 광대(R), 창녀(S), 술고래(T), 기사騎士(V), 숲속의 은자(W), 놀이하는 사람(X), 아이(Y), 최후의 심판(Z) 순으로 되

그림 5-7 알파벳 토텐탄츠

어 있다.

한스 홀바인의 알파벳 토텐탄츠에서 토텐탄츠 장면들은 바젤 토텐
탄츠의 선례를 따르고 있다. 나팔을 불고 북을 치는 '납골당(A)' 장면
의 두 해골 형상은 '바젤 토텐탄츠'의 납골당 장면을 복사하듯 옮겨놓
고 있다. 움직이는 동작이나 방향뿐만 아니라 어트리뷰트도 마찬가
지다. 배경에서도 홀바인의 '납골당'에는 또 하나의 죽음의 형상이 음
악을 연주하는 죽음들 뒤에 자리하고 있는 것을 제외하면 두 '납골당
장면'은 유사하다. 특히 두개골들이 쌓여 있는 형태는 똑같다. 정리
해 보면 바젤 토텐탄츠를 그대로 이어받고 공간의 제약 때문에 장면
을 단순화시켜 놓은 것이 알파벳 토텐탄츠이다.

알파벳 토텐탄츠는 이니셜의 의미 이외에도 각각의 삽화는 연극적
요소를 강렬히 풍기고 있다. 무대 위에 등장한 죽음과 인간들의 행동
과 몸짓은 마치 공연의 한 장면처럼 보인다. 각각의 삽화가 연극 무
대의 공간처럼 보이는 것은 독자적인 토텐탄츠에서도 마찬가지이다.
독자적인 토텐탄츠가 일반적인 연극 무대를 보여주고 있다면, 알파
벳 토텐탄츠는 배우들의 강렬한 표현 연기의 단면을 보여주고 있는
것 같다.

죽음의 시뮬라크르

1524년에서 1525년 사이 한스 홀바인의 대표적인 토텐탄츠 작품
40편이 탄생한다. 이 작품들은 1530년 처음 목판화 모음집으로 출판
되었는데, 대단한 인기를 끌자 책의 형태로 출판된다.[32] 그중에서 가

그림 5-8 『죽음의 시뮬라크르와 역사적으로 잘 알려진 죽음의 화상들』 표지

장 오래된 판본이 1538년에 간행된『죽음의 시뮬라크르와 역사적으로 잘 알려진 죽음의 화상들』[33](그림 5-8 참조)이다. 프랑스 리옹에서 출판되었는데,[34] 이 시기는 한스 홀바인이 이미 오랫동안 영국에서 활동 중이던 때였다. 홀바인이 영국에 온 것은 1526년 가을이었다.

『죽음의 시뮬라크르와 역사적으로 잘 알려진 죽음의 화상들』은 마인츠 출신으로 리옹에 거주하던 인쇄업자 멜히오르Melchior와 가스파르트 트렉셀Gaspard Trechsel이 한스 홀바인에게 삽화를 의뢰하여 주문 제작한 책이다.[35] 이들 인쇄업자들은 한스 홀바인이 바젤에 거주할 당시 화가에게 용역을 주었다.[36]

『죽음의 시뮬라크르와 역사적으로 잘 알려진 죽음의 화상들』

『죽음의 시뮬라크르와 역사적으로 잘 알려진 죽음의 화상들』[37]은 외형과 내용에서 중세 말의 토텐탄츠와는 완전히 다른 양상을 보인다.

첫째, 책의 제목에서 보여주듯 우선 '죽음의 형상'을 '시뮬라크르'로 파악하고 있다. 그러한 다음 죽음의 시뮬라크르를 이야기 혹은 역사 기술의 도구로 사용하고 있다. 이때 역사는 과거이기보다는 오히려 현실로 제작자는 죽음의 시뮬라크르를 통해 세상의 사물·사건 자체를 다루고 죽음의 시뮬라크르와 함께 사물·사건의 한가운데로 들어가는 형식을 취하고 있다. 인간과 세상에 죽음의 시뮬라크르를 이입시킴으로써 인간 사회에서 벌어지고 있는 사물·사건에 대해 '사건/사물들 자체로!' 혹은 '사건/사물 자체로!'로 되돌아가기를 일깨우고 있다.

사건/사물 자체로![38]는 20세기가 되어 에드문트 후설의 현상학[39]에 도입된 개념이기도 하다. 후설의 현상학은 대상을 의식 또는 사유에 의지하지 않고, 객관의 본질을 진실로 포착하려는 철학적 작업을 말한다.

둘째, 두 날개를 펼친 사람이 정면을 응시하고 양옆에는 두 남자가 서로 다른 곳을 바라보는 조각상을 뱀이 아래에서 위로 올려다보는 책의 표지 그림에는 '우수스 메 게누이트V(U)sus me Genuit'라는 문장이 쓰여 있다. 이 그림이 조각상임을 말해주는 것은 펼쳐진 날개와 세 사람의 얼굴이 조각의 형태를 이루고 있기 때문이다. 표지에 인용된 글은 2세기 로마의 문필가 아우룰스 겔리우스Aulus Gellius, 대략 125~180 의 『아티카 야화Noctes Atticae』에 나오는 문장으로, 원문은 'Usus me

genuit, mater peperit Memoria : Sophiam vocant me Graii, vos Sapientiam'이며 '실제 경험이 나를 낳게 하고, 기억나게 한다: 지혜로 나를 그리스인들이 불러들이고, 그들의 총명함으로 불러들인다'[40]는 뜻이다.

홀바인의 '죽음의 시뮬라크르'가 2세기의 고전고대 작가를 책 표지에 장식으로 사용한 것은 르네상스를 수용하고 있음을 명시적으로 나타내 준다. 그림에서 보듯이 뱀이 위를 올려다보며 '실제 경험이 나를 낳게 한다Usus me genuit'라고 외치는 것은, 이제 '뱀'인 '나'가 더 이상 중세 시대와 같은 성경적 의미의 '유혹'이나 '악'의 상징이 아니라, 이 세상의 사건을 '우수스usus'에서 파악하고 있음을 강하게 시사하고 있다. 이에 따라 표지에서는 생략되었지만 뒤이어지는 '지혜에게로 나를 그리스인들이 불러들이고, 그들의 총명함으로 불러들인다 Sophiam vocant me Graii, vos Sapientiam'는 문장을 통해 고대 그리스적 '소피아σοφία, 지혜'와 고전고대의 '사피엔티아sapientia, 지혜'에 몰입할 것을 요구하고 있다. 기독교적인 중세의 사고에만 머물지 않고 '소피아'와 '사피엔티아'로 되돌아가는 것이야말로 대표적인 르네상스적 사고이다.

셋째, 중세 말 토텐탄츠에서 전형적으로 등장하던 설교자가 보이지 않는다. 설교자가 죽음의 춤을 주관하던 자리에는 '인간 창조', '아담과 이브의 원죄', '낙원에서 인간 추방', '하느님의 계율을 어긴 결과로 빚어진 인간 저주'의 네 개 장면이 자리를 하고 있다. 마지막에는 '최후의 심판'과 '죽음의 방패 문장 양옆에 서 있는 도시 귀족 부부'의 두 장면이 배치되어 있다. 그리고 이들 중간에 각 신분의 대표들을 내세우는 토텐탄츠들이 배치되어 있다. 이는 홀바인의 토텐탄츠 전개 방식이 설교가 아니라, '저자의 목소리'가 주도하는 인간들의 이야

기로 구성되어 있음을 알리고 있다. 이는 인간들의 이야기이기도 하지만 동시에 죽음의 이야기이기도 하다.

넷째, 죽음의 형상과 각 신분의 대표들이 뚜렷하게 일대일로 대결하던 중세 말의 토텐탄츠 규칙이 깨진다. 한스 홀바인의 작품에서는 죽음의 형상과 각 신분의 대표들이 대면하는 양상도 어느 정도 보이기는 하지만 이제 대결보다는 인간 사회에 다가온 죽음의 시뮬라크르가 삶의 현장에 참여하여 활약하는 모습이 더 강렬하다. 중세 말의 토텐탄츠에서는 죽음이 절대적인 힘을 소유한 명령권자로 등장했던 반면, 16세기에는 '사물 · 사건의 가운데로 들어온' 피할 수 없고 무시할 수 없는 일깨우는 자, 경고하는 자, 혹은 비판자로 등장한다.

다섯째, 중세 말에는 일반적이었던 의인화된 죽음과 각 신분 대표자들 간의 대화는 더 이상 존재하지 않는다. 제목 또한 나타나지 않는다. 제목이 있던 자리는 라틴어 성경 인용구가 대신하고, 대화가 있던 자리에는 4구절의 에피그람Epigramm이 첨부된다.

시뮬라크르

한스 홀바인의 죽음의 춤은 '알파벳 토텐탄츠', '죽음의 이미지Imagines mortis', '죽음의 시뮬라크르', '역사적으로 잘 알려진 죽음의 화상들', '토텐탄츠', '당스 마카브르', '댄스 오브 데스', '두 토텐탄츠', '죽음의 승리Le Triomphe de la mort' 등의 작품명으로 유명한데, 이는 한스 홀바인의 작품명들이기도 하지만 또 다른 한편으로 당시 일반 대중에게 익숙한 토텐탄츠에 대한 개념이거나 상을 표기한 것이다. 그런데 이들 중 '죽음의 시뮬라크르'나 '역사적으로 잘 알려진 죽음의

화상들'은 중세 말이나 근대 초기인 16세기 전체의 토텐탄츠 지도를 펼쳐놓고 볼 때 특징적인 현상으로 나타난다.

우선『죽음의 시뮬라크르와 역사적으로 잘 알려진 죽음의 화상들』은 당시 '환영들과 장면으로 포착한 죽음의 얼굴들Trugbilder und szenisch gefasste Gesichter des Todes'이라는 독일어로 번역되었다'[41]는 사실에서부터 출발한다. 홀바인이 독일 출신이고, 프랑스어 용어 '시뮬라크르'가 독일어 '트룩빌트Trugbild'[42]로 번역된 사실을 통해 시뮬라크르의 의미를 되새길 수 있기 때문이다.

이 의미는 특히 '죽은 자의 인간 형상'으로 이해되었다.[43] 즉 죽은 자의 인간 형상이 트룩빌트였고, 이는 프랑스어 시뮬라크르에 해당한다.

존재하지 않지만 존재하는 것 같은 혹은 존재하는 것보다 더 생생하게 인식되는[44] 시뮬라크르나 시뮬라크르가 작용하는 '시뮬라시옹 Simulation'[45] 개념을 일반 독자들은 20세기 장 보드리야르Jean Baudrillard, 1929~2007의 포스트모더니즘 이론을 통해 접하게 된다. 하지만 이는 이미 16세기 한스 홀바인과 같은 삽화가나 동시대의 출판업자들이 토텐탄츠를 파악하는 데 사용한 일반적인 기법이다.

죽음의 시뮬라크르 출현

『죽음의 시뮬라크르와 역사적으로 잘 알려진 죽음의 화상들』은 당시의 독일어 번역본이 말해주듯 '장면으로 포착한 죽음의 얼굴들'이다. 이 번역본 제목은 홀바인의 '죽음의 시뮬라크르' 작품집에 대한 기교나 구성을 이해하기 위한 중요한 암시를 내포하고 있다. 첫째 '장

면으로szenisch'[46]라는 용어이고, 둘째가 '죽음의 얼굴들을 포착했다'는 사실이다.

『죽음의 시뮬라크르와 역사적으로 잘 알려진 죽음의 화상들』에서 '죽음의 시뮬라크르'가 처음으로 출현하는 것은 세 번째 장면인 '(낙원에서) 인간의 추방'에서이다. 첫 번째 장면인 '인간의 창조'와 두 번째 장면인 '아담과 이브의 경우'에 이어 세 번째 장면(그림 5-9 참조)에서 신이 천사를 내세워 활활 타오르는 불 칼로 위협하며 그를 낙원에서 내보낼 때[47] 죽음이 출현하여 아담과 이브를 동반한다.

이때 아담과 이브는 죽음의 출현에 대해 관심이 없을뿐더러 의식하지도 못하고 있다. 다만 죽음만이 일방적으로 동반의 준비 자세로 아담과 이브를 연민의 정으로 측은하게 바라보고 있다. 죽음은 인간의 형상을 하고 있으며, 현악기를 소지하고 있다. 이를 통해 죽음은 인간의 영원한 동반자이고, 죽음 자체는 인간 주위를 맴돌며 죽음의 음악을 연주하는 자임을 증명하듯 보여주고 있다.

태생적으로 인간과 죽음의 차이는 창조된 작품과 출현한 사물·사건에 있다. 첫 번째 장면에서 '도미누스(주)'인 '데우스(신)'가, 인간을, 흙의 덩어리로, 형상화했다[48]며 창조된 작품임을 분명히 한 반면, 죽음의 시뮬라크르는 어디서 왔는지, 누가 만들었는지, 그리고 정체가 무엇인지 분명하지 않다. 더구나 인간에게 보이는 것도 아니고 그렇다고 보이지 않는 것도 아닌 '형체의 시뮬라크르'이다.

죽음은 출현한 이후 시간과 공간을 초월하여 빠짐없이 인간을 동반한다. 네 번째 장면에서 아담과 이브가 낙원에서 추방된 이후 신이 아담에게 '너로 말미암아 너의 땅은 저주를 받았으니, 너는 네 평생의 나날을 노동 속에서 얻은 소산을 먹게 되리라Maledicta terra in opere

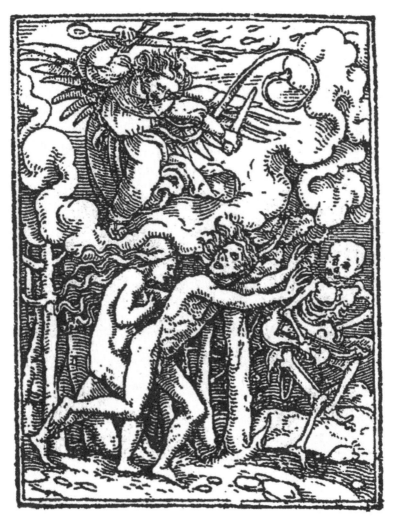

그림 5-9 (낙원에서) 인간의 추방

tuo, in laboribus comedes cunctis diebus vitae tuae'[49]라고 말할 때도 죽음의 시 뮬라크르는 아담 옆에 붙어서 동일한 자세로 밭을 갈고 있다(그림 5-10 참조).

이 삽화는 첨부된 에피그람의 세 번째 구 '죽음이 너를 지하에 눕 혀둘 때까지Insques que la Morte te soubterre'(LSHF 122쪽 참조)가 지시하듯 죽을 때까지 평생 노동을 해야 하는 것은 물론 노동을 하던 중 죽는 다는 사실을 죽음의 시뮬라크르가 여실히 말해주고 있다. 노동을 하 는 뒤편으로 아내가 앉아서 아이에게 젖을 먹이고 있는 것으로 보아 죽음의 시뮬라크르는 기본적으로 동반자이지만 감시자이기도 하다.

세 번째 장면 '낙원에서 인간의 추방'과 '땀 흘리며 노동'하는 네 번 째 장면은 몇 가지 중요한 사실에 집중할 것을 일깨워 준다. 첫째 죽 음이 출현하는 시기이고, 둘째 인간사 혹은 인간의 역사에 관한 사실 이다. 그리고 세 번째는 인간사 혹은 인간의 역사와 동행하는 '죽음의 역사'에 관한 사실이다.

우선 세 번째와 네 번째 장면은 인간이 자연 상태를 벗어나 문화 상태로 진입함과 동시에 죽음이 출현함을 알려주고 있다.[50] 즉 자연 상태는 죽음과 상관없는 세계이지만, 문화 상태로 넘어가며 인간은 죽음과 불가분의 관계에 놓이게 됨을 보여주고 있다.

여기에서 자연 상태와 문화 상태 개념을 도입한 이유는 네 번째 그 림 속에 쓰인 성경 구절 '노동 속에서in laboribus'가 '경작하다'[51]라는 개 념으로 대치되어 묘사에 활용되고 있기 때문이다. 그리고 문화 상태 에 앞선 인간의 창조와 (낙원의) 아담과 이브의 경우 두 장면은 문화 상태와는 분명히 다른 자연적인 상태의 모습을 보여주고 있기 때문 이다.

문화 상태에 이어 인간사 혹은 인간의 역사를 거론하게 된 동기는 홀바인이 제목인 '역사적으로 잘 알려진 죽음의 화상들'을 통해 토텐탄츠의 내용을 인간 세상의 다양한 면면들의 죽음에 관한 것으로 규정하고 있기 때문이다. 실제로 삽화의 전 내용을 살펴보면 인간들 주변에서 발생하는 다양한 인간사로 구성되어 있다.

그런데 이를 특별히 인간의 역사로 특징짓는 이유는 토텐탄츠에 나타난 인간사가 어느 한 개별 인간에 국한된 사건이 아니고 일반적인 인간사의 한 단면으로 보여주고 있기 때문이다. 이는 토텐탄츠가 발생한 중세 시대는 철저히 신분제 사회였기 때문에 사회적 신분(혹은 대표)을 통해 인간의 가치나 인간의 역사를 파악했기 때문이다.

인간사 혹은 인간의 역사는 죽음을 전제하고 있고, 죽음의 역사에 관한 사실이다. 그림들을 자세히 들여다보면 죽음의 시뮬라크르는 인간들의 삶의 공간에서 발생한다. 각 개별 인간들의 특성에 맞추어 발생한 사건들을 전제로 하는 죽음의 시뮬라크르는 시간의 흐름과 상관없이 항상 함께한다.

인간의 역사는 죽음의 역사와 동행하고, 죽음의 역사 역시 인간사와 동행한다. 인간사와 죽음의 역사는 서로 뗄 수 없는 관계로, 죽음이 인간사의 메디아스 인 레스로 파고 들어간다.

낙원에서 아담과 이브가 추방당할 때 출현한 죽음의 시뮬라크르는 단지 아담과 이브만 동반하는 것이 아니라 인간 사회의 메디아스 인 레스로, 인간의 혹은 인간들의 메디아스 인 레스로 온다. 메디아스 인 레스로 이동하기 위해 죽음의 형상들은 결의를 다지듯 다섯 번째 장면(그림 5-11 참조)인 납골당에 운집하여 '쯧쯧쯧 세상에 사는 자들에게vae vae vae habitantibus in terra'**52**와 '공기구멍을 통해 살아 숨 쉬는

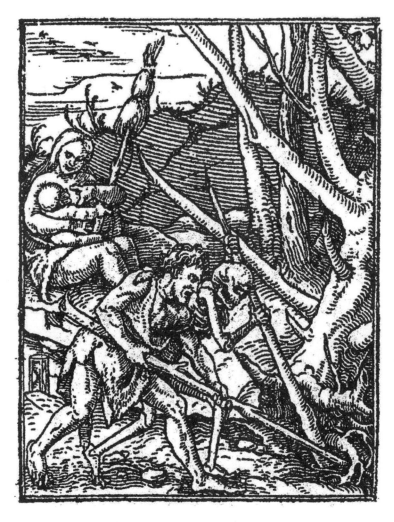

그림 5-10 아담은 경작한다

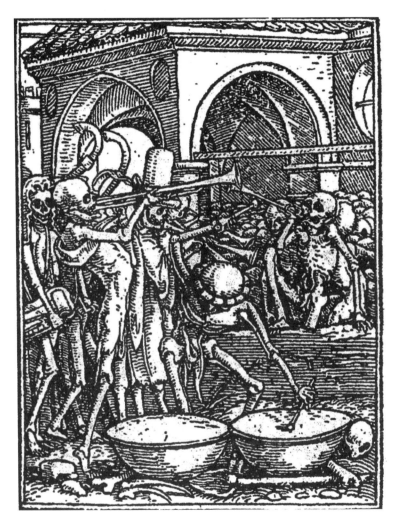

그림 5-11 납골당에서 죽음의 음악 연주

것을 가진 (지상의) 모든 것들은 죽었다Cuncta in quibus spiraculum vitae est, mortua sunt'[53]라는 위기의식을 고조시키며 나팔을 불어댄다.

죽음의 형상들이 납골당에 모여 음악을 연주하는 것은 중세 말의 토텐탄츠에는 없던 광경이다. 죽음의 형상들의 음악 연주는 다른 특별한 의미보다는 죽음의 시뮬라크르가 메디아스 인 레스로 가기 위한 연결 부분의 기능 혹은 역할일 뿐이다. 납골당 안에는 헤아릴 수 없을 정도로 수많은 죽은 자들과 이들의 해골이 음악 연주와는 상관없이 그냥 놓여 있을 뿐이기 때문이다. 여기에서 음악을 연주하는 죽음의 형상들만이 인간 사회와 인간들의 메디아스 인 레스로 움직일 기세이다. 하지만 무엇보다도 중요한 사실은 납골당이 스케네σκηνή의 역할을 담당하고 있다는 점이다. 즉 스케네인 납골당을 통해 홀바인의 죽음의 시뮬라크르가 단순히 관념적으로 죽음을 다루는 것이 아니라 한 작품으로 탄생하고 있다는 점을 명확히 보여주고 있다.

레포르마티오 토텐탄츠

한스 홀바인의 '죽음의 시뮬라크르'가 탄생한 1524/25년이나 『죽음의 시뮬라크르와 역사적으로 잘 알려진 죽음의 화상들』이 간행된 1538년은 문예사조로 볼 때 '르네상스-휴머니즘'1470~ 1600에 속한다. 하지만 동시대 사람들은 이 시기를 르네상스가 아니라, '레포르마티오reformatio'로 사용했다. 즉 당시에는 르네상스라는 개념이 없었고, 한스 홀바인이나 당시의 인쇄업자들은 르네상스가 아니라 레포르마티오의 분위기 속에 토텐탄츠를 작업했다는 의미이다.

르네상스는 19세기 프랑스의 문화사·예술사 연구에서 태동한 개

념이고,[54] 이후 문학을 비롯하여 다른 분야에도 도입되었다. 휴머니즘은 고전고대 로마의 '후마니타스Humanitas'[55] 개념을 되새기고자 하는 정신 및 문화운동이다. 이러한 역사적 전개 상황을 고려할 때 한스 홀바인의 '죽음의 시뮬라크르'를 이해하기 위해서는 르네상스 개념과 함께 '레포르마티오'적 현실을 동시에 도입해야 한다. 르네상스 개념이 19세기에 가서야 정립되었다고는 하지만 홀바인의 작품이 탄생할 당시의 문화적 상황은 르네상스였고, 사회적으로는 '레포르마티오'였기 때문이다.

이러한 정신사적 기류와 문화적 배경에서 '죽음의 시뮬라크르'는 더 이상 어두컴컴하거나 죽음을 매개로 인간을 옭아매는 것이 아니라 인간들의 삶의 공간 한가운데로 들어간 것이 특징이다. 그리고 방법론적으로 가르치려는 설교조가 아니라 '자티레Satire'를 사용하고 있다.

레벤스라움

스케네인 납골당에서 축제 분위기로 음악 연주를 마친 후 각각의 '죽음의 시뮬라크르'는 '삶의 공간' 한가운데로 들어간다. '삶의 공간'에는 교황, 황제, 왕, 추기경 순으로 시작하여 영주 부인, 소매상, 농부, 어린아이까지 40종의 다양한 신분 계층이 살아 움직이고 있다. 이러한 진행 과정에서 죽음의 출현과 관련하여 무엇보다도 중요한 것은 삶의 공간이 생물학적으로 '비오톱Biotope',[56] '비옴Biom',[57] '하비타트Habitat',[58] '비오스페레Biosphäre · 바이오스피어Biosphere'[59]에 해당한다는 사실이다. 이들 모두는 '생명 · 삶'을 가리키는 것으로 '생명 ·

삶'이 존재하는 곳에는 항상 죽음이 있다는 사실이다. 창조된 '생명·삶'은 죽음으로 사라지고, '생명·삶'이 사라진 자리에는 더 이상 죽음은 없다.

죽음의 시뮬라크르가 출현하고, 죽음의 시뮬라크르들이 납골당에 운집하여 출정의 결의를 다지듯이 장엄하게 나팔을 불어댄 후 죽음의 시뮬라크르들이 인간들의 삶의 공간에 출몰하여 각 신분 대표들의 메디아스 인 레스로 가게 된 동기 중의 하나는 중세가 지나가고 르네상스와 인문주의적 사고가 사회를 지배하며 인간의 원죄로 인한 인간들의 '칠죄종七罪宗'이 뚜렷하게 현실적으로 보이기 시작한 것이다. 그림의 등장인물로 볼 때 죽음은 중세적 피규어이고 삶의 공간의 각 신분 계층들은 근대 초기의 인간 군상들이지만, 실제로 레포르마티오되어야 할 대상은 중세의 지배계급이고 레포르마티오를 선도하고 실행하는 주체는 죽음의 시뮬라크르로 묘사된다.

한스 홀바인의 죽음의 시뮬라크르는 칠죄종 항목인 '오만·교만', '탐욕', '색욕', '분노', '식탐', '질투', '나태'를 기존의 종교 권력들처럼 인간을 가르치고 훈육하는 방식으로 사용하는 것이 아니라, 인간 사회에 만연한 부정부패와 부조리 그리고 종교나 속세의 권력자들이 인간을 지배하고 억압하는 과정에 나타난 칠죄종을 비판하는 데 사용하고 있다. 이러한 비판은 단지 한스 홀바인 예술에만 국한된 것이 아니라 당시의 시대적인 현상이었다.

예를 들면 당시 바젤 지역의 문화와 정신계에 영향력을 발휘하고 있던 문학 장르가 바로 '바보문학'[60]이었다. 바보문학은 캐리커처와 과장을 통해 인간의 결점을 묘사하는 중세 문학의 한 장르로, 민속문학 혹은 풍자문학으로도 불리는데, 이는 바보라는 인물을 등장시

켜 시대와 도덕을 비판하는 문예 양식을 말한다. 르네상스 초기의 제바스티안 브란트의『바보들의 배Narrenschiff』(1494), 에라스뮈스Desiderius Erasmus, 1466~1536의『바보 신 예찬』(1509),『쉴다의 바보』,[61]『틸 오일렌슈피겔Till Eulenspiegel』(1515)이 대표적이다.

한스 홀바인은 바젤에서『죽음의 시뮬라크르와 역사적으로 잘 알려진 죽음의 화상들』을 그리기 직전 에라스뮈스의『바보 신 예찬』삽화를 그렸기 때문에 그의 죽음의 시뮬라크르는 에라스뮈스의『바보 신 예찬』의 내용과 형식에 직접적인 영향을 받았음에 틀림없다. 그뿐만 아니라『바보 신 예찬』에 선행하는 제바스티안 브란트의『바보들의 배』역시 한스 홀바인의 작품에 강한 영향을 미치고 있었다. 제바스티안 브란트의『바보들의 배』와 에라스뮈스의『바보 신 예찬』는 문학 장르상 바보문학이지만, 장르보다 더 중요한 사실은 이들이 사용한 표현 기법이었다.『바보들의 배』와『바보 신 예찬』이 사용하고 있는 표현 기법은 풍자다.

자티레

한스 홀바인의『죽음의 시뮬라크르와 역사적으로 잘 알려진 죽음의 화상들』의 가장 중요한 특징은 풍자를 사용하고 있다는 점이다. 풍자[62]는 기원전 3세기 고대 그리스의 견유학파犬儒學派 작가인 가다라의 메니포스Menippos of Gadara[63]에서 유래한다. 대화와 패러디에서 진지함과 우스꽝스러움을 혼합하거나 재담과 조롱을 혼합하여 시니컬하게 비판하는 기법을 말한다. 시니컬한 비판을 서양 전통 수사학에서는 '디아트리베διατριβή'[64]라는 개념으로 사용한다.

풍자와 관련하여 한스 홀바인은 종래의 기독교적 이데올로기를 완전히 부정하는 것이 아니라 '교황', '추기경', '주교'를 비롯하여 '황제', '왕' 등 세속 권력을 나열하는 방법에서 보듯이 기독교적 가치와 신분 질서는 정당하다는 전제하에 시니컬한 비판보다는 보수적인 풍자를 적용하고 있다. 보수적인 풍자를 적용하고 있다고 주장하는 이유는 당시 혁명적으로 나타난 극단적인 신분 철폐나 개혁적인 사고가 주류를 이루고 있지 않기 때문이다. 이러한 적용 방법은 단순히 기법으로만 국한되는 것이 아니라 시대를 바라보는 관점이라는 점에서 중요한 의미를 지닌다.

한스 홀바인은 극단적인 신분 철폐나 혁명적인 사회 개혁을 부르짖고 있지는 않지만 성직자들의 권력 추구와 부정부패 그리고 비리를 비판적으로 분석하고 있다. 교황은 부패한 자로, 주교는 나쁜 목자로, 추기경은 파렴치한 금전 거래자로 묘사된다. 이와 함께 속세의 고위직에 있는 자들은 호위호식하고, 무식하고, 무자비한 자들로 나타난다.

1524년부터 1525년 사이 당시 독일 사회는 30만 명의 가난한 소작농들 중 약 7~8만 명이 영주에게 학살되는 '독일 농민전쟁'으로 들끓던 시대였다. 교회 권력이 절대적으로 지배하던 중세가 지나고 경제나 종교를 비롯하여 각 분야에서 새로운 바람이 일기 시작하던 근대 초기에 그동안 지배자들에게 착취만 당하고 살던 농민들이 1517년 마르틴 루터가 로마 가톨릭 교회의 권위주의에 맞서 싸우며 종교를 개혁하는 모습을 보자 불공평한 사회가 개혁될 수 있다고 생각한 농민들이 항거한 봉기가 바로 독일 농민전쟁이다. 더구나 이 독일 농민전쟁은 한스 홀바인이 토텐탄츠를 작업한 바젤 근방 남부 독일에서

시작되었다. 그런데 농민들의 예상과는 달리 마르틴 루터 자신은 농민전쟁을 비판하고 영주를 옹호했다. 이렇게 신구가 교차하고 뒤죽박죽인 사회 현실은 중세 말과는 또 다른 형태의 죽음의 춤을 요구하고 있었다.

한스 홀바인의 전 작품은 외적으로 볼 때 중세 말과 큰 변동 없이 기독교적 가치와 중세의 신분 질서에 따라 배열되고 있다. 하지만 내적인 상황은 다른 양상으로 나타난다. 이제 죽음의 시대는 지나고, 인간이 지배하는 사회가 되었기 때문에 죽음보다는 인간과 사회에 대한 문제가 수면 위로 떠오른다. 죽음보다도 더 큰 문제가 인간과 사회의 문제이다. 이로 인해 죽음은 풍자를 행사하는 주체로 떠오른다.

구체적으로 교황이 등장하는 여섯 번째 장면은 교황과 황제 사이에 벌어지고 있는 권력의 현장 한가운데로 죽음의 시뮬라크르가 와 있음을 보여주고 있다. 죽음의 시뮬라크르는 황제 대관식에서 로마-가톨릭교회의 수장인 교황이 황제에게 관을 씌워주려고 할 때, 속세에서 가장 막강한 권력의 소유자인 황제가 교황 앞에서 무릎을 꿇고 그의 발에 입을 맞추는 순간을 지켜본다(그림 5-12 참조). 교황은 황제와 확연히 비교될 정도로 관을 쓰고 장엄하게 앉아 있다. 교회의 고위직에 있는 사람들은 진지하고도 주의를 기울이며 이 행사를 바라보고 있다. 더구나 이 행사를 바라보는 것은 교황 옆에 있는 죽음의 시뮬라크르뿐만 아니라 교회의 고위직들 뒤에 서 있는 또 다른 죽음의 형상이다. 이 죽음의 형상은 노골적으로 화난 표정을 보여주고 있다. 이러한 광경의 중앙에 위치해서 죽음의 시뮬라크르는 신앙은 온데간데없고 권력에 물들어 부패한 로마-가톨릭교회의 현실을 고발하고 있다.

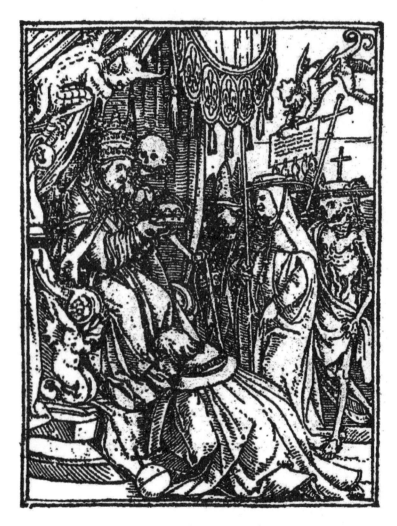

그림 5-12 교황

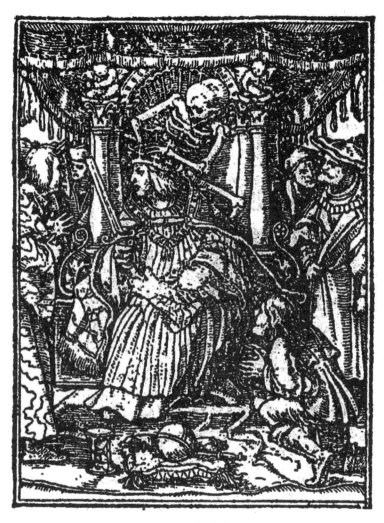

그림 5-13 황제

풍자를 동원한 사회 비판과 도덕 비판은 계속해서 이어진다. 황제는 화려한 왕좌에 검을 들고 앉아 있는데(그림 5-13 참조), 그 검은 부러져 있다. 검은 권력을 상징하는데, 권력이 권력답지 않고 불편부당하게 사용되고 있음을 보여주고 있다. 가난한 사람은 황제 앞에 무릎을 꿇고 부의 편중을 호소하는데, 황제는 가난한 사람의 말은 듣지도 않고 부자를 향하고 있다. 이러한 상황을 목격한 죽음이 뒤에서 왕관을 벗겨버린다.

이처럼 한스 홀바인의 죽음의 시뮬라크르는 내용으로 볼 때 무의식적으로 나타난 형상이거나 수동적이 아니라, 사물과 사건의 중앙에서 강렬한 움직임으로 시대와 도덕을 비판하고 있다. 공간적으로 볼 때는 개별 인간들의 활동 장소를 주제로 삼고 있는 점이 특징이다. 작품의 배경은 작중 인간들이 활동하는 장소, 즉 이승임을 분명히 하고 있다. 그뿐만 아니라 종교적인 의미나 문화재가 아니라 이제하나의 예술 작품으로서의 형태를 갖추고 있다.

단도 칼집 위의 토텐탄츠

홀바인의 『죽음의 시뮬라크르와 역사적으로 잘 알려진 죽음의 화상들』이 출간된 이후 토텐탄츠는 스위스에서 공공연히 종교 서적이나 달력의 연작으로 그려진다. 기념비의 노래나 연극 공연으로도 나타난다. 스위스 한두 곳에 한정되지 않고 독일까지 영역을 넓혀간다. 위에 열거한 '알파벳 토텐탄츠 목판화'와 '죽음의 시뮬라크르' 이외에도 단도 칼집(그림 5-14 참조)이나 유리잔 등의 공예 물에 새긴 그림

들로 나타난다.[65]

토텐탄츠는 살상 무기 용도의 단도 칼집에 새겨져 있다. 단도 칼집
에 새겨진 죽음은 몸을 구부려 인간의 대표인 어린이, 수도사, 창녀,
용병, 여 통치자/여 군주, 황제를 윤무의 틀 속에서 휘감아 뒤로 힘
껏 잡아당기고 있다. 죽음은 폭력적이고, 인간들의 행동은 전투적인
모습을 취하고 있다. 전투와 폭력 그리고 인간과 죽음이 단도 칼집에
여실히 나타나 있다.

황제를 휘감아 뒤로 잡아당기는 죽음은 신으로부터 받은 황제 권
력의 표장標章인 보주宝珠를 승리감을 만끽하듯이 발로 밟고 서 있다.
홀바인의 이러한 묘사는 당대 황제의 진두지휘하에 일상사처럼 되어
있던 전쟁·군사軍事에 대해 황제에게 충성을 맹세하는 것이 아니라,

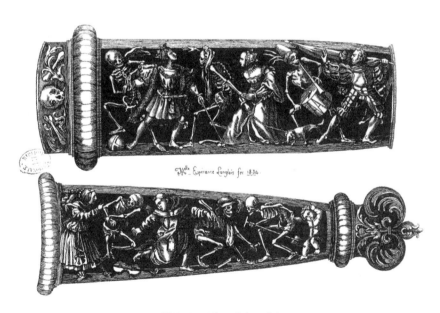

그림 5-14 단도 칼집 토텐탄츠

물질과 영혼 사이에 놓여 있는 인간의 긴장감을 표현하기 위함이다.

지배적인 남성 세계의 사치품 무기인 단도 칼집은 무엇보다도 자기 스스로를 위한 증명서로 지니는 정신적인 도구이다. 즉 '단도 칼집 토텐탄츠'는 구경꾼을 위한 것이라기보다는 스스로 집중하기 위해 긴장된 상황을 표현한 사치품 무기이다.

알프레트 레텔과 정치 선전물

한스 홀바인의 토텐탄츠 동판화를 본보기로 삽화가 그려진 루트비히 베히슈타인Ludwig Bechstein, 1801~1860의 시집 『토텐탄츠』가 발간된 것은 1831년이다. 베히슈타인은 탁월한 독일 '민속동화' 수집가로 유명하다. 당시는 그리스 로마 문화 문명을 전범으로 따르던 인본주의/르네상스, 바로크, 계몽주의, 고전주의를 탈피하고 찬란했던 중세를 바라보며 민족문화를 발전시키고 민족정신을 수립하던 낭만주의 시대였다. 당시 낭만주의자들이 바라본 대표적인 문화유산은 독일의 '민속동화'[66]나 '전설'이었고, 그 뒤에 보석처럼 감춰진 중세 말의 토텐탄츠였다.

이러한 변천 과정에서 특히 눈길을 끄는 것은 알프레트 레텔의 '토텐탄츠'다. 19세기 중기 역사화가歷史畫家이자 후기 낭만파 화가인 알프레트 레텔은 토텐탄츠를 정치 선전물로 이용함으로써 또다시 세인의 주목을 끈다. 죽음의 춤이 종교나 예술에서 정치적 도구로 탈바꿈

한 것이다.

1849년 레텔은 『1848년에 역시 하나의 토텐탄츠Auch ein Totentanz aus dem Jahre 1848』 목판화 연작을 발표한다. 1848년은 주지하다시피 유럽 전역이 혁명으로 들끓었고, 마침내 빈 보수 체제를 붕괴시킨 역사적 인 해이다. '3월 전기前期'[67]와 '1848/49년 독일혁명'에 직접 가담한 레 텔은 이 역사적인 현장을 토텐탄츠를 통해 포착한다. 형식은 목판화 광고 전단지로 팸플릿이었다.

'역시', '하나의 토텐탄츠'라는 제목이 말해주듯, 레텔의 토텐탄츠 는 전통적인 토텐탄츠 형식을 바탕으로 1848년의 상황을 그림을 통 해 기술한다. 레텔의 눈에 비친 '1848/49년 혁명'은 죽음의 춤이었다. '역시'라는 표현은 사전적 의미로 볼 때 이미 말해진 것을 정당화하고 현재 말하고 있는 것을 강조한다는 뜻이다.

레텔은 전통적인 문화 원형의 틀을 통해 1848년의 상황을 파악하 지만 중세의 토텐탄츠처럼 죽음의 불가피성이나 숙명적인 것을 따르 지 않고, 1848년의 죽음은 독립적이고, 유혹적이고, 일깨우고, 위협 하는 악의 폭력으로[68] 변형시킨다. 중세에서처럼 죽음이 산 자를 저 승으로 끌고 가기 위해 인간들을 움켜잡는 것이 아니라, 인민이 서 로를 살해하고 선전 선동 속에 남을 부추겨 좋지 않은 일을 사주하는 현실을 부각한다.[69]

레텔의 토텐탄츠 연작은 I. 죽음이 무덤으로부터 올라온다(그림 5-15 참조), II. 죽음이 말을 타고 도시로 간다(그림 5-16 참조), III. 목 로주점 앞의 죽음(그림 5-17 참조), IV. 죽음이 인민에게 검을 넘겨준 다(그림 5-18 참조), V. 바리케이드 위의 죽음(그림 5-19 참조), VI. 승 리자로서의 죽음(그림 5-20 참조)으로 구성되어 있다.

이 연작을 보면 전통적인 토텐탄츠 원형이 제시하는 토텐탄츠의 발생 원인, 죽음의 춤 공간, 죽음과 인간의 대면 양상, 죽음 형상의 역할, 죽음 형상의 목적, 죽음의 춤 전개 과정, 죽음의 의미 등이 여실히 드러난다. 구체적으로 요한묵시록 내지 아포칼립스적 사고, 하이마르메네, 아난케, 죽음의 승리 개념 등이 적용되고 있다. 물론 그림과 바도모리 조합인 그림과 시 텍스트가 첨부되어 그림과 단어 관계를 통한 미디어 역할을 충실히 지키고 있다.

이러한 원형 적용을 통해 혁명가의 출현 및 의도, 혁명가의 공간, 혁명가와 인민의 대면 양상, 혁명가의 역할, 혁명가의 목적, 혁명가의 활동 과정, 혁명의 의미 등이 현실화되고 있다. 즉 전통적인 토텐탄츠 양식을 응용하여 죽음의 춤 예술을 정치 선전 도구화하고 있다. 죽음의 춤이라기보다는 죽음의 춤을 내세워 죽음을 정치 선전 도구로 활용하고 있다는 것이 더 정확한 표현이다.

내용으로는 중세의 각 신분 대표가 '인민'으로, 중세의 개별 인간이 집단 '군중'으로 바뀐 것이 특징이다. 그림의 하단에는 역시 글귀가 첨부되어 있는데, 이는 바도모리가 아니라 죽음이 표방하는 텍스트이다. 형식은 바도모리 전통을 수용했지만 내용은 정치 선전 문구이다.

첫 번째 그림은 'I. 죽음이 무덤으로부터 올라온다'라는 제목이 지시하듯 토텐탄츠의 발생 원인 및 앞으로의 전개 과정을 미리 보여준다. 연극으로 말하면 서막이고, 연주라면 전주곡에 해당한다. 우선 죽은 자들의 나라 혹은 죽은 자들의 지하 세계인 무덤에서 죽음의 의인화가 삶의 세계로 솟아오른 이유는 민주주의와 공화국 이념에 감격한 옹호자에서 자유 반동(보수)주의자로 정치 성향이 바뀐 알프레트 레텔이 전통적인 토텐탄츠를 내세워 '1848/49년 독일혁명'의 문제

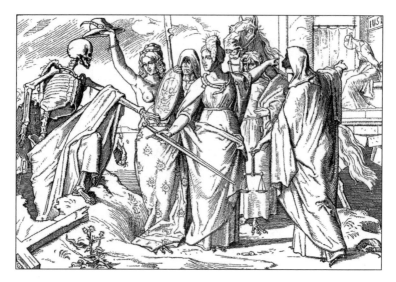

그림 5-15 I. 죽음이 무덤으로부터 올라온다

점을 만천하에 고발하기 위함이다.

'1848/49년 독일혁명'을 불만족스럽게 생각한 것은 알프레트 레텔만이 아니라 당시 보수주의자들도 마찬가지였다. 레텔이나 보수주의자들은 이 혁명은 총칼로 무장되었을뿐더러 혁명가들이 본인들의 이상을 정치적인 선전 선동으로 이용하고 있다고 믿었다. 그렇기 때문에 폭력과 선전 선동의 가면으로 무장한 혁명은 배격되어야 한다는 것이 그들의 확고한 생각이었다.

이러한 정치·사회적 배경에서 전통적 예술 기예의 한 종류인 '아난케(운명의 여신)'를 죽음의 형상으로 변형시킨 것이다. 레텔은 아난케 모티프를 통해 '죽음이 무덤으로부터' 혁명의 소용돌이에 휘둘리고 있는 '삶의 세계'로 올라온 사실을 필연적이고 불가피하다고 생각하고 있다. 더 나아가 이러한 상황은 강제성을 동원하여 종식시켜야

된다는 생각을 하고 있다.

토텐탄츠 전통과 관련하여 죽음이 무덤에서 올라오는 모티프는 1493년 하르트만 셰델의 『세계연감』에 실린 '죽음의 이미지'를 연상시킨다. 죽음의 이미지는 '무덤에 누워서 죽음의 춤을 준비하고 있는 해골', 그리고 이미 무덤에서 올라와 '죽음의 음악을 연주하는 해골'과 '죽음의 춤을 추는 (3개의) 해골'로 구성되어 있다.

이에 반해 레텔의 토텐탄츠는 하나의 죽음만이 무덤에서 올라온다. 이 둘을 비교해서 보면 중세의 토텐탄츠는 '죽은 자들의 나라' 내지 '죽은 자들의 세계'와 관련되어 있는데 후기 낭만주의의 토텐탄츠는 '죽은 자들의 세계'와 '삶의 세계'가 대면하고 있는 양상이다.

그 밖에도 죽음의 이미지는 '아직 무덤에 누워서 죽음의 춤을 준비하는 자', '죽음의 음악을 연주하는 자', '죽음의 춤을 추는 3인'으로 등장인물이 모두 5인인 데 반해 레텔의 토텐탄츠는 죽음, '포박당하고 있는 자', '5인의 산 자' 등 총 7명으로 구성되어 있다. 이는 5인이나 7인이라는 숫자보다는 죽음의 춤을 준비하는 자, 죽음의 음악을 연주하는 자, 죽음의 춤을 추는 자와 죽음, 산 자들, 포박당하고 있는 자의 세 부류로 나뉘어 있음을 알 수 있다.

이를 통해 죽음의 이미지가 죽음의 춤이 발현되는 순간을 보여주고 있다면, 레텔의 토텐탄츠는 죽음의 춤이 발생되는 순간과 앞으로의 전개 과정을 미리 예고하는 두 가지 역할을 담당하고 있다. 등장인물이 7인인 것은 15세기의 『피규어들과의 토텐탄츠』와 일치한다.

『피규어들과의 토텐탄츠』 첫 그림은 7명의 죽음이 음악 연주와 함께 죽음의 춤을 추고, 두 번째 장면은 6명의 움직이는 죽음의 피규어들이 죽음을 영접하는 한 죽음 피규어를 관에 눕히고 죽음의 윤무를

추는 그림이다. 6명의 살아 움직이는 죽음의 형상과 1명의 죽어서 누운 죽음의 형상 비율이다.

이에 반해 레텔의 그림에서는 하나의 죽음 형상과 6명의 산 자가 분명히 구분되어 있다. 그리고 산 자들 5인은 하나의 산 자를 포박하고 죽음에게 '저 인간은 죽어 없어져야 할' 혹은 '제거되어야 할 인간'이라며 이를 실행해 줄 것을 요구하고 있다.

그림의 구체적인 내용은 중세의 바도모리처럼 그림 아래 부착되어 있는 죽음의 표방시標榜詩가 부연 설명해 주고 있다. 여기에서도 중세처럼 그림과 문자가 조합을 이루어 하나의 완성된 작품으로 독자를 대한다.

낭만주의 역사화가인 알프레트 레텔이 그림을 그리고 낭만주의 시인인 로버트 라이닉Robert Reinick, 1805~1852이 시를 붙인 첫 번째 그림의 내용은 다음과 같다.

"자유, 평등, 형제애!"
"너 옛날이여, 그리로 가거라! 그리로 가거라!"
그러한 외침이 민중들 사이에 떠돌고 있네,
천지에 진동하네.
큰 낫으로 베는 사나이(죽음의 신)가 바깥으로 올라오네.
그는 알아챈다, 추수의 날이 도래했음을.
그가 밝은 곳으로 솟아오르듯
여성 성가대가 그의 주위로 몰려들어
그가 그의 작업을 시작할 수 있도록
그의 무기들을 가져와 설치해 준다.

정의와 관련하여

간계는 철검鐵劍을,

거짓은 저울을 앞으로 내밀어

망나니에게 제공한다.

허영은 모자를 건네고,

광기는 말馬을 준비하고 있고

피의 잔인한 자는 낫을 가지고 왔다.

그것은 베는 자의 최상의 무기이리라!

그대 인간들이여, 그래! 지금 그 사나이가 오고 있다.

너희들을 자유롭고 평등하게 만들 수 있는 그 사나이가.**70**

그림에는 그려져 있지 않지만 시 도입 구절 "자유, 평등, 형제애!"**71** "너 옛날이여, 그리로 가거라! 그리로 가거라!"는 보는 사람에게 선동가 형체가 혁명의 부당함을 대중에게 선동하고 있다는 것을 금방 알아차리게 한다. 대중을 유혹하는 선동가의 선동은 곧이어 혁명의 소용돌이를 진압할 주체로 "큰 낫으로 베는 사나이", 즉 악마의 특성을 지닌 저승사자를 불러들인다. 이 죽음이 이어지는 사건을 규정하고 동시에 주도하는 주체이다.

무덤에서 올라온 죽음은 세상을 경멸하듯 히죽히죽 웃는 전형적인 망나니 형상이다. 하체는 관을 덮는 천(보자기)으로 가리고 있는데, 이 천은 위로 펼쳐져 오른팔에까지 걸려 있다. 열린 무덤으로 발이 보이는 것으로 보아 관을 덮는 천을 걷어차고 일어난 자세이다. 더구나 쓰러져 있는 십자가가 이 상황을 설명해 준다.

이 죽음은 부활하여 인간을 구원하는 것이 아니라, 인간에게 재앙

을 전달하는 악마로 설정된다. 본인이 해결할 수 없는 상황에 처하면 절대적인 힘을 빌려 상대방을 파멸시키려는 인간의 악마적 본성을 발휘하는 자다.

무덤을 박차고 올라온 죽음을 영접하는 5인 중 제일 가운데 당당히 위치한 '간계奸計'는 저 구석에 눈이 가려지고 두 손이 묶인 채로 거울 앞에 포박당한 '정의'를 처단하라고 가리키며 죽음에게 철검을 건넨다. 인간을 죽음으로 심판하는 자의 주체가 이제 신이 아니라 인간이고 동시에 인간이 만들어낸 개념이다. 개념이 개념을 심판하고 집단이 집단을 처형하는 시대가 도래한 것이다. '간계'의 '정의'를 처단하라는 명령과 함께 죽음은 철검의 손잡이를 잡는다. '포박당한 자'의 거울 위에는 '정의'를 뜻하는 라틴어 '유스티티아(J)ustitia'의 첫 글자 'IUST'가 선명하다.

종교적으로 이 광경은 '요한묵시록' 6장 8절 '그리고 나는 보았다, 그리고 본다, 빛바랜 말을. 그리고 그 위에 죽음이라는 이름으로 불리는 기사가 앉아 있고, 지옥이 그를 뒤따라간다. 그리고 그들에게 검, 굶주림, 죽음, 지상의 금수를 동원하여 지상의 1/4을 죽일 권한이 부여된다'에서 유래한다.

중세적 사고에서 죽음의 사자使者는 '죽음의 기사'였지만 후기 낭만주의 시대에서는 '간계'가 '죽음의 사자'를 생성시키는 주체로 바뀐다. 낭만주의 시대의 죽음은 '간계'의 치밀한 계획에 의해 수동적으로 움직이는 사자일 뿐이다.

시대가 변하여 모던 사회가 되면서 '죽음의 사자'는 어느 특정한 사상적 조류나 집단의 '하수인'으로 탈바꿈한다. 이러한 과정에서 변하지 않는 것은 죽음을 명령하는 자와 죽는 자는 항상 있었고, 인간의

살육은 인간의 '간계'에서 비롯된다는 엄연한 사실이다.

대면 양상에서 중세와 다른 점은 교황이나 황제 등 신분의 대표를 만나는 것이 아니라 '간계', '거짓' 등 개념이나 집단을 만나는 것이다. 이는 죽음의 개념 역시 변했기 때문이다.

'간계'가 죽음에게 철검을 건넨 다음, 제일 오른쪽에 위치한 '거짓'은 망나니에게 저울을 앞으로 내밀고는 '포박당한 정의'를 처단하라고 가리킨다. 저울과 칼은 정의를 상징하는 어트리뷰트이다. 정의를 나타내는 도상인 중세의 '정의Justitia'는 대부분 '처녀Jungfrau'로 묘사되는데 왼손에는 저울을, 오른손에는 '목 베는 칼'을 잡고 있다. 15세기 말부터 '정의'는 장님이거나 한쪽 눈만 가진 처녀로 묘사되다가, 후에는 명백하게 눈이 가려진, 혹은 안대를 착용한 처녀로 묘사된다.

눈에 안대를 착용한 것은 어느 당파에도 속하지 않음과 공평함을 상징한다. 정의의 세 어트리뷰트인 눈의 안대, 저울, 목 베는 칼은 이와 함께 사람에 구애받지 않고, 사건에 대한 세심한 계량에 따라, 꼭 필요한 강도에 의해 법이 집행되어야 한다는 것을 의미한다.

'거짓'이 저울을 앞으로 내밀고, '간계'가 철검을 건네며 '눈이 가려지고 두 손이 묶인 채로 거울 앞에 정의라는 이름으로 포박당한 처녀'를 처단하라는 것은 토텐탄츠 전통에 견주어 볼 때 '요한묵시록' 20장 12절 '그리고 나는 크고 작은 죽은 자들이 어좌 앞에 서 있는 것을 보았다. 그리고 책은 펼쳐졌다; 삶의 책 역시 펼쳐졌다. 죽은 자들은 그들의 행실에 따라 정렬되었다, 책 속에 쓰인 것에 따라' 심판한다는 기독교적 계율에 근거를 두고 있다.

간계와 거짓 뒤에서 '광기'는 어서 빨리 출발해 달리라며 말을 준비하고 서 있다. 간계와 허영 뒤에 비집고 서 있는 '피의 잔인한 자'는

커다란 낫을 준비하고 서 있다. 낫은 16세기 농민 봉기 시 무기의 표시였고, 1848년 혁명 당시에도 같은 용도로 사용되었다. 죽음 바로 가까이에 서 있는 반나체의 '허영'은 죽음에게 닭의 깃털이 꽂힌 모자를 씌워주고 있다. 이 모자가 바로 역사적으로 유명한 '헤커 모자'다.

'허영'은 허리 아래로는 공작 모양을 한 천을 걸치고, 상체는 드러내 놓고 있다. 몸은 장식용 끈으로 매고, 왼손에는 거울을 들어 죽음이 비치도록 들이대고 있다. 이는 '허영'뿐만 아니라 죄의 표시이기도 하다.[72]

'헤커 모자'는 프리드리히 헤커Friedrich Hecker, 1811~1881에서 유래한다. 헤커는 변호사, 정치가, 극단적 민주 혁명가로 1848/49년 독일혁명의 일환인 바덴 봉기 당시 구심적 역할을 한 인물이다. 1848년 대중의 호소로 직접 혁명에 앞장서기 이전에는 변호사와 정치가로 토지를 소유한 귀족들에 대항하는 가난한 농민들의 권리를 위해 함께 투쟁했다.

혁명 당시 '푸른 재킷'을 걸치고, '윗부분이 젖힌 장화'를 신고, 그 유명한 '챙이 넓은 모자'를 쓴 헤커는 마치 도둑의 두목처럼 보였다. 첫 번째 그림에서 '거짓'과 '간계' 사이에 있는 '광기'가 '죽음의 (사자) 장화'와 '군인 외투'를 걸치고 있는데, 이는 레텔이 프리드리히 헤커의 외모를 염두에 두고 그린 그림이다.[73]

'바덴 혁명'이 군에 진압당하고 혁명이 실패로 돌아가자 헤커는 미국으로 망명한다.[74] 헤커와 같은 독일혁명 이주자들을 미국에서는 '48들Forty-Eighters'[75]이라고 부른다. 레텔의 토텐탄츠는 민족의 총아로 19세기 후반까지 존경을 받았던 독일의 신화적인 혁명가 프리드리히 헤커를 알레고리화한 것이다. 1848년 당시 헤커는 독일 남서부

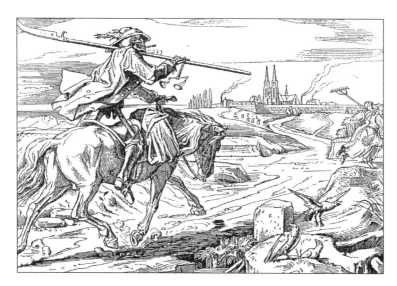

그림 5-16 II. 죽음이 말을 타고 도시로 간다

에 위치한 바덴 지방에서 가장 인기가 좋은 연설가였으며 혁명 선동
가였다.

두 번째 그림은 '간계', '거짓', '광기', '피의 잔인한 자', '허영'의 부
추김을 받은 죽음이 무장을 하고 말을 몰아 도시로 달려가는 장면이
다. 레텔은 죽음의 기사가 삶의 세계에 등장하게 된 이유를 '간계',
'거짓', '광기', '피의 잔인한 자', '허영'이 부추겼기 때문이라고 설명하
고 있다. 이는 레텔 혼자만의 생각이 아니라 당시 보수주의자들이 바
라본 혁명 주체들에 대한 일반적인 생각이었다.

아침은 천공天空에 의해 여느 때와 다름없이
그렇게 투명하게 도시와 들판을 바라본다.
그때 인민의 벗인 낫질하는 사나이가

사납게 서둘러 이쪽으로 달려와

그의 비루먹은 말을 도시로 몰고 간다.

이미 그는 도시 속의 풍부한 수확물을 예감한다.

모자 위에 꽂은 닭 깃털은

선홍색 태양 속에서 피처럼 작렬한다.

낮은 뇌우 빛처럼 번쩍 빛나고

비루먹은 말은 끙끙거리고, 까마귀들은 비명을 지른다![76]

죽음은 긴 장화를 신고, 군인 외투를 걸치고, 깃털이 꽂힌 모자를 쓰고 왼쪽에서 그림이 펼쳐지는 곳을 향해 말을 달린다. 레텔의 그림뿐만 아니라 라이니크 시에서도 죽음이 움직이는 상황은 적절히 설명되고 있다. 죽음은 입에 여송연을 물고 있는데, 이는 곧 민주주의적인 자유의 표시이다.[77] 죽음이 닭 깃털과 모표가 부착된 모자를 쓰고 있는 것으로 보아 죽음의 형상이 곧 프리드리히 헤커임을 알 수 있다.

죽음은 어깨 위에 낫을 올려놓고, '정의'의 저울을 손가락으로 흔들거리며 말을 달린다. 왼쪽에 착용한 철검은 거의 보이지 않는다. 비루먹은 말과 인민의 벗인 '낫질하는 사나이' 기사는 서둘러 도시를 향해 달린다. 말발굽이 땅에 닿지 않은 것으로 보아 거의 둥실둥실 떠가는 빠른 속도로 달리는 것을 알 수 있다. 이렇게 서두르는 이유는 죽음의 사자가 이미 도시 속의 풍부한 수확물을 예감하기 때문이다. 이 장면은 요한묵시록 6장의 4절과 5절에서 유래한다.

그리고 다른 말 한 마리가 밖으로 나왔다. 붉은색이었다. 그리고 그 위에

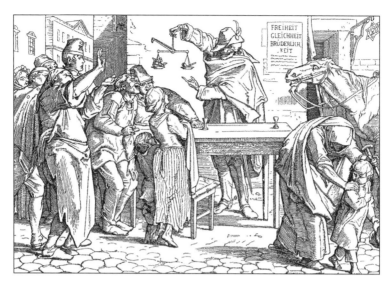

그림 5-17 Ⅲ. 목로주점 앞의 죽음

앉은 자에게 지상의 평화 유지와 사람들이 뒤섞여서 서로서로를 교살하게 만드는 임무가 주어졌다. 그래서 그에게 커다란 철검이 주어졌다. (요한묵시록 6장 4절)[78]

그리고 그때 제3의 봉인이 열렸고, 나는 제3의 동물이 말하는 것을 들었다: 오라! 그리고 나는 보았다, 그리고 본다, 한 마리의 검은 말을. 그리고 그 위에 앉아 있던 자는 그의 손에 저울을 들고 있었다. (요한묵시록 6장 5절)[79]

붉은 말을 탄 요한묵시록의 제2기사는 전쟁을 통한 피와 죽음을 상징한다. 기사가 차고 있는 긴 칼은 강력한 전쟁 무기와 폭력을 상징한다. 요한묵시록의 기사들이 전쟁을 예고한다는 모티프는 미술사

나 정신사에서 오랫동안 광범위하게 사용되었다. 검은색의 제3의 기사는 죽음과 굶주림을 상징한다. 그 기사는 저울을 소지하고 있는데, 이는 물가고와 결핍의 상징이다.

죽음의 사자가 그림의 전면에 위치한 경계석을 넘어 들어가는 모습은 곧 죽음의 무대가 펼쳐질 사건의 현장으로 주인공이 들어가고 있음을 회화적으로 알리는 수법이다. 깜짝 놀라 쳐다보고 비명을 지르며 날아오르는 까마귀 세 마리와 땅이 균열되는 죽음의 징후가 오른쪽 아래 그림을 채우고 있다. 제멋대로인 듯한 거리는 죽음을 가을 벌판으로 인도하고, '낫으로 베어 들이는 죽음'을 보고 놀란 두 처녀는 농기구를 등에 얹고 도망을 친다. 헤커 모자가 "선홍색 태양 속에서 피처럼 작렬"하고 "낫은 뇌우 빛처럼 번쩍 빛나기" 때문이다.

저 멀리 대성당의 왼쪽과 오른쪽 뒤편으로 자욱하게 연기가 올라오는 공장의 굴뚝들이 보인다. 이는 전진하는 산업화의 표시이기도 하고 동시에 그곳에서 작업하는 노동자들의 현실 공간임을 알리는 표지판이다. 그 노동자들이 죽음의 유혹에 이끌려 곧 파멸될 '죽음의 후보자'들이다.

세 번째 그림은 두 번째 그림에서 멀리 보였던 '죽음의 기사'의 목적지인 도시에 죽음이 당도하여 자신의 목적을 실현하는 장면이다. 죽음은 성문 옆 선술집 앞에 자리를 잡고 대중을 끌어 모아 연설을 한다. 선술집 바깥벽을 배경 삼아 혁명 세력의 요구 사항인 '자유', '평등', '형제애' 문구가 쓰인 선전 벽보를 내걸고 저울을 들어 보이며 대중을 상대로 정치 선동을 하고 있다. 대중의 유혹자이자 선전 선동가로서의 면모를 여실히 보여주고 있다.

그는 목적지에 도달했다. 보아라, 바로 성문 옆

선술집과 그 많은 고객을;

브랜디에, 도발적인 노랫소리에,

난잡한 폭소에, 놀이와 말다툼이 가득한 곳을!

그는 교활한 눈초리로 거기에 들어와

외친다: "공화국의 안녕을 위하여!"

"무슨 왕관이 아직도 그리 많이 중요하단 말이냐?"

고작 파이프의 축 같은 것을.

"재미 삼아 내가 너희들에게 그것을 증명해 보이겠노라."

"주목해 보아라!" – 그는 즉시 저울을 가지고 온다.

고리 대신에 천칭 저울의 작은 지침指針을 잡아라.

그들은 알아채지 못할 것이고, 저울은 물건에 대해 즐거워할 것이다.

그들이 소리친다: "그것이 정의로운 사람이다!

그를 우리는 따른다, 그가 우리를 이끈다!"

그대 눈먼 여편네여, 왜 그대는 살금살금 달아나는가?

그대가 다른 사람들보다 그곳에서 더 많이 보는가?[80]

죽음은 말을 달려 도시로 서둘러 들어왔을 때의 복장인 외투, 장
화, 검, 헤커 모자를 여전히 하고 있다. 그뿐만 아니라 '관을 덮는 천'
도 그대로 걸치고 있다. 관을 덮는 천은 죽음의 기사가 죽은 자들의
나라 내지 죽은 자들의 세계에서 왔다는 표시일뿐더러, 죽음의 한 어
트리뷰트이다. 관을 덮는 천은 후일 도상에서 죽음의 기사가 걸치는
외투로 자주 등장한다.

선술집 앞의 분위기는 라이니크의 시가 자세히 전달하듯 '그 많은

고객들(이 운집하여) 브랜디에, 도발적인 노랫소리에, 난잡한 폭소에, 놀이와 말다툼이 가득'하다. 바로 이곳에 '교활한 눈초리로' 죽음이 등장하여 "공화국의 안녕을 위하여!"라는 기치 아래 대중을 유혹하기 시작한다. 죽음은 오른손으로 '정의'의 저울을 번쩍 들어 올리고, 왼쪽 손의 두 손가락으로는 아래에서 위로 저울을 가리키며 설명을 하고 있다. 인간의 관심이 신/죽음(중세)에서 '정의'(19세기 시민사회)로 변했음을 알리는 대목이다. 21세기라면 '정의'가 아니라, '돈'으로 변했을 것이다.

죽음이 들고 있는 저울의 (죽음의 방향에서 볼 때) 오른쪽 접시에는 왕관이, 왼쪽 접시에는 파이프가 놓여 있다. 저울은 수평을 이루며 무게가 동일함을 나타내 준다. 이를 통해 죽음은 '인민'과 '왕'이 평등함을 시위하듯이 보여주고 있다. 하지만 운집한 대중들 중 그 누구도 죽음이 저울 계량을 속이고 있는 것을 눈치채지 못한다. 죽음은 (저울의) '고리'가 아니라 '저울대'를 잡고 있다.

선술집 소유인 듯한 나무 탁자 위에는 화주잔 두 개가 놓여 있다. 1849년 4월 22일 라이니크에게 보낸 편지에서 레텔은 탁자 위에 화주잔을 배치한 이유에 대해 맥주나 포도주보다는 싸구려 술이나 화주火酒가 대중에게 어울린다고 설명했다.[81] 더구나 화주는 '무지배권 상태Anarchy'[82] 요소를 포함하고 있고, 대중을 상징하는 주류라는 것이다. 술의 종류를 통해 인간의 계급을 규정하듯, 레텔은 토텐탄츠에 등장하는 각 부류의 대중이 지니는 특성을 면밀히 묘사하고 있다.

탁자 뒤 죽음의 오른쪽에는 한 프롤레타리아가 취한 채 앉아 있다. 취했다기보다는 죽음이 설명하는 것을 넋 놓고 바라보는 것으로 보아 죽음의 유혹자에 도취한 상태이다. 이 시기는 1848년 2월 21일

카를 마르크스Karl Marx, 1818~1883와 프리드리히 엥겔스Friedrich Engels, 1820~1895가 런던에서 '하나의 유령이 유럽을 떠돌고 있다─공산주의라는 유령이Ein Gespenst geht um in Europa─das Gespenst des Kommunismus'로 시작하여 '만국의 프롤레타리아여, 일치단결하라!Proletarier aller Länder, vereinigt euch!'로 끝맺는 '공산당선언Manifest der Kommunistischen Partei'을 발표한 때이다.

이러한 역사적 배경을 고려할 때 도상의 프롤레타리아가 대면하는 '죽음의 기사'는 더 이상 중세적인 신의 사자가 아니라 당시 유럽을 떠돌고 있는 '공산주의라는 유령'을 알레고리화한 것임에 틀림없다. 더구나 '신이 인간을 창조한 것이 아니라, 인간이 신을 창조했다'[83]는 사고가 민중들 사이에 팽배하던 시기였다.

복장으로 보아 프롤레타리아 옆의 노동자 역시 취한 상태이다. '노동자'는 죽음의 연설을 보며 그의 주장이 옳다는 표정을 짓는 것도 모자라 허벅지까지 두드리며 열광적으로 동감을 표시하고 있다. 산업혁명이 진행되던 당시 사회의 공장 노동자들은 공장주에게 불만이 고조되어 있었고, 비록 성공적이지는 못했지만 노동자 단체를 결성하여 조직적으로 개혁을 요구하였다. 이때 그들 앞에 나타난 것이 '공산주의라는 유령'이었다.

탁자 앞에는 두 어린이가 죽음의 유혹자가 설명하는 것을 호기심에 가득 차 바라보고 있다. 작은 아이는 탁자에 매달리듯 서서 보고, 조금 더 큰 아이는 발뒤꿈치를 치켜들고 죽음의 유혹자가 설명하는 모습에 시선을 고정하고 있다. 둘 다 맨발이고 찢어진 옷을 꿰맨 것으로 보아 하층민 자녀들이다.

왼쪽 전면에 서 있는 수공업자는 손뼉을 쳐대며 죽음의 연설이 옳

다는 것을 드러내 보인다. 그가 수공업자라는 것은 그가 걸치고 있는 작업복을 통해 알 수 있다. 무리 속에는 경찰관 모습의 사나이가 우뚝 서 있다. 경찰관은 무력을 행사하는 공권력자로 다음 그림에 나타날 군대를 예고한다. 그 뒤로 남자 2명과 여자 1명이 자리를 차지하고 있다. 남자 1명은 민속 의상을 걸치고 있다.

레텔의 기획 의도로 볼 때 선술집 앞에 모인 대중은 정치 선동가에 의해 유혹당할 수 있는 신분 집단들이고 동시에 혁명에 관심을 보이는 무리이다. 물론 이들 무리 중에 '부르주아지'는 보이지 않는다.

도상의 구도로 볼 때 왼쪽에 자리 잡고 있는 프롤레타리아 집단과 수공업자 집단은 오른쪽에 위치한 선술집 입구의 술집 간판, 낫, 말, 아이를 데리고 있는 노파와 균일하게 대칭을 이루고 있다. 선술집 입구에는 유대인 표시인 '다윗의 별'이 의도적으로 걸려 있는데, 이는 '3월 전기前期' 시기의 독일에 유대인 수가 증가하고 있음을 상징적으로 보여주는 표지이다.

이와 더불어 1848년 독일혁명 당시에는 독일인과 유대인의 유대 관계가 긴밀했다. 당시 대부분의 유대인에게 독일혁명이란 독일 민족과 연대감을 강화하는 의미를 지녔고, 동시에 독일인은 물론 유대인도 독일혁명은 완전한 시민으로서의 평등을 쟁취할 수 있는 기회라고 생각했다.[84]

선술집 입구 앞에는 입을 벌리고 죽음의 유혹자를 응시하는 말의 머리가 우뚝 솟아 있다. 그림 오른쪽에는 허리가 굽고 눈이 먼 노파가 지팡이를 짚고 느릿느릿 걸음을 옮기고 있다. 이 노파는 정치 선동가의 유혹으로부터 사람을 보호하는 종교적인 의미의 '예언하는 여인'[85]으로 머리를 곧추세우고 뒤에 있는 죽음에게 머리를 돌리는 어

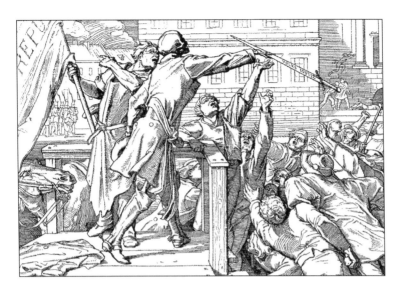
그림 5-18 Ⅳ. 죽음이 인민에게 검을 넘겨준다

린아이를 '정치 선동가 죽음'으로부터 보호하고 있다. 죽음의 기사인 정치 선동가는 '정의'를 역설하고, 민중은 죽음의 유혹자에 열광하지만 예언자적인 노파는 죽음의 유혹자를 외면하는 것이 세 번째 그림의 내용이다.

　네 번째 장면에서는 혁명이 발발했음을 알린다. 혁명은 죽음의 조정에 의해 전개된다. 혁명을 부추기고 조정하는 죽음은 민중에게 '혁명의 영웅'으로 부각된다.

"자유, 평등, 형제애!"
외침은 도시를 관통하며 굴러다닌다.
"시청으로!" ─ 귀 기울여 들어라! 돌팔매질이 쏴쏴 소리를 낸다.
"공화국 만세!" ─ 화염이 불을 뿜는다. ─

"시장으로!" 시장으로! 거기에 이미 그는 서 있다,

"혁명의 영웅!"

"그의 말을 들어라!" – 모든 것이 무덤처럼 잠자코 있다.

그는 그러나 그의 검을 아래로 건네고,

그 검은 모든 것에게 인민을 준비해 놓는다 –

책략은 정의의 이름으로 받아들여졌다 –

그는 외친다: "그대 인민이여! 이 검은 그대의 것이니!"

"그대 아니면 누가 바로잡을 수 있는가? 그대 하나뿐이다!"

그대를 통해 신이 말씀하신다! 그대만을 통해!

"피! 피!" 수천의 목구멍이 외친다.[86]

선동 정치가인 '죽음의 형상'은 '자유', '평등', '형제애'의 구호 아래 민중에게 투쟁할 것을 종용한다. 게다가 투쟁 참여를 종용하는 '아욱토리타스Auctoritas'[87]를 높이기 위해 사후 인간을 심판하는 신을 끌어들이고 "그의 말을 들어라!"라며 신의 재판관 기능을 증거 대기로 사용한다. 그러자 "모든 것이 무덤처럼 잠자코 있다"는 효과로 나타난다. 상황을 변화시키기 위해 정치 연설에서 가장 효과적으로 사용하던 중세의 '신의 기능'과 근대 사회의 '인간의 존재 조건'이 가장 적절히 사용되고 있는 예이다. 이러한 예는 중세나 근대는 물론 현대에도 빈번히 사용되며 현실 사회를 지배하고 있다.

내용이나 형식으로 볼 때 선술집 앞 광장에서 벌어지는 사건의 중심인물은 죽음과 그의 옆에 공화국 깃발을 잡고 있는 사나이다. 깃발을 잡고 있는 사나이는 의상이나 허리띠에 꽂고 있는 망치로 보아 대장장이임이 분명하다. 그림의 왼쪽에 위치한 그들 둘은 목판으로 설

치된 무대에 서 있는데, 이 구도가 특별한 의미를 부여하는 것 같다. 대장장이는 죽음을 바라보며 배경에 있는 접근해 오는 군인들을 가리키지만 죽음은 대중에게만 집중하고 있다. 목판으로 된 연단에 서서 대중을 상대로 선전 선동하는 죽음의 자세는 전형적인 대중 선동가의 연설 모습이다.[88] 죽음은 팔을 뻗어 '인민재판'의 검을 '인민'에게 넘겨준다.

죽음은 긴 장화에 군인 외투를 걸치고 왼손에는 모자를 잡고 있다. 몸통의 뒷부분인 궁둥이 쪽 아래로 내리뻗은 왼손은 치켜들어 앞으로 쭉 뻗어 올린 오른팔과 일자형을 이루고 있다. 턱은 약간 앞으로 치켜들고 입은 벌리고 있다. 이러한 자세는 이 해골 인간이 무엇인가 말하고 있다는 인상을 강하게 준다. 이를 통해 열정적인 대중 연설가로서의 죽음은 보는 사람들에게 죽음의 형상보다는 선동 정치가로서의 면모를 느끼게 한다. 죽음의 유혹자 앞에는 비명을 지르고, 밀어닥치고, 검을 향해 손을 뻗치는 사람들로 가득 차 있다.

세 번째 그림에서 이미 암시했듯이 이들은 프롤레타리아, 수공업자, 노동자이다. 그들은 머리에 모자를 쓰고, 손은 몽둥이와 돌로 무장하고 있다. 말은 죽음을 호위하듯 연단 뒤에서 준비된 자세로 검을 건네는 죽음을 바라보고 있다.

배경을 이루는 넓은 건물 전면의 모든 집들은 문이 닫혀 있다. 광장에서 죽음과 프롤레타리아, 수공업자, 노동자들이 벌이는 한 판 죽음의 춤 장면과는 완전히 대조적이다. 배경의 주거 단지들 전면 왼쪽에는 접근해 오고 있는 군대 행렬이 선명하게 눈에 띈다.

그림 오른쪽 윗부분의 그림에는 계단이 보이고, 계단 오른쪽 위쪽으로는 법원임을 알리는 기둥이 있다. 계단에는 두 형체가 보이는데,

서로서로 밀치며 시비를 하고 있다. 이들과는 또 다른 형체도 보이는데, 한 사람은 이미 바닥에 쓰러져 있고, 그를 살해한 살인자는 법원 건물 계단 위쪽으로 도망치고 있다.

이 그림을 구성하고 있는 인물 집단은 크게 죽음의 춤을 추는 죽음과 죽음에 유혹당한 민중들, 법원 건물 앞에서 법을 다투는 일반인들, 접근해 오는 군대 집단, 문을 잠그고 집 안에서 사태 추이를 관망하는 자유 반동(보수)주의자들로 구분되는데, 군대 행렬의 진군 방향으로 보아 죽음의 춤을 추는 무리와 군부대 간에는 운명적으로 전투가 예상된다. 그러한 다음 전투의 결과에 따라 '법원'은 군대나 민중, 혹은 기득권 세력(혹은 유산자)이나 민중에 소속될 것으로 예측된다.

참고로 독일사민당은 '3월 전기前期'와 '1848/49년 독일혁명'의 여파로 1863년 5월 독일 라이프치히에서 결성되었다. 유럽 각국의 사회당들도 이때 태동했다. 즉 유럽의 사회당은 죽음의 유혹자에 의해 혹은 죽음의 기사 방문을 계기로 결성된 셈이다.

다섯 번째 그림은 민중과 군대 간의 전투 장면이 주요 내용이다. 전체 그림의 2/3에 해당하는 왼쪽에는 전투 장면이 사실적으로 그려져 있고, 1/3에 해당하는 오른쪽에는 죽음이 우뚝 서 있다.

"바리케이드로!" – "반창고를 붙여라!!" –
그곳에는 세트가 설치되었다 – 그리고 그 위에
그가, 그들이 지도자라고 명명한 그가,
피투성이 깃발을 굳게 잡은 손으로 서 있다! –
산탄散彈이 날아간다, 어! 땅 소리가 난다.
도처에 그들은 쓰러진다. 그러나 그는 웃는다:

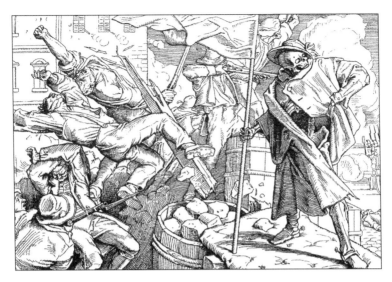

그림 5-19 V. 바리케이드 위의 죽음

"지금 나는 그대들에게 나의 약속을 이행한다:

그대들 모두는 나에게 평등하게 되리니!"

그는 그의 재킷을 치켜올린다. 그리고 그들이 보듯이

차가운 전율의 마음을 결심한다.

그대들의 피는 도도히 흘러내린다, 깃발처럼, 적색처럼,

그자가 그들을 지휘했다. – 그것은 죽음이었다![89]

죽음은 바리케이드의 일부인 매트리스 위에 왼쪽 다리를 뻗어 넓
게 벌리고 서 있다. 오른손으로는 깃대를 잡고 있는데, 더 이상 '공화
국 깃발'이 아니라 라이닉의 바도모리가 "그대들의 피는 도도히 흘러
내린다, 깃발처럼, 적색처럼"이라고 읊듯이 적색기이다. 폭이 넓은
외투를 걸치고 이빨을 깨물며 경멸하고 비웃는 듯한 표정을 하며 반

격하는 자세로 째려보고 있다. 하지만 적을 바라보는 것이 아니라 관찰자·관람객을 향해 해골 형체를 드러내고 있다. 머리에는 '헤커 모자'를 쓰고 있다.

죽음의 형체와 대조를 이루는 그림의 왼쪽은 전투 장면이 생생하다. 돌을 가득 채운 나무통과 상자로 바리케이드를 설치하고 민중들은 오른쪽에서 진격해 오는 군인들에 대항하여 싸우고 있다. 죽음 바로 뒤에는 3명의 남성이 바리케이드를 방어하는데, 그들 중 2명은 모자를 쓰고 있다. 그다음 노동복을 걸친 2명은 전투 중 치명상을 입고 뒤로 넘어지고 있다. 왼쪽 아래의 1명은 무장을 하고 있고, 또 1명은 놀란 표정을 짓고 있다. 그들 둘 사이의 1명은 두 팔로 머리 위를 감싸고 고통스러운 표정으로 주저앉고 있다.

방어하는 민중들과 멀리 떨어진 곳, 즉 그림의 맨 오른쪽에는 바리케이드전을 펼치는 군인들이 도열해 있다. 얼굴 형체는 있지만 눈, 코, 입이나 표정이 그려져 있지 않은 이들 군인들은 지금 막 대포를 쏘고 있다. 도상에서 일반 민중들은 표정이 분명한 인간들인 반면, 군인들은 개별 인간이라기보다 공권력을 수행하는 군부대의 행동대일 뿐이다.

자유와 평등의 약속을 미끼로 유혹한 결과, 그리고 전투에 참가한 자들만이 죽음을 통해 자유롭고 평등하게 된다고 유혹한 결과가 레텔의 토텐탄츠가 말하고자 하는 핵심 주제이다.

다섯 번째 장면은 레텔의 '토탄탄츠' 연작 중에서 처음으로 말馬이 등장하지 않는다. 말이 없는 공간에서 죽음은 피로 물든 적기赤旗를 흔들고 있다. 죽음은 깃발을 날리며 서 있지만 대중은 초토화된다. 죽음은 전투하는 사람들과 직접 접촉하지 않고 사건의 중앙에 우뚝

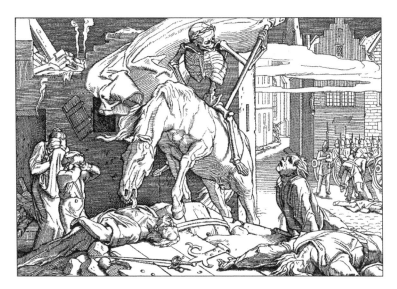

그림 5-20　VI. 승리자로서의 죽음

솟아 정신적으로나 형식적으로 모든 것을 지배한다. 죽음은 유혹을
당하는 민중도 아니고, 민중을 살해하는 군인도 아니다. 자유, 평등,
형제애를 앞세워 죽음의 춤을 권하는 죽음의 유혹자일 뿐이다.

　여섯 번째 장면은 죽음의 선동이 대중에게 어떠한 결과로 나타나
는지를 여실히 보여준다. 승리자 죽음은 말을 타고 널브러진 시체와
폐허 더미를 밟고 지나가고, 비탄에 빠진 민중은 승리자인 죽음을 바
라보고 있다.

　그자가 그들을 지휘했다. 그것은 죽음이었다!
　그는 그가 청한 것을 유지했다.
　그를 따른 자들은, (바로) 그자들은 창백하게 누워 있다.
　모든 형제들처럼, 자유로운, 평등한 형제들처럼.

그곳을 바라보아라! 가면을 그는 벗는다;

승리자로서, 그곳에서 말에 높이 올라앉아

썩어가는 것들에게 경멸의 시선을 뿌리며 말고삐를 당긴다.

그 빨갱이 공화국의 영웅이.[90]

죽음의 유혹으로 촉발된 민중 봉기는 민중을 죽음으로 몰아넣는 결과로 끝났다. 민중이 죽어 쓰러진 자리에 죽음은 가면을 벗고 개선 장군이 된다. 죽음은 이제 이승 세계의 겉치장을 모두 벗어버리고 본래의 해골 형상이 되어 바리케이드 위로 앞발을 내딛는 말 위에 당당히 앉아 말고삐를 당기고 있다. 말은 그의 발아래 누워 있는 죽은 자의 가슴에 난 상처에 혀를 날름거리며 핥는다. '죽음 앞에서 모두는 자유롭고 평등하고 모두가 형제'라고 민중에게 한 약속을 죽음은 완수한 것이다.

월계수 화관으로 해골을 장식한 죽음은 말 위에 앉아 왼손으로 적기를 잡고 말 아래에서 몸을 일으켜 세우는 자를 경멸의 시선으로 뚫어지게 내려다본다. 부상당하여 몸을 일으켜 세우고 있는 자는 전투에 참가한 자들 중 유일하게 살아남아 선전 선동의 유혹자인 죽음의 정체를 아는 인간이다. 그림의 왼쪽 아래 구석에는 치열했던 전투의 흔적이 그대로 보이고, 죽어 누워 있는 자 뒤에는 자욱하게 연기가 일어나는 집 앞의 폐허에 울며 서 있는 부인과 아이가 있다.

이와 대비되게 오른쪽에 위치한 광장에는 얼굴 없는 군인들이 도열해 있고, 한두 명의 군인들은 죽어 바닥에 쓰러져 있는 자를 치우고 있다. 광장은 골목으로 이어지는데, 이 골목은 '교회로 이어지는 길'[91]이다. 검은 하늘과 널따란 짙은 연기는 전투가 끝났음을 알리고

있다. 그리고 레텔의 토텐탄츠는 라이닉의 바도모리 마지막 구절 "그 빨갱이 공화국의 영웅이"라는 죽음에 대한 개념 규정을 통해 자유, 평등, 형제애를 쟁취하려는 1848/49년 독일혁명을 분명히 거부하고 있다.

알프레트 레텔은 민주주의와 공화국 이념에 감격한 옹호자에서 자유 반동(보수)주의자로 정치 성향이 바뀐 인물이다. 그의 토텐탄츠에서 보듯이 '3월 전기前期'와 '1848/49년 독일혁명'을 분명히 반대하는 입장이다. 혁명을 단호히 거부할뿐더러 혁명가들의 이상을 정치적 선전 선동으로 치부하고 있다. 그와 더불어 혁명에 참여한 민중을 무식한 하층민으로 취급하며 혁명을 폭동으로 규정한다.

알프레트 레텔의『1848년에 역시 하나의 토텐탄츠』는 예술 형식으로는 한스 홀바인의 전통을 잇는 작업이기도 하지만, 내용으로는 '프랑스혁명', 독일의 '3월 전기', '1848/49년 독일혁명'과 관련하여 자신의 정치적 목적을 관철시키고자 하는 정치 예술이다.

알프레트 레텔의 토텐탄츠는 신문에 게재되어 대단한 호응을 얻었다. 특히 그의 예술 목적에 부합하는 보수주의자들은 레텔의 토텐탄츠에 열광했다. 이는 한 작가인 알프레트 레텔이 세상의 사건을 보고 감흥을 얻어 자신의 영감으로 예술을 창작했다기보다는 당시의 시대 환경이나 자유 반동(보수)주의자들이—토텐탄츠의 전통에 따라 해석해 본다면—가장 적합한 예술가에게 그들의 목적을 달성하기 위해 작업을 위임한 것이나 마찬가지의 결과로 나타났다.

죽음은 쉬지 않고 춤을 춘다는 기본 원리가 그대로 입증된 것이다. 필요하다면 죽음은 언제 어디서든 죽음의 '춤'을 출 준비가 되어 있다.

중세 말의 토텐탄츠를 처음 접하게 되면 섬뜩하다. 그리고 신비롭다. 그런데 바라보기만을 멈추고 토텐탄츠 속으로 들어가면 죽은 자가 산 자이고, 산 자가 죽은 자인 세상에 서게 된다. 이곳은 삶과 죽음의 경계로 인간들의 의식과 무의식 속에 항상 맴돌던 죽음이 현실화된 공간이다.

죽음의 순간에는 죽임을 실행하는 죽음이 등장하여 산 자에게 죽음의 춤을 강요한다. 이 순간에 죽음은 죽음의 후보자들에게 죽어야만 한다는 사실을 알리고, 산 자들은 죽음과의 대화를 통해 때 이른 죽음에 대해 슬퍼하거나 삶에 대한 애착을 토로한다. 토텐탄츠에는 춤과 음악이 동반된다. 그리고 인간의 멜로디인 시가 춤과 음악을 이끈다. 죽음과 죽음의 후보자들이 손에 손을 맞잡고 빙글빙글 도는 '죽음의 윤무'는 "비지오 데이Visio Dei", 즉 '신의 바라봄' 속에 이루어진다.

그런데 죽음의 윤무만큼이나 중요한 사실은 토텐탄츠가 종교의 기

원, 예술의 기원, 철학하는 방식, 인간의 본성, 종교와 정치, 지배자와 피지배자, 인종 갈등 등 수많은 문제를 알레고리를 통해 이 세상에 알리고 있다는 점이다. 그 밖에도 디알로구스 미라쿨로룸, 아르스 모리엔디, 에이콘, 이마고, 시뮬라크르 등의 요소를 파생시키고 있다.

이러한 의미에서 토텐탄츠는 중세 예술사, 유럽 중세사, 중세 문학, 민속학, 신학, 철학 등의 연구 대상이다. 범위가 광범위하고 보는 각도나 시대에 따라 토텐탄츠나 죽음의 모습이 제각각으로 나타나기 때문에 토텐탄츠에 대한 전반적인 사항을 이해하기 위해서는 토텐탄츠의 본질 및 형체를 규명해 내는 것이 모든 연구의 전제조건이다. 이를 위해 이 책은 토텐탄츠의 원형元型 연구에 많은 노력을 기울였다.

토텐탄츠는 죽음의 파루시아, 콘템프투스 문디, 메디아스 인 레스의 공식 속에 태동하고 꽃을 피웠다. 구성상 그림과 텍스트, 죽음과 각 신분 대표와의 일대일 대화라는 기본 틀을 유지하고 있다. 고대의 관습 및 정신문화 흔적이 일부 나타나기는 하지만 철저히 유럽 중세 말의 산물이다. 예술품으로서의 가치뿐만 아니라 시대 기록물이자 시대 보고서로서의 의미를 지닌다.

토텐탄츠에서 죽음은 형상으로 나타난다. 죽음이 형상으로 나타났다 함은 인간이 죽음을 형상, 즉 form으로 파악했다는 뜻이다. 죽음이 무無라면 형상으로 나타날 리가 없다. 죽음을 form으로 파악하게 된 배경과 원인은 인간이 이 세상에 태어나 살며 form들을 보았고 form들을 통해 세상과 접했기 때문이다. 대화나 사유를 가능하게 하는 것이 수사학에서는 토포스인 것처럼, 이승과 세상을 파악하게 하는 도구가 form이다. form이야말로 존재의 틀이자 사유의 가능성이다. 이에 대한 암시는 플라톤으로 거슬러 올라간다. 라틴어 forma에

어원을 두고 형상形相 혹은 '서술하는 방식'으로 이해되는 form은 플라톤이 사용한 개념에서 유래하는 것으로 '에이도스' 혹은 '이데아'의 번역어이다.

죽음이 form으로 나타난 것은 인류 문명의 역사와 궤를 함께한다. 인간 문명이 있던 곳에는 예외 없이 죽음의 form이 발견되고, 죽음의 form을 통해 인간은 역사를 반추한다. 짧게는 죽음의 파루시아에 대한 의식 내지 무의식의 상황이 구전, 노래, 민속 전설이나 민간설화, 종교 교단의 서적, 벽화 등등을 통해 간간히 전해 내려오다가 흑사병과 같은 대규모 위기 상황에서 발현된 것이 토텐탄츠이다. 역사적으로 멀게는 이집트의 오시리스, 그리스의 타나토스가 '트랜스포메이션'된 것이 중세 말의 토텐탄츠이기도 하다.

인간은 다른 인간이 죽어 해골과 뼈다귀 형체로 변하는 것을 경험하였기 때문에 죽음은 인간으로 의인화되었고, 의인화된 죽음은 인간의 욕망인 춤과 노래를 즐긴다. 특히 춤과 노래는 보는 사람이나 듣는 사람과 상관없이 혼자 행하거나 행해질 수 있는 특성을 지니고 있다. 혼자 행하는 것이 우선이고 그다음이 상대가 있는 경우이다. 크게 볼 때 관객이나 시청자가 있으면 이승인 삶의 세계이고, 관객이나 시청자 없이 혼자 춤추고 노래하면 죽은 자의 세계이다.

토텐탄츠는 철저히 에크프라시스 원칙에 따라 묘사되고 있다. 에크프라시스는 현대에 기술記述 내지 묘사描寫로 사용된다. 그리스 고전고대 시기부터 수사학 이론의 중요한 구성 요소로 사람, 사물, 장소 등에 대한 기예적 묘사에 사용되었다. 토텐탄츠에서 에크프라시스는 그림과 텍스트의 조합으로 시작하여 각각의 그림과 텍스트에 적용된다. 이때 그림과 텍스트는 알레고리와 문자로 구성되었는데,

알레고리는 진빌트를 담당하고 문자는 표현을 담당한다. 토텐탄츠 작품 자체를 놓고 보면 진빌트는 작품 전체를 대변하고, 문자는 진빌트를 보충 설명하는 역할을 담당하고 있다. 시기적으로 볼 때 문학사에서 중세가 진빌트 언어로 대변된다면 시대가 변할수록 표현 언어가 점차 강세를 띠는 경향을 보이고 있다. 그러다가 현대에 올수록 표현 언어가 거의 모든 텍스트 내용을 독점하다시피 하다가 포스트모던 시대가 되며 진빌트 언어가 서서히 비중을 나타내는 경향을 보이고 있다. 일부에서는 표현 언어가 점차 자취를 감추고 진빌트 언어 혹은 진빌트만으로 이루어진 작품들도 있다.

유럽 중세 말에 발원한 토텐탄츠는 일회성으로 그치지 않고 하나의 고정된 장르로 정형화된 것이 특징이다. 좀 더 정확히 말해 잡종 시대인 중세 말에서 16세기 사이에 중세적 요소와 르네상스적 요소를 동시에 포함한 토텐탄츠 '원형'이 확립된 후 르네상스, 바로크, 계몽주의, 낭만주의, 모더니즘, 포스트모더니즘을 거치며 쉬지 않고 시대 분위기를 대변하며 반복적으로 나타난다. 문학, 회화, 음악, 연극, 영화를 비롯한 문화예술뿐만 아니라, 예술사학, 심리학, 포스트모더니즘 등 새로운 학문이나 물질문명이 태동하는 곳이면 어김없이 토텐탄츠적 요소가 강렬한 원형으로 작용한다.

특히 근대성 내지 현대적 학문성에 관한 문제가 제기되거나 인간성 내지 인간 사회의 위기가 발생하면 르네상스와는 원천이 다른 중세 말의 '토텐탄츠'를 다시 한번 바라보게 만든다. 더 나아가 시대사조나 제반 특성으로 볼 때 중세와 르네상스를 동시에 포함하지만, 중세나 르네상스 그 어느 사조에도 속하지 않는 이 잡종 시대를 다시 한번 생각하게 한다. 그 사건의 현장에는 많은 사실과 암시가 포함되

어 있기 때문이다.

이러한 사실들을 진지하게 수용하면 토텐탄츠 연구는 어떠한 방법으로 진행되어야 할지가 분명해진다. 이때 쉽게 떠오르는 두 방법론이 엑세게시스와 안알뤼시스이다. 엑세게시스ἐξήγησις는 '(물건 등을) 펴놓다/늘어놓다'라는 어원적 의미로 주석 내지 해석 개념으로 사용된다. '성경 엑세게시스'가 대표적이다. 엑세게시스는 결국 주어진 어느 한 대상을 이해하는 방법에 속한다.

이에 반해 안알뤼시스ἀνάλυσις는 '(엉킨 것/수수께끼를) 풀다'라는 어원적 의미로 분석 개념으로 사용된다. 토텐탄츠와 관련하여 분석은 주어진 대상을 풀어헤쳐 기원, 형식, 구조에 관한 것을 가려내는 작업이다. 엑세게시스가 인류사에서 대상을 인식하는 가장 오래되고 즐겨 사용되는 방법인 반면, 안알뤼시스는 엑세게시스 다음 단계 방법론으로 엑세게시스를 보충하거나 그 한계를 극복하는 작업이다. 이러한 의미에서 토텐탄츠 연구는 엑세게시스와 안알뤼시스를 동시에 요구하는 작업이다.

하지만 엑세게시스를 앞세울 경우 어느 한 주어진 대상에 대해 그 대상이 보여주고 더 나아가 절실하게 전하고자 하는 내용을 수용자가 본능 내지 직관으로 수용하고 더 나아가 이끌어 내기 때문에 주관성에 빠질 위험성이 있다. 대상 자체의 현실에 다가가기보다는 수용자가 암묵적으로 설정한 대상의 '샤인벨트' 즉 '불빛으로 비추는 세계'에서 탐닉하는 수가 대부분이기 때문이다. 그렇기 때문에 안알뤼시스 작업을 한 다음 엑세게시스를 적용하는 편이 위험을 감소시킬 수 있다. 또한 엑세게시스 없이 안알뤼시스 작업만 진행될 경우 토텐탄츠가 전달하고자 하는 인간의 삶과 죽음에 대한 심오한 의미는 사라

지고 뼈대만 간추리는 작업으로 남을 수 있다.

이러한 사실에서 보듯이 엑세게시스와 안알뤼시스 이외에도 의도적으로 개별 학문이나 구체적인 개별 방법론만을 동원하여 접근할 경우 연구는 본질 파악보다는 목적을 위한 목적, 혹은 학문을 위한 학문으로 귀결될 가능성이 높다. 이는 목적을 정당화하기 위한 기획된 작업이거나 주어진 물음에 대한 수동적인 대답이지 본질을 파악하려는 근본적인 탐구가 아니다. '독사δόξα'는 '상호주관성'이나 '센수스 코무니스Commen sense'를 창출하지 못하고 '개연성·확률'로 남기 쉽다.

토텐탄츠의 특성은 무엇보다도 기획 예술이라는 점이다. 기획 예술이었을뿐더러 지배자 예술이다. 기획자들이 죽음이라는 모티프를 선택한 이유는 인간이 경험하고 느낄 수 있는 체험으로부터 시작하여 당시 사회의 규범을 적용한 다음 인간이라면 누구나 사후 세계에 관심을 가지고 있었기 때문이다. 물론 인간의 사후 세계에 관한 사고는 중세 말의 전유물이 아니었다. 인간 역사에서 사후 세계를 논하는 대표적인 것이 플라톤의 이데아 방식인데, 중세에 인간은 죽은 후 육체는 남고 그동안 인간에 내재해 있던 영혼은 빠져나와 저세상으로 간다는 생각이 지배적이었다.

중세 말에 기획자들이 토텐탄츠를 지배 예술의 모티프로 사용한 대표적인 근거는 파루시아 개념 차용에서 나타난다. 파루시아는 헬레니즘 철학에서 신성神性의 의미로 지배자가 영향력을 발휘하며 현재 존재함을 과시하고자 할 때 사용한 개념이었는데 중세 말의 성직자들은 교권이 점점 쇠퇴해지고 교회 내부가 사분오열되자 지배자로서의 영향력을 발휘하며 건재함을 과시하기 위해 기획한 것이 죽음의 파루시아, 즉 토텐탄츠다.

토텐탄츠 연구에서 중요한 사실은 토텐탄츠가 태동하고 전 유럽에 광범위하게 전파되던 중세 말과 근대 초라는 '시기'이다. 14~15세기는 르네상스라는 거대한 물결과 중세의 마감이라는 역사적 대변동으로 인해 두 시기가 공존하는 때였다. 그럼에도 불구하고 기존의 연구가들은 이 시기를 르네상스적 관점이나 중세적 시각으로만 연구하고 있다. 하지만 이 시기는 완전히 서로 다른 종인 중세적 질서와 르네상스적 요소가 공존하는 잡종의 시대였다.

　한마디로 당시 토텐탄츠를 주도적으로 생산한 지배자들은 새롭게 변형되어 가는 사회가 도래한 것을 감지했고, 이에 알맞게 토텐탄츠를 적절히 사용했다. 이처럼 그들은 교계教界를 비롯한 당시 사회를 변혁시키기 위해 예술이라는 방법을 이용했다. 새로운 정신세계와 문화를 의식시키기 위해 현실의 재현과 기억의 반복 형식인 벽화라는 수단을 동원했다.

　여기서 꼭 언급하고 넘어가야 할 중요한 사실이 있다. 당시 그들에게 르네상스라는 개념은 없었다. 르네상스는 19세기 역사가와 예술사학자들에 의해 탄생한 개념이고, 당시의 식자나 성직자들은 이 시기를 르네상스가 아닌 레포르마티오로 이해했다. 이러한 결과로 나타난 사건이 종교개혁reformation이다. 종교개혁은 종교계 내적인 일이지만 정치·사회·문화·정신사적으로 중세와 근대를 구분 짓는 중요한 역사적 사건이 되었다.

　그뿐만 아니다. 중세 말에 나타난 죽음의 춤은 본질적으로 인간 무의식 속에 내재해 있는 죽음의 어두운 그림자가 이미지로 나타난 경우이다. 가공할 만한 흑사병이 유럽 전역을 휩쓸고 기근으로 인해 수많은 사람이 죽어가자 당시 사회에는 콘템프투스 문디, 즉 (이승) 세

계 경멸 경향이 만연했는데, 이러한 분위기를 극복하기 위해 당시 프란체스코 교단이나 도미니크 교단이 화가 장인들을 동원하여 제작한 것이 죽음의 춤이다. 이 마카브르 예술을 통해 당시 탁발수도회는 일반인에게 속세의 사물이 아무 가치가 없고 이승에서의 삶이 무상하다는 것을 인식시켜 그들의 레벤스퓨룽 즉 삶의 운영을 관철시켰다.

이렇듯 토텐탄츠는 한 개인의 심리가 아니라 당시 중세의 일반적인 정신적 삶이 종교라는 제도를 통해 집단적으로 표출된 예술 형식이다. 죽음에 대한 공포를 극복하기 위해 가장 흥겨운 방식인 율동과 음악으로 나타나고 있다. 이를 통해 슈필로이테, 즉 '놀이하는 인간' 개념이 전면에 등장하게 된다.

죽음의 춤이 일반인들에게 쉽게 받아들여지는 이유는 강렬한 매체성 때문이다. 그중의 하나가 시프레Chiffré와 신드롬이다. 죽음의 춤은 생과 사의 문턱에서 산 자가 무지막지하게 죽음의 형상에게 죽음의 세계로 이끌려 간다기보다는, 잠겨 있는 문을 산 자들이 본인 스스로 열쇠로 열어 신을 찾는 상태의 시프레와 죽음의 문턱에서 드러난 치유의 신드롬이기 때문이다. 구원 전통을 통해 치유 개념을 창출해 낸 것이다. 아르스 모리엔디, 즉 '잘 죽는 법'은 '레벤스퓨룽'이자 치유의 새로운 발견이었다.

죽음의 춤은 죽음 앞에서 모든 인간은 평등하다는 사실을 일깨웠다. 이러한 전달 과정을 통해 종교개혁은 물론 매체 이론에도 지대한 공헌을 하였다. 이와 함께 미디어 이론, 대중과 대중문화, 미디어와 소비 사회에 대한 학문적 토대를 마련해 주었다. 이는 학문의 근대성을 뛰어넘어 모던 사회와 포스트모던 사회를 여는 중요한 암시를 제공했다.

예술뿐만 아니라 복잡다단한 현대 학문과도 깊은 연관 관계를 맺고 있는 것이 토텐탄츠이다. 오늘날 자료, 즉 데이터를 가시화하는 학문으로는 색채학, 심리물리학, 인지심리학 등이 있는데, 토텐탄츠와 미디어의 문제는 이러한 학문 방법론의 선구로 상호 학문성을 통해 연구할 가능성을 제시하고 있다.

토텐탄츠가 근대적 학문성을 극복하고 학문성과 인간의 '보는 눈'을 확장시킨 것은 대단한 업적이다. 이에 따라 중세나 르네상스적 시각으로만 토텐탄츠를 대할 것이 아니라 이 두 사조를 포괄하는 혹은 두 사조를 거부하는 잡종의 시대 개념을 통해 소위 르네상스 이후에 전개되는 근대성은 재검토되어야 할 것이다. 그만큼 중세 말의 토텐탄츠 예술은 세상의 지평을 넓히고 있다.

포스트모던과 그 이후에 전개되는 미래 사회에서는 토텐탄츠 현상이 더욱 강렬해질 것이다. 죽음은 시간과 상관없이 춤을 추고 동시에 공간과 상관없이 춤을 추기 때문이다. 지금도 죽음과 죽음의 후보자들은 손에 손을 맞잡고 빙글빙글 원을 돌며 '비지오 데이', 즉 신의 바라봄 속에 죽음의 윤무를 추고 있고, 죽음은 쉬지 않고 토텐탄츠를 권할 것이다.

제1장 토텐탄의 장소

1 '죽음의 무도'와 죽음의 춤은 동일한 의미의 번역어 같지만, 사실 조금만 주의 깊게 살펴보면 같으면서도 다른 상象으로 다가오는 용어이다. '춤'은 '춤'이라는 말글 자체로 직접 전달되지만, '무도舞蹈'는 일상용어에서 '무대를 연상시키는 춤', '파트너(상대방 내지 집단)를 연상시키는 춤' 혹은 '춤을 관념화한 혹은 미화한 또 다른 단계의 춤' 등 본래 말글의 의미에서 인간과 상황에 따라 서로 다른 상으로 응용 내지 변화하여 전달되고 수용되는 용어이다. 용어를 분명히 고정시키고 또한 짚고 넘어가려는 이유는 토텐탄츠 연구 자체가 지닌 면밀성과 복잡성 때문이다.

2 토텐탄츠 개념 및 역사적 전개 과정에 대해서는 울리 분덜리히의 『죽음 속의 춤』참조. Uli Wunderlich, *Der Tanz in den Tod. Totentänze vom Mittelalter bis zur Gegenwart*, Freiburg I. Br. 2001(이하 쪽수와 더불어 'UW'로 표기). '중세에서 현대까지 죽음의 춤들'이라는 부제가 붙은 울리 분덜리히의 독일어 책은 『메멘토 모리의 세계—죽음의 춤을 통해 본 인간의 삶과 죽음』(2008, 길)이라는 제목으로 국내에 번역되었다.

3 Friedrich Kluge, *Etymologisches Wörterbuch der deutschen Sprache*, 22. Aufl. Berlin ; New York 1989. 456쪽. "**makaber** Adj. '(im Zusammenhang mit dem Tod) unheimlich', *sonderspracbl*. Entlehnt aus gleichbedeutend frz. *macabre*, vielleicht zu hebr. *m(e)qabber* Partzip Piel 'begrabend' oder arab. *maqābir* 'Gräber'."

4 UW6 참조.

5 UW6 참조.

6 토텐탄츠 발생 지역 및 연도에 대해서는 다음의 연구서들 참조. Hans Georg Wehrens, *Der Totentanz im alemannischen Sprachraum. "Muos ich doch dran – und weis nit wan"*, 특히 11쪽, 23~24쪽(이후 쪽수와 더불어 'HGW'로 표기). / Uli Wunderlich, *Der Tanz in den Tod. Totentänze vom Mittelalter bis zur Gegenwart*, Freiburg I. Br 2001.

7 '오버라인'은 스위스 바젤에서 프랑스의 알자스 지방(대표 도시: 프랑스어로 '슈트라스부르'라고 일컫는 슈트라스부르크), 독일 남서부에 위치한 바덴뷔템부르크주(대표 도시: 바덴바덴, 루드비히스 하펜, 만하임), 헤센주, 라인란트 팔츠주(대표 도시: 보름스, 마인츠)를 통과하여 라인란트 팔츠주에 위치한 빙엔_Binggen_까지 약 360km 길이를 흐르는 구역을 말한다.

8 '호흐라인_Hochrhein_'은 보덴호와 바젤 사이를 흐르는 라인강의 한 부분으로 라인강 상류에 속한다. 라인강 상류는 오늘날 스위스와 독일의 국경을 이룬다.

9 '알레만어_Alemannische Sprache_' 혹은 '알레만 사투리_Alemannische Dialekte_'는 독일의 언어지도로 볼 때 독일의 남서부에서 사용되는 '서 고지 독일어_Westoberdeutsch_'를 말한다. 사투리로 표기되기도 하지만 독일의 다른 지역어와 함께 표준어에 속한다. 남동부와 서부를 제외한 스위스 거의 전 구역, 독일의 남서부에 위치한 바덴-뷔르템베르크주 전 구역, 독일 바덴-뷔템베르크주와 접경한 프랑스 일부 동부 구역(알자스로렌 지방)이 알레만어 구역이다. 슈바벤_Schwaben_은 독일의 바덴뷔템베르크주 남부와 바이에른주 서남부 일대를 말한다. 그래서 '슈바벤-알레만어권'이란 위에 언급한 알레만어권과 바이에른의 서남부를 포함한 구역을 말한다.

10 Hans Georg Wehrens, *Der Totentanz im alemannischen Sprachraum. "Muos ich doch dran – und weis nit wan"*, Regensburg 2012, 11쪽 참조.

11 '라 셰즈 듀-당스 마카브르'에 대한 소개는 Hans Georg Wehrens, *Der Totentanz im alemannischen Sprachraum. "Muos ich doch dran – und weis nit wan"*, Regensburg 2012, 22~23쪽 참조.

12 Irmgard Wilhelm-Schaffer, *"Ir mußet alle in diß dantzhus". Zu Aussage, Kontext und Interpretation des mittelalterlichen Totentanzes*, In: *"Ihr müßt alle nach meiner Pfeife tanzen"*(Ausstellungskataloge der Herzog August Bibliothek Nr. 77), Wiesbaden 2002, 10쪽 / Rolf H. Schmitz, *Entstehung und Entwicklung der Gestalt des Todes und ihrer Symbolik bis zu den heutigen Totentänzen*, In: *Bilder und Tänze des Todes. Gestalten des Todes in der europäischen Kunst seit dem Mittelalter*. Eine Ausstellung des Kreises Unna, Erzbischöfliches Diözesanmuseum Paderborn 1982, 20쪽 / Hans Georg Wehrens 2012, 22쪽 참조. 이러한 연구 결과를 볼 때 발생 시기는 1410년을 기점으로 이전과 이후로 보는 두 관점으로 정리된다. 이

책은 정확한 발생 시기를 판단하기에는 어려움이 있으므로 선행연구 결과만을 소개한다. 발생 시기를 판단하기 위해서는 등장인물들의 의상이나 어트리뷰트를 면밀히 연구해야 되는데, 그러한 연구는 특별한 또 다른 노력이 필요하므로 관심 있는 타연구자들의 노력을 기대할 수밖에 없다. 그럼에도 불구하고 모든 연구들이 '라 셰즈 듀' 벽화가 1424/25년의 파리 '이노상-당스 마카브르'보다 일찍 발생했다고 보는 사실은 중요하다. 이 책에서도 마찬가지이다.

13 "Der Leichnam, (…) um den Lebenden zu holen, ist eigentlich noch nicht der Tod, sondern der Tote." Johan Huizinga, *Herbst des Mittelalters*, 205쪽 참조.

14 "Die Verse nennen die Figur *Le mort*(beim Totentanz der Frauen *La morte*); es ist ein Totentanz der Toten, nicht des Todes." Johan Huizinga, *Herbst des Mittelalters*, 205쪽 참조.

15 생성 시기는 '1424년 8월에 시작되어 그 이듬해 부활절에 완성되었다'는 한 파리 시민의 일기에서 발견된다. "fut faicte la Danse Macabre à Saints-Innocents et fut commencée environ le mois d'aoust et achevée le carême suivant", UW18 참조.

16 GK70 참조.

17 예를 들면 '텍스트와 이미지'에 관한 David A. Fein의 2000년과 2014년의 연구가 대표적인 예이다. David A. Fein, *Guyot Marchant's Danse Macabre. The Relationship Between Image and Text*, in: *MIRATOR ELOKUU/AUGUSTI/AUGUST 2000.* / *Text and Image Mirror Play in Guyot Marchant's 1485 Danse Macabre*, In: *Neophilologus 2014*(Volume 98, Issue 2, 225~239쪽) 참조.

18 GK194.

19 바젤 토텐탄츠의 파괴에 관해서는 Franz Egger, *Der Basler Totentanz*, In: *"Ihr müßt alle nach meiner Pfeife tanzen", Totentänze vom 15. bis 20. Jahrhundert aus den Beständen der Herzog August Bibliothek Wolfenbüttel und der Bibliothek Otto Schäfer Schweinfurt*, Wiesbaden 2000, 43쪽 참조.

20 Franz Egger, *Der Basler Totentanz*, 43쪽 참조.

21 Franz Egger, *Der Basler Totentanz*, 43쪽 참조.

22 '우상파괴Beeldenstorm, Bildersturm'는 16세기 종교개혁과 더불어 나타난 현상으로 개혁 신학의 훈령 및 개신교 당국에 의해 기존의 그리스도와 성인을 묘사한 회화, 조각, 교회의 창문들이 교회에서 철거된 뒤 팔리고 압류되고 파괴되고 손상당한 사건을 말한다. 우상파괴는 전 유럽의 도시나 마을에서 자행되었다. 특히 스위스와 부르군트 네덜란드(1566)를 포함한 '신성로마제국(1522~1566)'에서 행해졌다. 스코틀랜드(1559), 내전 중의 잉글랜드(1642~1649) 역시 마찬가지였다.

23 뤼베크 토텐탄츠에 대해서는 Hartmut Freytag (Hrsg.), *Der Totentanz der Marien-kirche in Lübeck und der Nikolauskirche in Reval (Tallinn)*, Köln / Weimar / Wien 1993 참조(이후 쪽수와 더불어 'HFLR'로 표기). 1463년의 뤼베크 마리엔 교회

Marienkirche와 1500년 직전의 레발Reval(현재는 에스토니아령으로 레발도 탈린Tallin으로 불림) 니콜라이 교회Nikolaikirche의 토텐탄츠를 다루는 이 연구서는 대량의 부록과 함께 문학사와 예술사적 관점에서의 주해 및 연구, 토텐탄츠 언어, 토텐탄츠 벽화, 토텐탄츠 의상, 토텐탄츠 텍스트와 주석을 내용으로 하고 있다.

24 Jacob von Melle, *Ausführliche Beschreibung der Kayserlichen, freyen, und des Hl. Römischen Reichs Stadt Lübeck aus bewährten Scribenten, unverwerflichen Urkunden und vieljähriger Erfahrung zusammengebracht.* 1701 참조.

25 UW31 참조.

26 HFLR167.

27 HFLR171.

28 UW31 참조.

29 HFLR 223.

30 베를린 마리엔 교회 토텐탄츠에 관한 일반적인 사항에 관해서는 Peter Walther, *Der Berliner Totentanz zu St. Marien*, 2. Aufl. Berlin 2005 참조(이후 인용 시 쪽수와 더불어 'PW'로 표기).

31 전해 내려오는 문서에 의하면 베를린은 1237년부터 사람들이 모여 사는 곳이라고 알려져 있다. 1237년이 도시로서의 베를린이 탄생한 시점인 셈이다. 베를린이 탄생하고 도시의 형태를 갖추어가며 대표적인 문화 문명의 시설인 교회가 들어서고, 그곳에서 시의 형태인 '토텐탄츠 바도모리 시'에서 최초로 베를린과 베를린 사람들을 문학적으로 언급했으니, 베를린 토텐탄츠 바도모리를 가장 오래된 '베를린 시詩'로 평가하는 것은 당연한 일이다. 토텐탄츠가 단순히 죽음에 대한 내용뿐만 아니라 문학적 형식으로서도 가치가 있음을 알리는 대목이다.

32 PW70.

33 PW70.

34 PW72.

35 PW72.

36 Theodor Prüfer, *Der Todtentanz in der Marien-Kirche zu Berlin und Geschichte und Idee der Todtentanz-Bilder überhaupt.* (mit vier farbigen Lithographien) Selbstverlag, Berlin 1883 참조.

37 'Margarete von Savoyen'은 서양 중세식 이름 표기로 정확히 번역하면 'Savoyen의 마가레트'라는 뜻이다. 이때 'Savoyen'은 지명이고 '마가레트'는 이름으로 'Savoyen 출신의 마가레트'라는 뜻이다. 'Savoyen'은 유럽 알프스산맥 서쪽 지방으로, 프랑크의 부르고뉴 왕국이 멸망한 뒤 등장한 지명이다. 이 지역은 오늘날 프랑스와 이탈리아로 분할되었다. 'Savoyen'은 독일식 표기이고, 프랑스어로는 'Savoie', 이탈리아어로는 'Savoia'이다. 당시나 오늘날 이 지역의 소속을 고려할 때 '사보이아'나 '사부아'로 표기하는 것이 타당할 수도 있으나, 독일 지역인 아우크스부르크와 독일인 고셈브로트가

이 판본의 주체인 점을 감안하여 독일식 표기 방식인 '사보이엔'을 사용하기로 한다.

38 UW25 참조.

39 코덱스는 오늘날의 책과 비슷한 형태로 각각의 낱장을 모아 표지와 함께 묶은 것이다. 나무토막을 뜻하는 라틴어 'codex'에서 유래한다. 수많은 낱장을 묶어 한 권의 읽을거리로 만든다는 기술적인 측면으로 볼 때 코덱스는 오늘날의 책의 원조이다. 이러한 의미에서 오늘날의 책은 모두 코덱스라고 명명할 수도 있지만, 일반적으로 학계에서는 특별히 '중세의 필사본'을 지칭할 때만 코덱스라는 용어를 사용한다.

40 Gert Kaiser, *Der Tanzende Tod. Mittelalterliche Totentänze*, Herausgegeben, übersetzt und kommentiert von Gert Kaiser, Frankfurt/M 1983, S. 276~329쪽 참조(이후 쪽수와 더불어 'GK'로 표기).

41 '알레만 독일어Alemannic German'는 독일의 서남쪽에 위치한 바덴-뷔템부르크주의 특히 남南 바덴Baden 주민들이 사용하는 독일어 사투리 중의 하나이다. 바덴-뷔템부르크에 한정되지 않고 국경을 넘어 프랑스의 알자스 지방, 오스트리아, 리히텐슈타인, 스위스의 독일어 사용 구역, 북이탈리아 등에서도 사용된다. 게르만족의 일파인 '알레만니Alemanni/알레만Alemann'족에서 명칭이 유래한다.

42 UW25 참조.

43 마가레테 폰 사보이엔1382~1464은 이탈리아 피에몬트주 '몬페라토Monferrato 변경백국'의 여女마르크그라프Markgraf이다. 라틴어로는 'marchio' 혹은 'marchisus', 독일어로는 'Markgraf', 영어로는 '마그레이브', 국내에서는 '변경백邊境伯'으로 번역되는 이 지위는 중세 유럽 세습 귀족 중, 타국과 영토가 맞닿은 일부 봉토의 영주를 특별히 일컫는 명칭이었다. 신성로마제국 시절에는 단순히 변경을 다스리는 관리 정도가 아니라 넓은 영토를 강력한 권리로 다스리는 귀족계층 오등작 중 최고의 서열인 공작의 위치에까지 올랐다. 당시가 신성로마제국 시대였다는 점을 감안한다면 마가레테는 왕보다는 한 단계 아래인 공작으로 막강한 권력의 위치에 있었음이 틀림없다. 몬페라토 변경백국은 1573년 공국으로 승격되었다. 마가레테는 도미니크 여수도사로 가톨릭교회에서는 성녀로 존경을 받던 인물로 회화에서는 자주 수녀로 묘사되었다.

44 '지기스문트 고솀브로트1417~1493'는 아우크스부르크 '도시 귀족 명문가Patrizierfamilie' 출신으로 1430년대 빈 대학교에서 공부한 후 아우크스부르크에서 상인으로 살면서 푸거Fugger가와 벨저Welser가와 밀접한 사업 관계를 지녔던 인물이다. 푸거가는 아우크스부르크의 거대 상인으로 후일 교황이나 제후에게 돈을 빌려주었는데, 이들 중 마인츠 주교 알브레히트Albrecht는 이 돈을 갚기 위해 면죄부를 판매하다가 루터의 종교 개혁을 촉발시킨 장본인이다. 벨저가는 포르투갈, 스페인, 이탈리아 등의 국가와 상품 거래 및 합스부르크가에게 고리대금업을 하여 막대한 부를 쌓았고, 리스본을 중심으로 외국 무역 특권을 획득하여 1505년 동인도 항해에는 총액의 절반 이상을 출자할 정도로 막강한 재력을 소유한 상인 가문이었다. 이러한 분위기 속에서 무엇보다 중요한 것은 고솀브로트가 승려들과 초기 인문주의자인 지기스문트 마이스터린Sigismund

{Meisterlin, 1435~1497}이 속해 있는 아우크스부르크 '인문주의' 동아리의 중심인물이었다는 사실이다. 지기스문트 마이스터린은 인문주의자이자 승려였지만 역사 서술가로 고셈브로트가 원하는 대로 『아우크스부르크 연감{Chronographia Augustensium}』을 편찬하여 1457년 아우크스부르크 시의회에 헌정했다. 이것이 독일 최초의 인문주의 역사서이다. 마이스터린은 '현실'을 설명하기 위해 '과거'를 끌어들이는 것을 역사 서술의 진리로 생각했다. 마이스터린의 연감 편찬 업적은 1488년 『뉘른베르크 연감』 편찬으로 이어졌고, 1493년 하르트만 셰델의 연감이 탄생하는 동기로 작용했다. 지기스문트 마이스터린이 뉘른베르크에서 연감 작업을 할 당시 뉘른베르크에는 하르트만 셰델을 비롯한 인문주의자 동아리가 형성되어 있었다.

45 하르트만 셰델_{Hartmann Schedel}의 『세계연감_{Weltchronik}』은 1493년 뉘른베르크에서 라틴어본과 독일어본으로 최초 발간되었고, 책에 삽입된 목판화 그림은 미하엘 볼게무트_{Michael Wolgemut}가 담당했다. 15세기에는 아직 현대적 의미의 책 표지 형태가 자리 잡기 이전이었기 때문에 『세계연감』에는 오늘날 현대의 독자가 기대하는 책 제목은 나타나지 않는다. 책 제목 대신에 책의 첫 페이지에 대문자로 된 설명문이 들어 있다. 라틴어본의 첫 페이지 내용 중에는 "Registrum […] libri cronicarum […](연감 책의 목록)"이, 독일어본에는 "Register Des buchs der Croniken und geschichten […](연감과 역사 책의 목록)"이 들어 있는데(이에 대해서는 Hartmann Schedel: Weltchronik 1493: Kolorierte Gesamtausgabe, Köln (Taschen) 첫 페이지 참조), 여기에서 차용된 연감의 책_{Liber chronicarum} 혹은 단순하게 연감들_{Chronica}이 후일 "연감_{Chronik}"으로 자리 잡았다.

이 책을 『세계연감』이라고 명명하는 이유는 책의 내용이 태초부터 당시까지의 역사를 시대 변천사별로 다루고 있기 때문이고, 『뉘른베르크 연감_{Nürnberger Chronik}』이라고도 하는 이유는 오로지 뉘른베르크시의 역사를 서술했다고 받아들일 수 있는 측면이 있었기 때문이다. 영어권에서는 『뉘른베르크 연감』이라는 용어를 사용하고, 독일어권에서는 『셰델의 세계연감』이라는 제목이 광범위하게 사용되었다. 오늘날 학계에서는 셰델의 『세계연감_{Weltchronik} 1493』이 일반적으로 통용되고 있다.

46 Hartmann Schedel, *Weltchronik 1493 : Kolorierte Gesamtausgabe*, Köln (Taschen) 2018, 264쪽. 'Imago Mortis'의 경우 라틴어본은 설명이 부착되어 있고, 독일어본은 그림만 실려 있다. 그림 "Imago Mortis"는 라틴어본을 사용했다.

47 『*Der doten dantz mit figuren clage und antwort schon allen staten der welt*』 내용은 G. 카이저 이외에도 '바이에른 국가박물관(BSB)'(https://bildsuche.digitale-sammlungen.de)이나 뒤셀도르프대학교(digital.ub.uni-duesseldorf.de)가 제공하는 '디지털 그림 검색 사이트'에서 조회할 수 있다. BSB본은 컬러이고 뒤셀도르프대학교본은 1922년 라이프치히 '히르제만_{Hiersemann}' 출판사의 영인본으로 흑백으로 되어 있다.

48 라틴어 '기저귀', '요람'이라는 뜻에서 유래한 '인쿠나불라'는 1500년 이전 서양에서 인

쇄된 서적을 말한다. 영어로는 'incunable', 독일어로는 'inkunabel', 프랑스어로는 'incunable'라고 한다. 최초로 구텐베르크 금속활자가 인쇄되었던 1454년에서 1500년 12월 31일 사이에 인쇄된 책들을 말한다. 서지학의 역사에서 이 용어를 사용하는 이유는 '기저귀'를 차던 아기와 같이 아직 걸음마도 떼지 못하는 초창기란 의미 때문이다.

49 Hans Holbein, *Les Simulachres Historiees Faces De La Mort*, Vol. 2: Commonly Called the Dance(Classic Reprint), (Forgotten Books) 2018 참조.

50 독일어로는 『환영과 장면으로 포착한 죽음의 얼굴Trugbilder und szenisch gefasste Gesichter des Todes』로 번역되었다. UW64 참조.

51 프란츠 슈베르트의 「죽음과 소녀」는 1817년에 작곡되어 1822년 '가곡집 3번 작품번호 7'로 발표되었다. 슈베르트의 현악4중주는 1987년에 발표된 마르틴 발저의 소설 『부서지는 파도Brandung』의 주요 모티프로 사용되었다.

제2장 죽음의 파루시아

1 헬레니즘Ελληνισμός은 기원전 323년에서 146년 사이(혹은 기원전 30년까지)의 시기로 고대 세계에서 그리스의 영향력이 절정에 달했던 시대를 말한다.

2 죽은 자와 산 자의 일반적인 사항에 대해서는 HGW25 참조.

3 캄포산토Camposanto는 '성스러운 영역'이라는 의미의 이탈리아로, '공동묘지'로 표기되는 용어이다.

4 죽은 자와 산 자의 일반적인 사항에 대해서는 HGW25 참조.

5 서양 전통 수사학에 관해서는 Heinrich Lausberg, *Elemente der literarischen Rhetorik*, 10. Aufl. Ismaning 1990 참조. 특히 연설 소재 관련 작업 단계인 '발견 inventio'과 '장소τόπος, locus'에 대해서는 24~26쪽 참조.

6 Badenweiler 벽화에 대한 자세한 사항은 Karl Künstle, *Die Legende der drei Lebenden und der drei Toten und der Totentanz*, Paderborn 2015(Nachdruck des Originals von 1908), 50~51쪽. / HGW27 참조.

7 Karl Künstle, *Die Legende der drei Lebenden und der drei Toten und der Totentanz*, Paderborn 2015(Nachdruck des Originals von 1908), 51쪽.

8 3인의 산 자와 3인의 죽은 자 벽화를 간직했고 또한 파괴당했던 '성 야곱' 예배당의 역사 및 벽화에 관한 일반적인 사항에 대해서는 HGW29~31 참조.

9 위버링엔Überlingen '성 요독' 교회 벽화의 일반적인 사항에 대해서는 HGW32~33 참조.

10 Willy Rotzler, *Die Begegnung der drei Lebenden und der Toten − Ein Beitrag zur Forschung über die mittelalterlichen Vergänglichkeitsdarstellungen*, Winterthur 1961, 116쪽 이하 / HGW32 참조.

11 에리스키르히 순례자 교회 벽화의 일반적인 사항에 대해서는 HGW34 참조.
12 H. G. 붸렌스Hans Georg Wehrens는 이들이 머리에 쓰고 있는 것을 그 근거로 제시하고 있다. HGW34 참조.
13 브리겔스/브라일Brigels/Breil 벽화의 일반적인 사항에 대해서는 HGW35 참조.
14 헤렌침머른 필사본 모음집의 일반적인 사항에 대해서는 HGW36~37 참조.
15 HGW36.
16 추르차흐 스테인드글라스의 산 자와 죽은 자 대화는 HGW38 참조.
17 HGW38 참조.
18 HGW26 참조.
19 HGW25 참조.
20 UW39 참조.
21 Franz Egger, *Mittelalterliche Totentanzbilder*, in: Josef Brülisauer / Claudia Hermann (Hg.), *Todesreigen – Totentanz. Die Innerschweiz im Bannkreis barocker Todesvorstellungen*, Luzern 1996, 14쪽 참조.
22 간추린 '고마운 죽음' 설화 내용에 대해서는 HGW39 참조.
23 '그림사전Deutsches Wörterbuch von Jacob Grimm und Wilhelm Grimm' Bd. 14, Sp. 1644 참조.
24 벽화와 도상 내용은 HGW40 참조.
25 벽화도상 HGW41 참조.
26 벽화도상 HGW41 참조.
27 '고마운 죽은 자' 민간설화 벽화에 대한 도상 및 자세한 해설은 HGW39~48 참조.
28 '죽은 자 복무, 죽음의 복무'라는 뜻의 'Totendienst'와 '죽은 자의 도움'이라는 뜻의 'Totenhilfe'라는 용어는 하이노 게르츠Heino Gehrts가 사용하고 있다. Heino Gehrts, *Von den Toten und vom Totendienst*. In: Heino Gehrts, *Die "andere" Welt und Lebensweisheiten. Schriften zur Märchen-, Mythen- und Sagenforschung* Bd. 4. Gesammelte Aufsätze 4. Igel Verlag Literatur & Wissenschaft, Hamburg 2017. / Heino Gehrts, *Helfende Tote in Märchen, Sage und Alltag*. In: Heino Gehrts, *Die "andere" Welt und Lebensweisheiten*. Schriften zur Märchen-, Mythen- und Sagenforschung Bd. 4. Gesammelte Aufsätze 4. Igel Verlag Literatur & Wissenschaft, Hamburg 2017 참조.
29 Caesarius von Heisterbach, *Dialogus Miraculorum; Dialog über die Wunder*, hrsg. v. Nikolaus Nösges, Horst Schneider. 5 Bde. Turnhout: Brepols, 2009 참조.
30 Jean-Claude Schmitt, *Die Wiederkehr der Toten. Geistergeschichten im Mittelalter*, Aus dem Französischen von Linda Gränz. Stuttgart 1995, 145쪽 참조(이후 쪽수와 더불어 'JCS'로 표기).
31 자세한 내용은 스티븐 그린블랫, 이혜원 옮김, 『1417년, 근대의 탄생. 르네상스와 한 책 사냥꾼 이야기』, 까치, 2019 참조(이후 쪽수와 더불어 'SG'로 표기).

교황 보니파시오 9세Bonifacius PP. IX(재위: 1389~1404), 인노첸시오 7세Innocentius PP. VII(재위: 1404~1406), 그레고리오 12세Gregorius PP. XII(재위: 1406~1415), 알렉산더 5세Petros Philargis de Candia(1409~1410: 그레고리오 12세 대립교황), 대립교황 요한 23세Antipope John XXIII(재위: 1410~1415)의 로마교황청 필경사였던 포조 브라촐리니는 '콘스탄츠 공의회(개최 시기: 1414~1418)' 참가 중 '요한 23세'가 교황에서 폐위되자 프랑스와 독일의 도서관과 수도원에서 고전고대antiquus(대략 기원전 800년에서 기원후 600년까지)의 도서 발굴에 전력했다. 이때 그가 발견한 도서들이 그동안 오랜 세월 동안 파묻혀 있던 키케로Cicero, 타키투스Tacitus, 쿠인틸리아누스Quintilianus, 암미아누스 마르켈리누스Ammianus Marcellinus, 비트루비우스Vitruvius, 카이킬리우스 슈타티우스Caecilius Statius, 루크레티우스Lucretius, 페트로니우스Petronius의 귀중본들이었다(SG 참조). 인물 '포조 브라촐리니'는 고서 발굴에도 의미가 있지만 당시 교황과 대립교황, 그리고 공의회를 둘러싼 종교계의 복잡한 상황을 여실히 보여주기 때문에 이 책에도 중요한 자료를 제공하고 있다. 특히 15세기에 전개되는 토텐탄츠의 '죽음과 교황'에서는 당시의 상황을 낱낱이 보여준다.

32 Lukrez, *Von der Natur* (Lateinisch–deutsch) (Herausgegeben und übersetzt) von Hermann Diels, Mit einer Einführung und Erläuterungen) von Ernst Günther Schmidt München 1993, 참조(이후 쪽수와 더불어 'DRN'로 표기).

33 '마리엔슈타트 수도원Abtei Marienstatt'은 라인란트팔츠 소속 쾰른/본과 프랑크푸르트 사이 '베스터발트크라이스Westerwaldkreis' 지역에 있다.

34 '에버바흐 수도원Kloster Eberbach'은 '라인강 변 엘트빌레Eltville am Rhein'에서 멀지 않은 곳에 있다. '라인가우Rheingau' 지역이고 헤센주 소속이다. 마인츠와 비스바덴에서 멀지 않은 곳이다.

35 아이펠Eifel 고원은 해발 600m로 독일 서부인 라인란트팔츠Rheinland-Pfalz주와 노르트라인베스트팔렌Nordrhein-Westfalen주에 위치한다. 벨기에와 룩셈부르크까지 연결되며 남쪽으로는 모젤강, 동쪽으로는 라인강과 인접해 있다. 도시로 볼 때는 북쪽으로 아헨Aachen, 남쪽으로는 트리어Trier, 동쪽으로는 코블렌츠Koblenz까지가 아이펠 구역이다.

36 '힘메로트 수도원Kloster Himmerod'은 모젤강 변 지류 '잘름Salm'천 언덕에 있다. 지리적으로는 '아이펠' 구역이고, 행정 구역으로는 '베른카스텔–뷔트리히Landkreis Bernkastel-Wittlich' 소속이다. 라인란트–팔츠주 소속으로 라인란트–팔츠주의 서쪽에 있다.

37 JCS143 참조.

38 '설교'는 '공적으로 외치다' 혹은 '알리다'라는 중세 라틴어 '프라이디카레praedicare'에서 유래하며 기본적으로 '호밀리Homilie, (E)homily'와 '제르몬Sermon, (E)sermon'으로 구별된다. 중세 당시 교회 라틴어로 '호밀리'의 어원인 'homilia'는 '민중을 향한 연설'이란 뜻이고 '제르몬'의 어원인 'sermo'는 '강연'이란 뜻이었다. '호밀리Homilie'가 성경 해석에 몰두하는 반면, '제르몬Sermon'은 대상에 대한 특정한 주제를 다루는 것으로 '테마설교Themapredigt'가 여기에 속한다. 독일어는 '설교'라는 의미의 용어를 라틴어 동사

'praedicare'의 명사형 '프라이디카티오Praedicatio'를 그대로 차용하여 '프레딕트Predigt'로 사용하고, 영어와 프랑스어에서는 '제르몬Sermon'이란 용어를 사용한다.

39 11세기 말 볼로냐 대학교를 필두로 13세기 초에 파리 대학교, 옥스퍼드 대학교, 팔렌시아 대학교, 케임브리지 대학교 등이 설립되었다. 볼로냐 대학교는 11세기 말(1088년) 혹은 12세기 초(1158년)에 설립되었는데, 초창기에는 '법학'이 지배적이었고, '신학부'는 1352년에 창설되었다(Ernst Robert Curtius, *Europäische Literatur und lateinisches Mittelalter*, München 1948, 10. Aufl. 1984, 64쪽 참조). 파리 대학교 역시 15세기 말에 가서야 '신학'이 일반적인 교과목이 되었다. 여기에서 보듯이 12~13세기에는 대학교에서 정식으로 '설교사'가 양성된 것이 아니라, 14~15세기 유럽 곳곳에 대학이 계속해서 설립되며 양질의 설교사들이 양성되기 시작했다. 그 전에는 대학 대신에 수도원이 설교사 양성 업무를 수행했고, 이 전통이 서서히 대학으로 옮아갔다.

40 고린도전서 15장 52절 참조.

41 '요한복음 5장 28절', '요한복음 6장 40절', '로마서 8장 11절', '요한묵시록 30장 13절' 참조.

42 P. Willibald Hopfgartner ofm, *Franziskanerorden und Schule. Geschichtlicher Blick auf ein spannungsvolles Verhältnis*. Referat bim Ersten Treffen der Leitungsverantwortlichen von Franziskanerschulen innerhalb der Provinzalenkonferenz COTAF vom 2. – 5. Februar 2010 im Bildungshaus der Thüringischen Franziskanerprovinz in Hofheim / Taunus; erschienen in "Austria Franciscana" Nr. 5, 2010, S. 97~109. 8쪽 참조.

43 JCS20 참조.

44 JCS47 참조.

45 카이자리우스 폰 하이스터바흐는 쾰른Köln 근교에서 태어나 그곳에서 그리 멀지 않는 본Bonn의 바트 고데스베르크Bad Godesberg 라인강 맞은편 쾨니히스빈터Königswinter 수도원에 거주했다. 이는 『놀라운 이야기 대화』가 전형적인 중세 독일적 상황에서 탄생했음을 보여주는 자료이다.

46 『놀라운 이야기 대화』는 다음과 같이 구성되어 있다: 프롤로그Prologus / 제1책: 수도원 입문에 관하여De conversione / 제2책: 회한에 관하여De contritione / 제3책: 참회에 관하여De confessione / 제4책: 유혹에 관하여De tentatione / 제5책: 악령에 관하여De daemonibus / 제6책: 단순함에 관하여De simplicitate / 제7책: 성모 마리아에 관하여De sancte Maria / 제8책: 수많은 환상에 관하여De diversis visionibus / 제9책: 그리스도의 몸에 관하여De corpore Christi / 제10책: 놀라운 일에 관하여De miraculis / 제11책: 죽어가는 자에 관하여 De morientibus / 제12책: 죽은 자를 위한 보답에 관하여De praemio mortuorum. 저서의 구성과 내용에 대해서는, Caesarius von Heisterbach, *Dialogus Miraculorum*; *Dialog über die Wunder*, hrsg. v. Nikolaus Nösges, Horst Schneider. 5 Bde. Turnhout: Brepols, 2009 참조.

47 JCS43 참조.

48 JCS144 참조.

49 JCS143 참조.

50 JCS143 참조.

51 'visio'는 라틴어 동사 '보다', '바라보다'라는 의미의 'videre'의 명사형으로 '봄', '바라봄'의 어원적인 의미보다는 중세에는 '시각적 환각', 즉 '환시'라는 의미로 더 많이 사용되었다. 참고로 '나는 본다'라는 의미의 라틴어 동사 변화 1인칭 단수 'video'는 20세기가 되면서 'video'라는 명사형으로 변형되어 일반 사회에서 일상적으로 사용되고 있다. 중세 말에 약해진 의식 상태에서 '환시'를 보았다면, 현대에는 고조된 의식 상태에서 TV나 영화 등에 나타난 '화상畵像'을 실재와 똑같이 체험하고 느끼며 생활의 일부분으로 받아들이고 있다. TV나 영화는 '보이지 않는 것'을 '보이는 것'으로 전파를 통해 변환시키는 매개체, 즉 '미디어media'다. 이 역할을 담당하는 것이 토텐탄츠에서는 죽음이다.

52 비지오Vision, 환시와 중세의 비지오Visio(n) 문학에 대한 일반적인 사항에 대해서는 *Lexikon des Mittelalters VIII*, Stuttgart 1999, Sp. 1734~1747 참조. 이 항목은 P. Dinzelbacher, H. J. W. Vekeman, D. Ó Cróinín, D. Briesemeister가 공동 집필했다(이하 책의 권수 및 쪽수와 더불어 'LDM'로 표기).

53 '속세 사회'는 수도원이나 교회 등을 발판으로 하는 '종교적 사회'와 대비하여 사용한 것이다.

54 '악마 신앙(혹은 악마를 믿음)'이나 '악령 신앙(혹은 악령을 믿음)'은 인류학 분야에서 주로 사용되는 개념이다. 인류학 분야에서 유령을 주제로 다룬 학자들은 H. R. E. 데이비드슨Davidson, W. M. S. 러셀Russell, R. C. 피누케인Finucane, W. A. 크리스티안Christian 등이 있다. JCS247 참조. 장-클로드 슈미트는 구체적으로 '악령 신앙Geisterglaube'이라는 용어를 사용하고 있다. JCS13.

55 JCS144 참조.

56 국내에는 Jean-Claude Schmitt의 『*Les revenants. Les vivants et les morts dans la société médiévale*』가 주나미 옮김, 『유령의 역사. 중세 사회의 산 자와 죽은 자』(오롯, 2015)라는 제목으로 출간되었다. 이 책은 Jean-Claude Schmitt, *Die Wiederkehr der Toten. Geistergeschichten im Mittelalter*, Aus dem Französischen von Linda Gränz, Stuttgart, 1995를 사용하고, 독일어 번역판에는 도상이 실려 있지 않으므로 필요에 따라 번역본의 도상을 참조한다.

57 '연감'이란 고대 그리스 '시간'의 신인 (동시에 시간이라는 의미의) '크로노스χρόνος'에서 유래하며, 후일 '시간(의) 책'이라는 의미로 발전한다. 오랜 시공간을 대상으로 다루며 광대한 역사적 공간에 대해 저자가 성찰하는 역사 기술서이다. 중세 시대 연감은 천지창조부터 최후의 심판까지 지속된 구원의 사건과 관련한 역사적 사건을 제기하며 종교 교화敎化처럼 수양에 목적을 두고 있었다.

58 어트리뷰트(E)attribute, (D)Attribut는 '첨가된'이라는 라틴어 '아트리부툼attributum'에 어원
을 둔 용어로 미술에서 묘사되는 피규어의 특징을 나타내기 위해 사용되는 첨가물을
뜻한다. 예를 들면 아기 예수의 어트리뷰트는 사과로 원죄를 암시한다. 성인 예수의
어트리뷰트는 가시(면류)관으로 고난을 상징하고, 양은 희생양, 목자의 지팡이는 예
수가 선한 목자임을 환기시키는 목적으로 첨가된다. 상징symbol이 '인식 기호', '표지',
'특징', '증후'라는 의미의 그리스어 '심볼론σύμβολον'에 어원을 두고 '연관'시키고 '비교'
한다는 예술 기법인 반면 어트리뷰트는 작품의 의미를 규정함과 동시에 강조하고 치
장하기 위해 첨가물로 사용되는 기법이라는 것이 차이라면 차이다. 하지만 어트리뷰
트와 상징의 경계가 항상 분명한 것은 아니다. 어트리뷰트는 상징의 일종이지만 알레
고리와도 깊은 관계를 지니고 있다. 한 알레고리의 어트리뷰트는 알레고리를 식별 가
능하게 하는 대상이다. 그것을 통해 하나의 피규어는 한 보편 개념의 형체로 변하게
된다. 정의의 알레고리가 '저울'이 되고, '눈먼 정의'가 '안대'가 되고, 죽음의 알레고리
가 커다란 낫('커다란 낫의 사나이'는 인간들을 베어 넘기는 죽음의 형상)이 된다. 상
징과 어트리뷰트에 대한 자세한 사항은 Hildegard Kretschmer, *Lexikon der Symbole
und Attribute in der Kunst*(Reclams Universal-Bibliothek), 2011 참조.

59 Irmgard Wilhelm-Schaffer, *Gottes Beamter und Spielmann des Teufels. Der Tod
in Spätmittelalter und Früher Neuzeit*, Köln / Weimar / Wien 1999, 255쪽 참조.

60 '요한묵시록' 혹은 '아포칼립스'는 신약의 마지막 책으로 신약의 유일한 예언서이다.
로마제국 시절 억압받던 그리스도인들을 위한 위로와 희망의 글이다. 저자인 요한이
1인칭으로 서술하고 있으며 편지 형식으로 구성되어 있다.

61 마르틴 루터의 신약성경은 1522년에 독일어로—소위 '1522년 9월 성경September Bibel
von 1522'이라고 일컫는—번역되었기 때문에 이 책은 당시 중세 말 교계에서 일반적으
로 사용된 라틴어 번역본을 텍스트로 삼는다. Die Bibel - Verse Deutsch ⇔ Latein,
요한묵시록, 6장 8절, www.bibel-verse.de 참조.

62 Die Bibel - Verse Deutsch ⇔ Latein, 요한묵시록, 20장 12절, www.bibel-verse.
de 참조.

63 Irmgard Wilhelm-Schaffer, *Gottes Beamter und Spielmann des Teufels. Der Tod
in Spätmittelalter und Früher Neuzeit*, Köln / Weimar / Wien 1999, 255쪽.

64 라틴어 필사본에 대한 울리 분덜리히의 독일어 번역을 다시 한글로 번역한 것이다.
울리 분덜리히, 김종수 옮김, 『메멘토 모리의 세계』, 92, 94쪽 참조.

65 '위의 인용문은 파리 국립 도서관에 소장되어 있는 라틴어 필사본 '마자린Mazarine 980'
의 처음 몇 행을 울리 분덜리히가 독일어로 옮긴 것이다'. UW44.

66 라틴어 텍스트는 유럽 토텐탄츠 학회(Europäische Totentanz-Vereinigung, www.
totentanz-online.de)의 Totentanz Aktuell에서 인용. (이후 Totentanz Aktuell,
itteilungsblatt der europäischen Totentanz-Vereinigung을 이용할 경우 호수 및 쪽
수와 더불어 "ToAk"으로 표기). 그리고 기타 자세한 사항은 Hellmut Rosenfeld,

Der mittelalterliche Totentanz. Entstehung-Entwicklung-Bedeutung, Köln/Wien 1974, S. 160~162 참조.

67 Johannes von Saaz, *Der Ackermann aus Böhmen*, (Hrsg. von Günther Jungbluth), Heidelberg 1969. Bd. I und Bd. II. 악커만 문학에 대한 균터 융블루트의 편집 과 해설은 독일 중세 문학 학계에서 권위 있는 편집으로 인정받고 있다. 동시에 Reclam 문고판도 상당히 통용되고 있다. Johannes von Tepl, *Der Ackermann*. Frühneuhochdeutsch / Neuhochdeutsch (Herausgegeben, übersetzt und kommentiert von Christian Kiening) Stuttgart 2004(Reclam 18075). 이 책은 두 텍스 트를 동시에 사용한다.

68 Johannes von Saaz, *Der Ackermann aus Böhmen* (Hrsg. von Günther Jungbluth), Heidelberg 1969. Bd. I. 31~33쪽 참조.

69 독일어로 '자츠Saaz', 체코어로 '자텍Zatec'이라는 지명을 지닌 이 도시는 체코의 북서쪽 에 있다. 뵈멘의 오토카 2세Ottokar II. Přemysl 왕에 의해 1265년 왕국 도시로 지정되어 있었다.

70 서양 언어 연구에서 '명명학'이라고 일컬어지는 'Onomastics'나 'onomatology'는 고 대 그리스어의 '명명학'이라는 의미의 '오노마스티케όνομαστική'에서 유래하는 단어로 사람의 이름과 성씨, 지역, 하천, 강, 산과 산맥 등의 고유명사를 연구하는 학문이다. 당시의 '명명학'에 따르면 '요하네스 폰 테플'은 '테플' 출신의 '요하네스'라는 뜻이다. 이러한 사실이 밝혀지기 전까지 작품 『악커만과 죽음』의 작가는 '악커만Ackermann'이라 고 알고 있었다. 작중 인물이 작품 속에서 본인을 '악커만'이라고 소개한 것을 그대로 수용했기 때문이다. 하지만 중세 문학은 체험 문학이 아니기 때문에 연구자의 자의 나 체험으로 받아들일 것이 아니라, 당시의 체계나 세계관에 따라 해석한 결과이다. 이러한 연구 결과가 지시하듯 토텐탄츠 연구 역시 체험이나 상상이 아니라 당시의 세계관이나 체계를 바탕으로 이루어져야 한다. 이 세상의 일들은 레벤스벨트 속에서 이루어져야 하고 죽음에 관한 문제는 토텐벨트나 토텐라이히를 염두에 두고 연구해 야 하는 것과 마찬가지이다. 즉 가시의 세계는 가시를 바탕으로, 불가시의 세계는 불 가시가 요구하는 전제 조건을 충족시키려는 노력으로 연구되어야 하는 것과 마찬가 지이다.

71 작품의 마지막 장으로 '아내의 영혼을 위한 악커만의 기도'라는 제목으로 되어 있 는 『악커만과 죽음』 34장은 10개의 단락으로 되어 있는데, 마지막 두 단락을 제외하 면 'Immer', 'O licht', 'Heil', 'Aller', 'Nothelfer', 'Nahender', 'Ewige', 'Schatz'라는 단 어로 시작하고 있다. 여기에서 각 단어의 시작하는 알파벳의 첫 글자를 조합해 보면 'I(J)OHANNES'라는 이름이 나타나는데, 연구가들은 이러한 전통 수사학적 배열 방 식에서 작가가 '요하네스'라고 판명했다. Johannes von Saaz, *Der Ackermann aus Böhmen*, (Hrsg. von Günther Jungbluth), Heidelberg 1969. Bd. I, 133~140쪽 참조.

72 '시 서기Stadtschreiber, Municipal clerk'란 중세 말과 근대 초기에 시 사무국의 우두머리로,

지식과 경험을 바탕으로 시 행정에 조언도 하고 기록을 남기는 공무원이었다. 당시의 상황을 기록으로 남기는 직책이었기 때문에 역사상 역사 기술자로서의 공헌을 했다. 이때 '배운 자'라고 표기되는 것은 대학에서 '리버럴 아츠Liberal Arts'를 이수했다는 의미이고 오늘날의 개념으로 볼 때는 인문학을 이수한 자이다. 이들은 이러한 과정을 통해 '문법학', '수사학', '논리학'을 배우고 익힌 자들이다. 요하네스의 경우 대학에서 '리버럴 아츠'를 이수하고 법학을 전공한 당대의 지식인이었다. 대학 졸업 후 공증인, 라틴어학교 교장 등을 거쳐 시 서기를 역임했다. 당대의 대표적인 인문학자이자 엘리트였다.

73 '페스트'라는 용어는 라틴어로 '전염병'이라는 어원의 '페스티스pestis'에서 유래한다.

74 '검은 죽음'이라는 용어를 사용하게 된 동기에 대해서는 이론이 분분하다. 특히 페스트 감염으로 인한 '검은 점'이나 피부색이 검어지며 죽어갔다는 사실에서 '검은 죽음'이라는 용어가 탄생했다는 주장은 별로 설득력을 얻지 못한다. 무엇보다도 중세 시대에 '검은 죽음'이라는 용어가 사용되지 않았기 때문이다. 당시의 연대기 기록자들은 페스트를 '커다란 죽음' 혹은 '커다란 페스트Pestilenz'라고 기록했다. 16세기가 되면서 덴마크와 스웨덴의 연대기 기록자들이 1347년에 발병한 전염병을 언급하며 '검은'이라는 말을 최초로 사용했다고 한다. 이때 '검은'은 색깔을 의미한 것이 아니라, '끔찍한', '짓누르는', '음산한' 체험의 표현으로 사용했다는 것이다. 즉 페스트는 '끔찍한' 죽음, '짓누르는' 죽음, '음산한' 죽음의 표상이었고, 이로 인해 발생한 토텐탄츠에서의 죽음은 인간이 맞이해야 할 '끔찍한' 죽음, '짓누르는' 죽음, '음산한' 죽음의 표상이자 현실이었다.

75 1347년 겨울, 1348년 여름, 1348년 겨울, 1349년 여름, 1349년 겨울, 1350년 여름까지 전염병이 확장되었다. 1347년 겨울 지중해에서 시작하여 1348년 여름 이탈리아, 스페인 동부와 프랑스의 거의 전 지역, 1348년 겨울 북진하기 시작하여 1350년 여름까지 유럽 거의 전 지역으로 페스트가 확장된다.

76 중세 후기 독일어권 국가들에서의 페스트 전염 경로에 대해서는 Klaus Bergdolt, *Der Schwarze Tod in Europa. Die Große Pest und das Ende des Mittelalters*, 4.Aufl. München 2017, 78~84쪽 참조.

77 대립교황對立敎皇이란 라틴어 어원의 'Anti+papa → Antipapa, 안티파파'가 지시하듯 기독교 역사에서 '교황을 비방'하거나 '교황을 좋아하지 않기 때문에' 적법한 절차를 거치지 않고 비합법적으로 교황에 오른 사람을 말한다. 교황이긴 하지만 선출이 적법하지 않거나 교회법의 정당한 절차를 거치지 않고 직위에 오른 사람이다. 대립교황은 로마 가톨릭교회와 대립했고, 합법적으로 선출한 로마 가톨릭교회의 교황을 추방하기도 했다. 대립교황은 부정 선거나 세속 군주와의 대립, 혹은 로마 귀족들의 반대 등으로 탄생했다. 217년부터 1449년까지 약 40명의 대립교황이 있었다.

78 '서방 교회의 분열Western Schism' 혹은 '교황의 분열'은 라틴교회, 즉 '로마 가톨릭교회' 내의 일시적인 분열을 말한다. 1378년부터 1417년까지 로마-가톨릭교회 교황과 아비

농 대립교황 간에 서로 자신이 정통 교황이라고 주장하면서 발생했다. 신학적 차이를 내세웠지만 사실은 정치적인 이유에서였다.

79 독일어로는 'Sedisvakanz', 이탈리아어와 영어로는 'Sede vacante'로 사용되는 이 교회법 용어를 국내에서는 '사도좌 공석使徒座空席'으로 번역하여 사용한다. 직역은 '자리가 비어 있음'이다.

80 바젤의 공의회1431~1449는 15세기 추기경들의 중요한 모임이었다. 1431년 7월 29일 바젤에서 제17차 공의회가 개최된다. 교황 마르틴 5세는 지리적으로 오스트리아, 프랑스, 이탈리아와 가깝다는 이유로 바젤이라는 도시를 공의회 장소로 선정한다. '바젤 공의회'는 1448년까지 지속된다. 1437년 교황과 '공의회 교부'들 간의 분열은 바젤/페라라/플로렌츠 공의회 성립을 가져온다.

제3장 콘템프투스 문디

1 'Contemptus mundi'란 라틴어로 '(이승) 세계 경멸'이란 뜻이다. 서양 중세 시대 크리스트교적 '영성靈性, (L)spiritus, (E)Spirituality, (D)Spiritualität' 개념이자 태도로 미래의 영원한 축복을 위해 세상으로부터의 도피를 통해 모든 속세적인 것을 가볍게 여기는 마음가짐이나 자세를 말한다. L. Gnädinger, W. Th. Elwert, D. Briesemeister, U. Schulze, K. Reichl, *Contemptus mundi*, in: LDM III, Sp. 186~194 참조.

2 이름가르트 빌헬름-쉐퍼는 'ars'를 'Ars Theoretica'와 'Ars Practica', 즉 '이론적 기예'와 '실제적 기예'로 분류하며 두 개념이 상호 연관 관계 속에서 실현될 수 있다고 설명한다. Irmgard Wilhelm-Schaffer, *Gottes Beamter und Spielmann des Teufels. Der Tod in Spätmittelalter und Früher Neuzeit*, Köln; Weimar; Wien 1999, 150쪽 참조.

3 위의 책, 150쪽.

4 독일인 연구가 Gert Kaiser는 독일어로 'Der Autor' 즉 '저자'라고 번역했지만, 그림 원본에는 프랑스어로 'Lacterur' 즉 '배우'라고 되어 있다. 이는 기요 마르샹 당스 마카브르가 연극을 위해 특별히 책의 형태로 출간되었을 수도 있고, 또 다른 한편으로는 죽음의 춤이 유희적인 요소인 공연에 주안점을 두었을 수도 있다는 암시를 준다. 이 책의 논지를 전개하기 위해서는 '저자'나 '배우'의 구별이 커다란 장애물로 작용하지 않으니 우선 '저자'로 수용하여 논지를 전개하도록 한다.

5 '설교자 교단'의 역사에 대해서는; Franz Egger, *Biträge zur Geschichte des Predigerordens. Die Reform des Basler Konvents 1429 und die Stellung des Ordens am Basler Konzil(1431~1448)*, Bern; Frankfurt am Main 1991 참조.

6 '도미니크 수도회Dominikanerorden'에 대해서는: Franz Egger(Text), *Basler Totentanz*,

Friedrich Reinhardt Verlag, Historisches Museum Basel. o.J. 9~10쪽 참조.

7 바젤 도미니크 수도회 수도원Das Basler Dominikanerkloster에 대해서는: Franz Egger(Text), *Basler Totentanz*(Friedrich Reinhardt Verlag) Historisches Museum Basel. o.J. 11~17쪽 참조.

8 Rudolf Cruel, *Geschichte der deutschen Predigt im Mittelalter*, Detmold 1879, 257쪽 참조(이후 쪽수와 더불어 'RC'로 표기).

9 '인벤티오(발견)'에 관한 자세한 사항에 대해서는 M. Kienpointer, Inventio, in: Ueding, Gert (Hrsg.), *Historisches Wörterbuch der Rhetorik*, (Wissenschaftliche Buchgesellschaft Darmstadt) Bd. IV, Sp. 561~587 참조. 앞으로 '*Historisches Wörterbuch der Rhetorik*'(인용 시 권수, Sp.와 더불어 'HWRh'로 표기).

10 '키로노미아(손짓 기예)'는 설교기술에서 중요한 역할을 한다. '키로노미아'에 대한 일반적인 사항에 대해서는 F. R. Varwig: Chironomia, in: HWRh Bd. II. Sp. 175~190 참조.

11 위의 도상은 1773년 뷔헬의 수채화 복사본이고, 아래 도상은 1806년 파이어아벤트의 수채화 복사본(그림 1-8 참조)이다.

12 문화 문명 진행 과정에서 '도케레(가르치다)'를 유효적절하게 사용하는 분야는 교회의 설교와 (독일) 대학에서의 '포어레중Vorlesung, 강의'이다. 교수의 일방적인 '포어레중 Vorlesung(어원으로 볼 때 '앞에서 읽는다'는 의미)'에 비해 토론을 위주로 하는 세미나는 '델렉타레(대화하다)'이다.

13 현대 문명에서 '델렉타레(대화하다)'의 대표적인 예는 TV 방송의 오락 프로나 드라마다.

14 현대 문명에서 '모베레(감동시키다)'의 대표적인 예는 공연예술이다.

15 'dispositio'에 관한 자세한 사항은; Heinrich Lausberg, *Elemente der literarischen Rhetorik*, 10. Aufl. Ismaning 1990, 27~41쪽. / L. Calboli Montefusco(외), in: HWRh. Bd. II, Sp. 831~866 참조.

16 중세의 교회와 성직자의 위치에 대해서는 장 베르동, 최애리 옮김, 『중세는 살아 있다』, 길, 2008, 96~152쪽 참조.

17 로베르 들로르, 김동섭 옮김, 『서양 중세의 삶과 생활』, 새미, 1999 참조.

18 '기사Ritter'라는 단어에 대략 '… 조합' 혹은 '… 집단'이라는 의미의 접미사 '–schaft'를 붙여 대략 '기사임' 혹은 '기사 집단'이라는 의미의 'Ritterschaft'를 사용한다.

19 '엘로쿠티오(치장)'에 관한 자세한 사항은; Heinrich Lausberg, *Elemente der literarischen Rhetorik*, 10. Aufl. Ismaning 1990, 42~153쪽. / J. Knape: Elocutio, in: HWRh. Bd. II, Sp. 1022~1083. 참조.

20 3대 문체론에 관해서는 Heinrich Lausberg, *Elemente der literarischen Rhetorik*, 10. Aufl. Ismaning 1990, 154~155쪽 참조. 3대 문체는 '게누스 숩틸레genus subtile, 소박한 문체', '게누스 메디움genus medium, 중간 문체', '게누스 그란데genus grande, 격정적인 문체' 이외에도 'genus humile', 'genus medium', 'genus sublime'라는 용어를 사용하기도 한다.

21 Justus Georg Schottel, *Ethica: die Sittenkunst oder Wollebenskunst*. Wolfenbüttel 1669(Nachdruck: Bern 1980)

22 Gert Kaiser는 '피규어들과의 토텐탄츠Der doten dantz mit figuren'의 완전한 제목을 1488 년본에 근거하여 'Der doten dantz mit figuren clage und antwort schon von allen staten der werlt'라고 설명한다(GK108 참조). 그런데 1492년 바이에른 국가도서관의 영인본 제목은 'Der Doten dantz mit figuren. Clage vnd Antwort schon von allen staten der welt.'로 되어 있다. 1492년본은 '피규어들과의 토텐탄츠'라는 제목과 '이미 세상 모든 국가들로부터의 비탄과 대답'이라는 부제를 선명히 구분하고 있기 때문에 이 책의 방향 설정에 응용하도록 한다.

23 중세 시대의 '탄츠하우스'에 대해서는 G. Binding: Tanzhaus, in: LDM VIII, Sp. 463 참조.

24 독일어에서 'Spielleute'는 '놀이하는 사람들'이란 뜻이고, 영어의 'player'에 해당한다. 'Spiel'은 영어 'play'에 해당하는 독일어 동사 'spielen'으로, 'Spiel'은 'spielen'의 명사형 '놀이'이고 'Leute'는 '사람들'이란 뜻이다. 남성 단수는 'Mann'으로 'Spielmann' 은 '놀이하는 사람'이고 복수는 'Leute'로 'Spielleute'는 '놀이하는 사람들'이다. 여성은 'Spielfrau' 혹은 'Spielweib'다. 오늘날에도 독일어의 'spielen'이나 영어의 'play'는 예체능에서 수없이 사용된다. 예를 들면 피아노 치는 사람이나 축구하는 사람의 경우 'spielen'의 명사형 'Spieler'를 붙여 '피아니스트Klavierspieler', '축구선수Fußballspieler' 가 된다. 그러나 정확한 번역 없이 'spielen' 혹은 'play'로 사용되기 때문에 원래의 의미를 되살려 'Spielmann/Spielleute'를 '놀이하는 사람/놀이하는 사람들'로 번역했다. 중세의 'spielen'이나 'Spieler' 개념은 요한 호이징가가 제시한 '놀이하는 인간', '호모 루덴스'와도 연결되기 때문에 진지한 논의가 필요하다. 이 논의를 통해 이어지는 르네상스 중심의 문화사나 정신사에 대한 재평가가 이루어질 수 있기 때문이다. 중세 시대의 '놀이하는 사람/놀이하는 사람들Spielmann/Spielleute'에 대해서는 E. Schubert: Spielmann, -leute, in: LDM VII, Sp. 2112~2113 참조.

25 중세 시대의 '유랑인들Fahrende'에 대해서는 F. Graus: Fahrende, in: LDM IV, Sp. 231 참조.

26 De Brevitate vitae 전문: ToAk229, 7쪽. Totentanz Aktuell. Mitteilungsblatt der europäischen Totentanz-Vereinigung, Neue Folge 21. Jahrgang Mai 2018 Heft 229, 7쪽 참조. ToAk229, 7쪽.

27 호라티우스의 '카르페 디엠' 시구에 관해서는, 호라티우스, 김남우 옮김, 『카르페 디엠』, 민음사, 2016 참조.

28 '콘둑투스'는 단성의 성악으로 미사(L)Missa, (E)Mass, (D)Heilige Messe에서 부제副祭가 독경대 讀經臺로 가는 길을 동반하거나 종교적인 드라마에서 작중인물이 등장할 때 동반하는 동반성악同伴聲樂/수행성악隨行聲樂으로 이미 1100년에 존재했다. 라틴어 문장은 장단 법칙에 따라 읽는 것이 기본이듯이 억양을 정확히 구분해야 하는 라틴어 시구 형식의

텍스트에 단성 혹은 다성을 위해 노래풍으로 작곡되었다. 내용은 원칙적으로 종교적이고, 종교적인 것 중에서도 고양된 것이었다. 12세기가 되면서 종교적이고 도덕을 논하거나 정치적이고 풍자적인 내용으로 변천되기 시작했다. '콘둑투스'에 대해서는 R. Bockholdt: Conductus, in: LDM III, Sp. 122 참조.

29　Hans Tischler, *Another English Motet of the 13th Century*, in: Journal of the American Musicological Society, 1967 (20), 274~279쪽 참조.

30　ToAk229, 7쪽 참조.

31　『옛 하이델베르크Alt-Heidelberg』는 빌헬름 마이어-뾔르스터Wilhelm Meyer-Förster, 1862~1934의 희곡으로 1901년 베를린 극장에서 초연되었다. 1915년 미국의 존 에머슨John Emerson 감독에 의해「Old Heidelberg」라는 제목으로, 1923년 독일의 한스 베렌트Hans Behrendt 감독에 의해「Alt-Heidelberg」라는 제목으로 영화화된 후 1927년, 1954년, 1959년에 미국과 독일에서 계속해서 영화로 제작되었다.

32　1781년 크리스티안 빌헬름 킨트레벤Christian Wilhelm Kindleben이『대학생들 노래Studentenlieder』모음집에 수록한 라틴어 텍스트 원본. *Studentenlieder*: gesammelt und verbessert von C. W. K. Halle 1781 참조. 이 책에서는 1900년 대학생 가요집Kommersbuch에 악보와 함께 '데 브레비타테 비타이'라는 제목으로 실린 라틴어 텍스트 인용. 242~243쪽.

33　'방랑문학/방랑시가'는 12세기와 13세기의 (종교적인 시와 대비되는 의미에서의) 세속적인 시로 중세 라틴어 텍스트로 불렸으며 작자는 대부분 미상이었다. '방랑문학'에 대해서는 G. Bernt: Vagantendichtung, in: LDM VIII, Sp. 1366~1368 참조.

34　LDM VIII, Sp. 1366 참조.

35　LDM VIII, Sp. 1366 참조.

36　LDM VIII, Sp. 1366 참조.

37　『그림사전Deutsches Wörterbuch von Jacob Grimm und Wilhelm Grimm』에서 독일어 단어 'Geschlecht'는 1) '한 조상의 계통을 이어받은 것들의 총체die gesammtheit der von einem stammvater herkommenden', 2) '한 개체ein einzelner', 3) '확장된 의미in erweiterter bedeutung로 가계家系, stamm, 민족volk 등등', 4) '자연적 성, 남성 혹은 여성das natürliche, männliche oder weibliche geschlecht', 5) '타고난 성질, 자연적 특성die angeborene beschaffenheit, natürliche eigenschaft' 등으로 뜻풀이를 하고 있는데, 이 풀이를 바탕으로 'geschlecht'를 해석하면 혈족이란 말이 가장 적합하다. 이때 혈족이란 기독교 중심의 서양 유럽 중세 사회를 감안하면 하느님을 조상으로 하는 혈통의 혈족을 말한다. 하지만 이 책에서는 일반적인 맥락을 살리기 위해 '사람'으로 번역했다. 굳이 'geschlecht'에 대한 뜻풀이를 첨부하는 이유는 당시 이교도를 혈족으로 여기지 않았기 때문이고, 이에 따라 죽음의 춤을 추어야 할 대상을 기독교를 믿는 순수 유럽인들로 한정해 생각하고 있기 때문이다. 단어 'Geschlecht'에 대한 의미는, Deutsches Wörterbuch von Jacob Grimm und Wilhelm Grimm, Vierten Bandes Erste Abtheilung, Zweiter Theil. Leipzig 1897, Sp. 3903~3911 참조.

38 Claudius Claudianus, 프로세르피나의 납치에 관하여De raptu Proserpinae, 2, 302.

39 Irmgard Wilhelm-Schaffer, '*Ir muſet alle in dieſ dantzhuſ*'. Ausstellungskataloge der Herzog August Bibliothek Nr. 77, Harrassowitz Verlag Wiesbaden in Kommission 2000, 10쪽 참조.

40 Irmgard Wilhelm-Schaffer, '*Ir muſet alle in dieſ dantzhuſ*'. Ausstellungskataloge der Herzog August Bibliothek Nr. 77, Harrassowitz Verlag Wiesbaden in Kommission 2000, 10쪽 참조.

41 무릎 위에 세우고 손가락으로 연주하거나 손톱으로 튕겨 연주하는 고대 그리스의 발현악기. 하프의 일종.

42 ToAk214, 11쪽 참조.

43 ToAk214, 11쪽 참조.

44 '화려하고 활동적인 에트루리아의 복식은 그리스, 이집트, 소아시아 등 여러 나라의 복식의 혼합 양식을 보여준다. 즉 그리스의 드레이퍼리drapery 의상, 이집트의 주름 양식, 소아시아의 화려한 선 장식 등이 에트루리아의 복식에 보인다. 에트루리아는 옷과 신발 등 복식 제작 기술이 뛰어났으며 무덤 벽화에서 보이는 투명한 옷감은 직조 방법이 발달하였음을 보여준다. 에트루리아의 직사각형, 반원형의 직물은 그리스의 직사각형 히마티온에서 로마의 반원형 토가로의 변화 과정을 보여준다. 이러한 에트루리아의 복식은 로마의 복식에 직접적인 영향을 주었다.' 노희숙, 「에트루리아의 복식」, 국립중앙박물관, 2019 기획특별전 '로마 이전, 에트루리아' 전시 목록, 107쪽 참조.

45 튜닉은 그리스 에트루리아 로마 시대에 착용한 '헐렁한 옷으로 초기에는 몸에 넉넉하게 맞는 형태였으나 후기에는 T자 형의 드레스 형태가 되었다. 소매의 길이는 짧은 소매, 팔꿈치까지 오는 반소매, 팔목까지 오는 긴소매 등 다양하게 채택되었다. 튜닉의 길이 역시 넓적다리, 무릎, 종아리, 발목 길이로 다양하다'. 노희숙, 「에투루리아의 복식」, 국립중앙박물관, 2019 기획특별전 '로마 이전, 에트루리아' 전시 목록, 106쪽 참조.

46 테벤나는 '튜닉 위에 걸치는 일종의 숄로 트라베아trabea라고도 한다. 입는 방법은 다양하였는데, 일반적인 방법은 원형과 타원형의 천을 반으로 접어서 그리스의 히마티온himation처럼 한 끝을 왼쪽 어깨에 걸치고 다른 쪽은 오른쪽 팔 밑을 지나 등 뒤로 넘겨 왼쪽 가슴에 늘어뜨리거나 왼팔에 걸쳤다. 또한 앞가슴에 둥글게 늘어지도록 하고 양 끝을 등 뒤로 넘겨 늘어뜨려 입거나, 어깨와 팔을 지나 고리를 끼우듯이 앞쪽으로 잡아 빼어 입기도 하였다'. 노희숙, 「에트루리아의 복식」, 국립중앙박물관, 2019 기획특별전 '로마 이전, 에트루리아' 전시 목록, 106쪽 참조.

47 Polybios, Historiai 6, 53.1~54.3 참조.

48 라틴어로 '플랑투스Planctus'라고 하는 '만가(비탄의 노래)'는 아픔, 근심, 비애를 표현하는 것으로 '라멘타티오lamentatio', 즉 탄식 · 비탄의 노래이고, 토텐클라게(죽은 자의 비탄)는 죽은 사람을 애도하는 비탄의 노래이다.

49 조은정, 「에트루리아 무덤 벽화」, 국립중앙박물관: '로마 이전, 에트루리아' 전시 도록, 121쪽 참조.

50 조은정, 「에트루리아 무덤 벽화」, 국립중앙박물관: '로마 이전, 에트루리아' 전시 도록, 121쪽 참조.

제4장 에이콘과 그라페인

1 Nils Büttner, *Einführung in die frühneuzeitliche Iknographie*, Darmstadt 2014, 21~22쪽 참조.

2 Nils Büttner, 11쪽 참조.

3 Nils Büttner, 11쪽 참조.

4 체사레 리파, 김은영 옮김, 『이코놀로지아—그림 속 비밀을 읽는 책』, 루비박스, 2007 참조.

5 체사레 리파, 김은영 옮김, 『이코놀로지아—그림 속 비밀을 읽는 책』, 루비박스, 2007, 4쪽.

6 16세기와 17세기의 '엠블레마타'에 대해서는 Arthur Henkel / Albrecht Schöne (Hrsg.), *Emblemata. Handbuch zur Sinnbildkunst des XVI. und XVII. Jahrhunderts*. Stuttgart 1967/1996 참조.

7 Nils Büttner, 80쪽 참조.

8 Nils Büttner, 80쪽 참조.

9 Nils Büttner, 80쪽 참조.

10 '에피그람'에 대한 자세한 사항은 Jutta Weisz, *Das deutsche Epigramm des 17. Jahrhunderts*, Stuttgart 1979 참조. 독일 시 이론사에서 독일 에피그람은 '고대 그리스 에피그람', '로마 에피그람', '신新 라틴어 에피그람Neulateinisches Epigramm'을 수용하고 있다. 독일과 마찬가지로 영국이나 프랑스 등 서양 시들 역시 전통 '에피그람' 영향을 받고 있다. Jutta Weisz, 139~149쪽 참조.

11 '디스티콘Distichon'은 운율학에서 일반적으로 '한 쌍의 시행' 내지 '2행의 연'을 말한다.

12 "Emblem: a) Sinnbild; Symbol, Wahrzeichen. b) Kennzeichen eines Staates, Hoheitszeichen.", *Duden* (Deutsches Universalwörterbuch), 8., überarbeitete und erweiterte Auflage. (Herausgegeben von der Dudenredaktion), Berlin 2015, 511쪽.

13 "Emblematik: 1. sinnbildliche Darstellung religiöser, mythologischer u. ä. Inhalte. 2. Forschungsrichtung, die sich mit der Herkunft u. Bedeutung von Emblemen (a) befasst." *Duden*, 511쪽.

14 "sensus: 1. a) Gefühl, Empfindung; b) Wahrnehmun; c) Sinn; d) Besinnung;

2.a) Verstand; b) Urteil; c) Ansicht; d) Bedeutung; e) Gedanke; f) Satz, Periode; 3.a) Gefühl; b) Gesinnung; c) Takt; d) Rührung." Erich Pertsch (Bearbeitet von), *Langenscheidts Handwörterbuch Lateinisch-Deutsch*, 7. Aufl. Berlin und München 1994, 572쪽 참조.

15 Kluge, *Etymologisches Wörterbuch der deutschen Sprache*, 673쪽 참조.

16 "SINNBILSD, n. bild, äuszerer gegenstand als ausdruck irgend eines sinnes, im 17. jahrh. geprägt als übersetzung von emblema, nach WEIGAND", Grimm, Jacob / Grimm Wilhelm (Bearbeitet von Moritz Heyne), *Deutsches Wörterbuch*. Bd. X, I, Leipzig 1905. Sp. 1153.

17 Nils Büttne, 11, 103~104쪽 참조.

18 '베로니카Veronika'는 '베라Vera'와 '이코나Icona'의 합성어이다. 라틴어 부사 '베라Vera'는 '실제의', '참된', '믿을 만한' 등의 뜻이고, 라틴어로 여성 명사화한 '이코나'는 '에이콘' 을 의미한다. 즉 베로니카는 실제의 모상模像이란 뜻이다. '베로니카의 땀수건'에 대해 서는 Alfred Schindler, *Das Schweißtuch der Veronika*. In: *Apokryphen zum Alten und Neuen Testament*. 4. Aufl. Zürich 1990, 555~557쪽. / Heinrich W. Pfeiffer, *Die römische Veronika*. In: *Grenzgebiete der Wissenschaft*. 49, 2000, 225~240쪽. / Hans Belting, *Bild und Kult. Eine Geschichte des Bildes vor dem Zeitalter der Kunst*. München 1990. / Paul Badde, *Das Göttliche Gesicht. Die abenteuerliche Suche nach dem wahren Antlitz Jesu*. München 2006 참조.

19 '아이돌'은 '에이콘'보다는 그림 혹은 '모상'을 의미하지만 '환영'이란 의미가 더 강한 고대 그리스어 '아이돌론εἴδωλον'에 어원을 두고 있다. 라틴어 '이돌룸idolum'을 거쳐 현 대의 '아이돌Idol'로 정착하였고, 신학, 종교학, 철학, 고고학 등에서 사용되고 있다. 일상생활에서 대단한 경탄을 자아내게 하는 모범적인 인물을 가리키는 것이 일반적 이다.

20 '메디엔이코네'는 미디어사회 시작과 더불어 태동한 20세기 개념이다. '미디어 아이 콘'으로 문화학과 커뮤니케이션학에서 현재 대중매체의 뛰어난 화상畵像을 지칭한다. 예를 들면 아폴로 11호에 탑승해서 1969년 7월 21일 달에 착륙한 다음 달에 첫발을 내디딘 미국의 우주 비행사 버즈 올드린Buzz Aldrin, 1930~ 이 '메디엔이코네'이다. 이때 발생한 메디엔이코네는 인간들에 의해 총체적인 기억이 되어 특별한 사건이 발생하 지 않는 한 영속적으로 남게 된다. 메디엔이코네는 숙명적으로 미디어 문화와 맥을 같이한다. 메디엔이코네는 고대 그리스어 '에이콘'에 어원을 두고 있다.

21 Wilhelm Karl Arnold (Hrsg.), *Lexikon der Psychologie*. Augsburg 1996, Sp. 963 참조.

22 동물학에서 사용하는 '이마고'에 대해서는 Rüdiger Wehner, Walter Gehring, *Zoologie*, Stuttgart 1995 참조.

23 'image'의 어원에 대해서는 Friedrich Kluge, *Etymologisches Wörterbuch der deutschen Sprache*, 22. Aufl. Berlin / New York 1989. S. 327쪽 참조.

24 죽음과 영화 속에서의 토텐탄츠에 관해서는 Jessica Nitsche (Hrsg.), *Mit dem Tod tanzen. Tod und Totentanz im Film*, Berlin 2015 참조.

25 'Descriptio'에 관해서는 A. W. Halsall: Descriotio, in: HWRh, Bd. 2. Sp. 549~553 참조.

26 LDM III, Sp. 1770.

27 '나라티오Narratio'의 그리스어 어원은 '디에게시스διήγησις'이다. 'Narratio'에 관해서는 J. Knape: Narratio, in: HWRh, Bd. 6. Sp. 98~106 참조.

28 LDM III, Sp. 1771 참조.

29 E. R. Curtius, *Europäische Literatur und lateinisches Mittelalter*, Bern/München 1984. 10. Aufl. 202쪽 이하, 208쪽 이하 참조.

30 '말싸움 시'에 관한 자세한 사항에 대해서는 U. Müller(외): Streitgedicht, in: LDM VIII, Sp. 235~240. / E. Freese: Streitgedicht, in: HWRh, Bd. 9. Sp. 172~178 참조.

31 '알레고리Allegory'란 '다른 언어' 내지 '베일에 가려진 언어'라는 의미의 고대 그리스어 '알레고리아ἀλληγορία'에 어원을 둔 말로, 다르게, 여러 가지로, 다른 방법으로, 절박하게, 공적으로 '말하다'라는 뜻으로 유사 관계나 동류 관계를 다른 것으로 이어 맞출 때 사용되는 간접적인 언술이다. '알레고리'에 관해서는 W. Rreytag: Allegorie, Allegorese, in: HWRh, Bd. 1. Sp. 330~393 참조.

32 LDM VIII, Sp. 235 참조.

33 LDM VIII, Sp. 235 참조.

34 LDM VIII, Sp. 235 참조.

35 LDM VIII, Sp. 235 참조.

36 『테오둘루스 선시Ecloga Theoduli』에 관해서는 Ruth Affolter-Nydegger, I*n bukolisches Gewand gekleidete Heilsgeschichte. Bernhard von Utrecht, Kommentar zur ≪Ecloga Theoduli≫*. In: Regula Forster / Paul Michel (Hrsg.), *Significatio. Studien zur Geschichte von Exegese und Hermeneutik II*, Pano-Verlag, Zürich 2007. S. 271~324. / Klaus Lennartz, *Theoduls Ekloge als literarisches Kunstwerk*. In: Mittellateinisches Jahrbuch, 49,2 (2014) S. 167~200. / Ernst Robert Curtius, Europäische Literatur und lateinisches Mittelalter. Bern 1948. S. 266 참조.

37 'Disputatio'의 일반적인 사항에 대해서는 L. Miller: Disputatuo, in: LDM III, Sp. 1116~1120 참조.

38 LDM III, Sp. 1116 참조.

39 '정치 연설genus deliberativum'에 관한 자세한 사항에 대해서는 J. Klein: Politische Rede, in: HWRh, Bd. 6. Sp. 1465~1521 참조.

40 '법정 연설'에 관한 자세한 사항에 대해서는 H. Hohmann: Gerichtsrede, in: HWRh, Bd. 3. Sp. 770~815 참조.

41 '식장 연설'에 관한 자세한 사항에 대해서는 S. Matuschek: Epideiktische Bered-

samkeit, in: HWRh, Bd. 2. Sp. 1258~1267 참조.

42 요하네스 폰 탭플, 윤용호 옮김, 『악커만, 신의 법정에서 죽음과 논쟁하다』, 종문화
사, 2006, 17쪽(이후 장명과 쪽수만 표시).

43 'docere'의 관한 자세한 사항에 대해서는 G. Wöhrle: Docere, in: HWRh, Bd. 2. Sp.
894~896 참조.

44 'movere'의 관한 자세한 사항에 대해서는 G. Wöhrle: Movere, in: HWRh, Bd. 5.
Sp. 1498~1501 참조.

45 'delectare'의 관한 자세한 사항에 대해서는 G. Wöhrle: Delectare, in: HWRh, Bd. 2.
Sp. 521~523 참조.

46 Wilhelm Gemoll, *Griechisch-Deutsches Schul- und Handwörterbuch*, 9. Aufl.
München/Wien 1988, 496쪽 참조.

47 라틴어 '메디움'은 '중간', '메디우스medius'는 '중간에 위치한'이란 의미이다. 어휘
'medius'와 'medium'에 관해서는 *Langenscheidts Handwörterbuch Lateinisch-
Deutsch*, 386쪽; 'Medium'에 관해서는 Kluge, 469쪽; Duden, 1180~1181쪽 참조.

48 Kluge, 469쪽 참조.

49 Günter Helmes / Werner Köster (Hrsg.), *Texte zur Medientheorie*, (Reclam),
Stuttgart 2015, 15쪽 참조.

50 Günter Helmes / Werner Köster, 15쪽 참조.

51 Günter Helmes / Werner Köster, 15쪽 참조.

52 Kluge, 393쪽 참조.

53 '사람으로서의 메디움'의 일반적인 내용에 관해서는 Michael Krajewski, *Mediumistische
Wesen als Künstler*. In: Kunstforum International, Bd. 163, Januar - Februar 2003,
S. 54~69. / Ehler Voss, *Mediales Heilen in Deutschland*. Eine Ethnographie.
Berlin: Reimer, 2011 참조.

54 '엠블럼'에 대해서는 Arthur Henkel, Albrecht Schöne (Hrsg.): *Emblemata.
Handbuch zur Sinnbildkunst des XVI. und XVII. Jahrhunderts*, Stuttgart
1967/1996 참조.

55 오늘날 일반적으로 사용하는 형용사 '버블'은 라틴어 명사 '베르붐verbum'의 복수 '베
르바verba'에 어원을 두고 있다. 베르붐은 어원적으로 '동사verb'라는 의미와 '단어'라는
두 가지 의미를 동시에 지니고 있다. '단어'의 경우 영어의 '워드word'나 독일어의 '보
르트Wort'가 '베르붐verbum'에서 기원한다. 현대에서 '베르붐'은 일상적으로 '동사' 단수
라는 의미 'verb'의 어원으로, 그리고 '베르붐'의 복수 '베르바verba'는 '단어'를 의미하는
'워드'나 '보르트'의 어원으로 이해되고 있다.

형용사 '베르발/버블'은 15세기 초에 이미 '사물과 사건에 관련된 사항을 단어를 가지
고 거래하다'라는 의미로 사용되었다. 사물과 사건을 포착하는 것은 '베르붐', 즉 '단
어word/Wor'이고, '단어'를 가지고 사물을 설명하거나 사건을 거래하는 것은 '베르붐',

즉 '동사verb'였다. 이러한 사실은 '버블'이 명사뿐만 아니라 동사적 기능으로도 사용되었음을 알려준다. 즉 버블이란, '동사에 의거하는' 내지 '동사에 의해 파생되는'이란 기능 이외에 '언어적'인 것은 물론 '구두의 진술에 의거하는' 명사적 기능을 동시에 갖추고 있었다.

56 '우두머리'란 의미의 라틴어 귀족 칭호 '둑스Dux'에서 유래하는 공작은 한 지방의 통치 권력 소유자를 말한다. 원래 게르만(족) 군대가 오랜 기간에 걸쳐 출정할 때 그 출정 부대의 장수를 일컫는 말이었다. 고고지 독일어에서는 '헤리초고herizogo', 중고지中高地 독일어에서는 '헤어초게herzoge'로 표기되었는데 이는 '군대를 끌어당기는 사람' 혹은 '군대를 끌어당겨 행진하는 사람'으로 장수 혹은 야전 사령관을 의미했다. 이렇게 장수라는 의미인 헤리초고나 헤어초게는 비잔틴제국 시절 게르만족들 사이에서 자주 사용되다가, 카롤링거 왕조 시대(751~911)에 군대 계급 의미에서 헤어초게가 '공작' 칭호로 굳어졌다. 그러므로 공작이란 칭호 속에는 야전 사령관 혹은 출정 부대의 절대 명령권자라는 의미가 깊이 새겨져 있다. 공작에 대한 자세한 사항은 H. −W. Goetz: Herzog, Herzogtum, in: LDM IV, Sp. 2189~2193 참조.

57 라틴어에서 '세르모 코르포리스sermo corporis'로 표기되는 '신체 언어'를 영어는 'Body language', 독일어는 'Körpersprache', 프랑스어는 'langage du corps'로 표기한다. '신체 언어'의 종류로는 'Gesture', 'Facial expression', '하비투스' 등이 있다.

58 '하비투스'에 관한 자세한 사항은 A. Košenina: Habitus, in: LDM IV, Sp. 1813~1815. / HWRh, Bd. 3. Sp. 1272~1277. / Erich Pertsch (Bearbeitet von): Langenscheidts Handwörterbuch Lateinisch−Deutsch, 7. Aufl. Berlin und München 1994, 279쪽 참조.

59 아리스토텔레스 이후 라틴어 명사형 '하비투스'는 '태도'나 '신체의 자세/체위', '외모', '외적 출현', '(용모의) 형체', '복장', '거동' 등을 의미한다. 이러한 사전적 의미를 바탕으로 현대 사회학에서 하비투스는 '한 사람의 출현'이나 '한 사람의 교제 형식', '그 사람들의 편애와 습관의 총체', 혹은 '그 사람들의 사회적인 처신 방식'으로 사용된다. 독일의 사회학자 노르베르트 엘리아스Norbert Elias, 1897~1990와 프랑스의 사회학자 피에르 부르디외Pierre Bourdieu, 1930~2002에 의해 사회학의 전문 개념으로 발전되었다. 이후 사회학뿐만 아니라 여러 분야에서 응용되고 있다.

현대 사회학에서는 피에르 부르디외의 '하비투스' 개념이 강하게 영향을 미치고 있기 때문에 피에르 부르디외가 프랑스어 발음을 바탕으로 제창한 용어 '아비투스Habitus'가 일반적으로 통용되고 있다. 하지만 이 책은 이러한 개념 발달사 과정에서 전체를 포괄하는 용어 및 개념인 '하비투스'를 적용한다. 무엇보다도 라틴어 개념과 아리스토텔레스의 용법을 중시한다. 그뿐만 아니라 20세기 현대 사회학에서 사용되는 '아비투스' 개념 역시 참조한다.

60 '스크립토리움'에 관한 자세한 사항에 대해서는 O. Mazal: Scriptorium, in: LDM VII, Sp. 1992~1997 참조.

61 Johannes von Saaz: Günther Jungbluth (Hrsg.), *Der Ackermann aus Böhmen*, Bd. I. Heidelberg 1969, 39~40쪽 / Johannes von Tepl: Christian Kiening (Herausgegeben, übersetzt und kommentiert von): Der Ackermann, (Durch-gesehene und verbesserte Ausgabe), Stuttgart 2002, 8쪽 / 요하네스 폰 텝플, 윤용호, 『악커만, 신의 법정에서 죽음과 논쟁하다』, 종문화사, 2006, 19쪽 참조(이후 악커만 문학 인용 시 '크리스티안 키닝Christian Kiening'본 쪽수와 더불어 'AM-CK'로 표기).

62 HWRh, Bd. 3. Sp. 1272쪽 참조.

63 Grimm, Jacob / Grimm Wilhelm (Bearbeitet von Moritz Heyne): Deutsches Wörterbuch. Bd. IV, II, Leipzig 1905. Sp. 94 참조.

64 HWRh, Bd. 3. Sp. 1272쪽 참조.

65 '변종된 예술Entartete Kunst'이란 독일의 나치 독재 시절 당시의 현대 예술을 비방하기 위해 종족 이론에 바탕을 두고 그들의 관점에서 정립한 공식적인 나치 선전 용어이다. '변종됨Entartete'은 19세기 말 의학에서 사용하던 개념으로 나치가 예술 개념에 도입하여 사용한 용어이다. 나치는 표현주의, 다다이즘, 신즉물주의, 초현실주의, 입체파, 야수파 등을 '변종된 예술'로 취급했다. 볼프강 헤르만Wolfgang Herrmann이 작성한 '흑색목록Schwarze Liste'에 의하면 그로스츠, 딕스, 바우하우스, 멘델스존을 '변종 예술을 순수한 예술로 여겨 긍정적으로 평가하는 자들'이라고 매도했다(서장원, 『망명과 귀환이주』, 아산재단 연구총서 제389집, 2015, 87쪽 참조). '변종된 예술'을 국내 학계에서는 '퇴폐 예술'로 번역하여 사용하는 경향이 있다. 당시의 정치 상황을 고려하면 '퇴폐 예술'일 수 있으나 학문적으로는 '변종 예술'에서 기인한다.

66 이들의 어원은 라틴어의 '게스투스'로 거슬러 올라간다. 그런데 독일어의 경우 '게스테Geste'는 중세 시대에 통용된 것이 아니라 1500년 '표정 연기/표정술'과 '몸짓'을 의미하는 라틴어 '게스투스'를 차용했다. 이러한 사실이 말해주듯 프랑스나 독일어 구역에서 '당스 마카브르/토텐탄츠'가 발흥하던 1400년대에는 '제스티큘라시옹Gesticulation'이나 '게스틱Gestik/게스테Geste'란 어법은 아직 사용되지 않았을뿐더러 '게스투스'가 '몸짓'은 물론 '표정 연기/표정술'과 '(몸)자세'까지를 포괄했다는 의미이다. 게다가 '표정 연기/표정술'을 뜻하는 독일어의 '미믹Mimik'이 고대 그리스어 개념 '(테히네) 미미코스μιμικός(표정 연기/표정술)'를 18세기에 가서야 고대 그리스어 의미 그대로 차용했다는 사실은 '게스투스'가 중세 말에도 '표정', '(몸)자세'라는 용어까지 포괄했다는 것을 암시한다. 이러한 의미에서 이 책은 '몸짓', '표정', '(몸)자세'를 세분해서 다루지 않고 일괄적으로 '게스투스'의 범주 안에서 다루기로 한다.

'게스투스'는 고전고대 그리스 시대부터 3대 (거대한 힘의) 기본 요소로 꼽히는 '나투라(자연)', '아르스(기예)', '엑세르키타티오(연습)'에서 기인한 '숙련(된 기술)'을 말한다. 숙련(된 기술)이란 플라톤이 『파이드로스Φαῖδρος』에서 소크라테스와의 대화 형식을 빌려 "만일 그대가 천성적으로 연설의 재능을 지니고 있다면, 그것에 학문과 연습을 첨가함으로써 유명한 연설가가 될 수 있을 것이다. 그러나 이것들 중

어느 하나가 결여된다면 측면에서 불완전할 것이다(Wenn du nämlich von Natur rednerisch Anlagen hast, so wirst du ein berühmter Redner werden, sofern du noch Wissenschaft und Übung hinzufügst; an welcher aber von diesen es dir fehlt, von der Seite wirst du unvollkommen sein. (플라톤: 파이드로스, 269d.: F. Schleiermacher und D. Kurz: Werke in acht Bd., griech. und deutsch., 5. Bd. 1983 참조)"라고 언급한 부분에 잘 나타나 있듯이 '나투라', '아르스', '엑세르키타티오' 3요소를 모두 배우고 익힌 후 '프로눈티아티오/악티오actio' 단계에 결실로 나타난 행동이다.

참고로 고대 그리스나 중세 말에는 아직 현대적 의미의 '학문Wissenschaft' 개념은 없었다. 학문 개념은 19세기 영국의 존 스튜어트 밀John Stuart Mill, 1806~1873의 '사이언스science'라는 개념의 사용부터인데, 밀의 '사이언스'를 독일인들이 'Wissenschaft'로 번역하여 사용하면서부터 '학문'이란 개념으로 정립되었다고 볼 수 있다. 이때 학문이란 자연과학의 엄밀성을 바탕으로 정립되었다. 이러한 배경에서 플라톤의 『파이드로스』에서의 학문은 현대적 의미의 학문이 아니라 '셉템 아르테스 리버랄레스(자유 7개 기예)' 혹은 이를 익힌 후 터득하고 행하는 '앎'을 말한다.

'제스처Gesture'에 관한 자세한 사항은 J. Engemann: Geste, in: LDM IV, Sp. 1411~1412. / D. Barnett: Gestik, in: HWRh, Bd. 3. Sp. 972~989. / Erich Pertsch (Bearbeitet von): Langenscheidts Handwörterbuch Lateinisch-Deutsch, 7. Aufl. Berlin und München 1994, 279쪽 참조.

67 HWRh, Bd. 3. Sp. 972쪽 참조.

68 이에 대한 암시는 Christian Kiening, *Zwischen Körper und Schrift. Texte vor dem Zeitalter der Literatur*, Frankfurt/M 2003 참조.

69 어휘 '파라버블'의 접두사 '파라para'는 '곁에'라는 의미의 고대 그리스어 접두사 '파라παρά-'에서 유래한다. 그러므로 '눈'을 감고 있어도 곁에 있는 것, 즉 본인의 감각과 상관없이 저절로 들리는 것이 '소리'이다.

70 'bi-'는 '둘의-' 혹은 '양쪽의-'를 뜻하는 라틴어 접두사로 독일어 용어 '비메디알리텟트Bimedialität'은 '이중 매체'를 의미한다. 이 용어는 Christina Samstad, Susanne Warda를 비롯해 최근 독일의 미디어 이론 연구가들에 의해 사용되는 개념이다. 독일의 '비메디알리텟트' 용어 사용학자들에 관해서는 Christina Samstad, *Der Totentanz. Transformation und Destruktion in Dramentexten des 20. Jahrhunderts*, Frankfurt/M 2011, 14쪽. / Susanne Warda, *Memento Mori. Bild und Text in Totentänzen des Spätmittelalters und der Frühen Neuzeit*, Köln / Weimar / Wien 2011, 19쪽 이하 참조.
라틴어 접두사 'bi-'는 독일어 용어 '비메디알리텟트'에서만 합성어로 사용된 것이 아니라 '바이애슬론Biathlon, 크로스컨트리 스키와 사격을 혼합한 경기', '비가미Bigamie, 중혼重婚', '바이래터럴이즘Bilateralism, 양자주의/쌍무계약제' '바이메탈Bimetall, 이중금속판', '바이폴라리티

bipolarity, 양극성', '바이섹슈얼리티bisexuality, 양성애' 등에서처럼 영어·독일어·프랑스어 권에서 일반적으로 나타난 현상이다. 주목해야 할 점은 새로운 사회 현상이나 문화 현상을 설명할 때 적합한 합성어들이란 점이다.

71 '파라푸쉐παραψχή'는 (접두사) '파라παρα, 옆에'와 (명사) '푸쉐ψχή, 영혼'의 합성어로 '초심리학'의 연구 대상이다. '초심리학超心理學'은 인간의 '심리'나 '영혼' 옆에 무의식으로 존재하는 '초감각적 감정', '초감각적 지각', '초감각적 앎', '염력, 죽음 후의 의식의 생존 등등 초상현상超常現象 혹은 초상현상 사건을 연구하는 학문이다. '초심리학'에 관해서는 Walter von Lucadou, *Psi-Phänomene. Neue Ergebnisse der Psychokineseforschung*, Frankfurt am Main 1997. / Milan Ryzl, *Das große Handbuch der Parapsychologie*. Ariston 1997. / Andreas Hergovich, *Der Glaube an Psi - Die Psychologie paranormaler Phänomene*, Bern 2001 / Lexikon der übersinnlichen Phänomene. Die Wahrheit über die paranormale Welt. (Deutsche Ausgabe), München 2001 참조.

72 Nils Büttner, *Einführung in die frühneuzeitliche Ikonographie*, Darmstadt 2014, 96쪽 참조.

73 이에 대해서는 특히 레온 바티스타 알베르티를 주목할 필요가 있다. 알베르티에 관해서는 알베르티, 노성두 옮김, 『알베르티의 회화론Della Pittura di Leon Battista Alberti』, 사계절, 1986 / 레온 바티스타 알베르티, 서정일 번역·주해, 『레온 바티스타 알베르티의 『건축론』1, 2, 3권, 서울대학교출판문화원, 2018 참조.

74 알베르티, 노성두 옮김, 『알베르티의 회화론』, 사계절, 1986, 104쪽. '아르티 리베랄리arti liberali'는 라틴어 명사 격변화 '보카티부스Vokativus, 탈격'로 '노미나티부스Nominativus, 주격'는 '아르스 리베랄리스ars liberalis'이고, '아르스 리베랄리스ars liberalis'의 복수 주격은 '아르테스 리베랄레스artes liberales'이다.

75 서양의 고대와 중세 시대의 '자유 기예들artes liberales'에 대해서는 Ernst Robert Curtius, *Europäische Literatur und lateinisches Mittelalter*, 10. Aufl. Bern und München 1984, 46~49쪽 참조.

76 중세 시대 교육기관에서의 '기예들artes'에 대한 이해에 대해서는 Ernst Robert Curtius, *Europäische Literatur und lateinisches Mittelalter*, 49~52쪽 참조.

77 『알베르티의 회화론』, 104쪽.

78 『알베르티의 회화론』, 104쪽.

79 『알베르티의 회화론』, 105쪽.

80 Quintus Horatius Flaccus, Ars Poetica / Die Dichtkunst (Übersetzt und mit einem Nachwort herausgegeben von Eckart Schäfer), (Reclam), Stuttgart, 1972, 24~26쪽.

81 Marcus Tullius Cicero, *De Optimo Genere Oratorum*, 1, 3, 4.

제5장 메디아스 인 레스

1 Quintus Horatius Flaccus, *Ars Poetica* (148.) 12쪽.

2 '메디아스 인 레스Medias-in-res'에 대한 자세한 사항에 대해서는 M. Rühl, Medias-in-res, in: HWRh, Bd. 5. Sp. 1004~1006 참조.

3 '오르도 나투랄리스'에 대한 자세한 사항에 대해서는 HWRh, Bd. 5. Sp. 1005., 그리고 Gert Ueding / Bernd Steinbrink, *Grundriß der Rhetorik. Geschichte · Technik · Methode*, 2. Aufl. Stuttgart 1986(이후 쪽수와 더불어 'GUBS'로 표기), 197쪽 참조.

4 '엑스오르디움'에 대한 자세한 사항에 대해서는 K. Schöpsdau: Exordium, in: HWRh, Bd. 3. Sp. 136~140 참조.

5 '디스포지티오'에 대한 자세한 사항에 대해서는 L. Calboli(외): Dispositio, in: HWRh, Bd. 2. Sp. 831~866 참조.

6 베른 '도미니크 수도원'은 1623년부터 프랑스어로 예배가 진행되었고, 1685년 낭트칙령이 폐지되자 프랑스로부터 도피한 위그노 박해 이주자들의 본거지가 되었다. 그러자 이 교회는 프랑스어로 예배가 진행되는 (종교)개혁교회가 되었고, 이름 역시 '프랑스 교회'가 되며 오늘에 이르고 있다. 위그노는 마르틴 루터와 울리히 츠빙글리가 시작한 종교개혁을 완성한 장 칼뱅Jean Calvin, 1509-1564의 신학을 추종하는 프랑스 개신교 신자들을 말한다. '프랑스 교회' 역사에 대해서는 Berchtold Weber, *Historisch-topographisches Lexikon der Stadt Bern. Französische Kirche*, Bern 2016 참조.

7 Georges Herzog, *Albrecht Kauw(1616~1681). Der Berner Maler aus Strassburg*. Bern 1999 참조.

8 그림에 등장하는 인물들의 사회적 집단 분류는 빌프리트 케틀러Wilfried Kettler의 방식을 따랐다. Wilfried Kettler, *Der Berner Totentanz des Niklaus Manuel. Philologische, epigraphische sowie historische Überlegungen zu einem Sprach- und Kunstdenkmal der frühen Neuzeit*, Bern 2009. 18~19쪽 참조(이후 쪽수와 더불어 'WK'로 표기).

9 '프롤로그'에 관한 자세한 사항은 Marqués López, Prolog, in: HWRh. Bd. VII, Sp. 201~208 참조. 일반적으로 '비극', '희극', '서사극'에서 '프롤로그'는 다음의 세 종류에 의해 행해진다. 1) 작품 내용에 참여하고 있는 화자, 배우, 작가 스스로에 의해, 2) (기독교의) 신이나 알레고리Allegorie에 의해, 3) 의인화된 인물에 의해 낭독 · 연기 · 진술된다. 이들 중 '베른 토텐탄츠'는 두 번째인 '신성' 내지 (기독교의) 신을 '프롤로그'로 사용하고 있다. 중세의 프롤로그는, 1) 설명하는 진술과 속담 · 격언을 통해 작가가 관객과 관계를 맺는 프로오에미움prooemium/프롤로구스prologus 플라이터praeter 렘rem과, 2) 작품 자체로 끌어들이고 원전이나 주제를 명시하는 프롤로구스prologus 안테ante 렘rem의 두 부분으로 나뉜다. 중세의 '프롤로그'에 대해서는 Sp. 205~206 참조.

10 '에필로그Epilogue'에 관한 자세한 사항은 C. F. Laferl, Epilog, in: HWRh. Bd. II, Sp. 1286~1291 참조. 중세기 프랑스 생드니Saint-Denis 수도원장이었던 마티외 드 방돔므 Mathieu de Vendôme, ?~1286는 고전고대의 권위를 이용하여 '에필로그'를 '내용의 요약', '호의적으로 수용해 줄 것을 간청', '실수한 내용에 대한 사과', '감사의 말씀', '신에 대한 찬양', '두서없는 마감'으로 끝맺을 것을 권하고 있다. 중세의 에필로그에 대해서는 Sp. 1288~1289 참조.

11 GUBS197 참조.

12 GUBS198 참조.

13 텍스트는 현대 독일어로 번역된 Gert Kaiser의 『Der tanzende Tod』와 Wilfried Kettler의 『Der Berner Totentanz des Niklaus Manuel』에 실린 16세기 베른 지역 독일어 원문을 비교 인용했다. GK351 / WK81 참조. Wilfried Kettler는 'Paul Zinsli (1979), *Der Berner Totentanz des Niklaus Manuel (etwa 1484 bis 1530) in den Nachbildungen von Albrecht Kauw (1649)*. ⋯ 2., durchgesehene und erweiterte Auflage, Bern.'의 텍스트를 사용하고 있다. 원문의 첫 연 네 번째 구 'Bist ouch nit sicher Minut noch Stund' 중 'Minut noch Stund'는 직역하면 '분分이나 시간도'이지만 우리말 관습에 따라 '한시'로 의역했음을 밝힌다.

14 이에 대해서는 레온 바티스타 알베르티 지음, 서정일 번역 · 주해, 『레온 바티스타 알베르티의 『건축론』 1, 2, 3권, 서울대학교출판문화원, 2018 참조.

15 고대 그리스어에서 유래하는 '히라키아ἱεραρχία'는 '성스러운'이라는 의미의 '이에로 스ἱερός'와 '안내, 지배' 등의 의미를 지닌 '아르헤ἀρχή'가 결합된 단어로 종교에서 사용되는 용어이다. 6세기 말 고위 성직자 직위를 명명하면서부터 사용되기 시작했다. 당시에는 24개 성직자 계층이 있었다. 현대에는 사회 시스템에서 광범위하게 사용되고 있다. 일반적으로는 지배 계층, 권력층, 상층민 등을 지목하여 부정적인 의미로 사용된다. 어원 및 개념에 대해서는 Hermann Paul, *Deutsches Wörterbuch: Bedeutungsgeschichte und Aufbau unseres Wortschatzes*, 2002. / Gerhard Schwarz, *Die 'Heilige Ordnung' der Männer. Hierarchie, Gruppendynamik und die neue Rolle der Frauen*. Wiesbaden 2007 참조.

16 원문은 WK74 / GK333 참조.

17 원문은 WK74 / GK335 참조.

18 원문은 WK74 / GK337 참조.

19 원문은 WK74 / GK339 참조.

20 원문은 WK74 / GK341 참조.

21 원문은 WK77 / GK343 참조.

22 원문은 WK77 / GK345 참조.

23 원문은 WK79 / GK347 참조.

24 원문은 WK81 / GK349 참조.

25 원문은 WK81 / GK351 참조.

26 근대 문턱에 선 죽음의 형상과 인간들에 대해서는 Christian Kiening, *Das andere Selbst. Figuren des Todes an der Schwelle zur Neuzeit*, München 2003 참조. C. 키닝은 뒤러, 발둥, 홀바인, 브뤼겔 등의 르네상스 회화에 나타난 인간과 죽음의 역설적인 관계에 대해 논하고 있다. 근대 문턱에서의 죽음은 이제 중세처럼 구원의 의미라기보다는 '(인간 속에) 살아 있는', '타자아'이자 '욕망'과 관련된 '그 어떤' 추상적인 존재로 파악하고 있다. 이러한 연구 결과는 르네상스의 토텐탄츠가 단순히 종교적인 의미보다는 깊은 예술성을 획득하고 있음을 보여준다.

27 서장원, 「토텐탄츠 목판화에 나타난 인간과 죽음의 대면 양상」, 동아시아 미술문화 2호, 고려대학교 동아시아 미술문화연구소, 2011. 12., 56쪽 참조.

28 서장원, 「토텐탄츠 목판화에 나타난 인간과 죽음의 대면 양상」, 55쪽 참조.

29 한스 홀바인을 굳이 '(젊은이) 한스 홀바인'이라고 표기하는 이유는 저명한 화가였던 아버지와 동명이기 때문이다. 이러한 연유로 예술사에서 아버지는 '(연장자) 한스 홀바인Hans Holbein der Ältere'으로, 아들은 '(젊은이) 한스 홀바인Hans Holbein der Jüngere'으로 표기한다. 이 글에서는 '(젊은이) 한스 홀바인'을 연구 대상으로 삼고 있기 때문에 앞으로 '(젊은이) 한스 홀바인'을 그냥 '한스 홀바인'이라고 표기한다. 다만 아버지가 거론될 때만 특별히 '(연장자) 한스 홀바인Hans Holbein der Ältere'이라고 표기한다.

30 한스 홀바인의 토텐탄츠에 대해서는 Alexander Goette, *Holbeins Totentanz und seine Vorbilder*, Hamburg 2010(Nachdruck der Originalausgabe von 1897) 참조(이후 쪽수와 더불어 'AGHT'로 표기). 그 이외에도 Uli Wunderlich, *Zwischen Kontinuität und Innovation – Totentänze in illustrierten Büchern der Neuzeit*, in: Ausstellungskataloge der Herzog August Bibliothek Nr. 77: 'Ihr müßt alle nach meiner Pfeife tanzen', Wiesbaden 2002. / Christian Kiening, *Das andere Selbst. Figuren des Todes an der Schwelle zur Neuzeit*, München 2003 참조.

31 '이니셜initial'이란 라틴어 어휘 '이니티움initium'에서 유래하며 '시작'이라는 의미이다. 어느 한 텍스트 어느 한 '장/챕터'의 첫 문장 첫 어휘의 첫 자모로 '시작(함)에 서 있는' 혹은 '안으로 들어가다'의 의미로 활용되는 것이 '이니티움initium/이니셜initial'이다.

32 1526년 작품 의뢰본에 의하면 한스 홀바인의 토텐탄츠 연작은 구약성서의 4개 장면인 1) '천지창조', 2) '원죄(천국에서의 아담과 이브)', 3) '낙원에서의 추방', 4) '아담은 경작한다'로 시작한다. 이러한 그림을 전면에 배치하는 것은 중세의 토텐탄츠 모음집에는 나타나지 않는 현상이다. 그러한 다음 5) 교황, 6) 추기경, 7) 주교, 8) 성당지기, 9) 수도원장, 10) 신부, 11) 설교자, 12) 수도사, 13) 의사, 14) 황제, 15) 왕, 16) 공작, 17) 재판관, 18) 변호사, 19) 백작, 20) 기사, 21) 귀인, 22) 시의회 의원, 23) 부자, 24) 상인, 25) 행상, 26) 뱃사람, 27) 농부, 28) 노인, 29) 황제 부인, 30) 여왕, 31) 백작 부인, 32) 공작 부인, 33) 귀(족)부인, 34) 여 수도원장, 35) 수녀, 36) 노파, 37) 어린아이로 되어 있다. 38) 납골당에 이어, 토텐탄츠 연작은 39) '최후의 심판'과 40) '죽

음의 문장紋章'으로 끝을 맺고 있다. 1538년본은 52개 장면으로 되어 있다.

33 Hans Holbein, *Les Simulachres Historiees Faces De La Mort*, Vol. 2: Commonly Called the Dance (Classic Reprint), (Forgotten Books) 2018, 참조.

34 독일어로는 『환영과 장면으로 포착한 죽음의 얼굴*Trugbilder und szenisch gefasste Gesichter des Todes*』로 번역되었다. UW64 참조.

35 Uli Wunderlich, *Zwischen Kontinuität und Innovation – Totentänze in illustrierten Büchern der Neuzeit*, 137쪽 참조.

36 Uli Wunderlich, *Zwischen Kontinuität und Innovation – Totentänze in illustrierten Büchern der Neuzeit*, 137쪽 참조.

37 The Holbein–Society's Fac–simile Reprints. Vol. 1. Les Simulachres & Historiees Faces de la Mort: Commonly called 'The Dance of Death.' Trancelated and edited by Henry Green, M. A., London M.DCCC.LXIX(이후 쪽수와 더불어 'LSHF'로 표기).

38 에드문트 후설은 '사건/사물들 자체로!'는 'Zu den Sachen selbst!'로, '사건/사물 자체로!'는 'Zur Sache selbst!'로 표현했다.

39 독일어로 'Phänomenologie', 영어로 'Phenomenology'로 표기되는 현상학現象學은 고대 그리스어 '파이노메논φαινόμενον'과 '로고스λόγος'의 합성어로 '파이노메논φαινόμενον'은 '볼 수 있는 것/가시적인 것' 혹은 '현상/출현/외관'이란 의미이고, '로고스λόγος'는 '말/가르침/학설'이라는 의미이다.

40 Aulus Gellius, Noctes Atticae 13,8,3. 라틴어 명사 'usus'는 '사용', '적용', '관습', '경험' 등의 의미인데, 홀바인의 토텐탄츠와 관련해서는 직접 보고 느낀, 혹은 현 사회의 풍습이라는 의미에서 '직접 경험'이라고 번역했다. '관습'을 비롯하여 '사용', '적용' 등도 적용 가능하다.

41 UW64 참조.

42 '트룩빌트Trugbild'는 독일어 명사 단수형으로 우리말로 '눈앞에 없는 것이 있는 것처럼 보이는 것'이란 의미의 '환영'이란 뜻이고, '트룩빌더Trugbilder'는 '환영들'로 '트룩빌트Trugbild'의 복수형이다. 『그림사전』에 의하면 '트룩빌트Trugbild'는 '트룩Trug, 속임'과 '빌트Bild, 그림'의 합성어로 고고지 독일어부터 구체적으로 사용되었으며 '트룩trug'은 '속이는 그림', '속이는 감각적인 인지認知'라는 의미였다. 'TRUGBILD: compositum mit trug 'täuschung' (nicht 'betrug'). dem wortsinne entsprechend in älterer zeit konkret 'täuschendes bild', 'täuschende sinnliche wahrnehmung'. schon ahd. belegt als übersetzung von 'fucus' in übertragener bedeutung.', Grimm, Jacob / Grimm Wilhelm (Bearbeitet von Moritz Heyne), *Deutsches Wörterbuch*. Bd. XI, I,2. Leipzig 1905. Sp. 1256~1257 참조.

43 "oft in menschlicher gestalt. vortäuschung entfernter, verstorbener: (erscheinung einer verstorbener) ist sie es? oder täuschten die götter mich mit freude? / ist sie es! ists kein trugbild leerer schatten? – HERDER – ", Grimm, Jacob / Grimm

Wilhelm (Bearbeitet von Moritz Heyne), *Deutsches Wörterbuch*. Bd. XI, I,2. Leipzig 1905. Sp. 1257 참조.

44 장 보드리야르, 하태환 옮김, 『시뮬라시옹』, 민음사, 2001, 9~19쪽 참조.

45 장 보드리야르는 '미디어 이론가'로 '대중과 대중문화', '미디어와 소비 사회'에 대한 이론을 구축하여 포스트모더니즘에 강한 영향력을 발휘한 학자다. 그런데 이러한 사실을 역으로 추적하면 한스 홀바인 혹은 이 책의 주제인 토텐탄츠는 '미디어 이론', '대중과 대중문화', '미디어와 소비 사회'의 선구임을 실감할 수 있다.

46 '무대', '장면', '연극', '연극 공연' 등으로 번역되는 독일어 '스체네Szene'는 고대 그리스어 '스케네σκηνή'에 어원을 두고 있다. 라틴어는 고대 그리스어 '스케네'를 '스카에나 scaena'로 차용했다. 그리고 프랑스어는 이를 '센scène'으로, 영어는 프랑스어를 다시 '신scene'으로 차용하여 오늘날에 이르고 있다.

스케네는 원래 '오두막' 혹은 '천막'이란 의미로 고대 그리스 극장의 '오케스트라 Orchestra', 무대 전면의 합창대석 가장자리에 설치된, 목재로 된 오두막을 지칭했다. 무엇보다도 무대에 필요한 여러 도구를 위한 용도로 설치된 곳이었다. 그런데 이러한 어원에서 출발한 '센scène', '신scene', '스체네Szene'는 원래 의미의 '무대에 필요한 여러 도구를 위해 설치된 곳'보다는 오늘날 특히 영화 촬영 시 '사건event'이나 '행동action'의 장소로 사용하고 있다.

구체적으로 카메라가 한 번 돌아가는 동안 찍힌 영상인 '숏'들이 모인 것을 '신'이라고 한다. 그리고 신이 모여 이야기인 '시퀀스'가 되고, 여러 개의 시퀀스가 모여 한 편의 영화가 된다. 그런데 이러한 사실들을 놓고 보면 『죽음의 시뮬라크르와 역사적으로 잘 알려진 죽음의 환상들』은 숏 → 신 → 시퀀스 → 한 편의 이야기로 구성되어 있음을 직감할 수 있다. '신'은 구체적인 의미 이외에도 오늘날 연극, 영화, 컴퓨터그래픽, TV 방송 등에 광범위하게 사용되고 있다.

47 '창세기Genesis' 3장 23절로 한스 홀바인이 제목처럼 사용한 성경 구절 라틴어 원문은 그림에서 보듯 'Emisit eum Dominus Deus de paradiso voluptatis, ut operaretur terram, de qua sumptus est'로 되어 있다. LSHF(쪽수 표기 없음) 참조.

48 한스 홀바인이 창세기 2장 7절과 1장 27절을 혼합하여 제목처럼 사용한 성경 구절 라틴어 원문은 그림에서 보듯 'formavit Dominus Deus hominem de limo terrae ad imaginem suam creauit illum, masculum & hominam creauit eos.'로 되어 있다. 창세기 2장 7절의 라틴어 원문은 'formavit igitur Dominus Deus hominem de limo terrae et inspiravit in faciem eius spiraculum vitae et factus est homo in animam viventem'로 되어 있고, 1장 27절은 'et creavit Deus hominem ad imaginem suam ad imaginem Dei creavit illum masculum et feminam creavit eos.'로 되어 있다. LSHF(쪽수 표기 없음) 참조.

49 창세기 3장 17절로 한스 홀바인이 제목처럼 사용한 성경 구절 라틴어 원문은 그림에서 보듯 'Maledicta terra in opere tuo, in laboribus comedes cunctis diebus vitae

tuae, donec reuertaris &c.'로 되어 있다. 창세기' 3장 17절의 라틴어 원문 전문은 'ad Adam vero dixit quia audisti vocem uxoris tuae et comedisti de ligno ex quo praeceperam tibi ne comederes maledicta terra in opere tuo in laboribus comedes eam cunctis diebus vitae tuae'로 되어 있다. LSHF(쪽수 표기 없음) 참조.

50 '자연 상태에서 문화 상태로 넘어감Übergang vom Natur- zum Kulturzustand'이라는 전제는 Christian Kiening에서 암시를 얻어었다. Christian Kiening, *Das andere Selbst. Figuren des Todes an der Schwelle zur Neuzeit*. München 2003, 148쪽 참조.

51 '경작하다'라는 의미의 라틴어 동사 원형은 'colere'이고, 'culture'이다. 일반적으로 서양의 '문화학Cultural studies'은 현대어 'culture'의 어원을 라틴어 'culture'에서 찾고 있다. 하지만 라틴어 동사 원형 'colere'가 '경작하다'라는 의미 이외에도 '존중하다', '거주하다', '건축하다', '가공하다', '경영하다', '살림을 꾸려나가다' 등등의 의미를 지니듯 'culture'는 어원에서부터 이미 '경작하다'라는 의미는 물론 위에 열거한 보다 광범위한 의미를 지니고 있다. 라틴어 동사 원형 'colere'에 대해서는 Erich Pertsch (Bearbeitet von), *Langenscheidts Handwörterbuch Lateinisch-Deutsch*, 7. Aufl. Berlin und München 1994, 115쪽 참조.

52 요한계시록 8장 13절에 나오는 말로 라틴어 원문 전문은 'et vidi et audivi vocem unius aquilae volantis per medium caelum dicentis voce magna vae vae vae habitantibus in terra de ceteris vocibus tubae trium angelorum qui erant tuba canituri'이다. 풀이하면 '그리고 나는 한 천사가 하늘의 한가운데로 나르는 것을 보고 들었다. 그리고 커다란 목소리로 말했다: 쯧쯧쯧 세상에 사는 사람들에게 세 천사가 아직도 불어야 할 나팔의 소리가 그들 앞에 있다'는 뜻이다.

53 '창세기' 3장 17절: 'et cuncta in quibus spiraculum vitae est in terra mortua sunt'. 한스 홀바인본에는 '지상에'라는 뜻의 'in terra'가 생략되어 있다.

54 프랑스 역사학자 쥘 미슐레Jules Michelet, 1798~1874는 1855년 『프랑스사Histoire de France』에서 문화사를 기술하기 위한 시대 개념 표기로 '르네상스'라는 용어를 도입했다. 이로부터 몇 년 후인 1859년 '세계와 인간의 발견'이라는 쥘 미슐레의 공식에 영향을 입은 스위스의 예술사학자 야코프 부르크하르트Jacob Burckhardt, 1818~1897의 연구서 『이탈리아의 르네상스 문화Kultur der Renaissance in Italien』가 발간되었다. 이에 대해서는 J. Poeschke: Renaissance, in: LDM VII, Sp. 710~717. / F. Neumann: Renaissance, in: HWRh, Bd. 7. Sp. 1161~1164 참조.

55 후마니타스Humanitas 정신은 푸블리우스 테렌티우스 아페르Publius Terentius Afer, B.C. 195/185~B.C. 159의 『고행자Heauton Timorumenos』 중 "나는 인간이다. 인간적이지 않은 것은 나에게 낯설다고 나는 생각한다(Homo sum, humani nihil a me alienum puto)"는 구절에서 유래한다.

이후 후마니타스 정신은 레포르마티오—오늘날 '르네상스와 휴머니즘'으로 통용되는 시기—이후 유럽의 인문 교육에 도입되었는데, 라틴어로 표기하여 사용된 스투디아

후마니타스studia humanitas는 인문 교육 프로그램의 총체를 말한다. 스투디아 후마니타스 개념은 1369년 이탈리아의 인문학자 콜루초 살루타티Coluccio Salutati, 1331~1406에 의해 최초로 사용되었다.

스투디아 후마니타스 혹은 스투디아 후마누스studia humanus라는 용어는 기원전 55년 키케로Marcus Tullius Cicero, B.C. 106~B.C. 43가 그의 저서 『웅변에 관하여De Oratore』에서 웅변가가 갖추어야 할 수사학적 지식 습득과 관련하여 사용한 그의 인본주의 개념으로 거슬러 올라간다. 'studia'는 라틴어의 '배움'이란 뜻이고 '후마니타스'는 '인간다움', '후마누스humanus'는 '인간적인'이라는 뜻이다. '후마니타스'와 '휴머니즘humanism'에 대해서는 F. Renaud: Humanitas, in: HWRh, Bd. 4. Sp. 80~86 / A. Noe(외).: Humanismus, in: HWRh, Bd. 4. Sp. 1~80 참조.

56 '비오톱Biotope'은 고대 그리스어로 '생명/삶'을 의미하는 '비오스βίος'와 '장소'에 해당하는 '토포스τόπος'의 합성어로 어느 한 지역에 있는 '바이오코네시스biocoenosis'의 '생명/삶'의 공간을 말한다. '바이오코네시스biocoenosis'는 'biotic community'이라고도 하며 '생물군집'이라는 용어로 통용되고 있다. 일상적으로 도심에 존재하는 인공적인 생물 서식 공간을 의미한다.

57 '비옴Biom'은 그리스어로 '생명/삶'에 해당하는 '비오βίο'에 어미 'm'이 첨가된 단어로 'Biogeographic realm', 즉 '생물 지리구生物地理區'를 의미한다.

58 '하비타트Habitat'는 '거주하다'라는 의미의 라틴어 동사 원형 '하베레habere'에 어원을 둔 단어로 현대에는 서식지라는 의미로 사용되고 있다. 미국식 영어는 '해비트habit'로 발음하지만, 라틴어 동사 어원을 살리기 위해 독일식 발음인 '하비타트Habitat'로 표기했다.

59 '비오스페레Biosphäre · 바이오스피어Biosphere'는 고대 그리스어로 '생명/삶'을 의미하는 '비오스βίος'와 '구球'에 해당하는 '스파라σφαίρα'의 합성어로 현대 과학에서는 '생물권'이라는 용어로 사용된다.

60 '바보문학'에 대해서는 K. Bitterling: Narrenliteratur, in: LDM VI, Sp. 1027~1029 참조.

61 쉴트뷔르거Schildbürger, 즉 쉴다Schilda의 시민/바보 해학을 내용으로 하는 모음집 내지 민속본은 1597년 '통속 소화집Lalen-Buch'이라는 제목으로 발간된 것이 최초다. 이후 유명해진 것은 1598년 여러 명의 작가가 함께 편찬해 낸 『쉴트뷔르거Schildbürger』를 통해서이다.

62 중세적 시각에서 본 '자티레Satire'에 대한 자세한 사항에 대해서는 LDM VII, Sp. 1392~1398 참조.

63 메니포스적인 '자티레'에 대해서는 Stefan Trappen, *Grimmelshausen und die menippeische Satire. Eine Studie zu den historischen Voraussetzungen der Prosasatire im Barock*, Tübingen 1994 참조. 특히 제2부 Studien zur Theorie der Satire und zur Geschichte der menippeischen Satire 중 1장 Die Auffassung der Satire in der poetologischen Theorie, 87~124쪽.

64 '디아트리베διατριβή, Diatribe'에 대한 자세한 사항에 대해서는 HWRh, Bd. 2. Sp.

627~633 참조. 고대 그리스어 '디아트리베'는 '소일' 내지 '수업'을 의미하는 단어로 기원전 3세기 헬레니즘 철학자들 특히 견유학파들이 창안한 도덕철학적 연설을 말한다. 이 연설은 재미있는 가르침의 내용을 느슨하고 서민적인 억양으로 세속인들을 교육시키기 위해 견유학파 철학자들에 의해 행해졌다.

65 한스 홀바인의 '단도 칼집 토텐탄츠'에 관해서는 AGHT, 174~181쪽. / E. A. Gessel: Eine Schweizerdolchscheide mit der Darstellung des Totentanzes, Rapport annuel / Musée National Suisse, Band (Jahr): 39 (1930), (PDF erstellt am: 22.08.2019), 80~94쪽 참조. / Christian Kiening: Das andere Selbst, 136~137쪽 참조.

66 '민속동화'는 독일어로 '폭스메르헨Volksmärchen'이라고 하는데 이는 '민족, 인민, 민속' 등을 의미하는 독일어 명사 '폴크Volk'와 '동화'의 합성명사다. 언어적으로 '폴크Volk메르헨Märchen'이 아니라 '폭스메르헨Volksmärchen'이라고 발음하는 이유는 두 명사를 합성할 때 중간에 마찰을 피하기 위해 's'를 첨가했기 때문이다. 이러한 이유로 '폴크Volk'가 아니라 '폭스Volks-'가 된 것이다.

67 3월 전기前期는 독일 역사에서 시기적으로 1830년 '7월 혁명'에서 '1848/49년 3월 혁명' 사이의 시대를 일컫는 역사학 개념이다. 지리적으로는 '빈 회의'가 수립한 독일연방에 소속된 국가들만을 제한해서 사용한다. 문예사적으로는 대략 1840년부터 1850년 사이의 기간을 말한다.

68 Karin Groll, Alfred Rethel: Auch ein Totentanz aus dem Jahre 1848, Meßkirch 1989, 17쪽(이후 쪽수와 더불어 'KGAR'로 표기).

69 KGAR17

70 원문: KGAR18 참조.

71 오늘날 프랑스 공화국의 구호이자 1789년 프랑스혁명 당시 구호였던 '자유', '평등', '형제애'는 프랑스어 '리베르테Liberté', '에갈리테Égalité', '프라테르니테Fraternité'로 표기된다. '프라테르니테'는 국내에서 일반적으로 '박애'로 번역되어 통용되지만 '박애'보다는 '형제애'로 번역하는 것이 적절하다. '프라테르니테'는 '형제애'를 바탕으로 한 '박애'는 물론 '우애', '동포애', '연대감', '동질의식' 등 다양한 의미를 내포하고 있기 때문이다.

72 KGAR19 참조.

73 KGAR19 참조.

74 미국으로 망명한 후에는 미국 공화당원이 되어 노예제 폐지와 에이브러햄 링컨 Abraham Lincoln, 1809~1865의 대통령 선거 운동을 도왔다. 노예제 폐지와 합중국 유지를 지지하는 연방군의 장교로 미국 남북전쟁에 참전했다. 연방주들의 주지사는 대부분 공화당원으로서 전쟁을 열렬히 지지한 사람들이었다. 프리드리히 헤커는 1881년 69세의 나이로 미국의 일리노이의 한 농장에서 생을 마감했다. 그의 장례식에는 1,000여 명의 조문객이 모였다고 한다.

75 '48들Forty-Eighters'은 '1848/49년 독일혁명'이 실패로 돌아가자 유럽에서 도주하여 신

세계인 미국이나 오스트레일리아로 망명한 혁명 이주자들을 말한다. 대부분 미국으로 이주했다. '바덴 봉기' 붕괴로 떠난 자들만 8만 명에 이른다. '48'이란 숫자는 '1848년 혁명'에서 유래한다. 이주자들이 외친 구호는 "자유가 있는 곳, 그곳이 내 조국이다Ubi libertas, ibi patria"였다. 이들은 에이브러햄 링컨이 대통령에 당선되도록 적극적으로 활동했고, 노예 해방을 도왔다.

76 원문: KGAR23 참조.

77 1848년까지 실외에서 담배를 피우는 것은 법으로 금지되어 있었다. 이러한 사회적 분위기에서 서슴없이 실외에서 여송연을 물고 활보하는 것은 민주주의적인 자유를 누리는 자들의 도발적인 행동으로 볼 수밖에 없다. KGAR23 참조.

78 Die Bibel – Verse Deutsch ⇔ Latein, 요한묵시록, 6장 4절, www.bibel-verse.de 참조.

79 Die Bibel – Verse Deutsch ⇔ Latein, 요한묵시록, 6장 5절, www.bibel-verse.de 참조.

80 원문: KGAR25 참조.

81 편지의 내용에 대해서는 KGAR25와 65 참조.

82 '아나키Anarchy'는 국내에서 일반적으로 '무정부 상태'로 통용되지만 고대 그리스어 '안아키아ἀναρχία'가 지니고 있는 원래의 의미인 '무지배'를 수용하여 '무지배권 상태'로 번역한다. '지배'의 주체가 현대에서는 대부분 '정부'로 한정되지만, 왕이나 특별한 집단 등 명령의 주체가 시각이나 환경에 따라 범위가 확장될 수 있기 때문이다.

83 '3월 전기'에 지대한 영향을 미친 철학자이자 인류학자인 루트비히 A. 포이어바흐 Ludwig A. Feuerbach, 1804~1872는 '성경에 있듯이, 신이 인간의 이미지에 따라 인간을 창조한 것이 아니라, 인간이—내가 『그리스도교의 본질』에서 보여주었듯이—신의 이미지에 따라 신을 창조했다Denn nicht Gott schuf den Menschen nach seinem Bilde, wie es in der Bibel steht, sondern der Mensch schuf, wie ich im ≪Wesen des Christentums≫ zeigte, Gott nach seinem Bilde'라고 말했다. 이에 관해서는 루트비히 A. 포이어바흐의 『종교의 본질에 관한 강의 Vorlesungen über das Wesen der Religion』, Leipzig 1851, 241쪽 참조.

84 '1848년 독일혁명' 기간 독일 내 유대인의 인구 상승과 유대인들의 의식구조에 대해서는 KGAR27 참조.

85 KGAR27 참조.

86 원문: KGAR28 참조.

87 '아욱토리타스Auctoritas'는 주로 서양 고전 문헌학에서 사용하는 개념으로 권위 내지 명성이 있고, 또한 존경받을 만한 인물이 쓴 문헌학적 작품을 말한다.
논리적 측면에서 볼 때 아욱토리타스는 우선 변증법적인 담화나 법정 연설에서 논증 내지 증거 대기Argument로 활용되었다. 아리스토텔레스는 아욱토리타스를 '토포스 Topos'로, 키케로는 '믿을 만함'과 '명성'으로, 퀸틸리안Quintilian은 '존경받을 만함'으로 이해했다. 이들이 파악한 아욱토리타스 개념은 실제로 고대 사회 현실에 활용되었고

또한 적용되었다. 예를 들면 '나이가 많음', '지혜로움', '인생 경험', '개인적인 업적'은 당시의 아욱토리타스로 규격이나 증거 대기의 중요한 덕목이었다.

근대 문헌학에서는 고전적인 작가나 그들의 작품, 성경 텍스트, 역사서는 하나의 아욱토리타스로 '권위', '명성', '믿을 만함', '존경받을 만함'을 제공하며 인문학 교육과 시적 모방의 전범으로 사용되었다. 전범이 되는 교과서들은 언어 사용에 대한 규범을 형성했을 뿐만 아니라 문학 창작의 지침서로서도 역할하였다. 아욱토리타스의 자세한 사항에 대해서는 HWRh, Bd. 1. Sp.1177~1188 참조.

88 이 광경은 1848/49년 독일혁명이 발발한 지 약 70년 후인 1920년 5월 5일 모스크바 볼쇼이극장 앞에서 블라디미르 레닌Vladimir Lenin, 1870~1924이 '붉은 군대Red Army'의 하급 부대인 '붉은 노동자군'과 '붉은 농민군'을 상대로 행한 연설에서 비슷하게 펼쳐진다. 대머리 형상의 레닌은 목판으로 설치된 연단에서 '노동자군'과 '농민군'을 상대로 연설하는데 그의 옆으로 무대로 올라가는 계단에는 그의 동지인 레프 보리소비치 카메네프Lev Borisovich Kamenev, 1883~1936와 레프 트로츠키Lew Trozki, 1879~1940가 그를 보조하듯 서 있다. 레닌은 오른손으로 목판 연단의 가장자리를 잡고, 왼손에는 모자를 벗어 들고 상체는 앞으로 나가는 듯한 모습으로 열정적인 연설을 하고 있다. 레닌의 주도하에 '볼셰비키Bolsheviks'들이 일으킨 '10월 혁명'이 발발한 지 2년 반 정도가 지난 때였는데, 당시 레닌은 이 혁명을 통해 전 러시아를 조종하게 된다. 그러한 다음 1922년 '소련/소비에트 사회주의 공화국 연방'을 건설했는데, 이 연방은 약 70년 동안 지속된다. 1914년부터 스위스에 망명 중이던 레닌은 1917년 2월 러시아에서 2월 혁명이 발발하자 4월 제정 러시아의 수도인 상트페테르부르크로 돌아와 과도정부에 대항하여 투쟁할 것을 민중에게 종용한다. 7월 '볼셰비키' 봉기가 실패로 돌아가자 핀란드로 망명했고, 11월 레프 트로츠키의 쿠데타로 '볼셰비키'가 권력을 장악하자 '소비에트 공화국'을 선포했다. 이와 같은 레닌의 일련의 행적이 알프레트 레텔의 『1848년에 역시 하나의 토텐탄츠』에 나타난 '죽음의 기사' 혹은 '죽음의 유혹자'와 비슷한 면모를 보이고 있다.

89 원문: KGAR31 참조.

90 원문: KGAR34 참조.

91 KGAR35 참조.

| 참고문헌 |

스티븐 그린블랫, 이혜원 옮김, 『1417년, 근대의 탄생―르네상스와 한 책 사
 냥꾼 이야기』, 까치글방, 2019
에르빈 파노프스키, 이한순 옮김, 『도상해석학 연구. 르네상스 미술에서의
 인문주의적 주제들』, 시공사, 2013
자크 데리다, 김용권 옮김, 『그라마톨로지에 대하여』, 동문선, 2004
장 보드리야르, 하태환 옮김, 『시뮬라시옹』, 민음사, 2009
체사레 리파, 김은영 옮김, 『이코놀로지아―그림 속 비밀을 읽는 책』, 루비
 박스, 2007
서장원, 「망명과 귀환이주」(아산재단 연구총서 제389집), 2015
_____, 「문학기질과 상호 문화교류」, 『2010 만해축전 자료집』(상)(만해사상선
 양실천회), 525~538쪽
_____, 「토텐탄츠 목판화에 나타난 인간과 죽음의 대면 양상」, 『동아시아 미
 술문화』(고려대학교 동아시아 미술문화연구소) 2호, 2011, 55~82쪽

사전

Duden(*Deutsches Universalwörterbuch*), 8. Aufl. (Herausgegeben von der Dudenredaktion), Berlin 2015.

Eisler, Rudolf, *Kant—Lexikon. Nachschlagwerk zu Kants sämtlichen Schriften, Briefen und handschriftlichem Nachlaß* (4., unveränderter Nachdruck der Ausgabe Berlin 1930), Hildesheim 1994.

Gemoll, Wilhelm, *Griechisch—Deutsches Schul— und Handwörterbuch*, 9. Aufl. München/Wien 1988.

Grimm, Jacob / Grimm Wilhelm (Bearbeitet von Moritz Heyne), *Deutsches Wörterbuch, Bd. I— Leipzig 1905.*

Kluge, Friedrich, *Etymologisches Wörterbuch der deutschen Sprache*, 22. Aufl. Berlin 1989.

Pertsch, Erich (Bearbeitet von), *Langenscheidts Handwörterbuch Lateinisch— Deutsch*, 7. Aufl. Berlin und München 1994.

Thomas, Meier / Bretscher—Gisiger, Charlotte (Hrsg.), *Lexikon des Mittelalters, Bd. I—IX.* (Metzler—Verlag), Stuttgart/Weimar 1999.

Ueding, Gert (Hrsg.), *Historisches Wörterbuch der Rhetorik, Bd. 1—9.* (Max Niemeyer Verlag), Tübingen 1992—2009. / Bd. 10—12. (De Gruyter), Berlin 2012—2015.

문헌

Bergdolt, Klaus, *Der Schwarze Tod in Europa. Die Große Pest und das Ende des Mittelalters*, 4. Aufl. München 2017.

Büttner, Nils, *Einführung in die frühneuzeitliche Iknographie*, Darmstadt 2014.

Curtius, Ernst Robert, *Europäische Literatur und lateinisches Mittelalter*,

10. Aufl. München 1984.

Deiters, Maria / Raue, Jan / Rückert, Claudia (Hrsg.), *Der Berliner Totentanz. Geschichte – Restaurierung – Öffentlichkeit*, Berlin 2014.

Egger, Franz, *Basler Totentanz*, Historisches Museum Basel (Friedrich Reinhardt Verlag).

Fest, Joachim, *Der tanzende Tod. Über Ursprung und Formen des Totentanzes vom Mittelalter bis zur Gegenwart*, Lübeck 1990.

Frank, Gustav / Lange, Barbara, *Einführung in die Bildwissenschaft*, Darmstadt 2010.

Freytag, Hartmut (Hrsg.), *Der Totentanz der Marienkirche in Lübeck und der Nikolaikirche in Reval* (Tallinn), Köln / Weimar / Wien 1993.

Füssel, Stephan, *Das Buch der Chroniken. Kolorierte und kommentierte Gesamtausgabe der Weltchronik von 1493*, (Nach dem Original der Herzogin Anna Amalia Bibliothek, Weimar, Herausgegeben von Stephan Füssel) Köln 2018.

Goette, Alexander, *Holbeins Totentanz und seine Vorbilder*, Hamburg 2010. (Nachdruck der Originalausgabe von 1897.)

Greenaway, Peter, *The dance of death. Der Totentanz. Ein Basler Totentanz*, Basel 2013.

Goff, Jacques Le / Truong, Nicolas (aus dem Französischen von Renate Warttmann), *Die Geschichte des Körpers im Mittelalter*, (Französische Originalausgabe, *Une histoire du corps au Moyen Age*), Stuttgart 2007.

Groll, Karin, *Alfred Rethel, ≪Auch ein Totentanz aus dem Jahre 1848≫*, Meßkirch 1989.

Grützner, Felix, *Trauer und Bewegung. Von der Kraft der Körperlichkeit*, Göttingen 2018.

Hausner, Renate / Schwab OSB, Winfried (Hrsg.), *Den Tod tanzen?*, Tagungsband des Totentanzkongresses Stift Admont 2001, Anif/

Salzburg 2002.

Helmes, Günter / Köster, Werner (Hrsg.), *Texte zur Medientheorie*, Stuttgart 2015.

Henkel, Arthur / Schöne, Albrecht (Hrsg.), *Emblemata. Handbuch zur Sinnbildkunst des XVI. und XVII. Jahrhunderts*, Stuttgart 1967/1996.

Herlihy, David, *Der schwarze Tod und die Verwandlung Europas*. (Englische Originalausgabe: *The Black Death and the Transformation of the West*), Berlin 1998.

Holbein, Hans, *Les Simulachres & Historiees Faces de la Mort*, Lyon 1538. (The Holbein–Society's Facsimile Reprints. Vol. 1. The Dance of Death, London 2018.)

Huizinga, Johan, *Herbst des Mittelalters. Studien über Lebens– und Geistesformen des 14. und 15. Jahrhunderts in Frankreich und den Niederlanden*, Leipzig 1930. (12. Auflage. A. Kröner, Stuttgart 2006.)

Johannes von Tepl, *Der Ackermann und der Tod*, Übertragung, Anmerkungen und Nachwort von Felix Genzmer, Stuttgart 1991.

Kaiser, Gert, *Der Tanzende Tod. Mittelalterliche Totentänze*, Herausgegeben, übersetzt und kommentiert von Gert Kaiser, Frankfurt/M 1983.

Kettler, Wilfried, *Der Berner Totentanz des Niklaus Manuel. Philologische, epigraphische sowie historische Überlegungen zu einem Sprach– und Kunstdenkmal der frühen Neuzeit*, Bern 2009.

Kiening, Christian, *Das andere Selbst. Figuren des Todes an der Schwelle zur Neuzeit*, München 2003.

Ders., *Zwischen Körper und Schrift. Texte vor dem Zeitalter der Literatur*, Frankfurt/M 2003.

Knöll, Stefanie A., *Der spätmittelalterlich—frühneuzeitliche Totentanz im 19. Jahrhundert. Zur Rezeption in kunsthistorischer Forschung und bildlicher Darstellung*, Petersberg 2018.

Künstle, Karl, *Die Legende der drei Lebenden und der drei Toten und der Totentanz.* (Nachdruck des Originals von 1908) Paderborn 2015.

Link, Franz (Hrsg.), *Tanz und Tod in Kunst und Literatur*, Berlin 1993.

Michalski, Sergiusz, *Einführung in die Kunstgeschichte*, Darmstadt 2015.

Nahmer, Dieter von der, *Der Heilige und sein Tod. Sterben im Mittelalter*, Darmstadt 2013.

Nitsche, Jessica (Hrsg.), *Mit dem Tod tanzen. Tod und Totentanz im Film*, Berlin 2015.

Petzoldt, Leander (Hrsg.), *Deutsche Volkssagen*, Wiesbaden 2007.

Robert, Jörg, *Einführung in die Intermedialität*, Darmstadt 2014.

Rohmann, Gregor, *Tanzwut. Kosmos, Kirche und Mensch in der Bedeutungs— geschichte eines mittelalterlichen Krankheitskonzepts*, Göttingen 2013.

Rosenfeld, Hellmut, *Der mittelalterliche Totentanz. Entstehung— Entwicklung—Bedeutung*, Köln/Wien 1974.

Salb, Eva—Maria, *Aufforderung zum Tanz. Moderne Totentänze im englisch— und deutschsprachigen Drama*, Aachen 1996.

Samstad, Christina, *Der Totentanz. Transformation und Destruktion in Dramentexten des 20. Jahrhunderts*, Frankfurt/M 2011.

Schedel, Hartmann, *Weltchronik* 1493. Kolorierte Gesamtausgabe. (Faks. Edition 2018)

Schmitt, Jean—Claude, *Die Wiederkehr der Toten. Geistergeschichte im Mittelalter* (Aus dem Französischen von Linda Gränz), Stuttgart 1995.

Schulte, Brigitte, *Die deutschsprachigen spätmittelalterlichen Totentänze. Unter besonderer Berücksichtigung der Inkunabel 'Des dodes dantz'. Lübeck 1489*, Köln/Wien 1990.

Sill, Oliver, *Das unentdeckte Land. Todesbilder in der Literatur der Gegenwart*, Bielefeld 2011.

Stöckli, Rainer, *Zeitlos tanzt der Tod. Das Fortleben, Fortschreiben, Fortzeichnen der Totentanztradition im 20. Jahrhundert*, Konstanz 1996.

Trappen, Stefan, *Grimmelshausen und die menippeische Satire : eine Studie zu den historischen Voraussetzungen der Prosasatire im Barock*, Tübingen 1994.

Ueding, Gert / Steinbrink, Bernd, *Grundriß der Rhetorik. Geschichte · Technik · Methode*, Stuttgart 1986,

Walitschke, Michael, *Hans Henny Jahnns Neuer Lübecker Totentanz. Hintergründe – Teilaspekte – Bedeutungsebenen*, Stuttgart 1994.

Walther, Peter, *Der Berliner Totentanz zu St. Marien*, Berlin 2005.

Warda, Susanne, *Memento Mori. Bild und Text in Totentänzen des Spätmittelalters und der Frühen Neuzeit*, Köln / Weimar / Wien 2011.

Wehrens, Hans Georg, *Der Totentanz im alemannischen Sprachraum. "Muos ich doch dran – und weis nit wan"*, Regensburg 2012.

Weisz, Jutta, *Das deutsche Epigramm des 17. Jahrhunderts*, Stuttgart 1979.

Wenninger, Markus J. (Hrsg.), *du guoter tot. Sterben im Mittelalter – Ideal und Realität*, Klagenfurt 1998.

Wilhelm–Schaffer, Irmgard, *Gottes Beamter und Spielmann des Teufels. Der Tod in Spätmittelalter und Früher Neuzeit*, Köln / Weimar / Wien 1999.

Wittwer, Hector (Hrsg.), *Der Tod. Philosophische Texte von der Antike bis zur Gegenwart*, Stuttgart 2014.

Wunderlich, Uli, *Der Tanz in den Tod. Totentänze vom Mittelalter bis zur Gegenwart*, Freiburg I. Brsg., 2001.

| 그림 출처 |

1장

그림 1-1 Wehrens, Hans Georg, *Der Totentanz im alemannischen Sprachraum. "Muos ich doch dran - und weis nit wan"*, Regensburg 2012.

그림 1-2 Wehrens, Hans Georg, *Der Totentanz im alemannischen Sprachraum. "Muos ich doch dran - und weis nit wan"*, Regensburg 2012.

그림 1-3 Deiters, Maria / Raue, Jan / Rückert, Claudia (Hrsg.), *Der Berliner Totentanz. Geschichte - Restaurierung - Öffentlichkeit*, Berlin 2014.

그림 1-4 Wunderlich, Uli, *Der Tanz in den Tod. Totentänze vom Mittelalter bis zur Gegenwart*, Freiburg I. Brsg., 2001.

그림 1-5 Wunderlich, Uli, *Der Tanz in den Tod. Totentänze vom Mittelalter bis zur Gegenwart*, Freiburg I. Brsg., 2001.

그림 1-6 Wunderlich, Uli, *Der Tanz in den Tod. Totentänze vom Mittelalter*

bis zur Gegenwart, Freiburg I. Brsg., 2001.

그림 1-7 Egger, Franz, *Basler Totentanz*, Historisches Museum Basel (Friedrich Reinhardt Verlag).

그림 1-8 Egger, Franz, *Basler Totentanz*, Historisches Museum Basel (Friedrich Reinhardt Verlag).

그림 1-9 Egger, Franz, *Basler Totentanz*, Historisches Museum Basel (Friedrich Reinhardt Verlag).

그림 1-10 Wunderlich, Uli, *Der Tanz in den Tod. Totentänze vom Mittelalter bis zur Gegenwart*, Freiburg I. Brsg., 2001.

그림 1-11 Freytag, Hartmut (Hrsg.), *Der Totentanz der Marienkirche in Lübeck und der Nikolaikirche in Reval (Tallinn)*, Köln / Weimar / Wien 1993.

그림 1-12 Freytag, Hartmut (Hrsg.), *Der Totentanz der Marienkirche in Lübeck und der Nikolaikirche in Reval (Tallinn)*, Köln / Weimar / Wien 1993.

그림 1-13 Deiters, Maria / Raue, Jan / Rückert, Claudia (Hrsg.), *Der Berliner Totentanz. Geschichte - Restaurierung - Öffentlichkeit*, Berlin 2014.

그림 1-14 Walther, Peter, *Der Berliner Totentanz zu St. Marien*, Berlin 2005.

그림 1-15 Deiters, Maria / Raue, Jan / Rückert, Claudia (Hrsg.), *Der Berliner Totentanz. Geschichte - Restaurierung - Öffentlichkeit*, Berlin 2014.

그림 1-16 Deiters, Maria / Raue, Jan / Rückert, Claudia (Hrsg.), *Der Berliner Totentanz. Geschichte - Restaurierung - Öffentlichkeit*, Berlin 2014.

그림 1-17 Deiters, Maria / Raue, Jan / Rückert, Claudia (Hrsg.), *Der Berliner Totentanz. Geschichte - Restaurierung - Öffentlichkeit*, Berlin 2014.

그림 1-18 Deiters, Maria / Raue, Jan / Rückert, Claudia (Hrsg.), *Der*

Berliner Totentanz. Geschichte - Restaurierung - Öffentlichkeit, Berlin 2014.

그림 1-19 Kaiser, Gert, *Der Tanzende Tod. Mittelalterliche Totentänze*. Herausgegeben, übersetzt und kommentiert von Gert Kaiser, Frankfurt/M 1983.

그림 1-20 Kaiser, Gert, *Der Tanzende Tod. Mittelalterliche Totentänze*. Herausgegeben, übersetzt und kommentiert von Gert Kaiser, Frankfurt/M 1983.

그림 1-21 Kaiser, Gert, *Der Tanzende Tod. Mittelalterliche Totentänze*. Herausgegeben, übersetzt und kommentiert von Gert Kaiser, Frankfurt/M 1983.

그림 1-22 Kaiser, Gert, *Der Tanzende Tod. Mittelalterliche Totentänze*. Herausgegeben, übersetzt und kommentiert von Gert Kaiser, Frankfurt/M 1983.

그림 1-23 Kaiser, Gert, *Der Tanzende Tod. Mittelalterliche Totentänze*. Herausgegeben, übersetzt und kommentiert von Gert Kaiser, Frankfurt/M 1983.

그림 1-24 Kaiser, Gert, *Der Tanzende Tod. Mittelalterliche Totentänze*. Herausgegeben, übersetzt und kommentiert von Gert Kaiser, Frankfurt/M 1983.

그림 1-25 Schedel, Hartmann, *Weltchronik 1493*. Kolorierte Gesamtausgabe. (Faks. Edition 2018)

2장

그림 2-1 Wehrens, Hans Georg, *Der Totentanz im alemannischen Sprachraum. "Muos ich doch dran - und weis nit wan"*, Regensburg 2012.

그림 2-2 Wehrens, Hans Georg, *Der Totentanz im alemannischen Sprac-*

braum. "Muos ich doch dran - und weis nit wan", Regensburg 2012.

그림 2-13 Wehrens, Hans Georg, *Der Totentanz im alemannischen Sprac-braum. "Muos ich doch dran - und weis nit wan"*, Regensburg 2012.

3장

그림 3-1 Wilhelm—Schaffer, Irmgard, *Gottes Beamter und Spielmann des Teufels. Der Tod in Spätmittelalter und Früher Neuzeit*, Köln/Weimar/Wien 1999.

그림 3-2 Wilhelm—Schaffer, Irmgard, *Gottes Beamter und Spielmann des Teufels. Der Tod in Spätmittelalter und Früher Neuzeit*, Köln/Weimar/Wien 1999.

그림 3-3 Kaiser, Gert, *Der Tanzende Tod. Mittelalterliche Totentänze*. Herausgegeben, übersetzt und kommentiert von Gert Kaiser, Frankfurt/M 1983.

그림 3-4 Kaiser, Gert, *Der Tanzende Tod. Mittelalterliche Totentänze*. Herausgegeben, übersetzt und kommentiert von Gert Kaiser, Frankfurt/M 1983.

그림 3-5 Egger, Franz, *Basler Totentanz*, Historisches Museum Basel (Friedrich Reinhardt Verlag).

그림 3-6 Egger, Franz, *Basler Totentanz*, Historisches Museum Basel (Friedrich Reinhardt Verlag).

그림 3-7 Egger, Franz, *Basler Totentanz*, Historisches Museum Basel (Friedrich Reinhardt Verlag).

그림 3-8 Egger, Franz, *Basler Totentanz*, Historisches Museum Basel (Friedrich Reinhardt Verlag).

그림 3-9 Egger, Franz, *Basler Totentanz*, Historisches Museum Basel

(Friedrich Reinhardt Verlag).

4장

5장

그림 5-2 Kettler, Wilfried, *Der Berner Totentanz des Niklaus Manuel*. Philologische, epigraphische sowie historische Überlegungen zu einem Sprach— und Kunstdenkmal der frühen Neuzeit, Bern 2009.

그림 5-3 Kiening, Christian, *Das andere Selbst. Figuren des Todes an der Schwelle zur Neuzeit*, München 2003.

그림 5-4 Kiening, Christian, *Das andere Selbst. Figuren des Todes an der Schwelle zur Neuzeit*, München 2003.

그림 5-5 The Yorck Project, *10.000 Meisterwerke der Malerei* (DVD— ROM), distributed by DIRECTMEDIA Publishing GmbH, 2002.

그림 5-6 Kiening, Christian, *Das andere Selbst. Figuren des Todes an der Schwelle zur Neuzeit*, München 2003.

그림 5-7 Kiening, Christian, *Das andere Selbst. Figuren des Todes an der Schwelle zur Neuzeit*, München 2003.

그림 5-8 Holbein, Hans, *Les Simulachres & Historiees Faces de la Mort*, Lyon 1538. (The Holbein—Society's Facsimile Reprints. Vol. 1. The Dance of Death, London 2018.)

그림 5-9 Holbein, Hans, *Les Simulachres & Historiees Faces de la Mort*, Lyon 1538. (The Holbein—Society's Facsimile Reprints. Vol. 1. The Dance of Death, London 2018.)

그림 5-10 Holbein, Hans, *Les Simulachres & Historiees Faces de la Mort*, Lyon 1538. (The Holbein—Society's Facsimile Reprints. Vol. 1. The Dance of Death, London 2018.)

그림 5-11 Holbein, Hans, *Les Simulachres & Historiees Faces de la Mort*, Lyon 1538. (The Holbein—Society's Facsimile Reprints. Vol. 1. The Dance of Death, London 2018.)

그림 5-12 Holbein, Hans, *Les Simulachres & Historiees Faces de la Mort*, Lyon 1538. (The Holbein—Society's Facsimile Reprints. Vol. 1. The Dance of Death, London 2018.)

그림 5-13 Holbein, Hans, *Les Simulachres & Historiees Faces de la Mort*,

Lyon 1538. (The Holbein—Society's Facsimile Reprints. Vol. 1.
The Dance of Death, London 2018.)

그림 5-14 Kiening, Christian, *Das andere Selbst. Figuren des Todes an der Schwelle zur Neuzeit*, München 2003.

그림 5-15 Groll, Karin, *Alfred Rethel: Auch ein Totentanz aus dem Jahre 1848*, Meßkirch 1989.

그림 5-16 Groll, Karin, *Alfred Rethel: Auch ein Totentanz aus dem Jahre 1848*, Meßkirch 1989.

그림 5-17 Groll, Karin, *Alfred Rethel: Auch ein Totentanz aus dem Jahre 1848*, Meßkirch 1989.

그림 5-18 Groll, Karin, *Alfred Rethel: Auch ein Totentanz aus dem Jahre 1848*, Meßkirch 1989.

그림 5-19 Groll, Karin, *Alfred Rethel: Auch ein Totentanz aus dem Jahre 1848*, Meßkirch 1989.

그림 5-20 Groll, Karin, *Alfred Rethel: Auch ein Totentanz aus dem Jahre 1848*, Meßkirch 1989.

| 찾아보기 |

2. 용어

서장원

고려대학교 문과대학 독어독문학과와 동 대학원을 거쳐 독일 구텐베르크-마인츠 대학교에 유학하여 독어독문학, 철학, 독일민속학을 전공했다. 17세기 독일 바로크문학 연구로 독문학 석사(Magister Artium), 20세기 독일 망명문학 연구로 문학박사(Dr.phil.) 학위를 취득했다. 귀국 후 고려대학교 인문대학 독일문화학과 교수를 역임했다.

23년에 걸친 마인츠 대학교 유학 시절의 전반부를 17세기 독일 규범시학 연구에 집중하여 '바로크 시학의 고전주의(古典主義)와 반고전주의(反古典主義)'를 종합했다. 후반부는 20세기 독일 망명문학 연구에 전념하여 '군정지역으로의 귀환이주', '분단국가로의 귀환이주', '이방으로의 귀환이주'라는 세 가지 귀환이주 유형을 창출해 냈다.

인문학이 어느 한 고정된 개념이나 시각에 의해 발현되는 것이 아니라 테오리아(Theory, 이론), 프락시스(Praxis, 실제), 포이에시스(Poetry, 시) 범주 곳곳을 넘나들며 유기적으로 전개된다고 인식하여 어느 한 작품이나 작가에 관한 연구보다는 '독일 시의 역사와 이론', '독일 문예사조 변천과정', '서양전통 수사학', '장르이론' 등을 학문적 과제로 삼았다. 이러한 학문 방향이 르네상스 이후 20/21세기까지 전개되고 있는 전통 인문학과는 또 다른 형태의 중세 말 예술 현상에 흥미를 유발시켰으며, '토텐탄츠와 바도모리' 연구 결과를 통해 근대성 내지 기존의 근대학문이 간과하는 새로운 지평을 발견해 냈다.

저서로는 *Die Darstellung der Rückkehr*(귀환 서술)(Epistemata Bd. 470, 독문), 『망명과 귀환이주』(아산재단 연구총서 제389집) 등 다수가 있고, 《교수신문》에 '독일 망명지식인'을 연재했다.

토텐탄츠와 바도모리

중세 말 죽음의 춤 원형을 찾아서

대우학술총서 637

1판 1쇄 찍음 ┊ 2022년 5월 10일
1판 1쇄 펴냄 ┊ 2022년 5월 31일

지은이 ┊ 서장원
펴낸이 ┊ 김정호

책임편집 ┊ 박수용
디자인 ┊ 이대응

펴낸곳 ┊ 아카넷
출판등록 ┊ 2000년 1월 24일(제406-2000-000012호)
주소 ┊ 10881 경기도 파주시 회동길 445-3
전화 ┊ 031-955-9511 (편집) · 031-955-9514 (주문)
팩시밀리 ┊ 031-955-9519
www.acanet.co.kr

Printed in Paju, Korea.

ISBN 978-89-5733-796-7 94600
ISBN 978-89-89103-00-4 (세트)

이 책은 대우재단의 지원을 받아 연구 및 출간되었습니다.